"十三五"国家重点图书出版规划项目
设计立国研究丛书　｜　方海　胡飞　主编

设计技术：创新知识与智财
DESIGNOLOGY FOR INTELLECTUAL PROPERTY

陆定邦　吴启华　著

南京·2023

内容提要

本书主要阐明设计是跨领域知识整合创新的科学与技术，洞察需求、研发新知、争取商机、造福人群，具体产出知识创新、价值意义、对象造形、使用体验、操作行为、系统功能、商业模式、生活美学。借 Designology（设计技术）这一新的英文词汇，本书系统阐述设计可用的计策与技术，以新词汇、新观念、促进新理念、新技术的发展，为知识产权策略的创新开创新的空间与里程碑。

本书适合以下人群：设计学师生及相关领域人士，包括趋势研究、产业创新、时尚设计、文化创意产业研发、知识产权研发、创新项目管理、技术整合平台、市场营销策略、创意沟通与传达等领域。

图书在版编目（CIP）数据

设计技术：创新知识与智财 / 陆定邦，吴启华著 . —
南京：东南大学出版社，2023.4
（设计立国研究丛书/方海，胡飞主编）
ISBN 978-7-5641-9405-5

Ⅰ. ①设… Ⅱ. ①陆… ②吴… Ⅲ. ①艺术-设计-研究 Ⅳ. ①J06

中国版本图书馆 CIP 数据核字（2020）第 270036 号

责任编辑：孙惠玉　徐步政	责任校对：张万莹
封面设计：逸美设计	责任印制：周荣虎

设计技术：创新知识与智财
Sheji Jishu: Chuangxin Zhishi Yu Zhicai

著　　者	陆定邦　吴启华
出版发行	东南大学出版社
社　　址	南京市四牌楼 2 号　邮编：210096　电话：025-83793330
网　　址	http://www.seupress.com
经　　销	全国各地新华书店
排　　版	南京布克文化发展有限公司
印　　刷	南京凯德印刷有限公司
开　　本	787 mm×1092 mm　1/16
印　　张	19
字　　数	420 千
版　　次	2023 年 4 月第 1 版
印　　次	2023 年 4 月第 1 次印刷
书　　号	ISBN 978-7-5641-9405-5
定　　价	69.00 元

本社图书若有印装质量问题，请直接与营销部调换。电话（传真）：025-83791830

总序

今年是中华人民共和国建国 70 周年。70 年前，百废待兴，"设计"在当时基本上是模糊而遥远的话题；直到改革开放之后，"设计"开始越来越高调地进入社会、进入人心、进入政府的政策考量。今天的中国早已迎来四海宾朋，"设计"的观念开始从城市到乡村逐步展开，"设计立国"也开始进入有关省市和国家的政策性文献之中。40 年前，中国以"科学的春天"开启全面改革开放的航程；40 年后的今天，中国则以"设计的春天"与世界同步发展，并逐步以文化自信的姿态实现民族振兴的"中国梦"。

当前，新一轮的科技革命和产业革命的到来不仅带来了技术基础、生产方式和生活方式的变化，而且带来了管理模式和社会资源配置机制的变化。世界各发达国家都将推动发展的重心由生产要素型向创新要素型转变，设计创新成为国家创新驱动发展战略的重要组成部分之一，"工业设计""创新设计""绿色设计""服务设计"等都已成为国家战略的重要组成部分，更是推进"中国制造"向"中国创造"的历史跨越、建设"高质量发展"的创新型国家的关键。

"设计立国研究丛书"是由东南大学出版社联合广东工业大学艺术与设计学院精心策划的一套重要的设计研究丛书，并成功入选"十三五"国家重点图书出版规划项目。本丛书立足全球视野、聚焦国际设计研究前沿，透过顶层设计、设计文化、设计技术、设计思维和服务设计等视角对设计创新发展战略中所涉及的重大理论问题和相关创新设计实践进行深入的探讨和研究，其研究内容无论是从国家顶层设计层面还是在设计的实践层面都可为当前促进经济转型、产业结构调整进而打造创新型国家提供重要的学术参考，以期从国际设计前沿性研究中探索和指引中国本土的设计理论与实践，并有助于加强社会各界对"设计立国"思想及其实践的深入理解，从而进一步为中国实施"设计立国"战略提供全新动力支撑。

本丛书包含五部专著，展现了广东工业大学艺术与设计学院在设计学领域的最新研究成果，是对中国与国际设计学发展的现实与未来的解读与研究，必将为中国设计学研究在新时期的发展繁荣增添更多的内涵与底蕴。相信本丛书的问世，对繁荣中国设计学科理论建设，促进中国设计学研究和高校设计教育改革，引导中国设计面向世界、面向未来等都将发挥积极且重要的作用。希冀更多同仁积极投身建设具有中国特色、中国风格、中国气派的设计学科。

是为序。

<div style="text-align:right">

方海　胡飞
2019 年

</div>

前言

设计行业是一种知识与创意密集的服务业,设计工作的本质是知识整合与创新应用,与工程领域不同的是,有许多的设计知识内涵是来自设计师与客户及用户在信息内容不完整情况下所进行的"信息共创行为"或"知识创价活动"。信息如同种子般地通过设计增值逐渐成长为知识,通过技术转化成产品与服务系统,经商业媒体进入目标群众生活,产生各种文化与文明。商品,在适合的市场里才显得美,才会散发魅力;而设计,像珍馔般具有赏味期,过期就失去原有的风味与效用了。

设计学是一种跨领域知识整合创新的科学工艺,协同企业客户与目标用户,运用各种科学方法,洞察需求、研发新知、解决问题、创造商机、造福人群。各阶段知识加工的产出,具体表现在商品设计、服务体验、技术创新、知识产权、技术附加值、生活美学、时尚文化等多元面向。不论人文科学还是自然科学,均在寻找人际、物际和宇际的定律、法则及规范,因其求律求定,故可视之为一种"定科学";设计科学则是一种研究如何求新求变的"新科学",聚焦差异化应用和多样化转换的"变科学"。因此设计者需要灵巧地整合运用相关"设计计策与设计技术",方能成就其功。为此,本书特别创一新字"Designology"(设计技术),冀能透过新词汇、新观念,促进新理念、新科技的发展,为知识创新开创新的空间与里程碑。本书之亮点,主要在于创新提出:

新观念——设计是整合运用各种科学方法的"用计之术"。

新论点——设计是知识整合创新应用的一种"平台技术"。

新论述——设计是有意识地创造价值知识的"科学工艺"。

新学科——设计是从人性科学探究如何创新的"变科学"。

新应用——设计是考虑利益相关者的"创造性生产活动"。

新案例——以"内时尚"产业产品服务系统为例贯穿解说。

本书以设计学角度论述未来产业发展所需掌握的设计计术及设计技术,包括需求分析、市场策略、产业创新、设计研究、知识产权、项目管理、技术整合、创意营销、构想沟通等,适合与设计学相关专业领域的人士阅读及学习。

特别值得一提的是,本书由"祖孙三代"共同完成,共同作者吴启华为第一作者陆定邦在台湾成功大学退休前所指导毕业的最后一位设计学博士,他随同陆定邦前往广东工业大学艺术与设计学院任教。在参与本书编撰的12位研究生中,有几位是吴启华的学生,属第三代孙辈。本书两位作者均来自中国台湾地区,因台湾地区的许多词汇语义与大陆地区有所差异,

所以博士生孙悦协助转换词汇语义与排版校对等工作，特此鸣谢。最后，感谢方海院长以及胡飞执行院长邀请参与本书写作活动，方有此机缘以此书和出版社及读者结缘。

目录

总序
前言

1 设计技术的定义与内涵 …… 001
 1.1 设计技术的定义 …… 001
 1.2 设计技术的内涵 …… 005
 1.3 设计技术的涵构 …… 009
 1.4 设计技术的功用 …… 018
 1.5 核心论述的架构 …… 020

2 掌握需求的设计技术 …… 027
 2.1 客户的定义与分类 …… 027
 2.1.1 问题发现者 …… 029
 2.1.2 协力合作者 …… 029
 2.1.3 资源分配者 …… 030
 2.1.4 项目委托者 …… 030
 2.1.5 方案执行者 …… 031
 2.2 掌握客户需求的模式 …… 031
 2.2.1 客户需求的类型与方向 …… 032
 2.2.2 客户需求的目标与范畴 …… 033
 2.2.3 客户需求的强度与程度 …… 034
 2.3 用户的定义与分类 …… 036
 2.3.1 倡议者角色 …… 038
 2.3.2 影响者角色 …… 038
 2.3.3 决策者角色 …… 039
 2.3.4 采购者角色 …… 040
 2.3.5 使用者角色 …… 041
 2.4 掌握客户需求的方法 …… 042
 2.4.1 访谈法 …… 044

		2.4.2 市场调查法	044
		2.4.3 专利分析法	045
		2.4.4 亲和图法	046
		2.4.5 雷达图法	047
		2.4.6 用户画像	048
	2.5	掌握用户需求的方法	048
		2.5.1 洞察：资料分析法	049
		2.5.2 洞察：观察法	051
		2.5.3 洞察：访谈法	053
		2.5.4 洞察：德尔菲法	054
		2.5.5 洞察：问卷分析法	055
		2.5.6 洞察：文化探寻法	057
		2.5.7 分析：集群分析法	057
		2.5.8 分析：语义形象图	059
		2.5.9 归纳：因果推理法	060
		2.5.10 归纳：扎根理论	061
		2.5.11 归纳：角色建模法	063
		2.5.12 归纳：用户情境法	064
	2.6	单手障碍女性内衣需求研究案例	066
		2.6.1 客户案例	066
		2.6.2 用户案例	069

3 定义市场策略的设计技术 084

	3.1	市场与策略	084
	3.2	市场评估和企业决策	086
		3.2.1 企业外部环境分析	088
		3.2.2 企业内部资源分析	092
		3.2.3 策略发展方向选择	097
	3.3	市场策略类型	103
		3.3.1 强化市场	103
		3.3.2 延伸市场	109
		3.3.3 转移市场	112
		3.3.4 创新市场	118

4 构想沟通的设计技术 ... 133
4.1 设计构想的定义与表现形式 ... 133
- 4.1.1 意识阶段 ... 135
- 4.1.2 概念阶段 ... 136
- 4.1.3 模型阶段 ... 136
- 4.1.4 原型阶段 ... 138
- 4.1.5 产品阶段 ... 139
- 4.1.6 商品阶段 ... 140

4.2 设计沟通与设计构想沟通 ... 141
- 4.2.1 设计沟通的定义与要素 ... 142
- 4.2.2 设计构想沟通的要素 ... 145

4.3 设计构想沟通的基本原则与策略 ... 147
- 4.3.1 以设计沟通的对象为中心 ... 147
- 4.3.2 设计构想沟通的策略 ... 148

4.4 沟通的艺术 ... 154
- 4.4.1 察言观色 ... 154
- 4.4.2 自我展现 ... 154
- 4.4.3 情绪管理 ... 155
- 4.4.4 处理冲突 ... 155

4.5 构想沟通的案例分析 ... 157
- 4.5.1 "维多利亚的秘密"内衣秀 ... 157
- 4.5.2 内衣专利研发案例 ... 159

5 团队合作的设计技术 ... 164
5.1 团队发展理论 ... 164
- 5.1.1 团队形成的基础 ... 164
- 5.1.2 团队发展的心理形态 ... 165
- 5.1.3 团队的发展阶段 ... 166

5.2 团队效能与表现 ... 169
- 5.2.1 创造力领导 ... 170
- 5.2.2 冲突管理 ... 171

5.3 提升创新团队效能的设计技术 ... 172

		5.3.1 追求目标一致性的团队建设	172
		5.3.2 成员角色定义与创造力领导	174
		5.3.3 延迟批评的冲突管理	176
	5.4	设计技术实施案例："内时尚"设计团队	177
		5.4.1 透过市场调查确立一致的创新目标	177
		5.4.2 运用同理心地图描绘目标用户	179
		5.4.3 运用次级资料研究建立共同知识背景	180

6 跨领域的设计技术　　186

	6.1	知识领域与功能领域	186
	6.2	设计的跨领域整合本质	188
		6.2.1 多领域	189
		6.2.2 界领域	189
		6.2.3 跨领域	190
	6.3	知识异质性与跨领域技术策略	191
		6.3.1 同质领域的竞争、互补	191
		6.3.2 异质领域的沟通、衔接	193
	6.4	跨功能整合的设计活动	194
		6.4.1 跨功能合作的绩效促进效果	195
		6.4.2 跨功能合作的机制与关键因素	197
	6.5	促进跨功能合作与跨领域沟通的设计技术	200
		6.5.1 一致的文化：环境文化与组织因素	200
		6.5.2 信任与凝聚力：组织因素与程序因素	201
		6.5.3 伙伴关系：程序因素与心理因素	202
	6.6	设计技术实施案例：跨领域的内时尚设计团队	203
		6.6.1 利用历史研究法建立一致的团队文化	203
		6.6.2 信任与凝聚力	205
		6.6.3 伙伴关系	205

7 模拟测试的设计技术　　212

	7.1	构想的具体化进程	212
	7.2	模拟测试的意义	215
	7.3	模拟测试的构成要件	218

7.4 模拟测试的方法工具 　　221
 7.4.1 意识阶段的模拟测试 　　222
 7.4.2 概念阶段的模拟测试 　　225
 7.4.3 模型阶段的模拟测试 　　228
 7.4.4 原型阶段的模拟测试 　　237
 7.4.5 产品阶段的模拟测试 　　242
 7.4.6 商品阶段的模拟测试 　　245

8 创新管理的设计技术 　　254

8.1 设计管理与创新管理 　　254
8.2 动态发展的创新管理 　　257
8.3 创新管理理论阶段观 　　259
 8.3.1 产品生命周期 　　260
 8.3.2 技术发展 S 形曲线 　　264
 8.3.3 造形发展 J 形曲线 　　266
 8.3.4 创新采用与扩散理论 　　267
 8.3.5 企业创新目的 　　272
 8.3.6 创新策略的管理模式 　　273
8.4 知识产权的创新策略 　　274
8.5 知识产权保护与利用 　　278

附录 　　287

1　设计技术的定义与内涵

设计技术常被轻忽地与创新构想具体化过程中所需使用的造形表现技巧相关联，因此，设计技术常与工业美术、造形工艺等联想在一起，而忽略了其在工业先进国家中的研发与策略功用。为厘清设计技术在现代产业及文化生活中的创价加值功用，本书重新定义设计技术一词并赋予其新的时代意义——"用计之术"——以及创造新的英文词汇"Designology"（设计技术）来勉励设计从业人员能在大数据、第五代移动通信技术（5G）、人工智能、数字生活、智造者、创客等象征新一波产业革命的时代中，以及STEM［科学（Science）、科技（Technology）、工程（Engineering）、数学（Mathematics）］和"新工科"（以工科为核心复合其他领域知识内涵的新式工程科学领域）的教育发展态势下，发扬设计技术的创新功用，使运用设计产出的知识产权及战略等，能对个别产业、整体社会、国家经济甚至人类文明，扮演更重要、更积极的关键角色。本章简明扼要地阐述设计技术的本质定义、历史沿革、构成要素、分析架构、功能用途等核心内容，让读者重新认识设计技术的本质功用，以及在现代产业中的意义与价值。

1.1　设计技术的定义

设计常被错误地与美术工艺联想在一起，被认为就是专门处理所谓美感、美学，或者是任何与感性、创意、艺术、审美相关的事物，设计技术也因此时常被联想为美工的同义词，而与绘画、雕塑、工艺等名词直接关联。在摄影技术尚未被发明的年代里，要成为一位优秀的科学家，必须要有良好的美术工艺能力，这样才能将所观察到的事物巨细无遗地记录下来，以便日后分析比较与归纳创新，并且运用双手打造精巧原型以便测试构想和改良发展，用脑思考的同时也用手思考。与美术工艺联结的设计技术曾经是十项全能，是科学技术发展之母，然而却在近代分科教育和产业分工体制下逐渐远离其核心角色。

21世纪初,在美国斯坦福大学和IDEO设计公司的联合推广之下,原本仅在设计界被论及的"设计思维"(Design Thinking),逐渐成为商业界、工程界甚至任何行业都"非知不可"之事。大家相信,设计可以创新思维、指引策略、发展商机、解决问题,甚至开创新局。设计被视为顶层设计的关键工具与指导方针,于是"以设计驱动经济"登上了政策舞台,成为重点方向,"大众创业、万众创新"更成为推动中国经济继续前行的"双引擎"之一。随着如移动互联网、人工智能、自动化生成、计算机建模、三维打印(3D打印)等各种自动化智能设备的运用与普及,有效缩短了"从想法到做法"的距离和困难度,创业(Entrepreneur)与创客(Maker)风潮涌现并受到全球性的重视。设计,突然间又攀上高峰,成为新时代的宠儿。因为时空环境、政治经济社会背景、产业技术以及全球关心议题的大幅变迁,设计的意义、功能、价值等含义已与原先所指有所距离,故需先加厘清,以利观念定位。

子曰"君子名之必可言也,言之必可行也",其前提是"名正而后言顺,言顺而后事成"。在新时代即将展开之际,有必要先将设计在新时代的意义与价值做前瞻性的说明与完整性的讲解。过去,设计在一定程度受到曲解,设计技术亦然。为加以正名,应回到历史,从现在回顾过去,再从现在展望未来,针对"设计技术"本身的演进做扼要说明,据之推演为现代定义正名,方得解其真意,事半功倍地顺利成事。

谈到现代设计或近代教育设计发展,必然会提到1919年4月1日在德国魏玛市成立的"公立包豪斯学校"(Staatliches Bauhaus),近代设计史称"包豪斯设计学院"[①]。创办人沃尔特·格罗皮乌斯(Walter Gropius)最初的愿望,是希望能将包豪斯设计学院打造成为一所理想的建筑学院,没想到最终却诞生了影响世界工业设计(Industrial Design)教育发展的一所学校[②]。始于1760年代的Industrial Revolution,可以翻译为"工业革命"或者是"产业革命"。Industrial Design在进入亚洲各国之初,有"工"字头的行业薪水通常比较好,这是就业市场行情使然,所以几乎所有中文地区均采用"工业设计"作为Industrial Design的译名,也因为有"工业"二字的关系,工业设计专业被划进了工学院,从事"工业美术"或"美术工艺"方面的学习及研究,如同包豪斯设计学院在建立之初一般,由美术、工艺、建筑相关背景师资协助发展工业设计。因师资背景与当时产业需求的关系,工业设计初期发展阶段主要关心的是如何将美术工艺融入现代工业生产活动之中,以提高生产效率、降低成本为首要,其次才是提高获利空间。

受政治影响,德国包豪斯设计学院于1933年被迫关闭,老师们出走他国,其中一部分核心教师迁往美国各地发展。1937年,拉兹洛·莫霍利-纳

吉（László Moholy-Nagy）受美国艺术与工业协会之邀，到芝加哥创建一所设计学院，他将这所学院命名为"新包豪斯"（New Bauhaus）——之后更名为芝加哥设计大学（Institute of Design，Chicago）③，1949年并入伊利诺伊理工大学（Illinois Institute of Technology，IIT）。1930—1933年在德绍和柏林的包豪斯设计学院担任校长的密斯·凡·德·罗，1938年受邀担任阿尔莫理工学院（1940年改名为伊利诺伊理工大学）建筑系负责人，他带来了六位包豪斯设计学院的教授长期于此任教，设计教育于是在美国扎根、开枝散叶。不同于德国设计教育的是，美国的资本主义和重商环境，将包豪斯设计学院的思想与主张透过商业及传播的力量发扬光大。商业考量和产业任务也逐渐成为工业设计教育的重要组成部分。

　　工业设计是集美学、工学、商学三大知识领域为一体，其架构雏形在此时大致形成。受第二次世界大战影响，1960年代，人体工程学受到广泛的重视，许多有设计背景者投入相关研究，人因工程学或人类因素学因此成为设计学的一个重要构成。1980年代，后现代主义浮现，产品语义学成为设计教育的一环，设计于是和文学、符号论相结合；同一时期，环境保护意识觉醒，材料学和相关环境议题也进入设计领域。2000年代，通信设备普及，网际网络商业涌现，信息科技主导产业发展，信息设计、人机界面或交互体验等内容进入设计范畴，文化创意产业也受到各国政府重视，文化成为设计加值素材，创意变成商品，产业成为设计创新对象，设计思维也成为商业必备知识与技能。在进入2020年代的当下，人工智能、智能终端、物联网等科技引发的新一波产业革命，亦将引入更新的设计素材与内容，丰富设计教育之内涵和广度。总而言之，设计教育的内涵随时间迁移、随产业更迭而扩大和丰富。工业设计的现阶段使命，更像是以产业价值链、文化生活内容为设计创新标的之产业设计或生活设计。因此，工业设计以产业设计视之，更贴合现况及近期发展属性。相对而言，工业设计会有强烈的制造产业联想，而产业设计则包罗万象，无所不能。

　　设计技术亦经历了巨大的变迁，从早期的铅笔、马克笔、水粉等美工用具，到现代的增强现实（AR）/虚拟现实（VR）技术，甚至下一波的人工智能（AI）、大数据等。设计可运用的范围广泛，从现象观察到思维运作，从问题定义到方法选取，从功能用途到人机界面，从市场竞争分析到新产品方案提出，从产品服务系统采用到企业价值管理，从品牌体验到社群影响，均有其着力和贡献之处。设计的终极目标是相关利益者得以成就自我实现的途径以满足各自的审美需求。自我实现需求，是著名心理学家马斯洛"需求层次理论"中最高层次的需求，旨在

追求自我实现及其之上的天人和谐。换言之，审美需求或任何与美相关的事物，象征着一种最高层的人生目标或最高峰的生命经验。设计技术也应随之向上攀峰，成为一种至高或超高的"科学工艺"。"工艺"在传统中文语境下等同于今日的"技术"（Technology），设计领域亦随1990年左右开始的设计学博士学位的设立，而朝向科学化发展。就现代设计所采用的工具设备而言，设计已然具备了科学工艺的基础。

正因为设计技术的"科学工艺化"发展，所以更需要正其名，以符合现代社会的理解，发挥设计技术应有的价值。若将"设计技术"直译为 Design Technology 或 Design Techniques，从字面意思来看，仅止于设计领域所采用的技术或技巧层面的相关技艺，未能充分表达其实质多样的时代内涵。经多方收集，觅得一词，或可表义。2014 年 2 月 14 日成立的"社团法人台湾科技设计加值策进会"（Taiwan Dechnology Institute），其所创造的"Dechnology"一词赋有新义，是由"设计"加"科技"而合成的新词，取其"加值"之义，结合设计（Design）美学与创新科技（Technology），达成设计美学加值创新科技，简称"科技设计加值"（Dechnology）。作者认为，Dechnology 音似 Technology，将设计视为一种技术，侧重技术而少了设计占比更多的人文色彩。Dechnology 被定义为"科技设计加值"，系动词属性，将科技与设计视为两个不同的加值元素，彼此并没有明显的整合或融合关系，Dechnology 的作用在于"设计美学加值创新科技"，以创新科技为主体，用设计美学附加其价值，仍将设计视为美学的传统概念，不适用于彰显现代设计技术的内涵。尽管如此，受到 Dechnology 这一词的启发，作者提出符合时代脉动"科学工艺化"发展的设计技术英译名词——Designology。

设计技术（Designology）的意涵可通过两种拆分或组合方式了解，分别为：① "design-ology"：将设计（Design）赋予知识论（Ology）的意思。根据英国《剑桥词典》，字根"-ology"意指"针对一个特定的主题所进行的科学研究"（The scientific study of a particular subject）。"design-ology"可以体现设计是知识经济之一种创价与加值方式，意指"设计技术是一种探索、发现、创造、应用知识的科学工艺"，贴近设计作为一种科学的精神与内涵。设计，其实就是一连串从抽象到具象的信息确认程序、知识开发步骤和创新研究过程。② "de-sig-nology"：前置"强调语"（de），中置代表"重要的"或"有意义的"形容词"significant"的缩写，然后加上与知识（Knowledge）同音的"nology"，意指"产出具重要性知识的技术方法"之意。运用设计技术所产出的知识，必然是在生活上或科学上具有重要性或意义性

的知识，该知识可以显性知识（Explicit Knowledge）的方式呈现，亦可以默会知识（Tacit Knowledge）呈现，犹如商品可依其形象性质，而概分为有形产品及无形服务。

将上述两种组合的观点加以整合，可以得到设计技术（Designology）的定义：设计技术是一连串从抽象到具象的知识加值方法的集成运用，有意识地整合及创造具价值性知识的科学工艺。

1.2　设计技术的内涵

从设计史中有关设计教育的演进内容可以看出，设计领域不断地扩大，持续引入并吸纳相关领域业已成熟或接近成熟的理论、方法、工具、技术等，将其纳为己用，以满足"众利之需"，以开发"利众事物"。设计的核心任务已从早期的美术工艺、工业美学、产品语义以及人体计量、人机界面、标准化工程等层面内容，提升扩展出科学工艺、生活美学、文化创意以及感性工学、服务体验、大量定制化等更高或更多层面的内涵。就设计技术所服务的产业属性而言，也从早期的代工生产（OEM）进展为原厂委托设计代工（ODM），再推进到自有品牌生产（OBM），若将"设计的终极目标是相关利益者得以成就自我实现的途径以满足各自的审美需求"视为下一个阶段的进程方向，则毫无疑问地会需要发展所谓的自发性创客文化（Original Culture for Makers，OCM），意旨一种创新消费文化，使消费者在很大程度上成为本身（以及其他消费者）需求的设计师兼生产者，通过各种便利的现代科学设备及系统，协助消费者成为创客，发展其所需要的最终产品功能、交互形态及体验模式，进而成为其他消费者需求产品或服务的提供者。

因为设计技术是有计划性地集成并运用不同领域的技术方法以完成设定目标，其执行效能关键取决于事前思路规划的"计划"阶段，不同技术方法亦可被视为某种"计策"，故可将设计技术视作一种"有计划地集成运用多元计策与技术"的"用计之术"（简称"计术"），或是一种"根据背景脉络而灵巧运用技术方法的创意之术（简称意术）"；此外，因该集成方法中必然会涉及部分默会知识（如美学及人性）的整合运用，故又可将设计技术视为一种"以设计为核心的默会知识应用技巧"。如同烹饪美食佳肴一般，不仅要注意用油、加热、入菜、调味、调色等综合运用既有物料的"技法"，而且要关注用餐者的成员组合、个别需求、健康情况、环境气氛、时令节气、搭配饮品等，甚至还要关注近日热门话题、当季农作物和水果、菜品介绍、烹调所需时间、点餐、推荐及上餐等"策略"，才能使同样程序制作出来的菜肴产出令人

耳目一新或心旷神怡的美感体验。

"计术"所代表的设计技术，其作用过程与终极产物已不同于传统美术工艺塑形造物的美学范畴或有形物质层面，而是连接信息社会的网络世界及知识经济，与知识产权战略紧密结合。设计，运用计术产出赢的策略和知识产权，整合产业知识与相关资源，创新产品服务及知识内容，创造市场与商业机会，加值产品与提升产业竞争力。为了要产出赢的策略和知识产权，设计过程必须步步为营，确实做好每一个环节的知识整合与加值，因此需要不同科学理论与技术方法的适切集成运用，以利于知识产权的开发与利用。设计技术在此过程中所扮演的关键角色，是确认、整合运用不同科学理论与技术方法的适切性与实用性。

因为设计技术是"知识加值方法集成模式"，所以需要了解各相关领域所使用的理论工具与方法技术。然而，现代信息以每三年倍增的速度发展，近代科技一日千里，不断推陈出新，恐怕难有悉数掌握的一天。作者自2001年起便有计划地通过研究生课程作业模式，逐年收集并修正各种方法与工具，目前共收集127种设计方法或理论工具，将于近期集结成册，名曰《设计方法手册》，供读者参考学习。因本书的目的是使读者理解设计技术的演进过程与现阶段意义，阐述集成不同领域既有方法本身既是一种计术，也是一种运用技术的艺术。设计方法本身不宜成为主体，故不拟在此花费篇幅针对各种设计方法逐一介绍。

设计技术是"运用默会技能创造价值知识的科学工艺"，因此需要特别了解人性及美学等默会知识之本质与技巧。默会知识之本质，多只能体察、意会而难以言传、文载。默会知识通常涉及操作型技巧的学习与掌握，犹如孩童时期学习骑自行车一般，书本上可以载明所有关键骑乘与控制技巧，但是大多数人会在经历几次摔车之后，很自然地便会掌握不摔车的技巧以及灵活操控的方式。每个人在学习乐器时，也很容易体会到发展默会知识的掌握技巧，除了老师领进门习得基本乐理知识及技巧之外，还必须通过反复的练习，与乐器互动，找出技巧关键，摸索出个人心得，然后才会心领神会地自由运用。每个人的学习历程既可能大同小异，也有可能天差地远，故时常看见学习乐器采用一对一的教学模式，教导者必须找出学习者的领悟捷径，学习者方有可能熟能生巧、巧中出彩。

设计技术是"产出赢的策略和知识产权的计术"，因此设计师必须了解知识产权的相关知识，包括检索、分析、申请、答辩、布局、转移等。知识产权涉及人类一切智力创造的成果，可分为著作、商标、专利、商业机密等多种类型。就专利而言，又可分为发明、实用新型、外观设计三项。不同国家会有不同的分类方式，例如美国，仅将专利分为

功能专利（Utility Patent）、设计专利（Design Patent）和植物专利（Plant Patent）三类。一般人会认为，外观设计专利的技术含量相对不高，因此效用有限而未受到应有的重视。然而，缠讼7年，2018年5月24日方告落幕的美国苹果公司与韩国三星电子公司的世纪专利战争，指出了外观设计专利的价值性。美国加利福尼亚州圣荷塞联邦法院陪审团确定三星电子公司侵犯苹果公司三项外观设计专利，包括黑色荧幕面板、弧形边缘和外框、彩色的应用软件图标，还有两项功能专利，即弹回画面、点选放大[④]。法院裁定三星电子公司需赔偿苹果公司5.39亿美元，其中仅有500万美元是赔偿功能专利侵权损害，约5.33亿美元则是赔偿设计专利的侵权损害[⑤]。外观设计专利损害赔偿金额的计算方式，系基于整个智能手机而不是基于"侵权组件"来计算，为争论已久的外观设计专利的有效性和价值性树立了一个非常重要的先例[⑥]。

随着人工智能、数字经济等通信科技相关领域的高速发展，只要能取得网络通信，便可轻易取得显性知识。包括真实和虚拟在内的人造环境，将成为人类主要生活领域。麦肯锡全球研究所（McKinsey Global Institute）预估2030年全球将有4亿—8亿个工作将被自动化科技所取代，好消息是，这将新增近9亿个工作机会，其中8%—9%的新工作目前还不存在。2017年10月30日，麻省理工学院经济学家奥托指出，2030年之前全世界有20亿个工作将会消失，连医生这个行业可能都难避免。人力市场将出现两极化发展，高收入的一端以创新取胜，另一端则是靠体力赚取微薄薪资，广大的中阶工作者最容易被取代。中国正从"劳动经济时代"进入"知识经济时代"，大量行业被迫消失或转型。2018年开始的中美贸易摩擦，又加快了中国必须进入知识经济时代的速度。

处理显性知识相关领域的工作机会必然会快速消减，处理以默会知识为主的行业则仍有宽广的发展空间和利基之处，设计有幸成为其中之一，因为设计涉及对创新思维以及人性科学的理解与掌握，是处理默会知识的核心与关键之所在。就科技研发而言，在天造情境中、自然法则里，理性感性分立，理性为主，感性常被极小化或被忽略不计；在人间情境中、社会法则里，多数人的主观感性可视同为理性，感性通理性，有疑问时，常属理性驱动，做决定时，多是感性用事；在人造情境中、逻辑法则里，每个人可以有多重身份、多种人格，时而感性，忽而理性，人性才是本性、真性。设计技术就是一种"应用人性从事创新的科学工艺"。以在餐厅点餐的情境比拟，就人性角度而言，服务人员若懂得察看客人的饥渴程度，适当推荐速度快或分量多的餐点，会比推荐餐厅特色菜或促销菜等更容易满足客人当下的需求；此外，从客人对性价

比或尝试热门餐点的从众心态来看，现场服务人员有时候暗示客人不要点某些性价比较差的餐点或是提供前桌顾客对热门餐点的看法，更能赢得客人的信赖从而快速决定餐点。

默会知识多涉及情境意识（Situational Awareness）的敏察感知与审美评价。尽管人性难窥全貌，也难以完全操控，但是人类感官接受外界刺激的审美体验方式或情境意识的形塑途径是可以被设计的，游戏情节、美学认知、体验设计、服务历程等均属之。位于我国台湾台南一家老字号水果店所提供的西红柿切盘吃法，值得借鉴。想象面前有一盘切好的西红柿，盘内有两颗西红柿各切成六瓣。通常，成熟的西红柿较甜，但口感较为松软，没有咬劲；未成熟的西红柿较为青涩，口感咬劲好但是口味欠佳。所以二者各切一颗，混合食用，从理论或理想角度观之，兼顾口感及口味，是最佳组合，或者用技术领域术语描述，乃是最佳解组合。然而，从人性或性恶说的方向来看，尽管前面吃得香甜，但是只要后面吃到一片酸涩或口感不佳的西红柿时，良象俱灭，最后留下的是该店品管不良、有点可惜、无法按赞的差评。

将人性科技或默会知识纳入考量的设计技术，则有不同情境的体会与惊奇发现。台南这家老字号水果店在提供西红柿切盘时会附赠沾酱一碟，沾酱系由酱油膏、姜泥、甘草、砂糖四种物料混合而成[7]。科学家分析舌头味觉区的分布情况时指出，舌头味觉区的分布根据不同部位味蕾的灵敏程度而有所差异，大致分配如下：甜味在舌尖、前侧为咸味、后侧为酸味、舌根为苦味。每一个味蕾还能感受到咸鲜味，简称"鲜味"。一般人感觉，酱油膏是咸味或鲜味的稠状液体；姜泥是味主辛辣的细碎化植物根茎；甘草成粉状，主甜易化；砂糖是颗粒状结晶体，主甜但不易溶化。实际上，辣不是由味蕾所感受到的味觉，而是一种痛觉，是化学物质刺激细胞在大脑中形成类似于灼烧的微量刺激感觉。此外，味道不等于味觉，味道是咀嚼过程中所有感觉的混合。人们在意其所食用的食品是否具有好味道，并不在意其味觉处理的过程，但是人体机器必定会按照最合适的味觉处理方式，为人们带来品尝味道的感受。

将沾有酱汁的西红柿切片放入口中咀嚼，最先被味蕾接收到的味道是酱油膏的咸鲜味，即刻布满口腔，若以"甜为美"作为品尝水果的一般期望标准，那么口中味道马上被带往象征差评的负数区。这时作为平衡差评的甘草作用即刻显现，在舌尖上抹上一缕甘甜，突出感受并与咸鲜味相互辉映。随着混合唾液及被咬碎细磨的西红柿组织送往咽喉处吞咽的持续进行，咸鲜味逐渐淡去，取而代之的是被姜泥所激化的辛辣感，若以"脆为爽"作为品尝蔬菜的一般期望基础，随着口中辛辣味道

及姜泥短纤，味道感受立刻被送往更差评的极负区，因姜泥具有纤维，故易与西红柿组织混入搅和，提高咀嚼韧感。咬磨时，还不时发出砂糖被辗碎崩裂的声音，透过头腔骨头共振传入耳中，彷彿发现西红柿组织内藏有玄机——蜜料，顿时显现不同于单纯咀嚼西红柿的音感与音质，余音绕梁尚未消散之际，发现最难溶化的砂糖还有部分留在口腔，持续散发甘甜美味，尽管果肉已全数吞咽完毕，但甜味还在口中逐渐消融，不管先前味道感受被带往多么差评之处，立即翻转印象，成为好评，且为好中之好。同理，人之所以感觉快乐与满足，经常是因为先前吃过苦或经历过严重困乏，所以才会分辨苦与甜的差异！

　　人性不等同于物性。物性可以反复验证，而人性多有（原）则难规（范），难以重复，逝去不返。水仅有固、液、气三态，可以温度为界加以区分。人性类型边界至今未明，或可分为性善与性恶二分论述，先天遗传或后天教育观点各有群众支持；人群之共性及特性，或可透过统计方式来分析族群特性，得到若干生活形态类型，然所得类型系现象论或结果论，而非因果论，各族群特性间多有重叠与相近处；人性需求尽管可依马斯洛"需求层次理论"分为五至七个阶层，视阶段满足程度而逐阶发展，理论上成立，但实务上仍有距离，例如有宗教信仰人士之禁欲与节守。人性表现在需求上的情况，可根据"卡诺（KANO）质量模型"，分为五大类型需求质量特性，各有其规律，包括：无差异型需求、基本/必备型需求、期望/意愿型需求、兴奋/魅力型需求、反向/逆向型需求[8]。此种模型或可以科学方式归纳解释，倘若要反复操控，必然失灵，因人有记忆且随时间累积，与先前经验比较会有阶段性观点或态度上的微妙转变。随着数字化生态进程的快速发展，以及人造人性（Artificial Humanity）议题逐渐受到关注，人性在未来有可能被区分为"天授本性"和"人择本性"，使得有关人性科学方面之研究更加复杂。虽然人造环境业已逐渐变成现实，但是尚未有科学共识版本可供教学传承，本书在此不拟针对论述。

1.3　设计技术的涵构

　　从以上不同立场视野提出对设计技术（Designology）的多元观点。因所论述的对象性质细致多样，内容包罗万象，所以会有不同角度面貌的呈现。设计技术可以自成体系，自然具有多元面向和丰富面貌，也因为多元丰富，所以具有多种内涵构成。

　　（1）"设计知识论"观点指出，设计技术是一种探索、发现、创造、应用知识的科学工艺，本质上是一种研发科学知识的"知识架构"。就

本质目的而论，设计技术之功用与设计研究相近。

（2）"设计技术论"观点指出，设计技术是一种产出具重要性知识的技术方法，本质上是一系列技术方法所组成的"研究程序"。

（3）"知识技术整合论"观点指出，设计技术是一种知识加值方法"整合模式"，一连串从抽象到具象的知识加值方法融合运用，有意识地整合及创造具价值性知识的科学工艺。

（4）"策划计术论"观点指出，设计技术是一种有计划地集成运用多元计策的用计之术，其目的是产出赢的策略和知识产权，本质上倾向是一种"策略规划"的创造性思维活动。

（5）"默会技能论"观点指出，设计技术是一种以人性为本、审美为用，应用默会知识从事创新活动的一种操作型技艺能力或"操作技能"。

综上可知，设计技术是一个具多重属性的综合体（图1.1），可以是一种偏静态呈现的"知识架构"、一种在设定目标后循序渐进的"研究程序"、一种偏动态发展的"整合模式"、一种从理想回推现实设想的"策略规划"，或是一种必须亲身体会、尝试摸索或试错导正的"操作技能"。

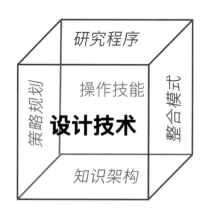

图1.1　设计技术多重属性之多面体涵构

就设计技术的各种属性而论，因其具备"知识架构"属性，故须有其核心知识的组成框架或探查视野；因其具有"研究程序"属性，故需要描述思路逻辑、方法工具等相应内涵的适性理性；因其被赋予"整合模式"的期望，故需要论述既有群组及其集成方式；因其被寄予"策略规划"的任务，故需要说明在既有资源基础上达成愿景目标的创造性途径；因其在本质上具有"操作技能"特性，故需要描绘先备知识、相关经验和技巧能力对默会知识吸收和掌控的助益及效用。综上可知，"架构、程序、模式、策略、操作"为设计技术的五大内涵属性构成，设计

技术是有方向、有目的、有计划、有步骤、有方法、根植于先前经验的效用作为。

对于设计技术初学者而言，"架构、程序、模式、策略、操作"在观念表达上或概念呈现上容易产生混淆，故有必要先加以说明、厘清。此外，为强化默会知识相关内容，特别引述作者在2010—2015年指导的一篇博士学位论文——《行为型隐性设计知识之转移模式》（张家诚，2015）以及以该论文的核心概念为题，发表在《创新教育》（*Creative Education*）期刊的一篇期刊论文《默会知识转移的理论与应用》（*Theory and Application of Tacit Knowledge Transfer*）内的附图（Chang et al.，2014）为例，增强说明设计技术相关的默会知识内涵与精义。

所谓架构，就是用以观察或分析事理之因素、面向、视野、景窗或构面等的意思，英译上可采用frame、framework、architecture、construct等词汇。相对而言，"架构"比较强调"构面及构面间的结构"。以"手绘技巧专业能力指标的分析架构"为例说明。尽管在量测手绘技巧上有多达十种以上的能力指标，但多数专业设计师在其中三项指标——透视准确度、造形表现度、线条稳定度上具有较明显的表现差异，因此可采用这三项构成指标作为框架来分析不同设计师间的程度差异，也可视为是三种不同的"架构"表现方式（图1.2）：一是将这三项指标因素分别置于代表三个视角的三角形顶点处，聚焦三者交集之处，表示对于目标受测者能力指标的分析与研究；二是采用三角形边框（以斜体英文代表）方式表示相同的操作意涵；三是采用三个分别代表三种构面或视野的圆圈作为呈现的操作。尽管图形表现方法或呈现方式各异，但核心概念与义理相通。绘图表现的方式还可以有许多变化，此处仅列举三例。

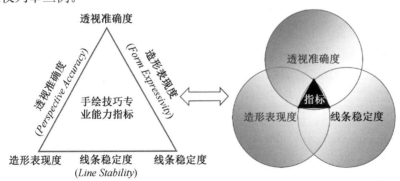

图1.2　手绘技巧专业能力指标的分析架构

所谓程序，系指有步骤的计划、有顺序的方案、有序的进程之意，英译上可采用process、procedure、program等词汇。标准的程序概念

图需要有起点、历程、方向、终点等要件，解读图文方式要能满足一般人的阅读习惯，自左而右、自上而下。相对而言，"程序"比较强调"历程与方向"的逻辑。以"实验设计流程及知识转移程序"（图1.3）为例说明程序概念的表现方式。

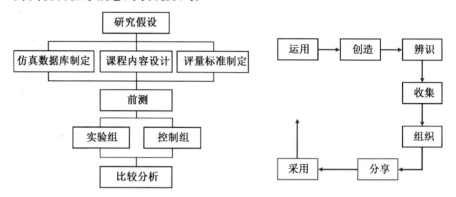

图1.3　实验设计流程（左）及知识转移程序（右）

图1.3左侧的实验设计流程图尽管没有向下指引的箭头，但起点与终点分明，进程方向明确，逻辑结构完整，意涵明确，基本满足上述要件要求。右侧的知识转移程序图，如果在图的正中央处标记"设计知识"，则该图的解读方式立即调整为有关设计知识的（由设计师）运用、创造（新知或商品）、（然后被其他设计师）辨识、（认定有价值意义而）收集、（分类）组织（管理）、分享（专业社群）、（被相关设计师）采用，进而回到次一级循环进程中。如果该图中的构件呈等距环形排列，任意节点均可被视为起点或终点，其意涵被翻转偏向为"模式"。

所谓模式，概指状态、关系、结构、组织、形式、手段、方法等的综合意涵，英译上可采用mode、model、approach、method等词汇表示。相对而言，"模式"比较强调"形态与结构"的关系。以设计知识转移模式及默会知识转移模式（图1.4）为例说明。图1.4左图指出，设计知识的转移模式系单向循环形态，各因素间有其固定的上下流程结构关系；日本学者野中和竹内（Nonaka et al.，1995）提出日本企业内部默会知识转移模式（图1.4右图），指出知识可概分为显性知识和默会知识两种类型，二者可自行形成一个矩阵，划分出四种知识转移的作用形态（组合化、内部化、社会化、外部化），四种作用形态之间有其特定的对应发展关系。若如古希腊哲学家希罗多德所言"太阳底下无新鲜事"，那么有许多所谓创新的举措不过就是旧意义或既有事物的新组合或新解读观点罢了，因为新组合的结构逻辑差异而在含义上产出不同联想，所以在概念上出现了新意（例如将"交互设计"解读为"彼此

陷害"，或在每道偏咸的菜肴中加入些许糖提味），新衍生的语义或做法最初流传在少数人之间，属于内部化传播的情况，随着新观点或创意亮点被更多人发掘、欣赏及采用，新观念便开始流传于更大的人群之间形成社会化现象，最后有人将之明确定义或报导而成为可直接引用、论述的显性知识，形成外部化结果，这一连串的创想驱动及采纳使用接续行为，构成了日本企业内部默会知识转移模式。

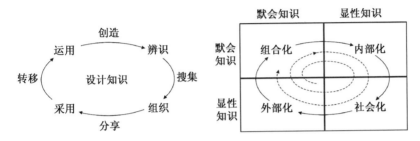

图1.4　设计知识转移模式（左）及默会知识转移模式（右）

所谓策略，具有策划、计谋、谋略、权术、态势等意涵，英译上可以和strategy、plan、scheme、plot、outline等词汇的意涵相通。相对而言，"策略"比较强调"现况和动态、局部和整体"的关系，意旨局部结构调整对整体态势的影响。卡斯蒂略（Castillo，2002）指出默会知识的六个层面观点（图1.5），自下而上包括：技巧（Skill）观点、核心语义（Core Semantics）观点、天赋（Innateness）观点、操作智能（Practice Intelligence）观点、心象（Psychological Phenomenon）观点、默会知识的默会知识（Tacit Knowledge of Tacit Knowledge）观点。张家诚（2015）将这六个观点层面加以归纳整合为三个阶段观念——"（练）习"（Understand）、"（悟）通"（Comprehend）、"（新）创"（Create/Reinvent）——通过"促"［督促（Booster）或加速（Accelerate）］以及"触"［触媒（Catalyst）或触动（Move）］的"策略"达成进阶。因此，图1.5右图关注的重点在阶段与阶段之间的箭头指引以及反白字体策略，要充分应用视觉设计上或认知心理学上背景（地）与物件（图）的所谓图底关系，以求正确引导关注及认知会意。

所谓操作，即指运作、做法、驱动、操控、作业、取向、导向等意涵，英译上可以和operate、activate、motivate、approach、conduct等词汇的意涵相连。相对而言，"操作"比较强调"方向与路径"，信息学（Informatics）上指示性强的箭头符号的运用及行进路径的指引成为关键表现。行为型默会知识的转移模型（图1.6）指出，在个三层次——"习、通、创"——阶段观念模型间的转移策略上，每个层面都隐含一个"默会知识转移模型"，连接层与层之间的是一条连续的"螺旋循

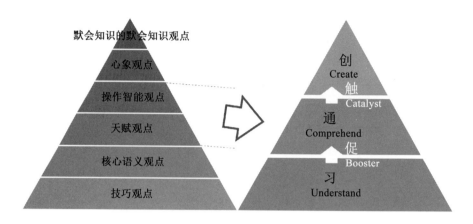

图1.5 根据默会知识观点层面发展之设计知识阶段观念及转移策略

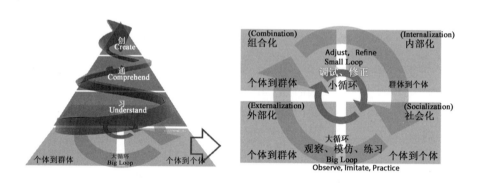

图1.6 行为型默会知识的转移模型及转移循环

环",自上而下地俯视之,可分成一小一大的两条螺旋循环。位于基层的大螺旋循环,主要借由"观察、模仿、练习"方式推进向上;位于腰间的小螺旋循环,主要借助"调试、修正"的评估模式与管理技术驱动向上旋进。将带状连续螺旋形状改成两段标示有箭头、相互追尾的半圆形曲线表示,不但维持了原图意象的联结,而且可表示复数次循环的含义;位于内侧的螺旋小循环,符合一般人对二层循环的内圈俯视认知,维持螺旋原意并添加模型高度或山形深度的信息,一目了然地在观念上将两个原本各自独立的模型和策略模式加以巧妙关联。

在充分了解架构、程序、模式、策略、操作的重点及差异之后,回到设计技术多重属性的多面体涵构内容。架构、程序、模式、策略、操作是设计技术的五大内涵属性,设计技术是有方向、有目的、有计划、有方法、有程序的有效操作。以多面体表示设计技术,可以充分表现其构件内涵的多样性与丰富性,以及涵构结构的弹性和包容性。因为是以

设计技术为核心的多面体，所以该多面体可以被拆解为连续平面的组成，故可以有多种方向的连接方式（图1.7），设计技术可以在上，亦可置于底部、中央或侧面；可呈十字形、L字形或T字形等多种形态。因设计技术是多重内涵属性构成的统筹代表，故其最恰当的空间形态呈现方式是位于上方或中央位置，研究程序、知识架构、整合模式、策略规划等排列其下或环绕其侧，最后通过操作技能，结合人性与美学等默会知识的创价加值活动或作为，得到知识产出。

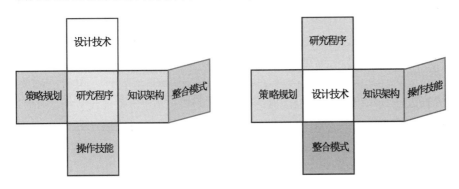

图1.7　具多种方向的设计技术涵构连接方式示意

两相比较，为凸显设计技术的主题性与主体性，以下论述将设计技术置于顶上，为求论述简洁，将操作技能构件暂时搁置不议，如此调整之后，设计技术呈现另外一种风貌的多样性涵构形态（图1.8），直指形态内涵信息的互通性和参考性。例如，策略规划架构可以做研究程序的发展架构，研究设计进程所涉及的专业领域知识（Domain Knowledge）可作为发展知识架构的参考依据，知识架构本身可成为整合模式的参照基础，而整合模式的程序步骤可作为操作技能的实施规范，以此类推。

图1.8　可呈现多样性涵构形态的设计技术

尽管功能、用途、定位、效能、质量分别具有不同属性，但是根据设计技术多样涵构形态的信息互通特性，不同涵构形态的信息内容可以相互参考与转换应用，例如，"功能"可以在某种程度上转换为"用途"的描述，通过"用途"可以窥见产品的"定位"，运用"定位"可以设定适性的"效能"，而从"效能"指标上可以定义产品、服务、技术或系统的"质量"，而"质量"又可以反馈到"功能"方面，作为改善的依据。此种相互参考应用的方式，普遍应用在各种常用的技术方法之上，例如，质量机能展开（Quality Function Deployment，QFD）法，运用"质量屋"（House of Quality，HOQ）这一观念工具，将使用者声音（Voice of Customers，VOC）汇整（即汇集整理）并转换为使用者对于新产品的功能需求（Functional Requirement），据之展开一系列流程改造与整合工作，包括概念提出、设计、制造与服务流程等，被应用于不同事务处置或问题之改善与解决，以达成客户所需产品功能的完整质量管理工作。

综上所述，设计技术的五大构面各有其长、各司其职，可以从单一到多元构面属性上关联出不同的含义。从单一构面属性上：研究程序可定义设计产物内涵价值的深度（功能）；知识架构可决定设计产物内涵价值的宽度（用途）；策略规划可影响设计产物内涵价值的高度（定位）；整合模式可促进设计产物规模产出的速度（效能）；操作技能可提升设计产物规模制作的巧度（质量）。

同理，从多元构面属性上：若将设计技术视为创价加值信息资料之输入端口，并视操作技巧为创价加值的必要手段，通过研究程序与操作技巧的双重作用，有助于理论融合及产出知识产权；通过知识架构与操作技巧的双重作用，有助于理念构建及创新设计方法；通过策略规划与操作技巧的双重作用，有助于愿景创造及引导体系演进；通过整合模式与操作技巧的双重作用，有助于资源杠杆及产业转型升级。

架构、程序、模式、策略、操作，彼此之间可以相互关联、互通信息，设计技术的五大构面内容亦可如此。以制式设计程序——市场分析、问题定义、设计目标、构想发展、产品设计、设计评价——为主轴，检视设计技术与相关构件间的关联（图1.9）。可以在各设计程序所采用的方法或工具上，看见不同知识架构（用户、企业、产业）的采集、组合、融合、发展及运用；可以在程序与程序间的运行上，理解集成整合不同信息和资源的必要性（产业分析、专利检索、产品定位、概念设计、原型制作、智财保护等）；可以在各设计程序所采用的研究方法上，发现既归属又平行于设计程序的设计研究程序（设计调查、设计

分析、设计架构、设计发展、设计工具、设计管理等);也可以对应到策略规划的设计模式发展上,定义产品技术质量、发展合适的外观造形、定位品牌形象及使用价值。在设计技术的信息发展上,构件与构件之间可以互通、互补、互利、互为所用。

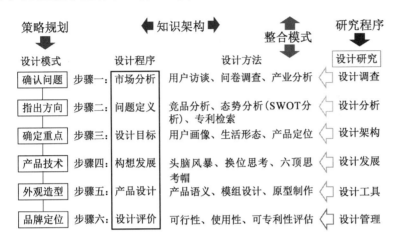

图1.9 设计技术与策略规划、知识架构、整合模式、研究程序的关联示意

因此,在设计技术的涵构中,"知识架构"可以关联到"整合模式","整合模式"可以连通至"研究程序","研究程序"可以联结到"策略规划","策略规划"可以转接到"操作技巧",生生不息;在设计技术的语境下,"功能"可以连"用途","用途"可以接"定位","定位"可以扣"效能","效能"可以通"质量",环环相接;在设计技术的世界里,"理论"可以引"理念","理念"可以领"愿景","愿景"可以导"资源",循环不止。产业先进的西方国家多将设计视为挖掘商机的策略武器,而非美化商品的表面工具,希望运用设计技术产出"对未来的想象"。古人所谓的"千金难买早知道"便是如是之意。

设计技术有相当程度的默会知识成分。将上述所提的设计技术构件与卡斯蒂略（Castillo,2002）所提的默会知识的六个层面观点加以比较（图1.10）可发现,技巧观点层面与操作技能构面相对应,核心语义观点层面与知识架构构面相呼应,二者均以"习"为要;天赋观点层面与研究程序构面相连通,操作智能观点层面与整合模式构面相接轨,二者均以"通"为主;心象观点层面与策略规划构面相契合,其与默会知识的默会知识观点层面均以"创"为念。

用以指导设计技术运用的"创新思维",是一种用以驾驭设计技术的核心能力。该能力的养成有多种论述:一说是天赋本能;二说是后天习得的技能;三说是前二者的融汇。创新思维兼具"促"与"触"的

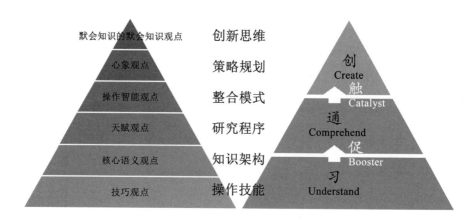

图 1.10　设计技术与设计程序、方法、工具、模式等的关联与差异示意

"策略"思想，其属性与"默会知识的默会知识"相通。创新思维的位阶是在设计技术之上，有关创新思维方面的最前沿见解，请参阅《正创造/镜子理论》(陆定邦，2015)，不在本书论述。

1.4　设计技术的功用

设计技术是一个基于信息的创价加值系统，将包括现象、感受、数据、材料、原理、技术、观念等的各式信息加以输入，通过设计技术的筛选、组合、加工、融合与再造，产出具知识经济价值的各种设计产物（图 1.11）。

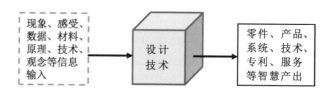

图 1.11　设计技术的输入与输出

所谓设计产物，是指广义的"创新知识"或具市场经济价值的商品，该商品可以是产品、服务、系统、技术、知识、体验、专利、理论、品牌、著作等各种形式的智慧产出。其中，部分智慧产出被认为是与整体人类文明发展息息相关而未被划入被保护之列，例如知识及理论，知识是理论的基础，理论是技术发展的源头，若知识和理论可以宣告专利保护，禁止他人学习、仿效、组合或利用，则人类整体知识创造与技术发展的空间将大幅度受限而难以有效进展。也有部分智慧产出，若不鼓励大家公开使用，则会延宕整体人类技术文明的发展，于是政府

利用公权力，赋予这些愿意被公开的"机密"知识（Know-How）一定程度的权利保障和权利保护。例如专利，通过权责机关认证之后，在一定保护时间之内，在该公权力合法控制区域范围之内，享有一定程度的专属使用权力，该权力可以视为有价商品，或视为一种技术商品而进行各种交易行为，如授权、租借、让与、贩售等。当遇到侵权行为时，亦可通过法律途径申请应有的权益保护和惩处。

对于设计，一般人会误认为，设计产物是信息系统处理之后的末端产品，犹如工厂生产之产品，不到流程最后不算产品完成。其实不然，设计产物的产生更像是产业链各环节的同步生产与接力工作，在整体信息处理、知识加值或智慧创价的过程中，从开始到结束，均可产出有用的设计产物，犹如原料和零组件，都是有价和有用的物品。例如，"研发纪录簿"以及具有保护时效一年的美国"预专利"。相同或相似的技术手段，如被有效地登载于研发纪录簿中，在美国，专利申诉人可以据之申请撤除与该项技术手段相似的先前通过专利。中国因采用登记制，故以申请日期为依据，不接受专利申请提出前的过程资料作为辅助资料。"预专利"是美国对于鼓励提早公开技术内容再进行实质审查以避免事后申诉专利无效的一项行政节约措施。政治文化不同，知识产权产出的规范和程序便会有所差异。

专利是知识产权的一种，知识产权的申请、主张、维护等均为属地主义，即不同国家可采用有差异的知识产权授予程序或保护措施。例如，中国专利分为三种类型，即发明专利、实用新型专利、外观设计专利；美国则将实用新型专利拆分为二，分别归属于功能性和认知性的技术成果，而分置发明专利及设计专利之中。因此，设计技术也会受到知识领域和政治领域的影响而有所差异。商场如战场，设计技术也就成为知识产权及其商业或产业战略的开发工具，这也就是本书书名《设计技术：创新知识与智财》的缘起。设计技术的知识产出，不仅会涉及物质文明的进展，而且会受非物质文化的制约而有不同方式的演化进程。

2007—2010年，作者于台湾成功大学担任工业设计系主任、创意产业设计研究所所长，以及创意设计教学资源中心主任。其间每年至少会举办三次国际设计营，分别针对这三个行政职务所服务的老师和学生的国际交流需求举办相关主题活动，基本上会邀请多所世界知名设计院校的设计系、所的师生参加，每校一师二生为原则，因此有缘结识来自不同国家设计系、所的教授。亚洲国家，特别是受儒教文化影响较大的地区有个习惯，即平时鼓励学生参加各种世界设计竞赛，获奖之后就大力庆祝和宣传，表示教育有成、足为楷模。德国的红点（Red Dot）奖

和 iF 产品设计奖（iF Product Design Award）⑨、美国的工业设计优秀奖（IDEA）等设计奖项，更是被媒体及许多设计院校誉为世界三大设计奖或设计界的奥斯卡奖之类的至高无上的荣耀。有趣的是，美国和德国的教授都不鼓励他们的学生参加，故好奇请教原因。美国教授说得坦白："好的创意构想是多么值钱的东西呀！怎可毫无报酬或便宜地公开呢？一旦公开，就丧失了专利申请的权利了！"德国教授说得幽默委婉，先述说一段德国产业发展的历程，再讲述不鼓励学生参加上述奖项的原因。大意是，虽然德国的产品功能具有竞争力，但是亚洲国家采购先进制造设备和"参考"相关技术后很快便能赶上，因此德国只好升级并提高产品质量去卖设备、卖认证，而设备花钱就能购买，质量管理观念和技术又很快被亚洲国家习得，认证方面可通过政府行为设置门槛，德国只好转而去卖技术，进行专利技术授权。亚洲国家工程及数理人才济济，专利申请数量和质量也很快就跟上来了，技术路线又逐渐丧失竞争力，德国只好去卖品牌、品牌授权或连锁加盟。这些招数很快又被竞争者学走，所以德国只好卖荣誉，主办创意设计比赛，让大家把当年度或是该季度世界上最好的第一手创意构想拿出来参加比赛（不是收费，而是缴费去参加），获奖后再无偿地公开，同时又让自己丧失了专利申请权益，无形之中减少了参赛国家之间的产业创新竞争力，德国作为设计竞赛主办单位还可以获利，一举数得。聪明的学生当然不会把自己认为最有价值的创意构想拿去参加比赛，老师也乐得轻松，不会强迫学生去做傻事情。

我们眼中至高无上的荣耀，在外国人心中却是一种反智行为。中国若要达成"中国创造、中国智造"的国家政策目标，就必须要有前瞻的策略思维和正确的知识产权观念。对于设计行业从业人员而言，要引导、匡正并强化设计技术之认识和实践，方有可能、方有所为。

1.5 核心论述的架构

古人常将政府或朝廷所颁定的律法视为"天"，将知识领域的实际应用视为一种"落地"的行为，同样的技术思想种子，落在不同国家法规的土壤里，会有不同的生命发展机遇。俗话说人在做、天在看，要因地制宜，因此先人提出"天地人"的观察时事分析架构。为强调文化本位以及基于原创精神，本书拟以中华文化思维为核心，从传统事理梳理的几个主要模式——天地人、情理法、人事情境物、人间/时间/空间——当中，归纳出适用于设计技术功用的分析架构（图 1.12）。

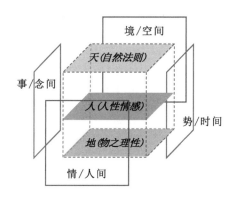

图 1.12　设计技术功用的分析架构

设计技术是一种"用计之术",自然会受到自然法则(理)、社会规范(法)和人性之常(情)等诸多限制。中西方学术思维体系大有不同,西方习于由小窥大,倾向于异中求同;中方惯于巨观微察,侧重于同中求异。二者方向不同,视野自然有别,着力点也就有所差异了。因为设计技术也是一种"策略规划",所以在"人事情境物"之中,需要加入一个策略思考中的关键要素——"势"——以顾及"形势比人强"此等事情与状况,以求思虑周延。"人间、时间、空间"多强调"族群间、世代间、领域间"的异同与关联,能否将此三者联系在一起常在"一念之间",故尚需加上"念间"作为分析构件,呼应驱动设计技术展开的创新思考或设计思维要素,以完善架构。

在儒家文化和人道主义盛行的今日社会,万事多以人为本、以民意为依归、以市场需求为目标,故将"人"的人性情感置于设计技术的核心位置,设计技术上要遵循"天"的自然法则,下要符合"地"的各种事物与情势的"世务"理性。以人为中心,围绕在天地人周围的是人际间的"情"、空域间的"境"、念意间的"事"以及时机间的"势"。情,多显于人间或人与价值之间;境,当属空间或领域之况;势,常与时机或潮流相连;念,思维方式,成事之关键也。

设计技术是一种"整合模式",会涉及多种属性"世务"(即"人事情境物势"的统称)的交互、汇整与权通。为方便论述,本书将不同属性内容分配于不同章节,各章择其中一项构件为主轴构面,撰述核心概念(表1.1)。例如,第2章的主题是"掌握需求的设计技术",其主轴构面为"情/人间/价值",讲述的核心概念为"利基价值性",主要撰写者姓名列于后以示负责。在撰写过程中,有多位研究生协助收集相关资料并参与编辑,将另行制表叙名致谢。

此外,为便于读者吸收核心观念及提升知识应用效能,于适当处举例说明。举例,最怕过时,容易被读者认为是未及时更新或落伍的旧知

表 1.1　本书各章主题方向、主轴构面、核心概念及主要撰写者

章次	主题方向	主轴构面	核心概念	主要撰写者
第1章	设计技术的定义与内涵	论述架构	立论完整性	陆定邦
第2章	掌握需求的设计技术	情/人间/价值	利基价值性	陆定邦
第3章	定义市场策略的设计技术	势/时间/时机	方向合理性	陆定邦
第4章	构想沟通的设计技术	事/念间/逻辑	标的共识性	陆定邦
第5章	团队合作的设计技术	人（人性情感）	研发效能性	吴启华
第6章	跨领域的设计技术	境/空间/领域	内容周延性	吴启华
第7章	模拟测试的设计技术	地（世务理性）	成果可行性	陆定邦
第8章	创新管理的设计技术	天（法则规范）	阶段适切性	陆定邦

俗念，因此，本书以本研究室（创新产业研究室）当下在研的产业调查及产品设计标的，目前尚未实质存在于既有产业分类体系的"内时尚产业"及相关产品服务系统（例如少女内衣选购行为、少女文胸量测工具等）的设计技术应用为例，说明各章节内容的含义与应用方式。各章内容概要条列于下：

第1章"设计技术的定义与内涵"旨在陈述，设计技术常被轻忽地与创新构想具体化过程中所需使用的造形表现技巧相关联，而忽略了其在先进国家中的研发与策略功用。为厘清设计技术在现代产业及文化生活中的创新加值功用，本书重新定义设计技术一词，并赋予其新的时代意义——"用计之术"——以及创造新的英文词汇——Designology——勉励设计从业人员在新一波产业革命时代中级新型教育发展态势下，发扬设计技术的创新功用，使运用设计所产出的知识产权及战略等，能对个别产业、整体社会、国家经济甚至人类文明扮演更重要、更积极的关键角色。本章简明扼要地阐述设计技术的本质定义、历史沿革、构成要素、分析架构、功能用途等核心内容，让读者重新认识设计技术的本质功用，以及在现代产业中的意义与价值。

第2章"掌握需求的设计技术"意在表达，在中国，用户一词常用以表示使用者，然而在中文字义上，用"户"不等于用"者"。此外，使用者（User）不能代表利益相关者（Stakeholder），也与商管学系惯用的采用者（Adopter）有别。为方便设计从业人员与其他领域人员顺利对话并在观念上接轨，特别将客户与用户等利益相关者的关联性加以厘清并自用户角度提出客户定义与分类，通过中医问诊的望、闻、问、切架构，指出洞察、分析、确认、归纳客户与用户需求的相关设计技术方法，包括同理心、观察法、文化探针、扎根理论、因果法、眼动分析、微表情心理学、聚类分析法、角色建模法、用户场景法等。委托研

发的客户（Client），是设计构想的采用者，也可视为广义的用户。本章从设计师立场定义客户类型，介绍相关设计技术，包括访谈法、亲和图法（KJ法）、专利分析法、市场调查法、用户画像法、雷达图法等，以掌握客户需求的目标、方向、范畴与层次等关键信息，使设计创新进程顺遂。为说明设计技术的应用重点，将以难以从旁直观与客观观察的"少女内衣选购行为"作为应用说明案例，重点指引各设计技术方法的关键应用。

第3章"定义市场策略的设计技术"重点强调，设计常与美化联想在一起，而产品在适合的市场里才会显得美。本章扼要说明市场评估与企业决策的常用方法，包括宏观环境分析（PEST分析）、态势分析（SWOT分析）、波士顿矩阵、安索夫矩阵等，并针对市场策略需求，从市场强化、市场延伸、市场转移、市场创造等方面，分别介绍相关领域的重要理论方法。在掌握相关的市场策略之后，透过内时尚产业调查、少女文胸产品设计以及市场营销等相关案例，扼要说明书中所述方法的务实应用过程。

第4章"构想沟通的设计技术"核心说明，思维观点是构想表达和意念沟通运作的起点，不同行业、位阶、部门、职掌者多有其关注层面、重点和关键思维路径，设计人员必须要懂得使用换位思考和转换思维观点的方式去引导对话者讲出心中的关键需求或深层疑虑，甚至进行共创活动或用户创作等行为。技术工程人员原则上仅与物件互动，受自然法则与理性逻辑约束，相对单纯；管理人员多与人互动，受社会法则规范，相对复杂，既曰"管理"，表示位阶在上，意念传达的意义大于沟通互动，尽管复杂，但难度相对较低；创意设计人员需要对人、事、物等传达沟通，理性与感性逻辑兼优方可胜任。本章旨在介绍沟通学与心理学相关原理，说明设计构想在不同发展阶段的定义、类型与形式，以及沟通构想的对象分类，包括流程、业务、职级上平行、上行、下行、内外等关系，数量上的单一、同质和异质群体等，以及创意设计行业所特有的设计师与自己的"内心对话"，讲述如何掌握沟通对象关注点和信息需求的方法、沟通渠道的限制与选择考量、观察反馈及调整表达技巧等操作型知识。通过内时尚产业相关构想发展与沟通的案例（少女文胸量测工具），介绍不同信息载体（文字、图画、影像、立体、多媒体等）对各主要沟通技巧上的影响及其应用要诀。

第5章"团队合作的设计技术"关键讲述，需要借由创新设计来解决的问题经常是前所未见的，个人观点和思维上的盲点、误区又是在设计创新中难以避免的，这使得"团队合作"成为创新的重要方式。本章从团队发展理论出发，指出"内部凝聚力"是团队流畅合作的关键，借

由关注团队心理形态的倾向，引导团队互动，将有助于增进团队生产效能，而广被采纳的"团队发展阶段理论"就提供了简单明了的框架，有助于掌握团队发展动态的外显特征。为了更深入地了解团队的复杂动态，本章在纵向上探讨"领导方式如何促进团队的创造力"，在横向上讨论"如何管理创新活动中不可避免的团队冲突"，并以"提升团队效能"为目标，提出相关的设计技术策略和方法，包含"追求目标一致性的团队建设""成员角色定义与创造力领导""延迟批评的冲突管理"，并以"内时尚"设计团队为例，说明团队合作的设计技术。

第 6 章"跨领域的设计技术"着重叙述，创新是一个复杂的思维过程，牵涉到不同知识和功能领域的有机整合，其整合方式对创新效能的影响尤为关键，值得深入剖析。从知识管理的视角来看，本章首先厘清"跨领域"的含义和所涉及的领域间的关系，强调设计管理应重视"知识领域间的差异程度"，辨认可协助跨越差异的设计技术策略，包含同质领域的"竞争、互补"和异质领域的"沟通、衔接"，进而指出知识整合效用及价值。从实践性的视角来看，本章切入团队的组成与发展，辨认跨功能合作的绩效促进效果，归纳促成合作的机制与关键因素，包含环境文化因素、组织因素、程序因素、心理因素，指出促进跨功能合作与跨领域沟通的重要设计技术，包含一致的文化、信任与凝聚力、伙伴关系等，并以跨领域的"内时尚"设计团队为例，阐述跨领域设计技术的效果。

第 7 章"模拟测试的设计技术"重点陈说，设计技术是一种基于人性的知识创新程序。就本质目的而论，设计技术的功用与设计研究相近。经研究程序所产出之智慧成果，必须经过自证为是，或经客观他证为合理或合乎（科学、企业、产业、贸易）标准的一系列严谨程序，方能被视为可接受的研究成果，作为领域知识基础的一部分，成为垫高同领域研究者视野的一块基石。设计研究亦应如此，只是设计验证此一步骤，常被划归其他部门事务，而与设计缘浅，事实却并非如此。传统的设计技术设置多道构想模拟测试关卡，运用设计技术制作出能将构想具体化呈现的各种模型以利于测试验证，故从文字企划、系统架构、构想草图、概念模型、功能模拟、情境演示、服务蓝图、原型打样、量产产品，甚至最终上市的商品，均可被视为模拟测试的一环。近代设计技术发达，可通过各种高新科技方法，如计算机建模、3D 打印、扩增实境等，将传统多个模拟测试流程浓缩为少数几个关键步骤。本章以构想发展三个阶段——雏形、产品、商品为架构，介绍各阶段构想测试的意义（是什么、为什么）、功用（开发商机、降低风险）、方法（商业模式、获利模型、体验程序、认知行为、敏捷原型）及指标（价值机会、技

术、制造及商业可行性等），通过个案分析，具体呈现在制造能力（企业资源及供应商能量）、生产规范（国内与国际检验标准）、市场偏好（文化习惯）、品牌精神（价值主张）、通路条件（自有、加盟或其他形式）等各方面的适切性与合理性上。

第8章"创新管理的设计技术"侧重说明，设计技术可用于开发创新和解决问题，二者本质不同，管理模式也应有所区别。创新是指"在市场概念上具新颖性意义之事物或技术"，关键在新奇有趣、在具有魅力、在"甜"；解决问题的前提是遭遇困难、不满或"苦"。二者不在同一个人性感受维度之中。设计管理的对象，具体而微的包括个人、部门、事业、企业、产业、系统等相关的"产销人发财资"。展开来看，涵盖任何与企业创新和持续发展相关的知识、智财、策略、愿景、技术、政策、关系等。创新管理是一种动态的管理，有如水之三态，需采用"阶段观"方式去陈述现象、论述原理、预估动态、管理变化。设计科学是一种以人性出发，讲究创新、变化及多样发展的"变科学"与"心科学"。设计技术在创新管理上的核心关键，一言以蔽之，就是"适情适性、适材适所"八字箴言。因为适情适性，所以品位、美学兼备；因为适材适所，所以各安其位、各展其长。其中关键是"适"，要"适逢其会、适可而止"，避免"无所适从、适得其反"。

第1章注释

① 参见百度百科"包豪斯"（2019年4月15日）。
② 参见魏华《艺术设计史》（2011年）中的"包豪斯的历史影响"。
③ 参见百度百科"芝加哥设计学院"（2019年5月15日）。
④ 参见科技博客（TechCrunch）网站《陪审团裁定三星在2011年的专利案中欠苹果5.39亿美元》（*Jury Finds Samsung Owes Apple ＄539 m in Patent Case Stretching Back to 2011*）（2018年5月24日）。
⑤ 参见《"世纪诉讼"专利案收官，三星需向苹果支付5.39亿美元赔偿金》（2018年5月25日）；自由与开源软件专利（Foss Patents）网站《福斯专利公布了关于调解工作状况的信息，引起诺基亚诉戴姆勒案审判中的外围争议》（*Foss Patents' publication of leaked information on status of mediation effort gave rise to peripheral controversy in Nokia v. Daimler trial*）（2018年5月25日）。
⑥ 参见科技产业咨询室（iKnow）《苹果与三星互告事件观察［智能型手机与平板机战争：苹果与三星（Apple vs. Samsung）]》（2018年5月25日）。
⑦ 参见台湾东森新闻台《南部古早味"西红柿蘸酱"》（2017年1月12日）。
⑧ 参见百度百科"KANO模型"（2019年5月20日）。
⑨ iF产品设计奖是创办于1953年的产品设计国际大奖，由德国国际论坛设计公司举行。该奖最高地位为iF产品设计奖金奖，素有产品设计界奥斯卡奖的代称。

第 1 章参考文献

陆定邦，2015. 正创造/镜子理论［M］. 北京：清华大学出版社.

魏华，2011. 艺术设计史［M］. 郑州：河南科学技术出版社.

张家诚，2015. 行为型隐性设计知识之转移模式［D］. 台南：台湾成功大学.

CASTILLO J，2002. A note on the concept of tacit knowledge［J］. Journal of management inquiry，11（1）：54.

CHANG J C，LUH D B，KUNG S F，et al，2014. Theory and application of tacit knowledge transfer［J］. Creative education，5（19）：1733-1739.

NONAKA I，TAKEUCHI H，1995. The knowledge-creating company：how Japanese companies create the dynamics of innovation［M］. New York：Oxford University Press.

O'DELL C，OSTRO N，1998. If only we knew what we know：the transfer of internal knowledge and best practice［M］. New York：Simon & Schuster.

第 1 章图表来源

图 1.1 至图 1.12 源自：陆定邦绘制（2019 年）.

表 1.1 源自：陆定邦绘制（2019 年）.

2　掌握需求的设计技术

使用者导向（User-Oriented）或人本设计（Human-Centered Design）是现代创新发展经常使用的思维导向或设计技术。"使用者"被翻译为"用户"来理解，很容易出现概念上的混淆或偏差。就中文字义而言，用户是个笼统的概念，户指"家户"，"用户"代表着可能具备不同行为模式或需求内涵的"一家人"，其实质意义与工商管理学所称"采用者"也有所差异，因不同采用者角色之动机与行为模式各异，采用者中功能角色之一的"使用者"，可采用包括实体产品、服务、技术、系统、资料等物件，但并不包括其源头的创意构想。就传统设计业务程序而论，设计师多是在企业客户（Client）的委托下，针对商品顾客（Customer）进行调研，分析客群中各采用者（Adopter）的类型特性，针对产品使用者（User）和服务接受者（Receiver）的需求，经过一系列合宜的设计技术操作，包括观察、发现、分析、归纳、测试验证等程序，产出针对特定利益相关者（Stakeholder）需求特性所设计出来的解决方案（Solution）。本章将厘清用户及客户的定义与分类，并根据各自需求提出适用的"设计计术"与"设计技术"。"设计计术"是一种上层设计规划的指称，与军事用语的"战略"相近，关注策略层面的思考与布局；"设计技术"则是基层任务执行的指称，与军事用语的"战术"相仿，侧重于操作层面的运用与技巧。本章将说明二者之关联性及设计所扮演的功能角色，扼要说明核心观念及相关设计计术建构及设计技术应用。

2.1　客户的定义与分类

在现有定义中，顾客与客户经常被交替使用，两者均可描述用金钱或某种有价物品来换取财产、服务、产品或创意的自然人或组织[①]。但两者在本质上却不尽相同，不同领域的从业人员对其理解也存在差异。设计师通过对客户的设计服务，间接照顾其主要用户的需求。本书从设

计领域的角度出发，扼要阐述客户的意涵，以方便设计从业人员与其他领域人员相互理解。

客户可被定义为采用设计构想以满足其特定需求的个体或群体，通常是向设计公司委托设计服务的个人、企业或组织，可分为设计服务的采购者或设计技术的需求者，身怀各种可能性地向设计方寻求协助，但对自身需求却大多模糊不清。为了促使双方达成对设计方向的共识，进而建立双方可以进行交易或协力完成的共同设计目标，设计方有责任帮助委托方厘清需求。

客户是设计的共创者（Co-Creator），在创新过程中，客户本身或客户所属组织之内部可以同时存在多种角色，可从社会经济环境、企业/产业链、中心客户三个层次上加以划分（图 2.1）。"社会经济环境"是足以影响整个产业与市场的一个综合影响因素，通常是难以抗衡的，例如政府出台新的税收政策，产业生态或市场经济结构便会随之调适。"产业链"常指与企业有利益关系的上游供应市场和下游需求市场，企业与企业之间相互关联，以产生合作意愿或合作事实。与设计方直接对接的类群可称之为"中心客户"，一般是指企业内部的营销或项目管理部门，客户群角色相互关联和转化，包含问题发现者、问题定义者、协力合作者、资源分配者、项目委托者以及方案执行者等。

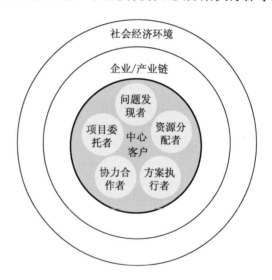

图 2.1　客户角色分类

举例来讲，某企业市场部门专员对公司新品进行顾客满意度调查，绝大部分顾客表示新品的某个零件极易磨损，有待改进。市场部门随即通过产品经理将顾客反馈意见向生产部门传达，并要求生产部门做出改进与开发。生产部门表示，由于技术或制程设备限制，现有产品的质量

已是生产部门所能达到的最高水平，并告知项目经理现在只能将该生产要求交给外包公司处理，才能达到理想的品质要求。项目经理接获工作任务之后着手寻找外包公司，商谈后达成委托协议并交付定金。在这个过程中，市场部门可被视为问题发现者，若此问题被确认为真实问题，则市场部门可被视为问题定义者，循此脉络，生产部门是方案执行者和协力合作者，项目经理则一人承担协力合作者、资源分配者、项目委托者和方案执行者四个角色。从该举例中可以看出，设计方要仔细分辨客户作为委托方所扮演的角色并分析客户所处的环境，以便运用不同设计技术为客户提供所需的解决方案或价值提案。以下针对中心客户的各种功能角色加以定义与说明：

2.1.1 问题发现者

问题发现者是企业或设计团队内首先意识、发觉或挖掘出问题的人，通过发现问题来建立对客户需求的描述，进而提出解决需求的意愿。对于设计业务而言，问题发现者是客户功能角色中最基础也是最关键者。确认所发现的问题是个具有价值潜力的问题之后，后续投入解决问题的努力才有可能获得适当期望的回报。在一家企业中，问题发现者可能分散于各个部门。当问题发现者是总揽全局的企业领导者的时候，他们会敏锐地嗅到企业危机并对未来做出预测，提出相应的战略需求；当问题发现者是产线末端的产品测试员的时候，他们会在模拟测试的过程中向系统反馈产品瑕疵，提出改善技术的需求；当问题发现者是市场部门专员时，他们可以通过顾客满意度调查的统计数据来分析顾客的不满原因，提出商品改进需求，以利于设计改善。

换言之，当企业内部或设计团队基于工作经验提出首个需求倡议时，便可称之为问题发现者。问题发现者可以被视为提出需求的客户，但在企业中，各部门分工明确，问题发现者可能仅是基于自己的企业功能角度提出局部需求，并不清楚其需求在企业整体组织内的可行性，此时则需要多种客户角色相互配合，从问题发现者需求的核心出发，帮助问题发现者寻找并定义出适合企业发展的真正且完整的需求。

2.1.2 协力合作者

协力合作者一般会以团队合作方式推进企业内部以及与外部的合作项目，他们通常不涉及对问题的定义，但却可能会影响问题被解决的路径，甚至是否需要解决的可能性。为了尽可能地有效完成一项项合作任

务，协力合作者会联合企业内外部的技术及相关资源进行评估和预判。企业人员在基于公司现状提出某种需求的过程当中，通常会参考其他相关部门的意见而影响现有方案计划，协力合作者能通过各项数据或资源的提供，对现有方案进行综合分析并提出改进建议，直接或间接地影响最终方案的发展与完成。例如，某大型企业委托一家设计公司设计一款智能手表。被委托的设计公司在提交完整且合格的设计方案后，协力合作者一般会根据自身供应商（或协力商）的生产实力对该方案进行评估，以确保该设计方案最后的实际产出能达到理想状态。一般来说，协力合作者的影响从宏观上来说，以正面居多。

2.1.3 资源分配者

一个方案的产出，会涉及多种不同的资源部门，有些甚至会横跨到企业之外，因此在方案发展需求被评估通过之后，资源分配者会调动企业内外部的各种权利与资源，针对该需求方案进行配置规划，使得需求方案能尽快实施，同时也要确保资源不会被浪费，要"物尽其用、人尽其才"。所谓资源，系指所有有形与无形、能够促进此方案进行之人力、物力、财力等具实用性能力事物的综合；权利是"影响甚至控制别人行为的能力"[②]。资源分配者不见得了解企业的核心技术，但通常会掌握决策或分配的权利，如董事长及执行长。因为权利会影响或控制他人的行为能力，所以容易出现个人之间或部门之间的权利斗争或资源抢夺。若所提的创新方案可能导致部门之间恶性产品取代的情况，例如，诺基亚（Nokia）公司是首先研发出智能手机的企业，但因为智能手机会全面取代原本全球高市场占有率的功能手机产品，所以产生了"商品自残"或"部门裁撤"的不利情况。反观苹果公司的智能手机，以平均一年左右的时间产出一款新型产品，强调"升级"，而非"更换"，以"进化版"从1.0到2.0等渐次往上升级，稳健发展，售价屡创新高。

2.1.4 项目委托者

项目委托者是指项目中实际承担委托责任的这一类客户，负责向设计方传达需求并沟通委托协议，更接近于传统观念中"客户"的角色。项目委托者可分两种情况：一是企业内的项目委托者；二是企业外的项目委托者。

企业内的项目委托者是指委托者和被委托者均服务于同一家企业或集团，但他们隶属于不同的部门或是不同的分公司。举例来讲，某集团

的甲分公司请求集团旗下的乙分公司帮其完成新品量产且会支付酬金，甲分公司是委托服务的请求方，是乙分公司的项目委托者，而乙分公司则是被委托人，该集团同时承担了项目委托者和被委托者两种角色，甲乙两家分公司在交涉时则需充分考虑集团利益才能签署相关协议。

企业外的项目委托者是指委托者和被委托者分别受两个毫无交集的组织管制，A集团的甲公司请求B集团的乙公司帮其完成新品量产且会支付酬金，甲公司是乙公司的项目委托者，乙公司要充分理解甲公司的需求，以甲公司的主观意愿为主要参考标准。委托过程中所出现的企业合并或并购等情况，所涉及的诸多变化事情等非本书关注焦点，不在论述范围内。

2.1.5 方案执行者

方案执行者指双方委托协议达成后，真正实施具体方案的角色。方案执行者也可概分为两类：一类是企业内的方案执行者；一类是企业外的方案执行者。一般而言，方案执行者要以委托协议内容为标准，执行和制订项目相关计划，以保证方案按时完成。在实施方案的过程中，可能会有多种意外情况发生，特别是在涉及高技术创新研发或在实施高难度工程时最容易遇到此种情况，建议备妥备选方案以利于项目顺利进行与完成。通常，为避免遭遇重大不可抗力因素（如天灾、人祸等）出现时的无法结案情况，需事先模拟各种可能会发生的情境，备妥相应计划并设立停损点。方案执行者，不宜事事请示，发生非重大事故时，应运用企业内部或个人工作经验灵活处理。

当承接项目方将其所"不欲（如利润低）"或其所"不能（如设备差）"的部分项目委托给企业外的子项目执行者时，会使用到较多的设计管理技术，特别是在项目指标制定、进度与质量管控、各子项目界面衔接，以及平台的搭建等方面，可参考本书所提的设计计术与设计技术相应对。

2.2 掌握客户需求的模式

客户需求，可以被理解为源于客户内心对某种目标的渴望，该目标之实现有助于缩小客户现状与客户期望之间的差距。客户需求在传递和表达上存在一定的问题，需要一系列设计技术的实施才能明确其内涵与核心。只有仔细分析并明确什么是客户的真正需求，才能更精准地为客户提供设计服务。有一个很著名的故事常被人引述讨论，就是在19世

纪末，福特公司的创始人亨利·福特先生向他的众多客户发出询问："您需要一个什么样的更好的交通工具？"几乎所有人的答案都是："我要一匹更快的马。"福特先生从客户核心需求考虑，跳出环境掣制，推出了广被市场大众欢迎的福特 T 型车。这本是业界的一个成功案例，若是换个角度分析，故事的结果就全然不同了。假使福特先生询问的主要客户是个赛马场的经营者，跑的更快的马可以给赛马场带来比跑得快的汽车更多的收益。但是，汽车或快马真的是当年赛马场主人的真正需求吗？如果从价值观角度评析，人们要的是更轻松且有效率地达成目的——抵达目的地或是赚取更多的钱——用以实现需求的工具，不见得是马，也不一定是汽车。

为了更清晰地掌握客户需求，下文从类型与方向、目标与范畴、强度与程度方面进行分析，引导生成设计委托书，以便在客户认可委托书并签署协议之后顺利立项委托。

2.2.1 客户需求的类型与方向

当客户寻求设计咨询时，往往只有小部分的客户能够准确列出自己的需求设计与规范，于是设计方便需代其厘清其所需求的类型、方向和约略内容，以便和客户方顺利交流。这是个艰难的任务。

设计专业的学生在学习绘图时经常会听到老师说"两点成一线，多线构成面"，不妨将这种绘画原理代入客户需求的类型和方向来看待。初始时候的客户需求是模糊杂乱的，尽管心中具有些许产品雏形意象，但是不知道如何表达，最多只能讲出一些模糊的概念，这就好像是绘画时的第一个点。在这个点的基础上，设计方要通过设计技术，逐步地将该概念具体成形，进而厘清需求的类型和方向，帮助客户确定线段方向的另一个点，让设计方有的放矢，持续进行所谓共创性的合作。

需求类型可分为增长型需求、稳定型需求和混合型需求三大类。增长型需求旨在帮助企业实现持续性增长的需求，本质上是一种扩张市场的设计策略思维与设计应用，一般来说，提出这种需求的企业多是行业内的"领头羊"；稳定型需求是指以安全考量为研发宗旨，不改变基本产品及经营范围和运营，只有在面临损害企业竞争优势和营利能力的事件时才产生的需求；混合型需求介于两者之间，是大多数企业会提出的需求类型，兼顾两者优势，避免两者劣势。设计方可在与客户沟通的过程中厘清客户的需求类型，进而确保后续的设计执行能够符合客户所在企业的基本竞争战略，当客户的需求类型与其表达不符时，设计者可提出建设性建议或善意的提醒（蓝海林，1999；吴晓昱等，2011）。

在厘清需求类型之后，设计方还需要确认需求方向。需求方向大致可分为四大类型：一是强化市场，在已有市场的基础上继续强化，持续提升该企业在市场内的优势；二是延伸市场，在已有市场的基础上，以提供新产品的方式面对市场竞争情况；三是转移市场，在和现有客群需求相同的基础上，发展新的客群和新的市场目标；四是创造市场，创造需求以衍生出新的市场，此部分至关重要，将辟专章论述，详情请参见第3章。

在确认客户的需求方向上，举例来说，2019年世界移动通信大会（MWC）期间，华为技术有限公司发布《5G时代十大运用场景白皮书》，分别从技术角度和市场潜力两个维度评估了十个最具发展潜力的应用场景，分别是云VR/AR、车联网、智能制造、智慧能源、无线医疗、无线家庭娱乐、联网无人机、社交网络、个人AI助手、智慧城市[③]。若此时设计方受国内某家也拥有5G技术的通信公司A的邀请，希望设计方可以从这十个场景中选择一个最有竞争力的场景进行设计，以便在5G行业中占有一席之地。设计方会根据该客户的需求提出相关问题并进行分析。首先从客户在行业内并不是"领头羊"的角色，但仍旧"选择最有竞争力的场景"的思路中，建议客户可优先选择制订长期计划以面对市场变化的这种混合型需求方，然后确定其需求方向，A公司拥有5G技术并且是在原本技术的基础上进行新的设计，建议客户可以延伸市场为主要研发方向进行相关产品服务系统的设计与创新。在本章内，A公司仅作为解释说明之用，不代表真实情况。

2.2.2 客户需求的目标与范畴

为了完整地掌握客户需求，在确认客户需求的类型与方向之后要进一步厘清并规划出客户需求的目标与范畴。设计方要先确认客户需求的目标。由于客户可能身处各种不同的生产条件、竞争环境，甚至特定职能角色，所以客户需求的根本目标也会有所不同，可大致分为以下几类战略性计划目标：

（1）回应竞争。回应竞争对手部署或实施的系列活动而被动做出的战略回应。

（2）前置设计。相对于回应竞争而言，为了赶超竞争对手而主动实施的战略性计划。

（3）研发新技术。为获取新的竞争优势（技术、商业模式等）而产生的设计需求。

（4）开发新市场。为争夺新的市场高地或蓝海而提前进行的战略性开发。

（5）争取外部资源。为了争取政府投资、授权或其他资源而产生的设计需求。

（6）解决价值情境痛点。解决客户想要改善的现状或拟解决的问题。

（7）超越自我。激励技术人员持续精进，从中发展所独有的核心科技，开发蓝海市场。

上述各种目标彼此交叉融合，并非完全孤立存在，且大多数时候客户都有多种期许，设计方在明确需求时要充分考虑这种情况。在明确客户需求的目标之后，设计方可根据需求目标开展不同的准备工作。

客户需求范畴是指解决方案所需的资源领域及所涉及的专业范畴，用于判断客户需求的可实现性。客户需求范畴可能是单个资源领域，也可能是多个资源领域的合集。设计方针对客户核心目标提出解决方案时，需要不同类型的资源支持以实现解决方案，这将涉及与不同部门甚至不同集团之间的合作。客户需求范畴基本上可分为技术资源范畴和市场资源范畴两大类型：技术资源范畴可细分为工程技术资源和科学研发资源，可以用来评估客户在生产制造、专利产权等方面的能力；市场资源范畴包含竞争产品和目标用户，用来评估客户需求的发展前景和市场空间等。若客户所在企业的技术标准未达标或无相关技术人员，设计方可能还需要协助客户寻找合适的协力合作者或调整解决方案内容以适配之。

继续前述 A 公司的例子来思考，设计方在与客户交流的过程中已知 A 公司是想占领其中 5G 技术领域下的某个市场。在互联网时代的大背景下，5G 移动通信技术将是未来各新兴业务的基础业务平台，拥有非常好的前景。华为技术有限公司作为行业内的领跑者发布相关预测在前，必然会将研究重点也放在相同的市场上，由此可知，A 公司的目标不仅是想开发新市场、争夺市场高地，而且是为了回应华为技术有限公司给予的竞争压力而采取的前置设计。据此推论，A 公司的需求是从十个场景里找出最有竞争力者为试金石，设计方可利用技术资源范畴和市场资源范畴分别评估这十个场景下可能会对应到的专利种类、技术重点、产品结构、政府政策、科研机构、市场空间、营销渠道、价值用户等，然后对比 A 公司所拥有的资源范畴，分析各项比对结果和多个方案建议，提出有利发展方案或交客户做后续决策。

2.2.3 客户需求的强度与程度

客户需求的强度与程度是指解决方案对客户的急迫性与重要性。设计方可针对客户需求的目标提出多个不同的解决方案。为了确保资源和

时间不被误用和浪费，设计方需要综合解决方案的多项指标，利用时间管理中的四象限法则（官志勇，2016），以紧急性和重要性为评价属性，将客户需求分成四种情况，帮助客户判断需求的强度与程度，并用可视化的方式呈现出来（图2.2）。第一象限是紧急且重要的事情，必须首先解决，意味着具有最高价值性，产品上，如新型冠状病毒肺炎疫情期间的口罩与呼吸机；事务上，如即将到期的重要项目以及重要会议等。第二象限是时间概念上不紧急但是事件本质上很重要的事情，产品上，如健康食品，健康很重要，但需要吃一段时间的健康食品之后才能见效；事务上，如企业新品发布会的筹划或者新品的研发。第三象限是既不重要也不紧急的事情，应该尽量减少做这类事情的频率，尽量减少精力的消耗，如整理老旧资料、刷网站等。第四象限是不重要但紧急的事务，企业应该快速处理完成这类事务，不应花费过多精力，如一通紧急电话或找手机等。

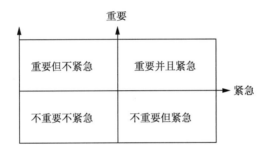

图2.2　需求属性状态

在进行四象限评价时，必须从客户及其主要客群的角度出发，去考虑需求的优先等级或顺序，以客户的核心目标为基准，优先执行能够满足核心目标业务的需求。当重要但不紧急的需求和不重要但紧急的需求同时发生的时候，设计方应该先用少部分的精力解决相对紧急的需求，接着用大部分的精力处理相对重要的需求，相对来说，后者比前者更具有产业价值，有利于企业的发展以及企业环境的建立和维护，更有投资的必要。

继续以A公司为例，若在结合客户现状、明确客户需求范畴时发现，云VR/AR可以作为A公司未来的发展重点，再进一步了解相关行业中云VR/AR现有的技术难点，即闲置时间长，设备使用率低，移动性受限，传统VR仅能采用坐立式或者在房间范围内使用[①]等现象及短时间内技术发展限制等。据此分析后，设计方可给出三个方案建议，然后比较三个方案的价值潜力：① 进行大批量的测试，尝试将云VR/AR技术与无线家庭娱乐结合，设计一台云VR家庭唱卡拉OK（K歌）游戏；② 设计一款不受房间范围和操作姿势限制、可随时随地使用的

云VR产品；③一个月后上线一款普通的VR产品以打开知名度。由于云VR/AR技术作为主流还有明显的技术难点，那么此时先攻克技术难点的一方，通常可以抢占市场先机，方案二无疑是既紧急又重要的；无线家庭娱乐也是5G技术的发展场景之一，将云VR/AR技术与其结合既能提高设备使用率也能开发市场，但是现阶段的任务是要能够先解决云VR/AR的技术难点，属于重要但不紧急的需求，故方案一可暂缓；方案三属于不重要但紧急的需求，规定了产品上线时间，但是没有高新技术的普通VR眼镜，相对不具有市场竞争力。

设计方与客户进行一系列的互动之后，可逐渐明晰客户的真正需求，双方达成正式的设计合约，以保证合作双方都能享受权益、履行义务、规避风险、限时结案。本章草拟《设计顾问合作协议》，提供给需求者参考使用，参见附录。

2.3 用户的定义与分类

设计经常涉及产品销售、服务提供等市场营销活动和商业模式之考量，其用意主要是通过满足用户需求来追求利润，于是用户成为值得深入研讨的重要对象。一般而言，用户仅指产品的直接使用者，然而在许多情况下，往往需要其他用户角色的参与，才使得购买消费行为得以发生。因此需要从不同的用户层次对用户角色进行探讨。在用户层次方面与产业客户相类似，用户角色包含社会经济环境、企业/产业链，最内层的才是核心用户，因其角色差异，可细分为倡议者、影响者、决策者、采购者、使用者等几类角色（图2.3）。

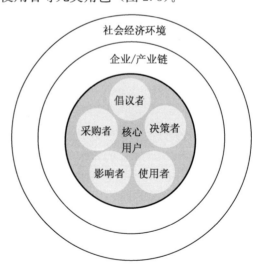

图 2.3　用户角色类型

社会经济环境，涉及政府部门、当地社区、本地居民、媒体机构等核心或周边用户，为产品提供了被采用的可能，使产品能够在经营活动中有可能被持续地发展与升级。设计需要议题，有时会以一个区域问题的出现作为开始，层层递进，从而渗透到社会综合环境的各个方面。例如，产品塑料包装的随意丢弃，就可能造成土壤或海水环境的污染，进而影响生物生态环境的改变。近期报道显示，在深海鱼体内已经检测出了塑料成分，这就是最好的例证。

企业/产业链环节会涉及各个部门及合作伙伴之间的关系，他们之间的良性供应与合作，使得产业循环得以良性作用并在一定程度上维持着产业的生态平衡与持续发展。例如，宠物产品的加工制造商和原材料的供应者，以及产品销售过程中的经销商或网络平台，这些产业链分布在产品设计、开发、加工制造及分销等各个环节。

在探求用户需求的过程中，需要判断新产品设计对所研究的核心用户人群各自的利害关系。核心用户人群可被统称为产品的目标采用者（Target Adopter，TA），采用者角色可被细分为倡议者（Initiator）、影响者（Influencer）、决策者（Decision-Maker）、采购者（Purchaser）、使用者（User）五种类型。在产品设计或消费过程中，用户在不同的情景下进行角色扮演，并对产品发挥自己的作用。在某些情况下，如机关团体的采购事务，通常由不同职能部门的人来完成，因此会出现比较长的决策链；倾向于日常生活用品性质的商品或服务，经常是由一个人同时扮演着五种不同的角色，因为角色集中，所以决策链相对比较短，决策速度也就相对比较快。

倡议者是在整个事件的发展过程中，最早提出建议或构想需求的人。影响者在接收到倡议者传达的信息后，说出自己的看法。通过倡议者和影响者对事件的推动，将事件输出给决策者研判，决策者对于事件结果给出明确指令，指派采购者进行具体的实施，最后才交给真正的使用者使用，该使用者可能是最初的倡议者，也可能不是。例如，在宠物产品的消费过程中，家里的小女孩（倡议者）提出给宠物购买一个食盆，女孩的姐姐（影响者）赞同妹妹的倡议，于是妈妈（决策者）决定给宠物购买一个食盆，并委托爸爸（采购者）去购买，而买回来的食盆是给宠物（使用者）使用的，宠物才是产品的使用者，不见得是倡议者。

不同用户角色之间的互动关系也是需要关注的。例如，当目标用户在和朋友一起购物的过程当中，朋友有可能会变成商品的采购者，这时原本的目标用户就由采购者变成了用户消费过程中的影响者。通过辨析这些角色的转变，可以帮助区分不同类型用户的需求。把握好角色之间

的互动关系，可以帮助设计人员创造出能满足最多用户群体偏好的设计方案，使用户需求在未来的设计上能够充分地得到体现与满足，也使设计更加完善和贴心。针对用户的不同类型角色说明于下：

2.3.1 倡议者角色

在探求用户的需求过程中，倡议者是首先提出建议的人，是事件产生的起点，如果没有倡议者提出倡议，那么后续的所有相关事件就不可能产生了。倡议者可能为自己或他人提出倡议，他提出的倡议可能是用户需求最早的设想和方向，用户需求有时会沿着倡议者的思路一直延续，也有可能会受到其他利害关系人的影响而改变需求的内容和方向。倡议的内容，可以看作用户提出的需求，但是这个需求未必是真实的。要从用户的倡议中辨别其真实性，就需要使用设计技术探究倡议背后真实的用户需求。

倡议提出后可能引发利害关系者产生不同的想法。一般来说，倡议者不会提出对自身利益有害的倡议，但受到信息或知识水平的局限，或者是责任范围差异、时代趋势变迁等影响，倡议者可能会提出偏差建议，最终引发不良的后果。例如，文创产业兴起，许多古代木造建筑已不堪岁月风雨摧残，故倡议重建历史建筑；此外，高龄社会悄然降临，为方便行动不便的民众登高望远，引发思古之情，于是在重建的古建筑中加装现代电梯，让游客容易登高望远。殊不知此举会让一些想体验思古幽情的观光客有啼笑皆非的感受——原来古代先人即已发明电梯，登高楼根本不费吹灰之力——原本一座价值不菲的历史建筑，就在出于良善的倡议下，经过好心的影响者、决策者、采购者共同的善意经营下被破坏殆尽，而用户便成了毁灭古迹的"始作俑者"。

2.3.2 影响者角色

人们在消费或使用产品的过程中，不可避免地会接受到外界的影响，这些提供意见或建议的群体被称为影响者。影响者可能是用户的家人或朋友，甚至是一些网络平台、杂志。当用户是影响者时，可以通过把产品推荐给另一类影响者——关键意见领袖（Key Opinion Leader，KOL），利用或通过其影响力为产品宣传。影响者往往可以改变其他用户角色对事物的看法。例如，用户在购物过程中要对产品 A 和产品 B 进行选择，当经过了一番纠结想要购买产品 A 时，用户突然在网页上浏览到一些关于产品 A 的差评，使其对该产品的好感度下降，这时用

户的朋友又提出了产品 B 的优点，进而彻底改变了用户的购买意向。在此过程中，"网页"和"朋友"都作为影响者而出现。影响者将自己对产品的感受进行信息传播。

"影响者营销是一种营销类型，侧重于使用关键的领导者推动品牌信息到更广大的市场。不是直接向一大群消费者营销，而是激励/雇佣/支付酬劳给有影响力的人代为宣传。"⑤例如，自媒体平台近几年已经成为品牌推广的重要手段之一。相比于传统电视广告等大众媒体，自媒体以互联网为平台，利用网红效应，具有更强的煽动性。网红作为宣传过程中的引导主体，影响粉丝的购买意向与行为。网红营销依托其自身的粉丝数量和社会曝光度，由最初的分享和娱乐逐渐演变成一种产品营销手段，目前是以直播平台和网店的形式存在。这种新的营销手段契合了年轻用户娱乐性消费心理倾向，其所宣传的产品流行性和针对性较强，可精准投放与精准营销。对于品牌商而言，自媒体营销过程相比传统广告更加简单高效，可用低成本获得高回报。

通过了解用户作为影响者角色的需求，可以为设计提供更加完善的针对性方案，运用设计突显影响者本身特质的同时，让影响者协助推广产品竞争优势、传播产品有利信息，使产品或服务能为用户提供更加长远的良好体验。

2.3.3 决策者角色

决策者是用户角色中的关键人物，以主导者的身份进行活动，决定事件发展的结果。尽管其他利害关系者会给决策者提供各种各样的建议，但是事件的最后结果始终是由用户角色中的决策者来决定。

决定，可分不同的层次或范畴，可以全权整体决定，也可以授权分层决定；可以原则决定，也可以细部规范决定。决策行为往往与决策者的价值观或行为偏好密切相关。有些用户只关心成本，有些用户注重性价比，有些用户在意品牌及外形式样，每个人心中都有一把尺子。当所处情境改变时，例如限时抢购、换季折扣或旧机换新机等促销活动，决策者所参考的主要因素便有可能会随之变动，因此，针对决策行为所需要的设计技术，就是借着决策情境与调控影响因素来左右用户的需求方向与采用行为，与诱因机制、动机设计、激励措施等概念相近似。

在某产品的购买过程中，用户作为决策者出现，并不代表该用户是这款产品的使用者，因此决策者的想法有时会受到用户社会角色的影响。以宠物产品设计为例，宠物是产品的使用者，但是在宠物产品的消费过程中，宠物本身不具备购买能力，也不能在消费过程中发表自己的

意见。这时宠物主人就可能以决策者的角色出现，决定最终购买产品款项。因此在宠物产品的设计过程中，不仅要了解动物的需求，而且要把握影响宠物主人购买产品的决定性因素。

2.3.4 采购者角色

采购者是执行组织和采购工作的主体，是单位里负责购买商品的负责人。采购者所在的组织，既可以是家庭或企业，也可以是一个人或多人，故可将采购组合划分为两大类：一是存在于组织当中，多个主体相互协作的采购组合；二是在个体情况下，多种用户角色相互融通的采购组合。

常见的采购情况有两种：一是在实际采购人员对用户需求或产品信息了解有限的情况下，采购者综合判断哪一类商品更符合消费要求。例如，当采购者收到指令要去购买一台适合办公用的打印机，在面对众多商品时，某厂商推出买墨粉送打印机的营销活动，此时采购者可能会综合整体财务需求选购该商品。对于打印机品牌而言，墨粉是相比于打印机消耗更快、能带来更多收益的产品，用户一旦拥有了自己品牌的打印机，就要长期配套使用同品牌款式产品的墨粉盒。掌握了采购者在消费过程中的需求，设计人员不仅可以与用户建立长久的采购关系，而且能为品牌创造可持续的收益。二是企业商品采购。企业商品采购通常包含了申报、招标这一类的采购流程，是针对企业经营和供应商之间的互利关系产生的。在这一过程中，流程的繁琐、时间的拖延、法规的限制等因素，可能会造成采购者与用户需求之间的准确度有误差。

当用户是采购者的时候，其所采购的产品并不一定是他们个人的真实需求，在很多情况下，采购者是被委派出现在消费过程中的。但是采购者的需求往往决定了产品的功能或形态。采购者在消费过程中会受到自己需求的影响，在不改变产品核心功能的情况下，尽量选择有益于自身职能需求的商品。在此情境下，采购者在某种程度上也可被视为决策者，兼具部分决策者的角色。

在设计研究中，要明确哪些是其他角色的需求，哪些是采购者所发出的需求。例如，采购经理在收到领导所发出的采购指令对商品进行选择时，除了上级传达的要求外，往往还会考虑到产品的运输成本、维修保养难易度、储存空间等因素，这些需求可以被看作采购经理站在采购者角色下所发出的需求，体现在设计上，就可能会影响到产品的设计规范。通过对采购者需求的探索，可以提升产品的接受性与购买率，使产品在市场上更具竞争力。

2.3.5 使用者角色

产品的核心价值功能是依靠用户需求制定的。使用者的需求影响了用户对产品的体验经历，以及后续的产品评价。在观念上，使用者可分为三大类：第一类是人类；第二类是非人类的生命体；第三类是非生命体。当然，使用者也可根据客观条件做成不同分类，如图2.4所示。

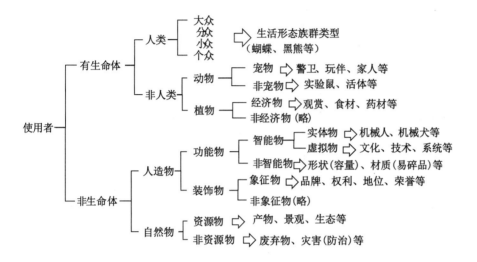

图2.4　用户作为使用者角色的分类树形图

当使用者是人类的时候，使用者所提出的需求是从自身角度出发，表达对于产品的期待和观点。例如，不同类型生活形态族群对相同产品具差异需求特性。通过对使用者的行为或心理活动的研究，可以对产品的价值与功能进行把握。在研究使用者需求的过程中，除了要倾听与理解使用者的观点，还要辨别需求的真实性和方向性。在许多情况下，使用者提出了许多对产品的用途期待，但在实际使用过程中，使用者未必会使用这些功能。例如，随着手机功能覆盖面越来越广，许多人喜欢在手机内安装各种不同功能的应用程序（APP），以体验新的产品功能的新鲜感。但是在实际使用过程中，很多APP的利用率偏低，人们对手机的使用始终以辅助日常基本生活的APP为主。因此，若能准确地把握用户需求的真实性，方能在较大程度上避免产品开发过程中的资源浪费，更加精准地定位产品功能和市场需求。

当使用者是非人类生命体的时候，例如家犬，它是狗屋的使用者。家犬的功能用途或价值意义可能是警卫、小孩的玩伴或玩具，也有可能是家人或遗产继承人。许多被视为家人般的宠物，它的需求是无法直接

获得的，因此就要向宠物周围的利害相关者扩散探询，包括宠物的主人、宠物的玩伴、宠物专家、兽医等，通过倾听利害相关者的观点，较合理地推演出使用者的真正需求。

当使用者是非生命体的时候，例如，食材是冰箱的使用者，珍贵历史文物是博物馆展示橱窗设计的使用者，而棺材是世上极少数不需要考虑使用者舒适性或人因工程学的一种产品。对于非生命体的需求分析，可以通过科学实验的方法进行挖掘。例如，针对文物恒温恒湿的储存条件的要求，设计避免遭到潮湿、发霉等损害的文物存放方式或产品，这是针对器物在实验中的反应进行需求提取而进行的设计技术应用。

用户角色通常难以孤立存在，各个用户角色之间具有关联性，相互影响。用户角色的分布有时可以集中在一个人身上，也可以分散在不同的人身上。正确的用户需求调研，需针对不同的用户角色采取适配的资料采集方式，掌握用户的行为和观点之后，方能挖掘出真实且核心的用户需求，通过科学的设计技术应用与发展，才能设计出最符合用户期待和便于使用的合理化产品。

2.4　掌握客户需求的方法

在设计方掌握客户需求并且双方签署具有法律效应的设计委托合同后，设计方在遵守委托协议的同时，应从专业知识的角度出发，通过适当的设计技术操作，逐步协助客户明确自己的需求，并给予客户合宜的方案建议。此过程有如医生诊断病人病情一般，会通过"望、闻、问、切"等系列行动后才做出诊断，设计方也同样需要运用系统性方法以明确客户需求。

在设计委托合同签署之前，设计方已经与委托方进行了交谈与互动，旨在了解客户对于设计方案的基本要求及相关资源限制等信息，但是在设计发展的过程中，基于多种原因，包括产业政策、市场动态、技术创新、社会发展等的更迭与变化，会产生许多不确定因素，这些因素之取舍需要设计方与委托方共同合作方能提高设计方案的成功概率。运用"望、闻、问、切"四种策略（图2.5），选取适宜的研究方法与设计模式（统称"设计计术"），以得出当下最适用且最可行的方案建议，配以适切的设计技术操作，便有可能顺利地朝向成功的产品设计方向发展。

"设计计术"是一种上层设计规划的指称，与"战略"一词相近，是"指导方针"，更加关注在策略层面的思考与布局，起决定成败的关键作用；"设计技术"则是一种基层任务执行的指称，与"战术"一词相仿，是"执行动作"，更加侧重操作层面的运用与技巧，是影响成败

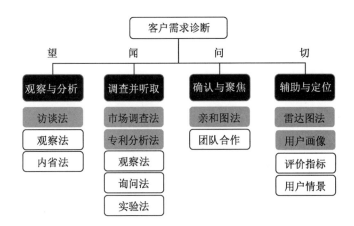

图 2.5 掌握客户核心需求的设计计术及设计技术

的重要因素。

"望、闻、问、切"是中医用语,用以掌握病况及对症下药之用,也可以转化应用作为一种设计计术的发展架构,其概念也适用于企业诊断或与设计创新相关的许多事务。"望、闻、问、切"的本意是观气色、听声息、询症状、摸脉象,从设计计术角度观之,则会有不同的视野与景观,分述于下:

"望",指"观察与分析"企业发展状况。设计方以客户所提供的信息为基础,通过访谈法及相关设计技术的运用,对客户企业资源的运用方式及所委托设计项目的问题本质加以对应分析。

"闻",指"调查并听取"市场的真实声音。运用市场调查法及专利分析法等相关设计技术,掌握客户产品的市场竞争力与顾客的抱怨和期望,以及洞察企业核心技术的潜力发展空间和创新机会点。

"问",指"确认与聚焦"企业委托项目的目标与方向,是否和"望、闻"相一致。该步骤之关键在齐心聚焦,确认方向正确、目标清晰,以降低失败风险,同时提升设计研发的速度和效能。设计方将前期市场调研所收集到的信息进行系统性的分析和整理,使用亲和图法等相关设计技术,可快速找到市场需求的共性及可能存在的机会。

"切",指"辅助与定位"产品功用和品牌形象。设计方根据市场趋势、投资需求、技术条件、企业策略等,为用户群体设计相应的产品提案或问题解决方案。用户画像和雷达图法等技术方法的组合使用,是较常用于辅助设计发展与定位设计目标的设计技术与方法工具。

以上仅列举数项设计技术与方法工具为例,读者与设计人员可针对实际需要,增减或调整设计计术的架构和内涵,以及设计技术的种类和应用模式。为了使读者能够清楚了解设计技术之方法所指,扼要说明于下:

2.4.1 访谈法

访谈法是访谈者通过与访谈对象进行有目的的、面对面的沟通交流来收集第一手资料的一种研究方法，可分为结构式访谈和非结构式访谈两种形式，访谈者可以根据设计调查的性质自由选择（贝拉·马丁等，2013）。

访谈是一个信息交流最直接的过程，可以帮助设计方更好地了解客户对需求的认知、方向、目的等重要信息，并挖掘出客户的真正需求。人的认知是一个不断刷新的过程，客户的需求也可能会发生变化，所以设计方应该在整个设计过程中反复使用访谈法，随时掌握客户的需求动态。设计方在访谈前必须熟悉客户的基本资料；访谈开始时向客户表明本次访谈的目的、预期目标以及收集信息的用途；访谈过程中认真做好访谈记录，保证记录的内容要客观和准确；访谈结束后要及时整理相关记录，为后续步骤提供有效信息（陈羽洋，2015）。

访谈时双方处于同样的空间环境，访谈过程中可以搭配观察法、内省法等心理学科方法共同使用。在明确客户需求的访谈过程中，作为受访者的客户不仅是单纯输出信息的一方——输出自己的想法和建议，访谈者也需同时提出自己的想法和建议，引导客户产生需求或确认需求。只有建立良好的访谈互动模式，才能逐步厘清客户模糊的需求方向与内容，访谈者也才能通过观察客户在回答问题时的态度来判断客户强调的重点、当前的期望、隐藏的限制、真实的意图等关键信息。

2.4.2 市场调查法

市场调查法是一种运用科学的方法，有目的、系统地收集、记录、整理有关市场营销信息和资料数据，分析市场情况，了解市场的现状及其发展趋势，为市场预测和营销决策提供客观的、正确的资料（吴萍，2006）。通过市场调查可以获得潜在顾客的第一手消费情报，设计方在掌握客户的基本信息和需求之后，通过市场调查来验证设计方案的可行性，包括产业状况、市场占有率、产品定位、用户人群等信息。例如，当客户缺少某种关键资源时，服务方可协助寻找产业内的相关技术或渠道。一般情况下，市场调查法和专利分析法可以并用。

市场调查法可按行为类型分为观察法、询问法和实验法三种（韩光，2015；李江滨，2018；郭有为，2013；王品，2016），分述于下：

（1）观察法，可细分为直接观察法和实际痕迹测量法两种方式。直接观察法多用于观察购买者的真实反应，实际痕迹测量法多用来观察事

物的客观情况。直接观察法是指调查者在调查现场有目的、有计划、系统地记录客户的表情、语言和行为，在明确客户需求的过程中，可与访谈法配合使用；实际痕迹测量法是指通过某一事件或事物留下的实际痕迹来观察调查，一般用于调查产品的销售情况和广告效果。

（2）询问法，将所要调查的事项以当面、书面或通信的方式，向客户提出询问，以获得所需要的资料。市场调查中最常用的方法有面谈调查、电话调查、留置问卷调查三种方式。面谈调查是与客户面对面的交流，深入了解客户，常用于明确客户需求的初期阶段；电话调查是以电话为连接形式与客户进行沟通，收集信息速度快，可在调查过程的中后期对客户情况进行查缺补漏；留置问卷调查是由调查人员当面交给客户问卷，说明方法后交予客户自行填写，调查人员定期收回。

（3）实验法，将自然科学中的实验求证理论移植到市场调查中，在客户给定条件的情况下，对市场经济特定活动内容的变化进行实验验证，然后对实际结果做出比较与分析，根据反馈的资料判定其是否值得推广。实验法应用范围很广，可帮助客户进行产品的抽样调查，或是以客户竞争企业的产品为对照样品进行小规模的市场实验，分析客户的竞争能力等。

在互联网迅速发展的现今社会，大数据分析凭借其快速获取、分析、整理信息的能力已在市场调查中占有一席之地（刘常宝，2019），全面市场调查的信息和大数据分析的数据可相辅相成地运用。传统的市场调查提供大量基础、真实的市场信息，大数据分析提供简明、精准的市场洞察，两者相辅相成。需注意的是，市场调查的本质是在收集信息，由于二手信息来源良莠不齐，建议在考虑经济成本的情况下找公证员协助收集，从而增加信息的公信度。

2.4.3 专利分析法

专利分析法是对专利说明书、专利公报中大量零碎的专利信息进行分析、加工、组合，并利用统计学方法和技巧使这些信息转化为具有总结及预测功能的竞争情报，从而为企业的技术、产品及服务开发中的决策提供参考[6]。

专利分析法可用来了解客户所在企业的技术竞争能力，是决定该企业技术发展前景的重要参考数据，不仅可用于评价自身，而且能用于评价对手的技术竞争力，甚至通过评价结果来预测竞争对手的意图，对危险情况未雨绸缪、及早应变。一般来说，专利分析法可分为定量分析和定性分析两种（唐炜等，2005；Fleisher et al.，2002）：

（1）定量分析，又称统计分析，主要是通过专利文献的外表特征来

进行统计分析，也就是通过专利文献上所固有的项目，如申请日期、申请人、分类类别、申请国家等来识别有关文献，然后将这些专利文献按有关指标，如专利数量、同族专利数量、专利引文数量等来进行统计分析，并从技术和经济的角度对相关统计数据的变化进行解析，以取得动态发展趋势方面的情报。

（2）定性分析，也称技术分析，是以专利说明书、权利要求、图纸等技术内容或专利的"质"来识别专利潜力、机会、限制、陷阱等信息，并按技术特征来合并有关专利，使其有序化，便于分析与归纳，以便取得技术动向、企业动向、特定权利状况等方面的情报。

通常，设计方可通过知识产权专家来帮助客户进行专利分析，将定量分析与定性分析结合在一起使用，只有将外表特征及内容特征结合起来进行统计分析，才能达到较好的分析效果。

2.4.4 亲和图法

亲和图法（Affinity Diagram）又称 A 型图解法、KJ 法，是创始人川喜田二郎姓名的英文缩写。KJ 法是将未接触过的领域或未知问题的相关事实、设想或意见之类的语言文字资料收集起来，根据内在的相互关系归类综合作图，从复杂的现象中整理出新的思路，采取协同行动，找出解决问题的途径（王为人，2018；贝拉·马丁等，2013）。

设计方在"望、闻"阶段收集到大量的数据信息，因为这些信息来源于不同的渠道，往往是由随机、零散、无序的复杂短语和语句组成，没有进行优先或权重排序，分辨信息会消耗大量的精力，所以需要某种系统性的方法将这些信息进行同类化处理，也就是第三阶段"问"的核心行动。KJ 法在这个阶段可以起到帮助设计方聚焦设计重点的作用，其操作程序主要有四个，即记录、编组、排序、解决（戴菲等，2009）[⑦]，技术重点分述于下：

（1）记录，即收集资料和记录卡片。因资料在市场调查及专利分析阶段已收集完毕，故设计团队只需根据客户的需求将资料记录成卡片，保证卡片上的内容尽可能地详尽。

（2）编组，即整理卡片。由于设计团队每个人的思维习惯不同，故需将所有记录的卡片放置在一个大的平面上，将意思相近的卡片归为一组，用一个标题概括该组卡片的共同点，写在稍大的卡片上作为"小组标题卡"，无法归类的则单独一组；按相同方式将小组标题卡归类为"中组标题卡"，不能归类的再单独放一组；最后按同样方式归纳出几个"大组标题卡"。

（3）排序，即将大组标题卡放在一个平面上，按照设计主题或拟解决问题的重要程度排序，分组数量亦可根据问题重要性而决定。如此展开的问题常会涉及客户所在企业的各个部门，故可将发现的问题和相关部门相联系，用图表呈现出来并标示出主要负责部门和次要负责部门。

（4）解决，即设计方针对图表上的标注内容进行设计构思与展开，和委托方团队共同思考，提出创意方案，针对不足处进行设计改进，然后由负责部门协助执行及实现，并提供反馈以利正向设计循环。

2.4.5 雷达图法

雷达图法是一种图形分析的综合评价方法，用于对具有多个指标的对象进行综合定性分析，并将各类指标的状况用二维图形的方式表现。雷达图可协助评价者更容易地观察出方案优劣的定性评价结果，主要效能有二：一是可以观察一个方案中哪个指标评分最低；二是可以观察所有方案中哪个方案评分最低。雷达图有"面积"和"周长"两个重要特征，面积越大表示该方案的总体评价越高，当面积一定时，周长越小者越趋近于圆，即评价方案各方面的发展越均衡（赵忠文等，2018；薛亮，2017；赵振华，2017）。

经过"望、闻、问"三个阶段之后，规划出几个方案雏形，需针对各方案进行评价和决定，雷达图扮演了明确客户需求"切"的角色，它的主要功能在定位和展现。雷达图的绘制方法[®]主要有以下四种：

（1）画三个直径不等的同心圆，位居中央位置的中心圆代表客户认为的平均水平情况，称之为标准线，小圆代表相对差的水平或最差的情况，大圆则表示客户期望的最佳状态。

（2）把圆分为与所需指标种类相同的数量，分别标注各个指标的名称，以放射线的形式画出相应的线。

（3）在对应的区域内，以圆心为起点，在相应的线上标出方案的数值，并将数值用线联结起来，形成不规则的闭环图。

透过雷达图法的运用，可清楚表示设计方案内各项指标的优劣态势和方案间的差距。使用者亦可通过电子表格（Excel）软件绘制雷达图，因篇幅限制，此处不予细述。设计方在使用雷达图进行方案评级时，以客户期望的属性为主，灵活设置图中端点指标的性质和数量，得出最符合甚至超过客户预期的方案。在利用雷达图得出结论的过程中，可以先绘制一张各项指标数值都符合预期的雷达图，再将通过实际数据绘制的雷达图与预期图比对，如此操作可更加清晰且直观地向客户展示真实设计方案的评价结果。

2.4.6　用户画像

用户画像又称用户角色、用户模型、生活模式快照，是一种针对用户的多维度、描述性标签属性的构建工具，有导向性地连接用户诉求和设计方向，将用户的属性及行为信息进行结构化处理，生成有用户特点的标签，再结合定性或定量的分析方式，建立精准用户人群定位特征模型（席岩等，2017；张小可等，2016；曾鸿等，2016）。

用户画像的主要作用是帮助客户精细化定位用户信息，用一种生活化的语言，将用户的属性、行为等联系起来，让客户对用户人群的基本特征一目了然，并根据用户的特征提前做好市场准备。用户画像可以和情景法联合使用，进一步为客户描述用户在体验产品或服务时的真实感受，使目标用户更具代表性。

根据百度百科，情景法原本是用于学习外语的一种教学方法，是指充分利用幻灯机、录音机、投影仪、电影和录像等视听教具，让学生边看边听边说，身临其境地学习外语，把看到的情景和听到的声音自然地联系起来。设计技术将其转换为设计语境下的使用方法被称为用户情境法，即将新产品所瞄准的目标情境，通过各种媒体的协助加以呈现，模拟用户画像中所描述的目标用户在此情境中的各种操作互动。情境呈现的真实或完整程度，会因资金、设备、技术等的差异而有所不同，既可以是单纯的语音描述或视觉表现，也可以是立体空间或虚拟实境的四度空间。

2.5　掌握用户需求的方法

洞察、分析、归纳是科学研究的三个主要阶段或程序手段，用户需求调查也是一种社会科学研究，同样可以采取相同的调研模式。

客户与用户仅一字之差，既有其相通之处，也有其相异之点。二者作为创新构想采用者之核心差别主要有三：一是设计产物之具体化程度，用户可以看见、触摸并体验具象产品或真实服务，而客户仅能通过预想或模拟方式，间接体会设计产品或创新服务的抽象概念或模型；二是用户群体的规模化程度，客户可以通过设计技术来定义产品的诉求功用及主要目标客群，也就是目标用户群体，然而市场上的用户群体众多而且体量庞大，非目标用户的体量往往远远超过目标用户体量，所以企业所需实施的设计研究与技术方法也需有针对性的挑选；三是产业商品的竞争化程度，用户通常只根据自己的需求选择产品，但是企业客户却

需要参考专利分布、市场竞品或其他替代性商品而调整产品创新方向及策略。因此，尽管中医问诊的架构依然可施用于用户需求调查之上，但基于上述本质差异，需做适当调整与针对性地选取适切的技术方法。以下将以"洞察、分析、归纳"为程序阶段，以"望、闻、问、切"为设计计术的论述架构，举例说明不同阶段所需要关注的设计技术与方法工具。设计所涉及的知识应用庞杂，而本书篇幅有限，故仅能从以上四种策略中各选取一到两种设计方法来解说其内容及使用技巧，帮助研究者洞察研究对象的需求。读者以及未来设计技术的使用者，可根据个案本质与内容之特性，针对规划理想之设计计术，选取适切的设计技术。

"望"，即研究者通过某种可观察的方法或渠道进行直接或间接的观察，从而了解研究对象的需求，例如观察法，可配合微表情心理学做深入判断。"闻"，即研究者通过对话的方式，有目的地询问研究对象，从而掌握核心需求，研究对象可能是某领域的专家，进而获取更加科学客观和系统整体的信息和见解，例如德尔菲法。"问"，即研究者通过各种媒介询问研究对象并将所获结果进行定量统计分析，从而发现需要关注的问题点或价值机会，问卷分析法为常用方法之一。"切"，即研究者为了判断需求的真伪性，针对研究对象所陈述的需求进行剖析研判，文化探寻法为常用方法之一。汇整上述设计计术与技术方法（图2.6），分别说明于下：

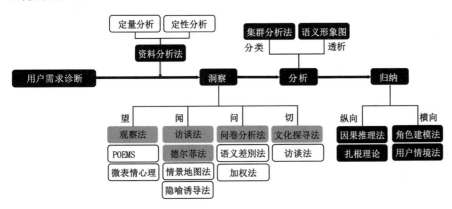

图2.6 以望、闻、问、切为架构的用户需求诊断设计计术与设计技术

注：在POEMS中，P—被观察者（People）；O—物品（Objects）；E—环境（Environments）；M—信息（Messages）；S—服务（Services）。

2.5.1 洞察：资料分析法

洞察用户的需求，通常以收集二手资料作为开始，对二手资料进行定量和定性的分析之后，研究者大致可以发掘出值得进一步探究的设计

切入点或研究缺口，并且由此指出概略的研究方向。因为资料是事先研究好的结果，所以耗费的时间周期较短。因为许多数据资料存在时效性，所以研究者难以据之推断设计需求，因此需要配合"望、闻、问、切"四种策略手段，逐步获取当下最新信息及情境状态。

资料分析法（Data Analysis Method）的使用前提，是可以取得清楚、详尽的资料。如果资料只有定量的数据而缺少定性的描述，如数学运算"2+6=8"，我们将难以清楚了解它所代表的意义。反之，如果资料只讲定性而缺定量，如兔子和狗，我们仍难以清楚了解其意义所在。所以，清楚的资料必须同时具有定性和定量的描述。定性资料可分为文字、影像、图片、声音、动作、回忆，也可混合多种属性内容。定量资料通常会牵扯到定性单位，如一份报纸、一箱柚子。研究者可根据资料的分析方向选用定量分析法或定性分析法。

定量分析法包括内容分析法、词频分析法、共词分析法。内容分析法是指对各种书面或文献材料的外在内容进行客观的、系统的和定量的描述。首先要在确定的总体范围内抽取代表性样本，不同的资料处理方式采用有差异的抽样方式；其次对样本制定分析维度，记录各维度中被分析单位出现的频次和百分比；最后进行数据统计并找出各维度的特征、关系及趋势等。词频分析法是利用检索关键词在特定研究领域文献中出现的次数来确定该领域的核心内容、发展趋势和热点议题（胡飞，2010）。共词分析法是利用文献集中词汇或名词短语共同出现的情况，来确定文献集各主题之间的关系。基本而论，词汇在同一篇文献中出现的次数越多，代表与主题的关系越密切。

定性分析法通常是从准备资料开始，然后对资料进行编码，编码完成后建立资料框架。一是准备资料。通过转录方法准备资料，将相关资料整理为某一种可以共同处理的可视化格式，例如，全部转为文字、图片或音频。转录的关键是捕捉说话者的本意，转录程序是一种过滤过程，先强调关键信息再把其余的信息留在原文件的相对位置上。二是将资料进行编码。编码是指将资料分组后再指定代码的过程。分组的目标都是给每一组一个简短的说明性标签或代码来定义该组。分组的方式既可以是自上而下的演绎分组，在分组前确定类别；也可以是自下而上的归纳分组，从数据中提取类别。为清楚标示与区别，同一组可以有多个代码，所以要注意识别每组资料的多种特征和维度。组数建议在50个以下，可将相关组进行合并或放在相邻位置，以体现其相关性（伊丽莎白·古德曼等，2015）。卡片分类法（Card Sorting Method）则是一种参与式的编码工具，用以探究参与者如何分类和理解不同概念之间的联系（贝拉·马丁等，2013）。三是编码完成后要建立资料框架，使不同

组中的元素相互关联。架构的形式有很多种，研究人员可根据在编码过程中对资料内部逻辑的理解或根据研究目的来选择合适的框架。常用的几种架构，现扼要介绍于下：

（1）关系图：用以描述元素与元素间关系的一种表现形式，既可以单纯地以不同形式的连线来表示元素间的关系质量或强度，如粗细或浓淡，也可以采用有层级的组织形式来表现元素间的层级关系。

（2）空间图：描述空间形态与关系的一种形式，可分为实际地图和心智地图。实际地图反映真实空间和空间相关；心智地图描述认知的空间关系，例如地铁路线指示图、地理位置和真实的场站位置没有必然的空间关联性。

（3）时间线：以时间为轴的资料组织形式，时间点、时间长度以及活动发生的顺序等信息内容，是很多研究结果的重要基础，如日常生活情景中的体验历程、政府服务流程等。

（4）流程图：以活动发生顺序为轴来描绘一个完整序列事件的表现形式，事件关系与流动模式为其表现关键，在某个重要的决策点上可能有多个决策方式。

（5）矩阵图：通常使用两个维度或量尺来形成一个二乘二的矩阵，用以表示四种不同特征、形态、思维模式或策略类型，也可以将一群数据置放在矩阵量尺各自量测刻度的相对应位置，当出现某个特殊区域，如空白区或拥挤区，或出现有规律性落点布局等情况时，会促使研究者关注并分析其中原因。

2.5.2　洞察：观察法

观察法（Observational Method）中的"观察"本身就是一种技术。观察者必须明确研究主题及观察目的，且观察对象应尽可能处于自然状态下。进行观察时，要客观且精确，并详细记录与观察目的相关的事实。为能精确地进行纪录，最好同时利用照相、录音、录像等仪器辅助，以供事后整理分析（胡飞，2010）。

根据研究者融入环境的差异性，观察法可分为非参与式观察法和参与式观察法两种形式。综合考虑观察对象的角色及属性，选用不同的观察方法。在设计研究中，通常会以非参与式观察法为主。非参与式观察法也叫外部观察法，即观察者以第三者的姿态，置身于所观察的现象和群体之外，完全不干扰观察对象的行为，适用于研究一个地点的用户行为，比如实验室、客流量较大的公共场所或会议室。在观察的过程中，观察者始终处于外部环境，所以观察者要始终保持敏锐的观察，对于获

得的信息能够快速的甄别并且真实记录。但是当观察对象进入观察者盲区时，就难以获取用户行为信息，从而影响对用户"真实行为"的挖掘。因此，观察者可通过一些设备的辅助，例如多角度录像设备，对观察对象进行跟踪摄影并对录影进行存档以备查询之用。非参与式观察法可能会使观察者处于一种类似于偷窥犯罪的境况，也可能会使观察对象处于尴尬的情况，所以观察前可预先征得观察对象的领导者或场地负责人、监护人等的同意。

参与式观察法源于人类学中民族志的一种研究方法，又被称为局内观察法，可分为部分参与式观察法和全参与式观察法。部分参与式观察法是指观察者在不妨碍观察对象生活的前提下，保留自己的一些生活习惯所进行的观察。观察者的身份会暴露且观察对象被视为最受欢迎的客人或"自己人"。然而，当观察对象察觉到自己被观察时，可能会影响到行为的真实性，从而影响观察的真实性。这种现象被称为"霍桑效应"，是指当观察对象知道自己成为被观察时，而改变行为倾向的反应[9]。完全参与式观察法是观察者完全不暴露自己的身份，通过完全融入观察对象的活动以获取对象的行为资料。参与式观察法通常适用于研究一个地区的风土人情与生活形态，所以会要求观察者长期处于某种习俗地域并全身心融入观察对象的真实生活中。参与式观察法要求观察者既要快速融入环境，又要能时刻跳出环境，避免因习惯了当地的风俗习惯，而丧失了观察的敏锐力。例如，珍妮·古道尔和黑猩猩的例子。古道尔是一位英国的生物学家，长期致力于黑猩猩的野外研究。1960年，她刚从中学毕业便来到坦桑尼亚的冈比河自然保护区，开始了观察黑猩猩的冒险生涯（郭耕等，2000）。起初，黑猩猩对这位闯入领地的白皮肤不速之客纷纷躲避，古道尔只能在 500 m 外观察它们，用时间换取与被观察者的空间距离，然后她一步步地靠近，甚至露宿山林中，吃黑猩猩的野果，以求它们的认同。15 个月后，猩猩们对古道尔终于习以为常，她可以在 9 m 远的地方观察。古道尔常年坚守在非洲丛林，花了几乎毕生的精力帮助人们重新认识大猩猩，为拉近人与动物的关系提供了最真实且最感人的依据[10]。

使用观察法时，需要有一个可聚焦的研究框架。可参用由被观察者（People）、物品（Objects）、环境（Environments）、信息（Messages）与服务（Services）五个要素所组成的 POEMS 框架进行观察记录，用以说明在特定环境中各要素存在的意义及各要素间相互关联（维杰·库玛，2014），其具体步骤主要有以下四个方面（代尔伏特理工大学工业设计工程学院，2018）：

（1）创建一个笔记模板，依据 POEMS 框架记录所观察内容和归类

结果。

（2）观察受测人群或与他们交谈，纪录交谈内容和观察结果。

（3）通过 POEMS 框架整理所得资料，例如环境中存在哪些人群，哪些物品？彼此间的关系是什么？

（4）描述总体观察结果。借助 POEMS 框架相互关联内容中的各个要素，将之视为一个整体环境，从而进行统筹思考。

使用观察法时，也可配合微表情心理学同时进行观察研究。微表情是人类试图压抑或隐藏真实情感时情不自禁流露出的短暂面部表情（梁静等，2013）。从《微表情的启动效应研究》一文中所提及的关于"微表情作为启动刺激时是否会影响观察者的偏好判断和真伪判断"的实验结果可得知：愤怒微表情和悲伤微表情既影响被观察者的偏好判断，也影响其真伪判断，而高兴微表情仅影响被观察者的偏好判断，而不影响其真伪判断；在个别条件下，对于愤怒微表情被观察者中的女性比男性表现出更强的偏好判断。此外，梁静等（2013）在《微表情研究的进展与展望》中提到，"微表情可能是谎言识别的有效线索"，所以，研究者也可依据微表情心理学对被观察到的信息做真伪判断。

综上所述，研究者在选用观察方法时，要综合考虑观察的地点与被观察对象的特点并需要搭配其他方法一起使用，方能达到最佳效用。切记研究伦理，莫将受访者隐私数据使用在研究许可范围之外。

2.5.3 洞察：访谈法

访谈法（Interviewing Method）通常采用一般对话的方式，由访问者向受访者探求信息。与一般对话方式的区别在于，访谈行为带有明确的目的，访谈过程与内容经过事前安排和控制[11]。使用访谈法的目的是为了解受访者对于某些事物的看法或感受，发展初步的研究概念、材料、计划或是政策。根据研究目的所设定的对象皆可适用，可依据访谈对象的数量分为个人访谈和集体访谈（又称焦点团体访谈法）。可在量化研究前为研究者提供具有价值的看法；亦可在量化研究后，为收集到的数据信息做更进一步的解释。

依访谈内容整体结构，访谈法可分为结构式访谈、半结构式访谈及非结构式访谈。结构式访谈又被称为标准式访谈，常用于研究阶段前期。在访谈前要设计好有结构的问卷，通常为是非题和选择题，访谈过程完全标准化，受访者不明白问题内容时，能复述问题或以一致的说法解释。因为格式统一，所以访谈结果便于统计分析。在研究阶段后期，可借助非结构式访谈做进一步的深入调查。非结构式访谈又被称为开放

式访谈或非标准化访谈。在访谈前先预定主题，双方以闲聊的方式对该主题进行自由交谈。通过非结构式访谈，可以在收集数据的同时解析数据，但是因答复的内容无严格限制，所以后续的资料量化分析会比较困难。半结构式访谈则是在访谈前就单一主题定下访谈大纲，访问者会以问题大纲为主，就访谈的状况引导受访者针对主题深入陈述。

研究者在设计访谈问题时，可从直接或间接两种角度切入主题。对于敏感性问题可用间接方式切入主题，即间接访谈。例如，当女性被询问到实际年龄时，有部分女性受访者会避谈正确数字或提供虚假数据。针对这一情况，可旁敲侧击地询问受访女性在哪一年就读大学或毕业多久，间接地估算确切年龄。

结构式直接访谈常用于营销研究，访谈人员利用正式的问卷，不隐藏研究目的，直接向受访者就问卷内容逐条访谈，该方法具有明示研究目的的优点，但对于私密和个人动机问题较难获得真实答案。在非结构式直接访谈中，研究人员只提供受访者关于议题的概略指示，访问者可根据受访者的反应随机应变，自行决定提问次序及用语。在结构式间接访谈中，研究人员需隐藏研究目的，设计一份结构问卷，让访问者照本宣科地进行访谈或邮寄给受访者填写。非结构式间接访谈则是隐藏研究目的且无结构式问卷。

访谈法有其优点也有其局限性，体现在被访者只能通过自己的认知与记忆回答问题。至于隐藏在受访者认知与记忆背后的知识和脉络结构等信息，则需要通过其他启发式技术（如情景地图法）的辅助方得顺利且完整地进行。情景地图法要求受访者绘制一张服务或产品的使用情景图，此图可帮助他们从用户的角度表达使用该产品的动机、目标、意义以及潜在需求和实际操作过程（代尔伏特理工大学工业设计工程学院，2018）等信息。也可结合萨尔特曼隐喻诱引技术（Zaltman Metaphor Elicitation Technique，ZEMT）——一种结合图片与文字语言的质化研究方法，先从面对面访谈中取得受访者的原始资料，再由访谈者协助受访者从其所寻找的图片中深入挖掘自己的感受，并由双方继续对这些资料做出分类整理，最后建立受访者心智模型（刘明德，2008）。设计计术需要研究者在选用访谈方法之前，综合考虑访谈对象的角色及属性，根据研究主题并搭配其他适合的技术方法一起使用。

2.5.4 洞察：德尔菲法

德尔菲法（Delphi Method）是邀请与议题相关的各个专家，寻求个别意见并通过沟通互动的方式平衡各个专家的观点，汇总集体见解以

达成广泛共识的一种研究方法。沟通互动，可通过问卷或网络、视讯等各种媒介管道进行。德尔菲法的操作步骤主要有以下五个方面[12]：

(1) 问卷设计。针对研究议题或研究假设，设计各个问题。

(2) 邀请专家。选定可对研究主题进行预测的专家，作为问卷调查的受访者。

(3) 个别作答。各个专家在不受任何影响情况下完成问卷调查。

(4) 共识程度。汇整问卷调查专家意见，找出专家评价中位数及中间50%的意见，将此阶段汇整的数据分别反馈给每一位专家参考与斟酌，以再次答复。

(5) 达成共识。专家参考所提供的汇整数据，再次完成相同的问卷调查。经专家意见汇整，鉴定专家评价中位数及中间50%的意见在可接受范围内，结束问卷调查；若无法达此目的，则再重复步骤3至步骤5，直到出现一致性的共识结果，或是每位参与者不再修正其意见为止。

操作德尔菲法时有三个关键原则须加以坚持：① 匿名的隐秘性。避免填写者遭受压力，也可以减少受到他人影响或影响他人的情况，让群体内每个成员的意见皆能被公平地表达出来。② 控制的回馈。在连续几个回合中施行，并在每个回合施行后给予参与者一份结果，让参与者得知整体统合信息，获得整体参与者的意见作为参考。③ 统计的群组回应。使用统计方式解释参与者的答案，可减少为了达到一致性所形成的群体压力。由于德尔菲法整个过程需要数个回合的问卷往返及修正，所以"时间的耗费"是德尔菲法的主要缺点[12]。

2.5.5 洞察：问卷分析法

问卷分析法（Questionnaire Analysis Method）是通过书面提问，向受测者收集关键信息的研究工具。问卷分析法可被视为一种定量研究的方法，从中所获取的关键信息，通常为用户认知、意见、行为发生的频次及消费者对某一产品或服务感兴趣的程度等（代尔伏特理工大学工业设计工程学院，2018）。问卷调查法有面对面提问、电话问卷、网上问卷或纸质问卷等形式，设计师可依据实际情况进行选择。问卷设计通常包括以下六个步骤：

(1) 根据问题性质或研究假设，决定资料收集的方法。

(2) 根据受测者认知与情意态度，决定题目内容、陈述词句与回答方式。

(3) 根据既有人力、物力与财力等可用资源，建立问卷流程并邀集协力者。

（4）邀请问卷设计专家以及目标受测者代表，进行前测与必要的修改，其中包含至少一题用以测试问卷是否被有效填写。

（5）检视是否符合研究伦理之问卷设计规范并获得主管单位许可。

（6）制作正式版本，然后开始施测。

问题应答方式主要有三，分别为开放式问题、封闭式问题、量表应答式问题。开放式问题是一种应答者可以自由地用自己的语言回答有关想法的问题类型，易于让参与者深入回答问题；封闭式问题是一种需要应答者从一系列应答选项中做出选择的问题类型；量表应答式问题则是以程度多寡形式设置的问题。

问卷设计[13]通常会运用到量表或量尺设计。量表可分为两种：单向度量表和多向度量表。在单向度量表方面，有属于等距型（Equal-Appearing Interval）量测的瑟斯顿（Thurstone）量表，有属于加总型（Summative）量测的李克特（Likert）量表，有属于累计型（Cumulative）量测的葛特曼（Guttman）量表等多种类型。在多向度量表（Multidimensional Scaling）方面，有侧重于从质化角度探索的语义差异量表（徐昊杲，2005），有偏重量化评量的加权法等多种类型。语义差异量表（Semantic Differential Scale）[14]，又称语义分化量表，是一种在心理学上常用的态度测量技术，广泛使用于文化比较、个体及群体差异比较以及社会态度研究等。标准的语义差异量表包含一系列形容词及其反义词，用以描绘受测者对周遭事物或创新概念的意象、感受、想法与态度，在量表上选定相应的位置，也可同时测量多组意象，以便比较整体意象的轮廓。

量尺设计涉及精准度和价值判断等考量，通常会依据研究目的或问题意象之属性做适当设计。例如，可选择从 0 到 10，或从 -5 到 +5 的量尺刻度，表示对某议题的看法、体验或态度，前者的量测结果仅提供程度多寡意涵，而后者尚有正面或负面评价的价值判断，通过一项回答，得出丰富的数据资料。问卷分析法也有其不足之处——较难得到用户潜意识或情感方面的信息，所以通常会配合观察法或访谈法等其他方法使用，除了可以补充书面回复中不够清楚的信息外，也可验证自我描述的行为。使用问卷调查法时，需要注意的事项主要有以下五个方面：

（1）问题要清晰具体。避免使用多个含义或含义模糊的词句，能控制核心问题的数量为每题仅有一个。

（2）问题可被有效答复。提问内容需与受测者经验有关且避开敏感性问题，包括隐私、信仰、收入等。如果敏感性问题为主要探询内容，可以间接方式探询推算获知。

（3）避免无关问题。问卷中尽量不要包含与研究目的无关的问题，

但有时为了引起受访者兴趣，可设置一些无关但有趣的问题作为引导。

（4）受测者认知取向设置问题。避免极端化提问，例如，"你"是否"每天"都会喝牛奶？建议修改为我平均多长时间喝一次牛奶？

（5）注意时间把控。一份问卷的填写时间，最好能够控制在 10—20 分钟完成，所以问题不能太多，问题答复方式要简单明确。

2.5.6 洞察：文化探寻法

文化探寻法（Culture Probe Method）是根据目标用户自行记录的材料来了解用户的需求。研究者向用户提供一个包含各种探析用具的工具包，用以启发受测者认真审视个人背景及特定情况，并以独特、创新的方式来回应研究的问题（代尔伏特理工大学工业设计工程学院，2018）。

文化探寻研究通常是从设计团队内部创意会议开始，讨论并制定研究目标。然后设计并制作探析工具包，帮助设计师捕捉难以直接观察到的真实生活场景与内容。工具包的内容物，通常包括多种工具，如日记本、明信片、声音图像记录设备等，也常会纳入情景地图法的设计思维，帮助受测者在绘制使用情景图时，能够顺利表达使用过程的目标、动机、意义和实操过程等核心内容。工具包完成后，需要通过至少一个目标用户的测试并进行必要的调整，然后才能正式使用。受测对象通常可以设定在 30 名以内，各自独立完成任务后送回材料，交设计团队研究所得结果及可能的应用方式。

文化探寻法也有其局限性。设计师没有直接接触或参与受测者对工具包的使用过程，因此难免涉及臆测且难对目标用户有更深层次的了解。例如，该方法虽可以获取到该用户学习某种技能的体验过程，但不能得出用户学习这项技能的原因，故需要采用访谈法或其他方法进行深层次的了解。

分析用户需求的目的，是为了将庞大的数据进行分类整合，以便在横向上比较各类别间的关系及在纵向上发掘各类别的属性。分析可拆分为"分"和"析"两个动词。"分"指的就是横向分类需求。研究者通过衡量需求间的相似程度，对分布式的需求进行群组式归类，集群分析法为常用方法之一。"析"指的是纵向透析需求的属性。研究者可利用多维度属性标准对各类进行评判，发掘各项类别属性及各个类别间的关系，语义形象图为常用方法之一，相关内容及使用技巧介绍于下。

2.5.7 分析：集群分析法

集群分析法（Cluster Analysis Method）是按照样本之间的相似程度把

未标明类别的样本进行分群的一种数据分类方法,又被称为点群分析、聚群分析、簇分析等。集群分析法由特恩(Tryon)于 1939 年提出,其基本要求是,每个群体中样本之间的相似程度高于不同群体之间样本的相似程度(王海山,2003)。

集群分析的技术方法可分为两大类:阶层性集群方法(Hierarchical Methods)和非阶层性集群方法(Non-Hierarchical Methods)。

阶层性集群方法是从每一个事物均自成一个集群开始,而后根据相似性准则把相近事物合并为集群,直到所有事物都并入同一集群,称之为"凝聚式集群法"(Agglomerative Methods);"分割式集群法"(Divisive Methods)则是将所有的事物视为一个集群,然后再依据相似性的准则把各事物划分成较不相似的两个集群,直到所有事物都各自成为一个集群。阶层性集群方法的特性为形成树状或阶层状之结构(郑宇杰,2002)。相似程度的计算方式可分为最短距离法(又称单连法)、最长距离法(又称完全连锁法)、群平均法、重心法、华德法(又称最小变异数法)。

非阶层性集群方法是在各阶段的分群过程中,将原有的集群打散,并重新形成新的集群。K 平均数法(K-Means Methods)是计算相似程度的一种常用方式,主要程序方法可分为三个阶段、八个步骤(图 2.7)。

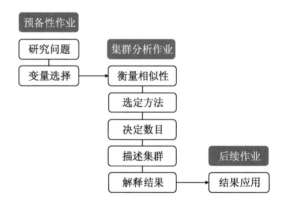

图 2.7　集群分析法的主要步骤

预备性作业阶段可细分为两个步骤:一是确立所拟探讨的问题或研究假设;二是选择与研究目的相关的变量。本章说明之重点,在设计计术的组合概念以及架构本身,而不是放在所选技术方法的操作使用上,相关工具方法的使用规范及计算公式,请参阅统计学或感性工学等相关专业书籍。

集群分析作业阶段,可细分为以下五个步骤(贾方霈,2002):

（1）衡量各样本间的相似程度，作为分群的基础。

（2）选定集群计算方法。如前所言，集群方法中以阶层性集群法最为广泛应用，在此将以阶层性凝聚式集群法为主要说明对象，在相似程度的计算方法中以群平均法为主。

（3）针对集群分析所得到之树形图设定来决定集群数目，亦可视分析者之需求而主观决定，一般是以4—6群为原则，据之设定分群基准。

（4）描述所得各集群之特性。例如，各群之性别、年龄等人口变量之比较，利用原始变量之数据来计算各族群之重要变量与特征变量。

（5）根据重要变量与特征变量数据来解释分析结果。集群分析虽是一种客观的分群方式，但在结果的解释上却是由分析者主观决定的，故应尽可能地参酌各种分群法的结果后再做最后判定。

后续作业阶段，可依所拟研究的属性来进行群组命名，或以图片相互比对的方式，呈现各群的特征或定义群间的共通性。群间的共通性或各群的特殊性，可以转换成设计参考方向，针对特定目标用户，设计出能满足其所期望或需求的产品服务与系统。

2.5.8 分析：语义形象图

语义形象图（Semantic Image Map）多应用于社会科学领域，用以衡量人们对产品、服务、体验、概念等所抱有的态度。使用一种反义语义标准进行衡量，例如"强/弱"或"重要/不重要"，对受测概念要素进行评价，并根据得分创建形象图（图2.8），据之进行比较、分析、构成群组，以及形成空白区的规律（维杰·库玛，2014）。

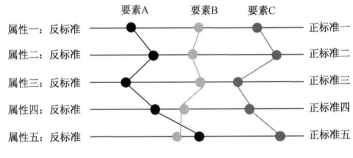

图 2.8　语义形象图

归纳用户需求的目的，是将模糊不清的需求描述内容做成结构式的呈现，突出重点与关系，借之产出符合或超乎需求的创新构想。归纳用户需求的常用方式主要有二——"纵向"与"横向"。

"纵向"：自下而上对需求展开分析，然后归纳出需求的层属关系，

例如"扎根理论";或是根据需求间的因果关系,由"果"推论并归纳出问题的"因",让"因"消失,"果"便不复见,多种"因"便可多得"果",因果推理法是最常用到的设计技术之一。

"横向":平行式地收集研究主题下不同人群的需求,并将需求最终归集到一类目标人群上,例如"角色建模法";或是将研究主题放在不同的场景中,收集需求并进行场景归类,例如"用户情境法"。在设计研究中,通常会将两种或多种方式相结合运用以达综效,例如从角色归类中选取焦点用户,然后将其置于不同的场景中,发掘该场景下所对应的多样需求。

2.5.9 归纳:因果推理法

因果推理法(Causal Inference Method)[15]是以科学方法来识别变量间的因果关系,又被称为因果推断法。因果推理要求原因先于结果、原因与结果同时变化或者相关,对于结果不存在其他可能的解释,强调原因的唯一性。推理形式基本有二:由原因推论出结果的"前向推理",或是由结果追溯到原因的"逆向推理"。

不论采用何种推理形式,都需要建立推理框架并适切地运用关联、干预、想象等技术方法去推论并定义因果关系(图2.9)。在理则学或逻辑学上,A与B相关,B与C相关,所以A和C会有直接或间接的相关性。其实未必如此。A、B、C三者相关性的确认,必须考虑三者个别和相互之间的本质及条件(图2.9),例如,相对位置的空间形态(排列成直线或三角形)、个别大小的交集和层属关系等,此外,在高度上的高低落差或景深上的前后关系错位,或一段时间内的运动轨迹所留下的视觉残迹亦可造成误读或误判,若读者知道如何控制眼睛前后的聚焦方式(如斗鸡眼),还可从生理上将两个原本不相邻的圆圈视作交集的或重叠的圆圈。"本质"难移,但"条件"可改,运用"想象",提出"干预",影响"关联"。

同样的,X产生Y,Y产生Z,不代表X可以产生Z,中介的Y可被视为一个触媒,缺Y则X本身不发生作用。科学强调实证,可刻意地将Y移除,通过实验证明X是否可以直接产生Z。倘若X可以直接产生Z,也不宜骤下结论,说不定该命题的背景原因是X可以同时产生Y和H,而Y会产生Z和H,X产生Z不是因为X和Z本身的关系,而是因为另一个隐藏的H元素。

过程追踪法是按照时间顺序将事件可能的因果过程加以重建,以此理解变量间的作用机制,寻求对一类事件的概括性认识。过程追踪法不

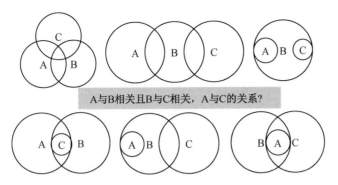

图 2.9 三构件间的相关性推论示意

仅能够还原历史过程,而且可以帮助人们做出理论总结,常用于分析重大而又稀少的事件。需要注意的是,只有因果机制的重要性和合理性得到确认之后,过程追踪法的功能和作用才能得到认可,故可将过程追踪法与定量分析相结合使用。定量分析是要确定变量间的共变性,而过程追踪法则是发现变量发生作用的机制。深度的案例分析与大样本的定量研究的结合,能够加强因果推理的可信度,使研究过程更为严谨,在归纳用户需求的研究中能被更有效的运用。

采用定量工具时,有两种基本的推理形式:因果影响和因果机制。因果影响主要是通过变量之间的共变性来确定,大样本的回归分析方法是发现变量间共变性和关系模式的有效工具;因果机制则是讨论原因变量如何导致结果的过程,小样本的过程追踪法是发现和理解因果机制的重要手段(曲博,2010)。

2.5.10 归纳:扎根理论

扎根理论(Grounded Theory)是旨在通过对实际经验资料反复比较分析,归纳概念以构建理论(Layder,1983)的程序方法,是一种适合于探索型研究和解释型研究的技术方法(李鹏等,2013)。扎根理论建立在两个关键概念基础上:一是贯穿整个资料收集与分析全程的不断比较(Constant Comparison);二是建立在概念或主题基础上的理论抽样(Theoretical Sampling)的资料收集(吴继霞等,2019)。扎根理论的操作程序主要有五个,可通过图 2.10 扼要说明于下:

(1)文献探讨。根据研究主题方向收集相关文献,以此作为后续资料收集的初步基础。文献回顾的主要意义是为研究者提供学术视角,而非提出研究假设或限制思路,通过对实地研究的资料分析所形成的假设,才是扎根理论的探讨与研究途径。

(2)资料收集。观察法与访谈法是实地研究中最主要的资料收集方

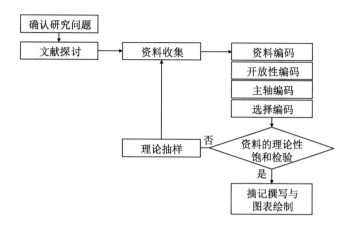

图 2.10 扎根理论的操作程序

法，采取反复形式进行，从前一批资料中生成初步的理论雏形作为下一步理论抽样的标准或指导，不断地就各阶段所收集的资料内容建立阶段雏形，通过资料和雏形间的轮回比较，逐步产生更接近完整的理论模型。

（3）资料编码。资料编码的主要形式有三：一是开放性编码（Open Coding），这是通过分解、检视、比较的方式将数据资料加以概念化及类别化的过程。比较资料信息间的共性概念，将具共性概念者聚为同一组概念并由一个层次较高也较抽象的概念统摄成一个类别。二是主轴编码（Axial Coding），在完成开放性编码后，借由标明因果条件、现象、脉络、中介条件、行动/互动的策略以及结果等编码形式，把副类别与类别联结在一起。三是选择编码（Selective Coding），又称核心编码，在所有已发现的类别中选择核心类别，把它有系统地与其他类别联系起来，并验证其间的关系，把概念尚未发展完备的类别加以补充完整。

（4）资料的理论性饱和检验。重复上述步骤，直到理论性饱和为止。所谓理论性饱和，系指出现核心类别且难以通过新资料产出新概念、新类别或副类别，而核心类别与其他类别之间可以相互支援解释，形成一个完整的系统概念或理论模型。核心类别的特征主要有六：在所有类别中占据中心位置，通常具有最大数量；核心类别必须频繁地出现在数据中；核心类别很容易会与其他类别产生关联，且关联内容非常丰富；核心类别很容易发展成为一个更具一般化的理论；随着核心类别被分析出来，理论模型便自然地发展出来；寻找核心类别的内部变异，可为新理论之出现创造机会。

（5）摘记撰写与图表绘制。以含有分析结果的书写形式陈述所得理论模型。摘记，是对资料抽象思考后的文字纪录，内容主要包括研究者对所收集资料的理论性解释，研究各阶段的研究设计及下一步应该采取

的思路过程。图表，是将通过分析所得到的各类别概念，用视觉图形的形式来呈现其间的关系（安塞尔姆·施特劳斯等，1997）。

2.5.11 归纳：角色建模法

当调研进入一定阶段，收集到大量与用户相关的信息后，研究者根据这些信息属性进行数据分析，进而得到满足某一类群体的特定需求或需要针对解决的问题时，可采用角色建模法进行需求的归纳。为方便讨论，在本小节中将以研究标的"概括性地描述"来满足某一类群体的特定需求或需要针对解决的问题。

角色建模法可从众多用户样本中构建焦点用户模型，绘制用户画像，辅助设计人员明确价值用户及其核心需求，通过代表性人物角色之经历和产品体验过程来展现用户需求的多样性及其核心价值，引导设计师走进用户真实的产品体验活动，发现当前用户需求，预测未来设计的发展趋势。角色建模法的前置准备作业主要有三（图2.11）：采用本方法的前提是，已经具备一定数量规模的用户信息库；据之进行数据分析，从历史经验中掌握主要类型用户的行为与价值取向，从中梳理出具有价值的共通属性与差异点；接着进行群化分类并分析各群偏好，最终目的是定义具备最佳价值的用户人群，用以定义焦点用户。从用户信息库中找出最接近各类群焦点用户的代表用户，或根据统计分析结果定义各类群的代表用户。

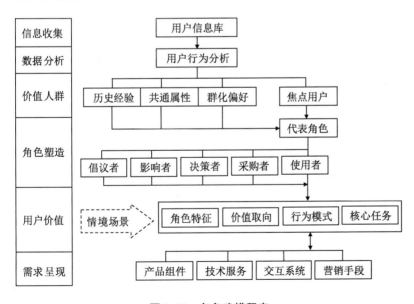

图 2.11 角色建模程序

完成上述准备工作之后，根据各类群代表用户的角色特征、价值取向、行为模式以及对研究标的互动所需完成的核心任务进行角色与情境塑造，运用代表用户的真实经验或具统计代表性的用户体验历程，探询研究标的对不同类群代表用户的价值意义和发展方向，定义研究标的的潜在商品属性，如产品模块、维修服务、技术设备、操作系统等。

用户，不仅指产品的使用者，而且包括倡议者等多个角色。有些代表用户仅具使用者角色，如儿童；有些则具备多个或全部角色，如不具最终决策权的母亲或事必躬亲的一家之主，需进一步定义其他采用者的类型角色，以建立并完善互动情景。在不同的研究阶段，需要根据实际情况和角色的转化过程进行具体的角色塑造。这些辅助角色的建立应尽可能地从用户信息库中挑选最接近的用户代表真实案例，亦可由根据数据统计分析所得出的最具代表性的用户角色代表组成。

在明确代表用户角色组合之后进行角色建模，塑造其行为模式，通过对不同情景与场景下代表用户行为的数据分析，直接且全面地掌握该类型用户的真实需求，判定此场景下代表用户的角色互动和价值意义，有针对性地进行深度行为探究，了解其行为背后所代表的动机和心理诉求，再以此为基础，描绘出生动的价值用户角色模型，同样使用"角色特征、价值取向、行为模式和核心任务"之架构来进行价值用户角色建模。价值用户角色建模之基本信息包括：代表用户之个人信息、偏好倾向、生活形态、交互任务、体验感受等。通过角色建模，可有效凸显这一类角色的用户需求，发现影响用户需求的核心因素，也可经由设计诠释、技术支持等转换过程，定义出研究标的之功能技术、产品服务、交互系统、营销手段等指导性设计方向及目标信息。

2.5.12 归纳：用户情境法

从用户研究的角度出发，设计过程中需要分析用户在不同情境下，各种真实需求所对应的具体行为及其驱动原因，用以指导产品设计展开。"情境"，结合了客观描述与主观感受（胡飞，2010），是心情与感受、情况与环境的综合；设计脉络下的情境，着重于设计过程中各种相互影响、相互作用的变化因素、环境氛围。情境在不同场景的时间中发生，场景偏重客观描述，常指场面与空间环境，较少涉及用户的描述。

当一个产品被设计出来投放市场时，会面临不同用户的选择。不同用户对于产品的需求不同，他们对应用的使用情境也会有所差异。用户情境法是探究用户需求的方法之一，可通过探索用户在不同情境下对于产品的需求及操作习惯、所处情境的辨析，探索设计方向，把握情境变

化时所产生的影响。在用户研究的背景下,情境可由用户、产品、环境三者相互交织构成。其中任意一个要素的改变,都会使得整体情境发生变化,从而影响三者之间的相互关系(图2.12)。用户情境法以用户为中心展开,因此通常与角色建模法搭配使用。用户情境法以目标用户的角色带入所设定的情境中,以进行具体行为探究。

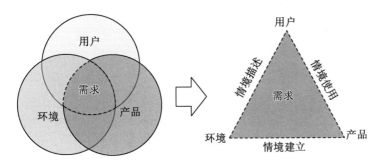

图2.12　用户情境法的视野与构件关系

用户情境法的操作主要分为三个阶段:情境建立、情境描述、情境使用。情境建立,是指结合生活中的实际情况,对一个或多个用户角色进行描述,使角色尽量真实、可靠。后续过程中可以用时间或事件发展的逻辑顺序为基准,创造一种接近真实的情境,模拟用户在使用或购买产品时可能发生的情境,这种情境可以由设计人员提出,可以是建立用户模型时发现,可以是用户所处的常见情境,甚至是基于全新的产品功能或形态,引导用户产生新需求的特定情境。例如,在移动支付(即手机支付)出现之前,人们从未想过自己可以通过手机解决日常生活中的各种现金交易问题。移动支付为用户构建了一种为消费商品或服务买单的新情境,创造了一种用户此前从未体验过的全新服务。在这一新情境下,衍生出了许多支付软件,用户需求由从前现金交易背景下的实时性、便携性等需求特性,转化为移动支付背景下的安全性、便捷性等需求。在这一情境的互动过程中,基于传统用户需求创立了新的支付情境,而新的支付情境下又衍生出了新的用户需求,形成了动态的情境与设计互动发展关系。

情境描述,是整个用户情境法中的关键环节,是联系可能或已经发生的情况进行事件的描述。其中包含用户、用户及其环境的内径信息、用户目标、一系列活动和事件等的描述(Go et al.,2000)。在设计的范围内构建用户情境,还需要对其他相关因素进行补充,例如,产品的使用环境、用户与产品之间的交互方式、用户使用产品过程中的心理感受等。情境描述的表现方式也是多样的,可以通过文字脚本,图像、故事板和视频影像等多种方式展开。其中,文字脚本是在研究用户需求过

程中常用的方式之一，通过文字形成具体文案，具有较强的逻辑性和标记性。在研发团队的内部研究中，使用文字脚本更容易对细节进行扩散发展与比较分析。图像、故事板和视频影像能更加生动且直观地展现用户的心境与行为状态，更易于向他人阐述，也便于理解和传播。

情境使用，即指情境描述的内容，例如，用户对产品的使用习惯（如左撇子或其他非如此使用不可的原因）、用户使用产品的动机和出发点（如为增加步程点数而刻意采用步行等特殊原因、纳入各利害关系者考虑等）、产品对用户生理或心理产生的影响（如潜在伤害性、负面联想等）、用户对产品的期待（如特殊日子或节庆假日等）。通过对这些描述中的用户相关信息进行整合利用，从中挖掘用户对于产品的情感需求、功能需求、交互需求等，从而定义未来产品的发展方向、标的与规范，指导设计发展与质量管理。

2.6　单手障碍女性内衣需求研究案例

2.6.1　客户案例

本章案例是根据国内某内衣厂商的真实合作事件改写而成，为方便讨论，以下称该厂商为"委托公司"，或简称"公司"。委托公司是集研发设计、生产制造、市场营销、物流配送、电子商务、产业运作等现代企业管理架构于一身的全品类内衣集团，目前发展稳定，各区域业务发展呈基础营利状态。但公司面临发展瓶颈，无法更进一步，为使公司未来更上一层楼，公司负责人向设计方寻求帮助，希望通过设计，突破求新，以维持其行业领先地位。

设计方首先通过调查，掌握公司的各项基础信息。由于公司对自我发展的需求并不明确，因此设计师直接与公司负责人开展访谈活动，并通过访谈记录表详细记录访谈内容。通过访谈，设计方得知公司负责人已然发现自身经营现状滞足不前，有明确的设计委托需求，因此可定义其角色为项目委托者。为了确定客户需求，接着采取市场调查法对公司及社会市场进行详细调查，以洞察市场真实声音，并通过 KJ 法对烦琐、复杂的调查信息进行处理，以得到有效的竞争情报。

市场调查报告显示，随着年轻消费者的增多以及消费者的选择转移到更高价格段，内衣市场规模稳步扩大，国产品牌保持着良好的增速，在近三年文胸销售额前十位（TOP10）的排名中，公司居第五位。

公司主要经营的市场涉及范围较广，包含各类文胸、花式内裤、调整型塑身衣、休闲睡衣裙、新潮泳装、沙滩装和健美型内衣六大系列产

品，产品受众基本覆盖各个年龄层，虽然内衣种类众多、受众广泛，但其市场占比一直居中不上，难以到达市场高地。根据之前所述的需求类型及市场调查结果，设计方判定公司需求类型为混合型需求，公司长期处于市场中游，在保持当前企业发展现状的同时需要通过创新来找寻突破点，力争上游。在厘清需求类型后，设计方综合各项调查，判断公司需要开辟新的空白市场来突破创新、稳中求变，以提高公司在市场中的份额，建议客户以创造市场为其主要发展方向。

为了完整地掌握公司需求，在确认其需求类型与方向之后，设计方还要进一步地厘清并规划出客户需求的目标与范畴。前文提到的需求目标彼此交叉融合，并非孤立存在，因此设计方综合判断其需求目标，包含解决痛点与开发新市场两种并确认其所涉及的资源支持。在通过"望、闻"架构及相关设计技术，得出客户需求类型、方向、目标、范畴后，设计方还需要与公司确认目标并达成共识，以降低合作失败之风险，为之后的市场开发助力。

在公司负责人通过会面访谈达成目标共识之后，设计方又进行了一系列较为深入的市场调查，以挖掘内衣空白市场所在。通过深入的市场调研发现，截至2018年底，中国有近6.5亿名女性。女性步入青春期后会穿戴文胸，普通文胸多为背扣式，其穿戴往往需要双手的配合，而由于文胸穿戴动作的特殊性需要双手的高度配合，单手障碍的女性无法顺利穿戴背扣式文胸。单手障碍可分为暂时性障碍和长期性障碍：有多种原因造成单手暂时性障碍，诸如过度劳累、意外受伤等日常生活中经常会遇到的事情；单手长期性障碍者多为残障人士，中国各类残疾人当中又以肢体残疾者为最多，约2 472万人，受生产环境污染、安全事故、交通事故频发等后天因素的影响，此类数据逐年增长。

基于这一发现，设计方通过专利分析法对现有技术专利说明书、专利公报中大量零碎的专利信息进行检索与分析，发现目前还未找到单手障碍女性如何顺利穿戴一般文胸的成功商业解决方案（图2.13）。因此，设计方进行了更深入的市场调查和专利分析，以确认研发方向与目标。

通过市场调查和专利分析可以知道，单手障碍女性的内衣市场较为新颖且缺口巨大，因此需求目标进一步明确为专注开拓单手障碍女性内衣市场并占领市场高地，为确保该目标能够顺利完成，公司需要集合来自不同部门的多种人才共同合作。所涉及的部门包括但不限于：市场部、设计部、销售部、生产部等。客户需求的强度与程度方面，可以通过雷达图以及相关分析资料数据进行判定（图2.14）。

分析资料指出，以单手长期性障碍女性内衣市场和单手暂时性障碍

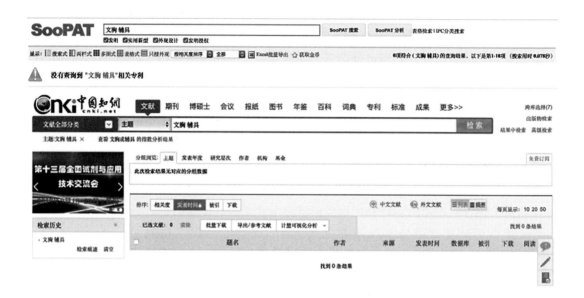

图 2.13　专利检索示意

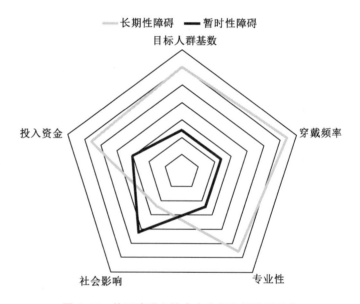

图 2.14　单手障碍女性内衣市场之雷达图示意

女性内衣用户为起点，在目标人群基数、穿戴频率、专业性、社会影响以及投入资金五大维度上进行对比，综合判断，得出以下观点：前述市场调研情况展现了单手障碍女性内衣市场前景广阔，而单手长期性障碍女性的生理需求和心理需求不同于一般人群，更需要得到社会关怀，因此将该客户需求的强度以及程度定义为重要且紧急的设计任务，而该市场的用户画像则被精准定位为单手长期性障碍的青年女性。

2.6.2 用户案例

探究用户需求的方法甚多，本节中将综合使用各类方法对用户需求进行解读，但在案例叙述过程中并不针对方法本身进行理论性介绍，而是结合实际使用情况，帮助读者了解操作过程中影响执行的因素以及使用方法的合理性。此外，随着案例研究过程中的实际需要，可以进行不同呈现方式的组合。例如，采用"用户背景资料调查法＋非参与式观察法＋模拟法＋问卷调查法"，或使用"半结构式访谈＋问卷调查＋用户画像＋用户情境"等多种方法的适当组合，都可针对用户需求加以探究。因此，本节案例中所采用的一系列用户需求研究方法并不是唯一存在的线性研究方法组合。读者在未来研究中，可根据个体项目，对自己的研究过程进行再设计。在学习合理规划设计计术的同时，正确地练习并应用设计技术。

从市场调研中发现，残疾人单手穿戴一般内衣存在专利可拓展性以及市场空缺，因此本节案例中将以手部活动存在障碍的女性作为主要研究对象进行需求挖掘，重点说明于下：

1）研究背景

据 2012 年第二次全国残疾人抽样调查主要数据推算，中国目前各类残疾人总数为 8 296 万人，占全国人口总数的 6.34％。其中，肢体残疾者约为 2 412 万人（29.07％）（张金明，2012）。女性肢体残疾人群更属于社会弱势群体，由于其身体上的缺陷，往往难以融入社会。在现代社会情境下，针对残疾人的关注不仅是物质或生理上的关怀，而且要在满足日常生活的需求之外，提升残疾人心理上的自尊感和社会归属感。通过收集内衣相关文献发现，在使用单手操作的女性内衣研究方面，存在一定程度的空白，尤其是在穿戴现有内衣时存在巨大障碍，不仅造成她们生活上的困扰，而且使其自尊心遭受打击。

2）用户定义

该类用户需求会受到其他利害相关者的影响，如家人、朋友、销售人员、网络平台等，仅能使用单手的女性是内衣的使用者，在某些情况下她们并非内衣购买的决策者，也不是内衣的采购者，甚至不是内衣购买的倡议者。但是因为内衣属于消费性产品，采用者角色会相对集中。

3）资料分析法

单手障碍女性用户作为被观察对象，对隐私话题的心理接受程度不高，自信心不强。女性穿戴内衣过程属于私密环节，观察者不能面对面地直接进行观察。因此，为真实了解穿戴内衣的过程，可通过资料分析

法收集网络上的相关影像资料，如图 2.15 所示，对该类型女性穿戴内衣的步骤与动作予以记录和分解，了解穿戴过程中各步骤的意图以及她们所面临的关键困难。

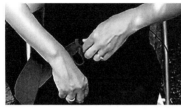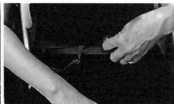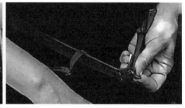

图 2.15　单手障碍女性穿戴一般内衣部分图解

采用资料分析法对单手障碍女性用户内衣穿戴过程进行调研。观察资料来源为网络上残疾人论坛所提供之相关影像资料，主要观察对象为 8 名 12—45 岁单手障碍女性，观察目的是找出现有操作方式并从中指出关键操作技术。观察者以旁观者的角度记录过程中的各项操作行为、主要动作、所需时间、失败情况、情绪变化等，再进行意图分析以找出关键操作技术，以对后续设计进行有效的指导，如表 2.1 所示。

表 2.1　单手穿戴一般文胸之操作步骤分析

步骤	操作行为	主要动作	意图
1	摊开文胸	握、放、铺平	调整文胸至合适位置
2	固定文胸一侧	握、拉、塞	模拟另一只手、增强稳定性
3	调整角度	握、拉、铺平	调整到方便穿戴的角度
4	环绕身体一周	握、拉、转、扣	用正常手拉住公扣一侧模拟穿戴
5	完成并调整其他钩扣	握、拉、转、扣	将前身文胸的所有钩扣扣合定位
6	罩杯面旋转至定位	拉、推、转	将文胸罩杯面旋转至身前
7	穿戴文胸肩带	握、拉	调整至舒适状态，完成穿戴

对于特殊身体状况者而言，经验丰富的使用者本身就是生活辅具创新的最佳设计师。可以在他们为解决日常生活中的不便所做的努力中，汲取洞察创新以及开发功能技术的思考方向。科学家师法自然，设计师师法用户，从常年对单手穿戴文胸的资深使用者示范操作的观察中，可以归纳出关键操作技术——可用以替代原本不方便的那只手的辅助技巧。

4）半结构式访谈法

在不同的研究案例中，对于样本选择和统计检测抽样的方式也有所不同。在实际研究过程中，为确保信息的有效性和广泛性，需要对样本

的质量和数量进行评测，只有样本数量达到一定程度、信息来源可靠，才可进行用户需求挖掘。

半结构式访谈在单手障碍女性内衣案例中存在优势：一是关注消费者的主观感受；二是可以不受时间、地点和问卷内容限制；三是可根据回答内容延伸或婉转提问。在面对一些受访者有意回避的问题时，可以采用隐喻诱导的询问方法，一方面通过间接性的提问获得真实有效的信息，另一方面了解其他影响者的消费行为以及用户可能受到的影响等。采用半结构式访谈时，需要先设计访谈大纲（G），并据之转换（＞）成实际提问（Q），下面举例说明：

G：起始时间＞Q：你初次穿戴文胸是什么年纪？

G：经验比较＞Q：你认为单手穿戴文胸的新手和老手的差别在哪里？

G：用户需求＞Q：你或身边相似情况的朋友们关于内衣穿戴的烦恼有哪些？

G：操作技术＞Q：你有多少年穿戴文胸的经验？你快速穿戴的秘诀是什么？

然后根据研究目标、研究资源及限制条件等，制订访谈"工作计划"，基本内容必须包含但不限定于以下几个方面：

人力：研究员2名（1名进行访谈、1名进行记录），采取深度访谈、隐喻诱导的方式进行。

对象：广州某医院残疾人康复中心/广州某残疾人中学12—45岁具有单手障碍的女性15名。

目标：了解样本用户穿戴行为过程及其选购内衣的考虑因素，以及对内衣穿戴的感受和内衣选择的具体信息。

物力：笔记本电脑一台、录音笔一支、相机一台、语音转译软件一套等。

财力：可支付访谈费用及相关车资和场地租赁等开销。

时间：一周内完成，每天访谈三位有效样本，共计15名。

法规：准备符合研究伦理规范的文件资料。

基于保密原则，不能公开受访者的个人资料和身份识别信息，访谈过程中可全程录音或录像，要使所有受测者保持同等状态进行。访谈内容可通过语音转译软件自动翻译为文字稿，研究者根据研究目的、访谈感受、现场笔记以及文字稿内容等资料，摘出重要内容并提出分析见解以供后续设计研究参考使用，举例参见表2.2。

除了对用户访谈外，还要针对不同采用者角色进行相关了解。以影响者为例，在对上述样本用户的访谈中，有三位在康复过程中有家人或

朋友陪同，并且其中有三位陪同人员曾参与受访对象的内衣选购，对其使用现况影响甚巨。为了解用户真实需求和影响者对于用户的作用，也针对影响者进行了访谈，部分访谈结果如表2.3所示。从访谈内容进行摘要与解析，可以得到许多宝贵的参考数据，例如，有独立穿戴能力但操作复杂，希望有便捷轻松的试穿体验等。

表2.2 样本用户访谈记录之内容摘要及解析

基本资料	01用户　16岁　初中生	02用户　18岁　本科在读
内容摘要	●12岁的时候妈妈叫自己穿的，不知道什么时候该开始穿内衣 ●一周前在外面玩时不小心骨折 ●会试穿，为了看尺码是否合适 ●骨折以后穿内衣需要妈妈的帮助，但是自己已经发育了，有些害羞	●十四五岁的时候开始穿内衣 ●学龄前因为意外失去右手，造成终身残疾 ●通常在网上购买，去实体店也不会试穿。担心别人异样的眼光 ●平时可以独立穿戴常规内衣，但是用时较长
内容解析	●初期对内衣知识了解少 ●暂时性穿戴困难 ●想要体验内衣的舒适度 ●需要他人帮助穿戴内衣	●适龄穿戴 ●具有终身穿戴障碍 ●便捷轻松的试穿体验 ●有独立穿戴能力，但操作复杂

表2.3 影响者访谈记录之内容摘要及解析

基本资料	01用户　16岁　初中生 影响者　25岁　会计（无障碍人士）	02用户　18岁　本科在读 影响者　18岁　本科在读（无障碍人士）
内容摘要	●是的，因为妹妹最近自己出行不方便，通常都会陪她逛街 ●面料舒适透气，款式她自己也很满意 ●会介绍，因为产品品质好，服务态度好 ●自己有多年穿戴内衣的经验	●是的，我们是高中同学，经常在一起讨论这类话题 ●款式好看，一般喜欢前扣式的内衣，因为穿戴比较方便 ●会介绍，因为是自己喜欢的品牌，希望大家都来买 ●不怎么了解，自己买的时候主要是看内衣的款式
内容解析	●经常对用户产生影响 ●会根据同伴自身需求进行指导 ●注重产品品质、服务态度 ●以个人穿戴经验感受为基准	●经常对用户产生影响 ●有自己对于内衣的偏好 ●乐于分享自己穿戴内衣的相关经验 ●产品外观是首要因素

从影响者的访谈中可以看出，影响者通常都乐于为同伴提供自己的建议，但这些建议对于实际使用者或其他用户角色而言，有时并不适用。在某些情况下，受影响者主观心理和知识来源的局限，可能为用户带来负面的影响，导致用户选择了不适合自己的内衣。积极影响的出现，需要在影响者具有一定水平的内衣知识和建立对用户的同理心状态下产生，此时影响者给出的意见才是真实有效的意见。此外，内衣品牌

的品质和服务也是影响者乐意为其传播的关键。影响者通过对某内衣品牌的长期接触，获得了持续的良好购物体验，进而从品牌的用户变成了品牌的传播者。

将访谈关键内容加以整合，并根据内容重点进行分类，再对各类别加以归纳，即可得出用户核心需求（图2.16）。可将用户核心需求视为新辅具产品之核心设计规范：要提供正确的文胸选用知识以及单手穿戴一般通用文胸的功能。其中，部分需求与现场销售相关，可参考它用以改善营销服务；有些则侧重于产品改善，可借助其进行产品设计。在此不逐一举例。

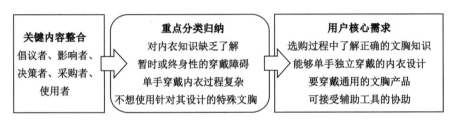

图2.16 访谈重点归纳与定义用户核心需求

5）问卷调查法

通过访谈，已经对使用者和影响者信息有一定程度的了解，总结出一些机会点和设计方向，为了验证上述结论的真实性和具体相关细节，需要在较大样本量上进行验证，因此选择问卷调查法进行单手穿戴内衣相关核心信息的验证。采用问卷星发布网络问卷，共发放问卷50份，其中回收有效问卷38份，统计结果如表2.4所示。从叙述性统计可知，在38个有效样本中，本科学历比例最高，其次为高中学历；年龄以19—23岁者最多，基本呈现常态分布；年收入6万元以下者最多，计76.2%。从问题填答内容可知，在38份有效问卷中，有超过68.42%的人认为提升文胸选购过程中试穿的便捷性是重要或非常重要的；所有人都不认为现有文胸产品之穿戴具有基本程度的方便性；有18.15%填写者认为文胸挂扣位置对穿戴难易度不具明显影响性，有接近一半的填写者（47.37%）认为具有影响性。

表2.4 问卷统计分析

叙述性统计举例（N=38）					
学历	小学	初中	高中	本科	研究生及以上
百分比/%	0.0	0.0	22.4	64.2	13.4
年龄/岁	15—18	19—23	24—30	31—40	41以上

续表 2.4

叙述性统计举例（N=38）					
百分比/%	22.4	31.8	22.2	18.4	5.2
收入/(千元·年$^{-1}$)	40 以下	41—60	61—90	91—120	121 以上
百分比/%	41.5	34.7	13.2	10.6	0.0
提问举例：重要性/方便性/影响性	非常不重要	不重要	一般	重要	非常重要
提升文胸选购过程中试穿的便捷性/%	2.63	0.00	28.95	47.37	21.05
现有文胸产品之穿戴方便性/%	79.12	20.88	0.00	0.00	0.00
文胸挂扣位置对穿戴难易度的影响/%	2.82	18.79	21.96	56.43	0.00

注：N 表示样本数，单位为个。

6）非结构式访谈法

尽管通过上述方法可以得到关于文胸选购及穿戴的相关需求内容和产品技术方向，然而这些需求是否真正存在于用户的生活中，还需将先前量化的数据进行深入解析并判断其真伪。因涉及用户穿戴内衣的隐私性，故选用较合适的非结构式访谈方法进行。

采用非结构式访谈时，首先需要设计访谈大纲（G），并据之转换（＞）成实际提问（Q），与先前半结构式访谈大纲最主要的差别是研究目的——对先前研究得到关于文胸选购及穿戴的相关需求进行验证——需确认所得意见为真实存在于目标人群中，且为最关键和最完整之需求。下面举例说明从大纲转换之提问形式：

G：确认样本状况＞Q：您的肢体障碍程度如何？是否有人照料您的生活？

G：关键因素分析＞Q：您在购买内衣时，首先关注哪些方面？何者为重？

G：技术方法比较＞Q：您平时用什么方法穿内衣？主要困难是什么？

G：关键操作程序＞Q：您在穿内衣时，哪个过程最耗时耗力？

通过相对自由问答方式的非结构式访谈法，可取得受测者对研究目的之认同情况，期望受访者回答的内容能与分析归纳所得见解相一致，从而使比较分析与验证设计推演为合宜可信。在进行访谈前，也需要拟定如半结构式访谈般的访谈"工作计划"，根据研究目标、研究资源及限制条件等妥善做好前置准备工作，在此省略，不拟赘述。

为保证验证结果的可信程度，受访者的个人基本条件与经验组合应和先前研究样本轮廓相似。在邀请的 10 位目标对象中，有 6 位答应访

谈请求，基本上可分为"暂时性"与"永久性"单手障碍两大类。在6位受访者中，有3位受访者在选购与穿戴文胸时有陪同者并受其影响，可将陪同者视为影响者，同样并入验证。对影响者进行访谈的内容举例如下：

 G：购买时＞Q：您会建议家人（或朋友）买哪种类型的文胸，主要原因是什么？

 G：使用时＞Q：您怎样帮助家人（或朋友）穿文胸？会关注哪些重点？

 G：关键点＞Q：您家人（或朋友）在哪个过程最需要帮助？您如何帮助？

 访谈3位单手障碍女性用户的影响者，连同之前使用者的非结构式访谈内容，整理如表2.5所示，从中可以比较出使用者与影响者所关注的核心问题。

表2.5　使用者与影响者之非结构式访谈分析

编号	年龄身份	使用者内容摘要	影响者访谈摘要
暂时性单手障碍类			
1	15岁学生	自己不能独立完成穿戴文胸的动作； 倾向于舒适性文胸，注重调整方式； 38岁妈妈是选购文胸的主要影响者	倾向于合适的文胸以便于伤口恢复； 整个过程都会帮助； 文胸的调整方式
2	32岁运动员	自己选购，关注易穿性，特指扣合方式； 难独立穿着，20岁妹妹是影响者	舒适文胸； 注意调整方式以便伤口恢复
永久性单手障碍类			
3	28岁公司白领（后天性）	关注易穿性，特指扣合方式； 自己穿很困难，但在慢慢尝试； 32岁姐姐是主要影响者	倾向于易穿脱的文胸扣合方式； 经常帮助妹妹扣文胸
4	42岁社区工作（先天性）	关注内衣的舒适度； 自己可以独立穿戴文胸，但需要辅具且很耗时	—

 将以上访谈结果进行整理，可看出直接使用者与影响者对不同改善建议的重视要点（表2.6）。问卷调查所得需求确实存在于单手障碍女性用户的日常生活当中，但因用户伤残障碍程度不同所造成的需求状况比较复杂，所以要通过进一步的分析对以上需求进行分类整合。

表 2.6　使用者与影响者对不同改善建议的重视要点

改善建议	使用者（X=6）	影响者（Y=3）
选购时的易穿性	有 3 位用户首要考虑易穿性（1 位暂时性和 2 位后天永久性障碍用户）。3 位用户更倾向于舒适性	有 1 位后天永久性障碍用户的影响者首要考虑易穿性，余下 2 位影响者更倾向于舒适性及恢复性
穿着上的困难度	4 位用户（2 位暂时性和 2 位后天永久性用户）有单手穿戴困难，余下 2 位均为先天性障碍	3 位影响者都会帮助使用者穿戴文胸
扣合时的操作性	有 4 位认为扣合方式最需改进（1 位暂时性、2 位后天性和 1 位先天永久性障碍用户）。余下 2 位认为调整方式需要改进，其中 1 位无影响者的使用者表示需辅具协助但很耗时	有 1 位后天永久性障碍用户的影响者认为文胸的扣合方式最需要改进，余下 2 位影响者认为文胸的调整方式需要改进

注：X 表示使用者数量，Y 表示影响者数量，单位均为位。

7）集群分析法

通过上述研究，基本掌握了单手障碍女性对文胸产品的需求、喜好、选择动机、期望等信息，信息数量相对庞大、内容庞杂，因此选择集群分析法，群化并简化信息，同时凸显不同用户族群之需求特性，指出整体族群和个别族群之共性和特性所在，以利于设计聚焦研发。

集群分析法的预备性作业包括：收集现有单手障碍女性相关文献、网络文胸购买消费数据、针对目标用户周边角色进行访谈等，以获取基本信息（图 2.17），然后进入集群分析作业主轴着手聚类工作，将所获得的信息加以汇整并进行数据分类，建立具有共性的集群，每一个集群都有其明显的差异边界，以利于识别。通过各类集群的呈现，浮现许多可供设计发展使用之重要数据，包括购买渠道、消费动机、选择偏好、价格影响、扩散效应等多方面信息，据之指出用户需求共性所在的集中点，以及未具共性的空白区或关键差异处，为后续的角色建模工作等提供关键基础支持（伊丽莎白·古德曼等，2015）。

8）语义形象图

通过"望、闻、问"的过程，研究者将需求进行群组式归类，为了聚焦到最关键的需求，研究者需通过"切"来发掘各需求更细致的属性及需求间的关系。在本次研究中，选用语义形象图法进行操作，具体步骤如下：

从先前分析得出之样本用户可分为三类——短暂使用型、克服后天障碍型、终身使用型，并通过共性指出目标用户，亦即后两种类型用户的核心期望——"渴望缩短单手生活与正常生活方式间的差距"，换言之，她们期望能和正常人同样地使用一般生活用品，有一般人也都会有

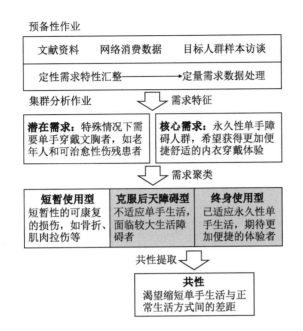

图 2.17　单手穿戴文胸样本用户需求集群分析

的产品期待，包括易穿性、舒适性、调节性等，除此之外还要考量能够帮助伤残用户恢复正常生活的恢复性。根据上述期待性质，设定每组属性，用一组特定的反义词（弱/强、低/高、难/易、小/大）作为两级评判标准，通过李克特量表具体描述或量测不同用户类型的需求期望。邀请各类型样本用户表达其在各方面或属性上的主观期待，取各类型样本平均值绘制目标用户需求语义形象分析图（图2.18）。经图形数据判读可知，易穿性和舒适性的需求相对为高，舒适性又胜于易穿性；短暂使用型用户对调节性相对不在意，其他两类用户群则对此相当重视；恢复性对于短暂使用型用户较为重要。

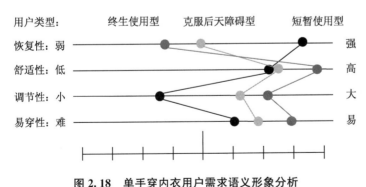

图 2.18　单手穿内衣用户需求语义形象分析

2　掌握需求的设计技术 | 077

9）角色建模法

在上述完整信息的基础上，可通过角色建模法为每一种类型用户建立一个具代表性的角色模板，用以传达目标用户的生活形态、价值观，并指出新产品采用相关的利害关系者等信息，以利于内部沟通、设计发展与修正，以及建立设计分工合作的共识基础。在实际操作中，要对用户所扮演的用户角色进行辨析，在之前信息分析的基础上围绕用户价值取向展开论述，通过添加环境、人际关系、购买意向、生活状态等信息，使各角色形象更加生动可信。

本次研究最终产出的用户角色主要有二：一是终端文胸产品的使用者本身，用以指导产品设计工作之进行与修正；二是中端销售渠道的导购人员，系隐私性商品最密切的关系人或影响者之一，用以指导服务设计工作之进行与修正。针对二者，分别进行角色建模（图 2.19）。当然，亦可根据先前访谈的实际情况，选取其中最具代表性的角色组合作为建模对象，除使用者和销售人员外，另外建构陪同选购的亲友角色，本案例主要用于讲解设计计术和方法工具的操作过程，而不在精准详尽，故不拟赘述。

焦点用户 A	个人资料 姓名：敏敏 年龄：17岁 身体状况：左手行动不便 职业：学生 地理位置：广州市 爱好：看书、看电影 性格：文静、内敛 代表角色 倡议者、决策者、采购者、使用者	单手障碍情况 15岁交通意外造成的永久性单手障碍，目前尚未完全适应单手生活，存在心理落差和自卑感 文胸穿戴的影响因素 传统内衣穿戴方式繁琐，单手状态下很多动作无法完成。因此在购买文胸时会选择舒适性高、弹性好、结构简单的款式 行为习惯 平时在家喜欢种植多肉植物，周末喜欢去图书馆看书 关键词 单手障碍　自卑　不便　文胸
利害关系者 B	个人资料 姓名：珊珊 年龄：25岁 身体状况：健康 职业：内衣店导购 地理位置：广州市 爱好：烹饪 性格：活泼、健谈 代表角色 影响者	销售任务 公司品牌的文胸产品主要面向年轻女孩，款式活泼俏丽。推荐过程中会根据顾客年龄和身体特征推荐合适的内衣款式和尺码试穿时会指导顾客穿戴 文胸穿戴的影响因素 自己使用的文胸多属于所服务公司品牌，偶尔双十一打折也会网购一些其他品牌文胸 行为习惯 目前独居，下班后自己做晚餐放松心情。很喜欢小动物，家里养了一只猫 关键词 活泼　舒适　文胸

图 2.19　单手穿戴文胸用户画像

根据统计数字，永久性障碍者若采用新产品，成为忠诚顾客的概率相对较高，该类人群的整体数量达一定规模水平、产业竞争低，是具有高价值潜力的蓝海市场。根据访谈资料，单手障碍的造成原因多在年轻时候意外造成，需要克服或适应各种生活障碍，多数目标用户会因肢体障碍而自信心不足或有明显的自卑感，因此多选择看书和看电影作为平时的休闲活动。因为目标用户的自信心不足，所以导购人员可针对此设计导购信息，直接吸引目标用户，或间接通过陪同采购的亲友影响，使目标用户进入试穿及采购等行为阶段。

因为目标客群喜爱看书、看电影，所以营销端可以通过微电影、抖音或其他相关手段进行新产品的置入式营销，从而吸引关注和讨论。在目标客群进入决策和采购阶段时，有经验的营销人员通常会身体力行地使用公司品牌产品，但也需目标客群对市场竞品有所了解。因为目标用户的生理情况特殊，故需针对目标用户这一特性，设计特别的产品款式和试穿模式，以维护目标用户的自尊心、自信心。大多数的年轻文胸用户，特别是正值发育成长阶段的少女，注重个人隐私，不习惯肢体接触，非常在意朋友和母亲看法，因此还需要针对此设计服务流程，以满足目标用户特殊的生理需求和心理期待，此点和下一个程序阶段所需使用的技术方法——用户情境法——关系密切。

10) 用户情境法

用户在选购内衣的过程中，会因具体场景和服务模式而引发心理活动，产生情境感受。为了更好地了解用户所处的商品采用阶段，并针对性地解决相应问题，本次研究采用用户情境法，即将用户角色带入情境，以了解不同阶段用户所面临的选购任务，用以指导相关设计发展并有针对性地提出有效解决方案。

通过先前的用户画像程序，对使用者特征已有所掌握，因此在情境描述中，将基于先前用户画像进行情境联系。根据年轻单手障碍女性这一条件下，分为两个情境，并根据不同情境主体，带入用户画像进行联想，得出相应问题再现，以此为指导，完成设计。直言之，用户情境法就是根据用户画像撰写一个合理的情节故事或推理脚本。以目标用户敏敏为例，使用场景陈述如下：

敏敏今年17岁，两年前交通意外造成后天性单手终身残疾，目前在一所中学就读，日常内衣穿戴和购买情境扼要描述如下：敏敏周末独自一人逛街，进入一间内衣店铺选购产品并进行试穿，试穿过程中拒绝导购珊珊的帮助，独自一人在试衣间试穿三款内衣。在试穿过程中，敏敏要单手穿戴内衣，先用单手将内衣肩带部分穿在身上，再靠墙压住一侧侧比部分，然后用单手摸索另一侧背扣，最后将内衣扣上，这样花费

了很长一段时间。因为目前她还没有完全适应单手生活，后扣式内衣对于她而言难度很高。导购珊珊见敏敏迟迟未完成试穿，于是探询试穿情况。导购珊珊在顾客敏敏入店时已注意到她单手不便的情况，故在试衣间门外指导如何以单手穿戴一般文胸的方法，包括一款固定式的和另一款随身式的文胸穿戴辅具，顺利协助敏敏完成试穿。最终敏敏在两款款式不同的无钢圈内衣之间犹豫，导购珊珊建议她购买其中有动物卡通装饰的那款，因为这款内衣更加可爱活泼，适合敏敏的年纪与个性，于是敏敏最终购买了这款内衣以及别处没有的随身式文胸穿戴辅具。

综合上述个案总结，现有内衣需要双手协同操作方能顺利完成。对于单手障碍女性而言，传统内衣在操作过程中因为缺少一只手的协同能力而出现重要穿戴障碍。因此，可以从改善内衣扣合方式或设计辅助装置等手段着手，针对开发相关产品和服务，以解决问题或满足目标用户需求。

本案例在示范如何通过设计计术的集成创新，以科学的设计技术和方法工具挖掘客户和用户的需求缺口和期待价值，增强对客户和用户研究的准确性、真实性，为设计的顺利开展指出明确的方向及规范，使所开发的产品、服务和系统之间的关系更加紧密，更能贴合客户和用户的期待。

以上所采用的案例，系统性地介绍了客户与用户研究中的方法串联与组合（设计计术），以层层递进的方式深入挖掘和利用客户和用户的相关资料。环境不时地在变，社会期望也呈动态发展，使得客户和用户需求的研究工作日益复杂且具挑战性，有时需要交叉并行地使用不同的方法和工具（设计技术），而方法与方法之间又会有程序或执行内容上的交叠和互动，不是单纯地独立进行，使得设计计术和设计技术的操作更具跨域理论性和程序知识性。在愈趋复杂的未来产业经济社会环境中，设计人员将更加需要懂得利用不同科学方法相互结合的设计计术，也需要学习更新的技术方法和工具，合乎理性原则并根据方法本意正确地操作相关设计技术，方能将设计推向科学的层次，让设计成为一种科学，甚至超越科学，让设计科学成为自然科学、社会科学之外的第三种科学，一种本于人心人性的心科学。

第 2 章注释

① 参见百度百科"客户"（2018 年 9 月 28 日）。
② 参见维基百科"权利"（2019 年 4 月 15 日）。
③ 参见亿欧网站《5G 前夜的 30 声礼炮｜华为发 5G 白皮书，从产业链到商业模式探究十大场景》（2019 年 9 月 30 日）；华为行业洞察网站《5G 时代十大运用场景白皮书》（2017 年 11 月 20 日）。

④ 参见华为云《云 VR 解决方案》(2019 年 10 月 1 日)。
⑤ 参见 MBA 智库百科"影响者关系营销"(2015 年 3 月 5 日)。
⑥ 参见维基百科"专利分析法"。
⑦ 参见维基百科"KJ 法"。
⑧ 参见百度百科"雷达图"(2019 年 10 月 1 日)。
⑨ 参见维基百科"霍桑效应"(2019 年 6 月 11 日)。
⑩ 参见维基百科"珍妮·古道尔"(2019 年 2 月 22 日)。
⑪ 参见国家图书馆全国硕博士论文信息网(2017 年 3 月 27 日)。
⑫ 参见百度百科"德尔菲法"(2017 年 3 月 20 日)。
⑬ 参见 MBA 智库百科"问卷设计"(2017 年 1 月 20 日)。
⑭ 参见 MBA 智库百科"语义差异量表"(2010 年 1 月 28 日)。
⑮ 参见 MBA 智库百科"因果推理法"(2019 年 9 月 25 日)。

第 2 章参考文献

安塞尔姆·施特劳斯,朱丽叶·科宾,1997. 质性研究概论 [M]. 徐宗国,译. 台北:巨流图书公司.

贝拉·马丁,布鲁斯·汉宁顿,2013. 通用设计方法 [M]. 初晓华,译. 北京:中央编译出版社:26-27,102-105.

陈羽洋,2015. 访谈法在市场调研中的运用 [J]. 现代商业(14):273-274.

代尔伏特理工大学工业设计工程学院,2014. 设计方法与策略:代尔夫特设计指南 [M]. 倪裕伟,译. 武汉:华中科技大学出版社:45,47.

戴菲,章俊华,2009. 规划设计学中的调查方法 7:KJ 法 [J]. 中国园林,25(5):88-90.

官志勇,2016. 企业领导者时间管理的现状及路径设计:基于四象限法则的分析 [J]. 中外企业家,530(12):100-103.

郭耕,瑞林,2000. 黑猩猩的代言人:珍妮·古道尔 [J]. 森林与人类(8):22,24.

郭有为,2013. 市场调查方法的选择与应用 [J]. 企业改革与管理(3):57-58.

韩光,2015. 市场调查方法的对比研究 [J]. 中国市场(27):102-103.

韩挺,2016. 用户研究与体验设计 [M]. 上海:上海交通大学出版社:174-182.

胡飞,2010. 洞悉用户:用户研究方法与应用 [M]. 北京:中国建筑工业出版社:21-22,53-54,60-62,154-171.

贾方需,2002. 结合集群分析与资料视觉于低良率晶圆之成因探讨 [D]. 桃园:元智大学:25-26.

蓝海林,1999. 企业战略管理系列讲座之二:企业战略的类型 [J]. 企业管理(11):44-45.

李江滨,2018. 网络环境下的市场调查方法 [J]. 统计与咨询(2):54-55.

李鹏,韩毅,2013. 扎根理论视角下合作信息查寻与检索行为的案例研究 [J]. 图书情报工作,57(19):24-29,56.

梁静,颜文靖,吴奇,等,2013. 微表情研究的进展与展望 [J]. 中国科学基金,27(2):75-78,82.

刘常宝，2019. 大数据技术对传统市场调查方法影响分析［J］. 沿海企业与科技（4）：20-24.

刘明德，2008. 海外自助旅行者隐喻建构共识地图之研究［J］. 管理与系统，15（2）：237-260.

曲博，2010. 因果机制与过程追踪法［J］. 世界经济与政治（4）：97-108.

唐炜，刘细文，2005. 专利分析法及其在企业竞争对手分析中的应用［J］. 现代情报，25（9）：179-183，186.

王海山，2003. 科学方法百科辞典［M］. 台北：恩楷股份有限公司：11.

王品，2016. 市场调查法在侵犯商标权案件司法鉴定中的运用研究［D］. 重庆：西南政法大学.

王为人，2018. QC新七大工具之四：KJ法［J］. 中国卫生质量管理，25（5）：137-139.

维杰·库玛，2014. 企业创新101设计法［M］. 胡小锐，黄一舟，译. 北京：中信出版社：109-111，189-192.

吴继霞，何雯静，2019. 扎根理论的方法论意涵、建构与融合［J］. 苏州大学学报（教育科学版），7（1）：35-49.

吴萍，2006. 基于市场调查法的旅游目的地形象设计研究：以小浪底旅游区为例［D］. 北京：北京第二外国语学院.

吴晓昱，吴元其，2011. 米尔斯和斯诺的战略类型与小型企业的人力资源管理策略［J］. 人力资源管理（3）：52-53.

席岩，张乃光，王磊，等，2017. 基于大数据的用户画像方法研究综述［J］. 广播电视信息（10）：37-41.

徐昊昊，2005. 优质研究工具之设计［D］. 台北：台湾师范大学.

薛亮，2017. 雷达图综合评价法在体育研究中的应用：以体育产业竞争力评价为例［J］. 宝鸡文理学院学报（社会科学版），37（2）：77-81.

伊丽莎白·古德曼，迈克·库涅夫斯基，安德莉亚·莫德，2015. 洞察用户体验：方法与实践［M］. 刘吉昆，等译. 2版. 北京：清华大学出版社：359-416，447-468.

曾鸿，吴苏倪，2016. 基于微博的大数据用户画像与精准营销［J］. 现代经济信息（24）：306-308.

张金明，2012. 重视女性残疾人的康复需求与服务［J］. 中国残疾人（12）：63.

张小可，沈文明，杜翠凤，2016. 贝叶斯网络在用户画像构建中的研究［J］. 移动通信，40（22）：22-26.

赵振华，2017. "雷达图分析法"在财务评价中的原理和应用［J］. 农业发展与金融（3）：82-84.

赵忠文，于尧，郭皇皇，等，2018. 基于AHP和雷达图的效能评估方法［J］. 兵工自动化，37（10）：1-4，12.

郑宇杰，2002. 计算机辅助设计于产品操作接口开发阶段之研究［D］. 台南：台湾成功大学：25-26.

FLEISHER C S, BENSOUSSAN B, 2002. Strategic and competitive analysis: methods and techniques for analyzing business competition [M]. Upper Saddle

River：Prentice Hall.

GO K，CARROLL J M，IMAMIYA A，2000. Surveying scenarios-based approaches in system design［C］. Tokyo：IPSJ SIG Notes，H128728.

LAYDER D，1983. New strategies in social research：an introduction and guide［M］. Cambridge：Polity Press：50-58.

第 2 章图表来源

图 2.1 源自：陆定邦绘制（2019 年）.

图 2.2 源自：史蒂芬·柯维，罗杰·梅里尔，丽贝卡·梅里尔，2010. 要事第一［M］. 刘宗亚，王丙飞，陈允明，译. 3 版. 北京：中国青年出版社.

图 2.3 至图 2.9 源自：陆定邦绘制（2019 年）.

图 2.10 源自：陆定邦根据 STRAUSS A L，CORBIN J M，1997. Grounded theory in practice［M］. California：SAGE Publications 绘制（2019 年）.

图 2.11、图 2.12 源自：陆定邦绘制（2019 年）.

图 2.13 源自：专利搜索引擎（SooPAT）；中国知网检索网站.

图 2.14 源自：吴培思、薄新月绘制（2019 年）.

图 2.15 源自：赵雨淋拍摄（2019 年）.

图 2.16 源自：陆定邦绘制（2019 年）.

图 2.17 源自：王泓娇绘制（2020 年 1 月 4 日）.

图 2.18 源自：邵晓旭绘制（2019 年）.

图 2.19 源自：王泓娇绘制（2020 年 1 月 4 日）.

表 2.1、表 2.2 源自：王泓娇、张志勇绘制（2019 年）.

表 2.3、表 2.4 源自：王泓娇、薄新月绘制（2019 年）.

表 2.5、表 2.6 源自：王泓娇绘制（2019 年）.

3 定义市场策略的设计技术

设计学的知识体系基础内容主要源自三个不断增长与进化的知识体系——美学、工学、商学，运用以人性科学为核心的设计哲理，整合运用不同领域的知识与技能，以创造出新的领域知识与技能，丰富设计学及相关学科的知识体系内涵。设计哲理兼具感性与理性逻辑，由设计思维所驱动，具方向性、目的性及系统性，是一种系统性的创新思维。设计常与美化联想在一起。美本身其实是一种策略，是一种吸引关注和引导忠诚爱护的力量。肤浅的美，像擦身而过的路人，惊鸿一瞥之后便烟消云散，不留下一点记忆；深层的美，令人怦然心动、印象深刻，不时想起，就想拥有以便随时欣赏。产品在适合的市场里才显得美，才会散发魅力。

本章扼要说明市场评估与企业决策的常用方法，包括宏观环境分析(PEST分析)、态势分析(SWOT分析)、波士顿矩阵、安索夫矩阵等，并根据企业设计之四种市场策略类型，分别说明各类型市场策略可行之设计知识及技术内涵。针对强化市场策略需求，介绍一些常用的重要理论方法，如形态分析、价值工程法、标杆分析法等；针对延伸市场所需掌握的观念工具，解说市场延伸的类型（产品、品牌、技术、产业链延伸等），以及品牌延伸策略（向上、向下、双向延伸策略等）；相应转移市场的设计思维所必须了解的基本技术知识，解说强制关联法、行业转移（引入新的技术路线）、营销策略（对新的市场进行营销）等策略意涵及设计功用；运用设计创造市场之策略思维，提供经典技术方法，如发明问题解决理论（TRIZ理论）以及镜子理论等，以利于设计发展与应用。同样地通过内时尚产业调查、少女文胸产品设计及市场营销等相关案例，扼要说明上述方法的实务应用过程。

3.1 市场与策略

经济学认为，市场是商品交换的场所或商品交换各种要素的总和，

由商品潜在的供给方和需求方所构成，通过交换反映出人与人之间的关系。市场，是企业实现其任务与目标的重要场域。认识市场、了解市场是企业活动与市场需求和环境协调、有效开展市场营销活动的前提（金国利，2003）。营销学学者杰罗姆·麦卡锡在《基础营销学》（1960年）中提出，市场是指一群具有相似需求的潜在顾客，愿意以某种有价物来换取卖主所提供的多种商品或服务，简而言之，商品是满足需求的方式（徐盛华，2006），包括有形产品、无形服务以及其背后所支撑的价值和系统。

设计，可被简单定义为一种针对目标问题求解的活动，是通过分析、创造与综合达到满足某种特定功能系统的一种创造性活动过程。本章旨在探讨"设计市场"相关之观念与知识，系指通过分析、创造与综合等手段产生出来的抽象构想或知识产权之交易场域。不论是构想、产品还是服务，都是以满足消费者物质或精神需求为核心目标。设计市场既与生产供应端相关，也与消费需求端有密切联系。

被誉为经济学之父的苏格兰哲学家和经济学家亚当·斯密（Adam Smith）提出经济人（Homo Economics）假设，认为"人是理性的，追求利益最大化的"（郑刚强，2013）。然而，从经验上来看却不尽然，人们不一定知道自己想要什么。1978年诺贝尔经济学奖得主赫伯特·亚历山大·西蒙（Herbert Alexander Simon）提出"有限理性"的想法，认为人的理性是有极限的。在商业领域亦然，对企业最有利的发展决策往往牵涉广泛而难以确知的复杂因素。若将竞争纳入考虑，竞争者的行动会为企业带来更多风险。在此情况下，对市场和自身的了解就变得更为重要。要理性地考虑可能存在的机会、风险与不确定性之后，再做出"令人满意"的决策。为达此目标，企业应先了解自身所处的市场及其特性。

分析市场类型，有助于快速且全面地理解市场的异同，为企业目标市场制定发展策略奠定重要基础。市场类型可借市场特征进行划分。2006年，夏明进提出划分市场的几种角度，包括：社会属性（资本主义市场和社会主义市场），流通范围（国际市场和国内市场），商品用途（生产资料市场、消费资料市场、金融市场和服务市场），自然属性（机电产品、汽车、石油、纺织品、日用百货、建筑产品等），经营对象（产品、服务、旅游、金融等），流通环节（批发市场和零售市场等），地理环境（地区、城乡、气候等），人口构成（年龄、性别等）。市场类型并非一成不变，会随社会分工和生产发展而形成差异或发生变化，设计或创新从业人员可根据自身需求采用适当的市场划分方式。

策略，是针对目标的一系列行动（Mintzberg，1987），源于军事术

语,现在被广泛运用在企业的经营管理中。在市场经济中,企业存在的重要目标是为了实现价值主张和获得较高的利益回报。为了在竞争中获取更大的经济效益,企业必须不断地调整自身的发展策略,包括技术、市场、产品、服务、品牌等。

市场策略,或称营销策略,是指企业在复杂的市场环境中,为达到一定的营销目标,对市场上可能发生或已经发生的情况与问题所做的全局性策划(中国社会科学院经济研究所,2005)。管理学家迈克尔·波特(Michael Porter)提出三种基本竞争策略,具体如下所述:

(1)成本(Cost)领先策略。通过吸引对成本/价格敏感的客群来赢得公司的市场份额。这是通过在目标市场部分具有最低的价格,或至少具有最低的价格与价值之比(与客户收到的价格相比)来实现的。为了在提供最低价格的同时成功实现营利和高投资回报,企业必须能够以比其竞争对手更低的成本运营。

(2)差异化(Differentiation)策略。当目标客群对价格不敏感、市场竞争激烈或饱和、客户有非常特殊的需求,且公司拥有独特的资源和能力使其能够满足这些需求时,采取差异化策略会更容易赢得目标客群,可通过技术功能、造形视觉、渠道服务、质量品牌等不同方式具体实现差异化策略。

(3)专注化(Focus)策略。该策略主攻特定客群、特定产品线的一个细分区段或地区市场,企业通过满足特殊对象的需要而实现差别化,或者在为这一对象服务时实现了成本降低,或者二者兼得[①]。

上述策略各有不同的特点和不同的适用范围。选择何种市场营销策略取决于企业对企业资源能力、市场需求状况、产品市场周期以及对市场竞争态势等的通盘理解、掌握、考虑和判断。

3.2 市场评估和企业决策

企业通过一定的生产活动来满足市场需求,参与市场竞争。生产活动相类似的企业,更有可能会依赖相同的资源和市场,也更有可能会互相竞争。这样的关系可利用"产业、行业、企业"的层次框架来加以描述,以利于企业进行综合性竞争评估。

产业、行业、企业三者具有相互依存的从属关系(图3.1)。市场的经济活动是产业活动的总和,一个产业包含若干个相关联的行业,行业又由无数个企业群体所构成。例如百度公司属于互联网行业,该行业又属于信息技术(Information Technology)产业。根据《辞海》,产业是由利益相互联系、具有不同分工、由各个相关行业所组成的业

态总称。尽管这些行业的经营方式、经营形态和流通环节会有所不同，但是它们的经营对象和经营范围都是围绕着"共同产品"而展开的，并且可以在其所构成业态里的各个行业内部完成各自的循环（萧浩辉，1995）。所谓共同产品，是指围绕着生产材料所进行的一系列活动和生产活动中所使用的工具的集合，例如葡萄酒产业，概指以葡萄酒为中心的各种相关经济活动环节所构成的集合体，包括葡萄种植，葡萄酒酿造、储存、包装，以及葡萄酒流通和文化传播、旅游等企业经济活动的集合。

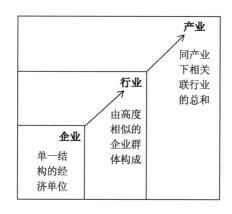

图 3.1　产业、行业、企业

行业，是那些具有相同属性的市场、提供类似产品的所有厂商的统称。对于完全竞争型市场而言，行业由所有生产同种无差别产品的厂商所组成。对于垄断竞争型市场而言，行业由所有单一生产集团中的所有供货商所组成，一个厂商即可能构成一个行业②。寡占型市场，如政府特许经营的事业，国内行业存在与否并不重要，因为其赖以存在的基础不是来自同业的竞争或合作，而是一种权力行为，但对外或对于国际而言，则有其归属的行业。

企业，指从事生产或流通活动，向社会提供产品或劳务的独立经济单位（胡代光等，2000）。可根据资源条件、劳动力等规模之不同，将企业分为大中小型企业甚至微型企业，不同的国家或地区会有不同的划分标准。中小型企业是指依法办理公司登记或商业登记，并符合下列标准。以中国台湾地区为例：①制造业、建筑业、矿业及土石采取业实收资本额在新台币 8 000 万元以下，或经常雇用员工数未满 200 人；②除前款规定外之其他行业前一年营业额在新台币 1 亿元以下，或经常雇用员工数未满 100 人。大多数双轨制的国家皆明确规定"各项标准符合一种即可"或"各项标准需同时符合标准"才可认定为中小企业。

企业规模不同，代表参与竞争或合作的资源条件有所差异，自然会

采取不同的策略行动方案。任何企业都会根据实际情况组织和配置资源，针对利基市场提供产品或服务，追求企业营销效能与成果。市场机会分析可从不同层次进行，包含宏观环境分析、行业环境分析和企业环境条件分析。其中，前两者属于企业外部环境分析，后者属于企业内部资源分析[③]，分别介绍于下：

3.2.1 企业外部环境分析

随着科技、社会等层面的加速发展，企业外部经营环境变得越发复杂、动态且多变。当营销环境的变化积累到一定程度时，原有的营销体系会逐渐失效（李颖生，2005）。企业战略制定及管理于是变得越发困难，须根据环境变化来调整自身发展方向与定位，适时更新和变革，以确保具有适应环境变化的能力和条件，追求企业的可持续发展。对企业外部环境进行描述、分析及预测的方法众多，本章推荐介绍PEST分析模型、趋势矩阵两个常被企业使用的方法。

1）PEST分析模型

PEST分析模型是帮助企业检阅其外部宏观环境的一种方法。它适用于所有的机关、企业团队、组织使用，其主要功用是在协助提出有利于企业组织发展的相关策略思维，并配合内部组织条件的分析，进一步提出具体的发展策略。宏观环境，指影响一切产业、行业和企业的各种宏观力量。PEST分析模型的内容主要有以下四个方面：

（1）政治法律环境（Political Factors）：指一个国家的社会制度，政府的方针、政策、法令等，可聚焦于政治制度、党派关系、法律法规以及国家产业关系政策等因素。

（2）经济环境（Economic Factors）：可细分为宏观和微观两个层次，宏观经济环境包括国家的人口数量、国民收入、国民生产总值及其变化情况以及通过这些指标能够反映的国民经济发展水平和发展速度；微观经济环境主要是指企业所在地区或所服务区域消费者的收入水平、消费偏好、储蓄情况、就业程度等因素。

（3）社会文化环境（Sociocultural Factors）：包括一个国家或地区的居民教育程度、文化水平、宗教信仰、风俗习惯、审美观点和价值观念等。若从环境生态观之，包括生活形态、权利结构、治理信念、依存关系等因素。

（4）技术环境（Technological Factors）：主要是指科学技术方面，包括引起革命性变化的发明、与企业所处领域活动相关的技术手段发展变化、国家政府研究开发的重点、技术更新速度与生命周期、专利及其

保护情况、能源利用与成本等。

PEST 是取上述四项分析因素的英文字首所构成，其使用形式可根据使用者的实际研究目的或探究需求而定，利用表格辅助完成，方法步骤主要有以下四点：

（1）确定分析或规划的目标，例如，企业想要开发新产品来转移市场、创造市场、强化市场、延伸市场等。

（2）建立表格：以政治、经济、社会、技术作为竖列表头的四大构面（Construct），横向表头一般会列出想要掌握的动态或趋势，例如，对企业有影响的变量、现状、判断短中长期（1年、3年、5年）后的状况以及对企业的决策影响。

（3）填写对企业有影响的变量：可从上述步骤所定义的四大主要内容里找出对企业产生影响的变量，并分别填入表内。依据组织性质的不同，关键变量也可能存在差异，应依企业所属行业特征、自身特点选择填列。

（4）将适当事证和判断依序填入表格：先重点描绘在政治、经济、社会、技术等方面对企业有影响的事证或佐证，然后据之指出会影响企业续存发展的实际关键现况，接着推论一段时间后的演化状况或趋势动态，判断其对企业既有发展策略的影响与意义，或综合判断并指出企业未来发展的策略和决策。推论时间之长短，应视产业或企业之特性制定，例如，汽车产业平均4年大改型，手机应用程序（APP）产业每3—6个月便需要升级版本。以某建筑公司对环境中政治构面的分析为例，示范PEST的操作如表3.1所示。

2）趋势矩阵

趋势矩阵（Trends Matrix）是美国伊利诺伊理工大学设计学院维杰·库玛（Vijay Kumar）教授在2012年所著专书《101设计方法：在你的组织中推动创新的结构化方法》（101 Design Method—A Structured Approach for Driving Innovation in Your Organization）中提到对未来趋势进行预测的一种工具，通过二维矩阵形式，对所研究项目的影响因素变化情形加以整理归纳，该方法之主要功用是提供了一个高层次的变化概述，以此作为掌握未来市场趋势的推理依据。

运用趋势矩阵方法，可宏观地了解当下政治、经济、社会、科技的整体情况，进而掌握某个行业的发展趋势。趋势，代表某种事物欲移动的大致方向，可用趋势矩阵来展示不同时期的变化，以形成这个行业变化的概貌，总结现在对未来发展有影响的改变，用全局视野高度理解变化的概况，从而掌握趋势规律及潜在创新方向。趋势矩阵的操作程序，主要有四个（表3.2）。

表 3.1　某建筑公司对环境中政治构面的分析

政治构面 影响变因	关键现状描述	未来状况 趋势动态	对企业发展的影响
政府政策	·国务院《……第十三个五年规划纲要》，政府……加快新型城镇化步伐，提高社会主义新农村建设水平，缩小城乡发展差距，推进城乡发展一体化 ·建设部……发布促进建筑装饰设计市场竞争有序化 ·现代化建设总体布局转变成经济、政治、文化、社会、生态文明建设五位一体。新增生态文明建设与建筑设计行业关系密切	·固定资产投资和房地产投资将持续快速增长，城市化进程加快，中国建筑装饰业在较长时期内有望保持持续快速发展 ·政府发布一系列法规条例规范市场，做到有法可依。建筑的多样化、个性化需求会逐步增加，建筑的质量需求将会超越量的需求，成为行业关注的焦点	·建筑设计行业的资质管理、招投标制度、项目全程监理和工程事故追究等制度将起重要作用 ·……大型企业和……特色企业获得很大发展空间。没有综合能力和自身特色的建筑设计企业将面临更加不利的生存发展环境 ·未来建筑设计企业有两个主要发展模式：做强做大的综合化发展模式和专业化特色化发展模式
对外贸易	以下略	以下略	以下略
……	……	……	……

表 3.2　趋势矩阵架构及"趋势陈述"示意

趋势矩阵 架构示意		行业相关子维度					
		工具（L）	服务（S）	体验（E）	研究（R）	信息（I）	其他
宏观影响因素	技术（T）	TL (PPF)	TS (PPF)	TE (Trend)	TR (PPF)	TI (PPF)	……
	商业（B）	BL (PPF)	BS (Trend)	BE (Trend)			
	人群（M）	ML (PPF)	MS (Trend)	……	……		
	文化（C）	CL (Trend)	……	……			
	政策（P）	PL (PPF)	……				
	其他	……					

注：X/Y（PPF）表示宏观影响因素（X）在行业子维度（Y）演进的过去、现在和未来。行业子维度具趋势倾向或变化规则者：X/Y（Trend）。

（1）建立趋势矩阵的横纵维度：纵向维度通常会采用技术、商业、人群、文化和政策等宏观影响因素，具体内容可以按照不同项目研发方向进行适当的调整；横向维度代表与所研究对象及其所属行业相关的子维度（Sub-Dimensions），例如，使用者类型、研发主题、系统组成构件等，常用的横向维度构面有工具、服务、体验、研究、信息等，亦可从时间维度——过去（Past）/现在（Present）/未来（Future）——来探

究各纵向构面的发展情况，追踪考察影响此行业的相关因素及其发展趋势。

（2）将趋势陈述填入矩阵单元格：调查纵向维度（技术、商业、人群、文化、政策等）可能会直接或间接地影响横向维度内容的现况或未来趋势，因此将每笔资料做成简明扼要的"趋势陈述"纪录于矩阵之中，亦即在相应字段中，以简短的语句来描述事件或事物发生重大改变的方向与程度，涉及对部分趋势的判断，例如，目前是处于增长、稳定，还是减弱的状态等。除专家报告、研究论文、媒体报导等二手信息外，也可将所调查的案头研究（Desk Research）、对引领潮流者（Trendsetters）的访谈等资料纳入。

（3）宏观讨论聚焦共振：通过对各种趋势进行对比，研究各个相邻或不相邻单元格中所填写趋势之间的联系，可识别出相似趋势一起演变的规律，或互相影响的共振效应，有助于判断未来动态发展方向以及看到特定趋势对研发项目所产生的影响。

（4）捕捉洞见作为矩阵覆盖词：针对具有共振效应的影响因素部分，邀请相关专家加入团队，共同讨论关于趋势变化模式的看法，聚焦于那些具有共振效应因素的演变规律及其间的交互影响，预测所涉及的产业和社会等各主要方面在未来的整体发展情势，妥善记录洞见及推论，以便分享。

建议初学者取用趋势矩阵之单一子维度方式练习操作。以女性内衣产业为例（表3.3），根据所收集的资料，在时间维度上填入趋势陈述，然后外延推演预测该产业行业的发展趋势。以文化面向为例，在过往时代里，女性使用文胸之集体意向是束胸遮羞，以免暴显女性特征；而现代社会则以自然为美、舒适为要，甚至可以内衣外显地凸显个人对身体自由和健康意识的主张。按马斯洛需求层次理论外延推演，未来将会

表3.3 以女性文胸产品发展为例的单一子维度趋势矩阵应用示意

宏观面向	单一子维度			外延推演	趋势推论方向预测
	过去	现在	新兴/未来		
技术创新	透气面料 结构功能	亲肤呼吸 合体无痕	智能穿戴 健康监测	→	智能纤维 个人数据
商业发展	支撑保护 立体塑形	内衣外显 网上销售	个人导向 关怀预防	→	美姿矫正 健美咨询
人群变化	成年女性 量产批发	成熟女性 健康自然	发育少女 门店服务	→	个人亮点 生活形态
文化关注	束胸遮羞	自然舒适	健康适性	→	自我展现
其他因素	……	……	……		

更加关注顾客个体亮点的自我展现,在商业上会更加明确地需要生活方式设计及生活形态研究,出现更多样的健美咨询和美姿矫正需求,具体反映在文胸产品相关技术创新之上,会聚焦于可感测并回馈个人局部官能数据之智能纤维技术创新与开发。

3.2.2 企业内部资源分析

企业发展会同时受到外部环境因素以及内部资源条件的影响,企业对前者的控制能力有限,对后者则有着力之处,特别是在资源的开发和利用方面。企业内部资源分析旨在确定企业在可控资源上的优势和劣势,以及相对未来战略要求所存在的资源缺口。一般而言,企业内部资源的分析,是将企业可运用资源进行盘点,通过优化企业内部资源的调配制度等,以减少企业自身的消耗,通常被称为"节流"或"优化"的策略。外部环境的各类因素对企业内部资源可能存在不同程度的影响,内部资源的优化与改革等决策都应该参酌外部环境的变化而相应调适。在分析企业资源时,不能仅考虑企业自身的资源配比,还需要考虑到各类外部环境因素对内部资源的影响。为了更周全地对企业资源进行运用,在此介绍两个最常被使用的方法——五力分析以及SWOT分析法。

1) 五力分析

五力分析是迈克尔·波特于1980年代初所提出,对企业战略制定产生全球性的深远影响。五力分析可有效分析竞争环境并帮助决策者识别企业所处行业内取得竞争优势的关键所在。行业的竞争强度主要受到五个基本力量的影响,分别是新进入者的威胁、替代品的威胁、客户的议价能力、供应商的议价能力、行业内的竞争对手(杰克·特劳特,2011)。

原始的波特五力分析模型仅考虑企业外部环境的利害关系人对企业整体的影响,并未谈到外部环境对企业内部资源的具体影响机制。以消费者喜好的转变为例,对于消费者而言,相同的需求能被同类企业所提供的具有差异化的产品所满足,但随着科技发展,消费者的需求可能会被来自不同产业的企业所提供的产品所满足,例如,针对"坐"的需求,按旧有观念来看,一般只停留于家具业内各企业间对于座椅类产品的营销竞争,企图将更多种类或式样的椅子提供给消费者,但是随着原本非直接相关技术的发展,譬如"外骨骼"技术,同样能够满足消费者"坐"的需求,为年长者及肢体活动不便者带来新的产品解决方案。因此,企业需要及时调整自身资源组织、适时调整发展方向,以便在潜力产业中其他企业的威胁下获得利益或减少危难。相似的情况还在医疗

业、服装业等不同产业中持续发生，在这样的情况下，企业更应将目光聚焦在跨产业的竞争上。

本章尝试将五力分析从行业往产业的范围扩充（图3.2）。同心圆代表同类型产业、行业内的企业及竞争者。外围新增两个椭圆形，分别代表异质产业和异质行业对本产业的潜在威胁或竞争，犹如"外骨骼"技术之于家具产业或座椅行业的譬喻。企业间的竞争，不仅仅针对原产业、同行业内企业间的竞争，所触及的竞争内涵不仅是价格、功能、品质、品牌等原有商品属性或市场构件，而且有可能是通过其他产业里的各种创新途径，进而成为原产业中新的竞争者。例如，发光二极管（LED）厂商的水耕蔬菜成为一般菜农的潜在竞争者，由"外骨骼"技术或由具有承重能力面料所制成的服装，可发展出座椅功能而成为家具业的竞争者。跨领域研发所带来的跨业竞争正方兴未艾，值得特别关注，这样不但需要增加研发难度，而且需要提升防御高度，企业需要根据自身的资源组合进行竞争市场定位，以调整自身的竞争方向与态势。

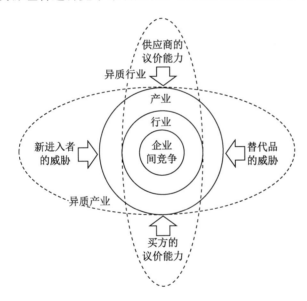

图3.2　纳入跨业思维的五力分析模型

新进入者的威胁需要更加重视。在原产业中，能够满足相同市场需求的产品并不总是相同的，伴随着更多及更新需求的产生，已无法全然以同行业，甚至同产业竞争者作为分析对象，更需要注意各种时势发展，特别是用新、高科技和创新商业模式来定义新进入者。例如，家具是一种静态的生活设备，供人们歇腿休息之用。当"外骨骼"技术出现并普及应用于生活中的各个方面时，该技术可以被设计成一种随用户移动的动态座椅装置，甚至植入纤维或服装结构，转换应用为一种裤装型

或裙装式的随身结构,使得双腿不利于行者可随时获得便捷移动和暂时性休息等用途,使得原本不在同一个跑道上竞争的家具业和服装业,成为跨业竞争的对手。

在替代品的威胁方面,功能相近的产品容易成为相互替代的产品,竞争者需要对自身产品进行调整以适应市场竞争。以往,"功能(Function)相近"常被作为判断其他商品是否成为替代品的判断基准,在纳入其他行业或产业的技术商品或服务之后,"用途(Application)相近"可能更适合作为替代品之评量基准。产品各种功能及用途方面都需要仔细检视,方能确认替代品的威胁来源与主要对手。例如,曾经在中国风靡一时的方便面,因为方便实惠受到众多消费者的青睐。方便面,顾名思义,"方便"为要,"面食"其次。近年外卖行业快速兴起,人们获取食物的途径增加,在追求饮食丰富多样的趋势推动下,原本没有直接竞争关系的外卖行业,竟然强烈地冲击了方便面行业,同时也冲击了许多原本需要亲临门店的其他行业。以往竞争威胁来自"面",自该案例评断,"方便"才是重点。

在供应商的议价能力方面,供货商主要通过提高投入要素价格与降低单位价值质量的能力,来影响行业中现有企业的营利能力与产品竞争力。就同产业角度而言,供货商不仅要针对价格与品质掌握其供货能力,在新技术上,同样需要有对应的供货能力才能获得更多的竞争优势或营利能力。例如,以往信息业和医疗业分属两个不同的服务产业,随着人工智能的突破性发展,人们可以通过各种随身感应装置获取各种生理数据,运用信息业所提供的应用程序掌握自己的健康状况,在遭遇不利环境状况时,前置性地引导人们避开生病危险,并在必要的时候收到就近看诊的建议与协助,因而改变医院、诊所作为供货商的来源对象及其议价能力。在此境况下,供货商从相对负面的"医病"或"除害"行为,转换为正面的"健康"或"兴利"思维。

在买方的议价能力方面,买方主要通过压价与要求提供较高的产品或服务质量的能力,来影响行业中现有企业的营利能力。当产业中可替代品的数量或渠道增加时,买方可选择的机会也在增加,使得买方的议价能力提升,进而影响产业中受其影响的相关企业的发展方向。拉高视野观之,"可替代品"和交易买卖各环节相关的任何因素,都可影响买方的议价能力。例如,采购规模和付款方式等策略,通过采购数量的提高,很容易压低单价并获取额外服务,采用不同货币或分期付款,也很容易影响议价结果,如可利用汇差或小数点余数的价差轻易降低单价。

五力分析的关键步骤(代尔夫特理工大学工业设计工程学院,

2014）主要有六个：① 盘点企业内部资源并划定产业范畴；② 明确产业内的重要成员，包括购买者、供应商、竞争对手、潜在的新进入者和可替代产品；③ 针对每个竞争力量进行评估，判断何种竞争力量会影响哪些企业资源，是负向还是正向的，判断依据又为何；④ 综合考虑竞争力量，评估产业的整体结构，在市场导向的竞争环境里，用户的需求是产业最重要的竞争来源；⑤ 分析各个竞争来源的未来变化；⑥ 依据对五个竞争来源的评估，为企业内部资源的发展方向进行定位，思考企业内部资源的调整方式，以迎接新的发展机遇等。

以内衣产业为例，内衣企业往往会生产制造多项相关产品，如罩杯型号、面料、外观各异的内衣，运动内衣、哺乳内衣等用途不同的内衣商品。其产业链主要包括：纺织技术研发、面辅料生产、服装设计、服装生产加工、服装商贸。相关产业则包括纺织服装机械（技术产业）、服装信息（信息产业）、服装物流（物流产业）、服装展会（会展产业）、服装媒体（传播产业）、服装教育（教育产业）、服装咨询（服务产业）、服装表演（演艺和休闲娱乐产业）、服装配饰（时尚产业）等。为了更全面地了解内衣企业所处的竞争和资源境况，可研究产业间不同竞争对手的角力状况：① 盘点企业内部的财力、物力、人力等；② 明确企业可能受到来自原产业影响的"重要成员"，包括企业自身进行服务创新所需的技术、内衣产业的服务提供能力、服装行业的线上/线下门店的服务技术、新兴行业的发展、消费者需求的改变等；③ 分析企业外部的各项"重要成员"具体对企业自身的技术条件、经济条件所造成的影响，如线上服务技术条件对线下门店销售能力的带动或冲击等；④ 综合考虑这些竞争来源，评估产业结构，如智能技术领域是否能为现有产业带来结构性的变化；⑤ 分析内衣产业的未来变化趋势，如服务形式的多元化发展、服务技术的创新等；⑥ 综合考虑并定位企业发展方向，如企业通过现有线下门店服务的完善以加强企业的竞争力等。

2）SWOT 分析法

SWOT 分析法是分析企业外部环境和内部条件的一种常用工具（么秀杰，2013），最早由哈佛商学院的肯尼斯·安德鲁斯（Kenneth R. Andrews）所提出，旨在帮助决策者区分可掌控和不能掌控的因素（沃恩·埃文斯，2015），是企业市场营销分析的重要工具。从企业在市场营销中的优势（Strengths）、劣势（Weaknesses）、机遇（Opportunities）、和面临的威胁（Threats）四个方面，梳理企业面临的当前情况，进而掌握企业营销策略的发展思路（许朝辉，2017）。

SWOT 分析法的基本思路是，发挥优势因素，克服劣势因素，利用机会因素，化解威胁因素（表3.4），以及考虑过去，立足当前，着

眼未来。SWOT 分析法的关键操作步骤主要有六个：① 确定商业竞争环境的范围；② 进行环境分析，对企业内部、外部环境进行分析，找出企业的优势、劣势、机会和威胁；③ 因素排序，把各种影响因素列在相应象限内并按优先级进行排序；④ 对比各类因素，把所有内部条件（优势和劣势）和外部环境（机会和威胁）集中进行讨论；⑤ 制定可选择的策略，将内部条件和外部环境相互匹配起来加以组合，得出一系列公司未来发展的可选择策略，如机会与优势组合的 SO 战略可最大限度地发展企业资源和相对竞争力，利用机会同时回避弱点的 WO 战略，利用优势以降低威胁的 ST 战略，以及少输为赢的 WT 战略；⑥ 制订并实施相应的行动计划，根据 SO/ST/WO/WT 等战略策划执行方案。

表 3.4　SWOT 分析模型

分类		内部条件	
		优势（S）	劣势（W）
外部环境	机会（O）	SO 战略 机会、优势组合 （如最大限度的发展）	WO 战略 机会、劣势组合 （如利用机会、回避弱点）
	威胁（T）	ST 战略 威胁、优势组合 （如利用优势、降低威胁）	WT 战略 威胁、劣势组合 （如收缩、合并）

以内衣产业为范畴，运用相关的公开资料，针对国内某家知名上市内衣品牌公司进行 SWOT 分析法的演示。该企业收入主要源于五类贴身衣物产品，包括文胸、内裤、睡衣、家居服、保暖服等。分析数据的来源，包括第一财经商业数据中心（CBNData）联手天猫内衣发布的 2019 年《CBNData & 天猫内衣：2019 内衣行业趋势研究报告》[④]，以及该品牌内衣企业所发布的 2018 年业绩报告[⑤]。

首先，确定来自该企业的竞争范围主要是在国内市场，受到的影响要素主要包括：贸易经济局势、社会经济消费升级、企业自身品牌效益、产品质量、其他品牌的竞争、消费趋势等。之后根据相关数据与数据分析，确认该企业所具备的优势与劣势，以及发展机会和直接或潜在的威胁，分别将所得影响情况加以排列于其所对应的象限外围（表 3.5），接着使用优势（S1—S3）、劣势（W1、W2）、机会（O1—O4）、威胁（T1—T3）进行两两单一组合或多项组合，产出多个可供参考之策略提示，讨论分析并尝试比较 SO、ST、WO、WT 象限相应的企业发展方向，并以此方式为企业确定策略布局和发展方向。因篇幅有限，仅列举选项示例，扼要说明于各象限。

表 3.5 SWOT 分析工具之使用案例

分类	外部机会（O） 1. 升级消费明显，年轻消费力量涌入，规模稳步扩张 2. 无钢圈文胸市场规模续增 3. 涌现四大特色消费人群：少女、年轻、丰满和高端 4. 线上消费热，"九五后"消费主力	外部威胁（T） 1. 欧洲高端品牌入市增长 2. 消费升级，越来越多的消费者选择欧洲高端内衣品牌 3. 整体贸易局势紧张，国际贸易及制造业活动疲软，经济面临下行压力
内部优势（S） 1. 企业入选年度"中国品牌价值 500 强"，企业形象优 2. 外聘高端设计师进行产品改造，品牌形象升级 3. 持续投资电商管道，销售渠道得到发展	发挥：S1、S2、S3 利用：O1、O2、O3、O4 SO 策略 选项示例：利用品牌本身的知名度打入四大特色消费群体，特别是新兴少女市场，创造适合年轻人审美的内衣，以电商渠道宣传	利用：S1、S2、S3 回避：T1、T2、T3 ST 策略 选项示例：在国际贸易竞争中，通过已有的品牌知名度，巩固作为国产品牌的优势，朝品牌高端化的方向发展
内部劣势（W） 1. 贸易局势紧张，导致企业支出紧缩 2. 职员减少	利用：O1、O2、O3、O4 克服：W1、W2 WO 策略 选项示例：企业在职员工减少、费用支出能力下降，应统筹企业自身资源，大力发展适合年轻女性的内衣	克服：W1、W2 回避：T1、T2、T3 WT 策略 选项示例：企业加强制造技术发展，加快以机器代替人工生产，降低成本；品牌升级，转移产品线，避开欧美高端品牌产品的直接竞争

3.2.3 策略发展方向选择

对企业资源与竞争环境有所了解之后，企业进而需要选择发展方向，导向未来的竞争策略。1980 年代兴起后现代主义，市场竞争更加注重消费者的期望与需求。产业关注焦点逐渐从强调生产效能，转移到人本主义的消费者需求。除了满足消费者的需求外，需求的挖掘或创造，是更需要深入探索与掌握的内容。

产品，泛指能够供给市场，被人们使用和消费，并能满足人们某种需求的任何东西，包括有形的物品，无形的服务、组织、观念或其组合（吴健安，2011）。根据产品在市场上的存在与否或时间长短，可将其归类为新的或旧的产品，但从用户角度来看，受限于本身知识或信息收集

能力，消费者很难清楚整个产业中所有竞争企业所生产的产品（既有产品或旧产品），所以只要是消费者本身没看过的便可被视为新产品。

本章采"用户经验观"来区分新旧产品（图3.3），视消费者已了解或见过的产品为旧产品，否则为新产品。然而，年轻族群受到手机文化的帮助，查找产品信息时只要上网便可轻松浏览到全世界的相关产品，包括传统观念上的新旧产品、专利公告的内容，以及电影中出现的设计师电绘产品或艺术家笔下预想的作品等，使得产品创新的难度愈趋增大。

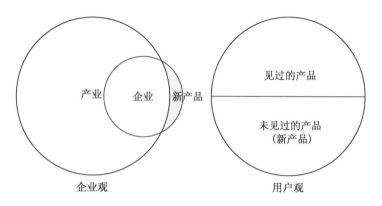

图3.3　企业观与用户观之新旧产品或竞争场域差异

消费者的需求影响着企业的策略选择，企业为能获得利益所能发展的方向主要有四个：① 在满足消费者某一需求的前提下做得更好，使得消费者获得更好的消费体验；② 同时满足消费者更多不同的需求；③ 满足更多具有相似需求的其他消费者群体；④ 为消费者创造需求，或改变消费者对既有需求的认知。对于设计行业而言，将"消费者"的指称调整为"客户"，上述策略选择建议亦可适用于产业论述。

针对市场而言，企业发展的机会不外乎有三点：一是存续的既有市场或旧市场，如食品或一般家庭用品等；二是未被充分满足的消费者需求，如功能尚待完善的产品或需整合及优化的服务系统等；三是有待开发的消费者需求，通常是指新市场。

企业决策的基本思路主要有四点：① 在旧市场中寻找缺口；② 探索新市场的发展方向；③ 挖掘可能存在的市场；④ 在产业环境中分析企业所具有的资源能力以及挖掘竞争/合作关系的企业（图3.4）。优秀的设计师，要能通过企业产品服务系统的持续改良与创新，同时做好"维持、开发、竞争、合作"四件事情。做好"维持、开发、竞争、合作"四件事情的核心在于稳健的竞争优势。波特在《公司核心竞争力》（*The Core Competence of the Corporation*）一书中对核心竞争力的定义为：能使公司为其客户带来特别利益的一类独有的技能和技术。企业想

要获得可持续的竞争优势，就需找到独特的竞争优势，并使这些优势得以持续。产生竞争优势的资源需具备以下四个特点：有价值的、稀缺的、难以完全模仿的和不可替代的（Prahalad et al., 1990）。从资源基础角度观之，具有特异性和不可流动性的资源是企业寻求竞争优势的关键。企业竞争优势的发展也有其周期变化。企业要在前一个竞争优势开始衰退之前就开始创建另一个新的竞争优势，由此构建相互连接或继承的竞争优势，形成波浪式前进轨迹。

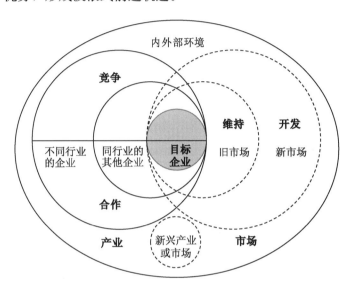

图 3.4　企业与产业、市场关系图

竞争优势会随着竞争对手的反击和环境的变动而变动。前期领先并不意味着永远领先，竞争环境的动态变化对企业的领先地位提出了挑战。学者研究其因，主要归纳为两个层面：一是企业外部环境因素；二是企业内部因素（Rumelt et al., 1984）。外部环境因素在于新企业的模仿和进入、技术创新、消费者偏好、市场的变化和政府政策的变革；企业内部因素主要指向竞争优势本身的不够扎实、防御和反击市场威胁的软弱、对市场变化反映的迟缓、面对机会无法及时反映等。

伴随着知识经济时代的来临，技术俨然成为企业自身拥有的"最独特的竞争力"，技术创新已成为企业生存发展的基础和提高竞争优势的"决定最后胜负的竞争筹码"（Bettis et al., 1995）。许多企业通过技术创新取得成功，如计算机领域早期的微软公司、英特尔公司；汽车领域早期的福特汽车公司、丰田汽车公司；电子通信领域的苹果公司、华为技术有限公司；家电领域的松下电器公司、戴森电器公司等。可协助提供企业策略发展方向的工具众多，篇幅有限，下文特别选择技术生命周期和安索夫矩阵为例，进行相关设计技术之操作说明。

1)技术生命周期

技术生命周期，是描述一项技术从基础科学或应用科学衍生发展而出，直到退出市场的整体历程。所有的技术都会经历技术创意的产生，到技术的成熟，直至最后淘汰的不同生命阶段（赖佳宏，2003）。技术生命周期可分两个维度描述：一是产品和制造的整合；二是竞争力（Little，1981）。

技术发展是从一项新发明的产生开始，其后的发展轨迹可描述为技术生命周期，可利用 S 形曲线理论加以呈现，或从专利数量加以评估。设计管理者可以视 S 形曲线模型为一种有效的预测技术工具，以掌握现行发展技术在何时达到极限，也可将 S 形曲线作为何时该采用新技术的技术指南。

艾伯纳西和厄特巴克（Abernathy et al.，1978）在产品生命周期（PLC）理论的基础上，提出了 A-U 创新过程模型，使用曲线形式描述了技术生命周期的概念，将技术的生命周期划分为三个阶段：不稳定阶段（技术创意的产生）、过渡阶段（技术成熟）、稳定阶段（技术淘汰）。福斯特（Foster，1986）总结技术对多种产品的生命周期的影响，发现产品的性能提升过程如同一条 S 形的曲线，可用以表示一项技术在一段时间内投入的努力程度与产生的性能改进间的变化关系，进而提出技术发展的 S 形曲线。技术发展经历着缓慢—加速—减缓的过程，当技术接近极限时，为了提高产品性能，将需要投入更多的努力才能看见进步，技术进步的边际成本也将逐渐增加。

S 形曲线几乎是成对出现（图 3.5），且两条 S 形曲线之间是不连续的，曲线的断层是一项技术取代另一项技术的过渡时期（Foster，1986）。每项技术不一定都有机会发展到其极限，新技术可能是导致原技术过时的重要原因。当一项创新以一种全新的技术为基础，实现了类似的市场需求时，称之为不连续的技术创新。例如，通信技术从 4G（第四代移动通信技术）到 5G（第五代移动通信技术）的转变，从全键盘手机到触屏手机的转变等。此外，技术的生命周期曲线的发展会出现在产品生命周期曲线的前方，作为产品发展的领先信号。

福斯特（Foster，1986）在《S 形曲线：创新技术的发展趋势》一书中将技术发展的生命周期划分为萌芽期、成长期、成熟期以及衰退期。

萌芽期，是指一项新技术从实验室的诞生到最开始被引入市场的阶段。该阶段的消费者需求未完全确定，主导型的设计尚未出现，潜在的市场尚未完全明确，设计人员尝试探索性地应用新技术于产品创新设计。竞争的重点在技术的应用场景与带来的功能创新。

成长期，指技术被应用于产品或工艺中进入市场的阶段。该阶段的生产工艺逐渐成熟，产品创新大量出现，部分优秀的产品在市场竞争中

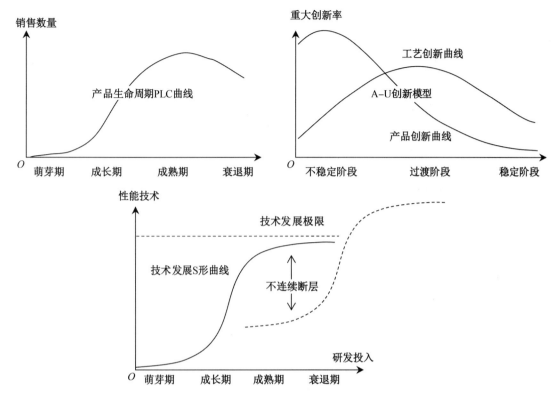

图 3.5 产品生命周期 PLC 曲线、A-U 创新模型、技术发展 S 形曲线

脱颖而出，消费者需求逐渐明确，刺激市场推出一系列的产品，如显示屏被应用于智能手表后，智能手表兼具了闹钟提醒、接收邮件、出行导航、监控检测等多种功能。更多的企业加入市场竞争之中，为了抢占市场份额，企业将人力、物力与财力投入产品功能、体验和技术优化之中。产品创新成为阶段竞争重点。

成熟期，指技术被大部分企业采用，得到市场的广泛认可，涌现大量竞争者的阶段。该阶段的生产技术稳定和成熟，生产设备逐步专门化和自动化，产品可标准化生产。企业创新的重点，转向以提高生产效率、降低成本、提高产品质量、增加产品多样性为中心的渐进式创新模式（仝允桓等，1998）发展。成本及价格成为阶段竞争的重点。当接近 S 形曲线最有价值的位置时，也就是技术成熟应用时，企业应积极寻找下一个 S 形曲线以维持技术领先优势。

衰退期，概指既有技术领先优势逐渐消退的阶段。在此阶段中，新技术出现并快速追赶既有技术之质量与功能，既有技术将逐渐被视为基础技术或常规技术（李春燕，2012），企业加大对替代技术的投入，进行迭代研发，新技术开始展开新的生命周期。

技术的 S 形曲线是动态的，面对不可预知的市场变化，企业可以通

过不同的创新战略延长技术的生命周期，比如改进技术结构、实行新的开发方案和引进技术人才来延长曲线。有多种用以衡量技术的量化指标，众多学者采用专利指标作为划分技术生命周期的指标依据。例如，可以通过专利数量和专利申请人数作为衡量指标，测量两者随着时间变化的数据以绘制S形曲线（张诚等，2005）。企业也可运用其本身在技术上的投入和回报等数据来绘制S形曲线，或使用整个产业在一项技术上的投入以及众多制造商的平均回报数据作为绘制参数（梅丽莎·希林，2005），运用S形曲线评估一项技术达到极限的时间距离，或据之识别新技术正在形成的情况。

2）安索夫矩阵

安索夫矩阵以产品和市场作为两大基本面向，区别出四种产品与市场的组合和相对应的营销策略，包括：市场渗透（Market Penetration）；市场开发（Market Development）；产品延伸（Product Development）；多样化（Diversification）经营。安索夫矩阵主要从企业自身角度对产品与市场进行定位与指导，然而在整体营销观念转变的趋势下，也应从消费者的角度调整对安索夫矩阵的诠释，从而得出企业设计市场策略（图3.6）。通过对市场的解析与优化，完善新、旧市场的区分以及新旧产品的定义，企业可选择的市场策略主要有四点。

（1）强化市场：企业在旧市场中完善、优化消费者见过的旧产品，使企业的旧产品更好，维持客户的忠诚度与续用性。

（2）延伸市场：在旧市场中找到可延伸的方向，推出消费者未曾见过的产品并以此增加企业产品类型数量，扩充可触及的市场范围，满足消费者的多元需求。

（3）转移市场：寻找具有相近功能需求但未见过该类产品的消费者群体，向新的市场进行拓展。

（4）创新市场：企业推出顾客未曾见过的创新产品，为消费者创造新的价值与需求，从而形成新的市场。

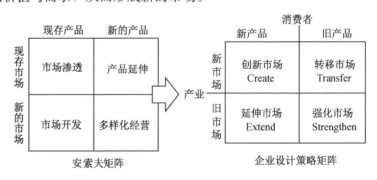

图3.6 延伸安索夫矩阵之企业设计市场策略

策略类型的选择须根据企业自身发展方向而定。企业的发展方向不只受到企业外部政策和企业内部资源组织能力的影响，企业的核心价值、发展理念也是影响企业决策的重要因素。例如，某些企业具有强烈推动社会先进技术发展的使命感，这样的企业往往会不断地创新技术、创新产品，以体现其核心价值理念，将有更大机会朝着创新市场的方向前进。

3.3 市场策略类型

设计学是一种系统性的创新思维。商学，是使工学和美学具有交换意义、价值和需求的关键驱动力。市场，是商学理论应用、实践和验证的重要场域。根据上述企业设计市场策略之四种类型，分别说明各类型市场策略可行参用之设计知识及技术内涵。

3.3.1 强化市场

强化市场的本质是将企业活动聚焦于目前所选择的市场之中，以现有的产品面对现有的顾客，集中发展核心业务。强化市场策略的重点在于持续提升竞争力和产品品质，以保持企业的优势，阻止竞争者取得有利的进攻位置。1960年，麦卡锡提出4P营销组合——产品（Product）、价格（Price）、渠道（Place）和促销（Promotion）。布姆斯和比特纳（Booms et al.，1981）在此基础上增加了人员（People）、有形展示（Physical Evidence）和流程（Process），扩展为7Ps的服务营销框架，更适合近年来及未来愈趋重要的服务产业创新与设计参考使用，简要介绍如下：

（1）产品策略

产品是企业向目标市场提供有形与无形要素的结合体，包括核心产品与附加性服务。核心产品须满足顾客的基本需求，附加性服务则能帮助顾客使用核心产品并增加核心产品的价值（李克芳等，2016）。例如，内衣商店的核心产品是内衣销售服务，附加性服务包括内衣体验、内衣售后服务、内衣资讯服务等。在提供服务时，需考虑服务的范围、品牌、质量和水准等因素。企业可以通过收集消费者意见，完善产品功能，或重新审视产品零部件成本等方法，提高产品销量和市场占有率，从而达到强化市场的目的。顾客本身及其环境都在不断改变，利用产品作为强化市场手段时，可参考产品生命周期、创新采用程序、配合生活形态分析等理论工具，掌握目标客群之生活及市场动态发展，做配适性

产品设计。对设计从业者而言，产品创新与设计是最核心的攻防武器，故拟做较深入的方法论介绍，碍于篇幅，择取波士顿矩阵、价值工程两种方法，重点介绍于下。

（2）价格策略

价格是企业向消费者提供服务所获得的报酬，也可以说是消费者购买服务和产品所支付的货币数量。企业通过价格策略实现收入，弥补成本，从而实现盈利。定价会直接影响消费者的购买决策。拟定价格策略时，需考虑不同市场形态及产品定价目标等因素，例如，利润最大化、市场占有率最大化、维持生存目标、产品质量最优化等。若以价格策略来强化市场，一般可将市场占有率最大化作为主要目标。如以提高市场占有率为主要目标，可分两种主要策略思路：一是由低到高将价格压低于市场上的主要竞争者，以低价吸引消费者，待消费者接受后再适当提高价格；二是由高到低，针对尚未激烈竞争的产品，最初定价高于竞争者，利用消费者求新求异的心理，在短期内获取较高利润，待竞争程度提高之后，再适当降低价格。以华为技术有限公司为例，2008 年电信重组，重组后的中国电信计划 3 年内投入 800 亿元打造码分多址（CDMA）网络（简称 C 网），华为技术有限公司以中兴通讯股份有限公司 1/10 价格的低价策略，先取得中国电信 CDMA 市场的入场券，即使在 C 网订单中为零利润，也可以在未来的网络维护和升级中获得利润⑥。

（3）渠道策略

渠道策略聚焦于如何将产品和服务配送到顾客的手中，其目的是通过中间商出售或是直接出售给顾客时，消除生产者与消费者之间在时间、地点或所有权上的各种障碍。熟知的渠道有传统的实体渠道和新兴的电子渠道，目前多采用实体与电子多渠道结合的形式。如优衣库采用多渠道结合策略，顾客可以通过在实体店体验试穿衣服，在电子渠道的虚拟店铺下单购买，也可以在电子渠道下单，在就近的门店自取服饰或通过快递寄送服务等，这样可以提高消费者选购商品的便捷性和多样性，解决消费者线上购物难试穿和缓解物流高峰期产品配送的问题。

（4）促销策略

促销策略是指企业通过人员、广告、公共关系和营业推广等多维度吸引消费者，刺激消费者购买欲的策略。企业会借助各种平台和节日进行大范围的宣传和促销，如中国淘宝网的"双十一"购物节、京东的"618"购物节，日本人所创造的"白色情人节"等。促销策略可分为人员和非人员两种促销方式。人员推销依靠人力当面直接进行推销，如保险业，其主要交易基础奠基于信任，因此人与人之间的情感联结以及信赖关系的建立是成败关键；亦可依靠人力间接地进行促销工作，如通过

名人名气、亲友口传、社群网站等渠道进行。相对而论，在良好企业或品牌信誉的基础上，口传系统是最有效的营销策略。非人员行销，主要是利用各种信息平台，如网络、电视、广告、海报等，向消费者传递商品信息。所传递之商品信息常根据目标客群的消费特性而有针对性地选择，例如，针对喜好新奇事物或喜欢接触最新科技的"创用者"，或所谓的"花蝴蝶"族群，要强调"首创、独特、唯一"等字眼；针对保守主义浓厚的"落后者"，或所谓的"灰熊"族群，则要强调价格上的"最低、便宜"，因此常会在换季促销时的店铺门口看见"买到赚到、不买吃亏、老板不在家"等夸张的促销海报。

（5）人员策略

在所有企业中，员工的质量、培训和激情都很重要，从事服务业的企业尤其如此。人员是指参与服务过程并因此对购买者产生影响的所有人员，包括服务人员（含外部员工）、顾客，以及处于服务场景中的其他顾客。有积极心的员工，才会有高效能的服务产出与递送；有关怀顾客的员工，才会有愈来愈多的忠诚顾客。员工是否能为顾客提供优质且有效的服务，关系到双方能否建立持续的互利关系，同理心于是成为关键的核心能力之一。以往，体验设计关注顾客的体验历程及满意度；现在，有愈来愈多的企业主及管理人员关心员工的工作程序及对企业管理制度的满意度。因此，管理者应更加注意招聘方式、工作设计、奖励机制等管理手段，采用适合的筛选、培训、考评、激励和控制等策略，为企业设计一套科学有效的人力资源管理体系，以维持并提升整体服务的品质与效能。简言之，可通过郑晓明在《现代企业人力资源管理导论》所提出的人力资源管理的5P——识人（Perception）、选人（Pick）、用人（Placement）、育人（Professional）、留人（Preservation）——来促进人力资源管理的5P——工作人员（Person）、工作设计（Position）、工作绩效（Performance）、工资薪酬（Payment）、工作激情（Passion）——的有效运行及良性循环。

（6）有形展示策略

本质上，服务是无形的，为了要证明顾客在事前有被服务的权利以及事后有享受服务的证据，须在重要环节上将无形服务做有形化展示。由于服务是无形的，顾客往往依靠服务周围的有形物件作为服务施行的载体。有形展示的要素包括：实体环境（装潢、颜色、陈设和声音）、使用服务的权利（如入场票券或手背盖印等），以及服务提供时所使用的装备实物等（叶万春，2007）。顾客通过商店的装修风格可以判断服装店销售的服装是少女服饰还是职业服饰，通过气味和灯光判断内衣专卖门店的产品风格是性感的还是清纯的。企业也可以选择跨界合作的方

式进行有形展示，为消费者带来新鲜感体验，如内衣品牌爱慕与江苏省苏州昆剧院合作打造的《游园惊梦》昆曲体验馆，通过传统文化元素的加入提升内衣产品的附加值，以吸引喜欢传统文化的消费者。

（7）流程策略

服务流程是指服务运作时所提供的操作程序及互动方式，即服务业中服务运作的顺序与方法以及提供服务的步骤与内容。服务产品基本响应了"做什么"的问题，而服务流程解决的是"怎么做"的问题（李克芳等，2016）。好的服务流程可以帮助服务人员（以及自助服务的顾客们）顺利地完成服务，提高服务的质量和满意度。服务是一种与顾客互动的共创行为。从消费者的角度来看，服务的流程就是消费者的服务体验，企业应深入了解消费者的体验期待、历程与结果，采用差异化的策略尽可能高效地为消费者带来各自满意的体验历程与结果。例如，年轻人和老年人在超市购物，年轻人会更偏向于便捷快速的自助购物与结账流程，而老年人则需要比较细致的人工服务，超市应对这两类需求本质有所差异的客群，在整体服务环境、采购流程以及结账服务上（自助结账和人工收银台）做相关的服务规划。

本书名曰《设计技术：创新知识与智财》，顾名思义，以设计行业相关者为主要读者撰写，产品为设计者关心之最，故重点讲述强化产品（Product）的策略方法供读者参考使用，至于其他6Ps（即价格、渠道、促销、人员、有形展示、过程）方面的策略方法，请参阅相关专著或论文。

强化产品策略的意义在于，当企业仍处于产品层次进行市场竞争，可通过优化产品和配套服务为顾客提供更有价值的商品与服务，以提升市场占有率，进而获得竞争优势的策略。以下通过波士顿矩阵及价值工程两种方法阐述强化产品的方法运用。

1）波士顿矩阵

波士顿矩阵（BCG Matrix）又称市场增长率—相对市场份额矩阵、四象限分析法，是布鲁斯·亨德森（Bruce Henderson）于1970年所发展的图表工具，主要用途是协助企业分析其业务和产品表现，从而更妥善地分配资源，作为公司整体业务的分析参考。

波士顿矩阵，是一个二乘二的矩阵，纵轴为市场预期增长，横轴为相对市场份额，系以公司业务的市场占有率除以同业最高的市场占有率而得之数据。市场预期增长和相对市场份额都指向企业在市场中的竞争能力强弱。综合分析这两个构面，得到四种不同的业务类型（图3.7）。"现金牛业务"是指为公司发展带来稳定现金流的产品，是销售增长率相对较低但是市场占有率相对较高的业务，在支撑企业发展的同时也为其他业务提供资金支持。"明星型业务"是指销售增长率和市场占有率

均较高的业务，其特点是发展潜力大，是未来可以成为现金牛业务的业务，值得大力投资与发展。"瘦狗型业务"是指拥有低市场占有率及低预期增长的业务，这类业务职能维持收支平衡并可协助公司内的其他业务做最基本的运营，但由于未能为公司带来可观的收入，所以对公司整体来说是没有明显用处的，最终会被清算处理。"问题型业务"是指面向高增长的市场但市场占有率却一直低迷的业务。由于面向预期有高增长的市场，故需要大量的投资，若不谨慎处理此类业务，将拖累整体公司的发展。

图 3.7　波士顿矩阵

　　四种业务类型是对现况的一种分析结果分类。每种业务都代表该企业一个甚至一群的产品及其配套服务，需要从产品线和产品组合的角度来看产品强化的策略。产品线（Product Line）是由一群与功能、价格、渠道或销售对象相关的产品所组成。根据 MBA 智库百科，产品组合（Product Portfolio）是指一个企业生产或经营的全部产品线、产品项目的组合方式，包括四个变量：产品组合的宽度（产品线的数量）、产品组合的长度（一条产品线的多样变化，如生产三个品牌产品）、产品组合的深度（如一个品牌产品有三种规格和两种配方）和产品组合的一致性。一致性（Consistency）是指产品线之间在用途、渠道、生产条件等方面的关联程度。一般来说，增加产品线有利于开拓新的市场；加深产品线可适应更多样的特殊需求；加强产品线之间的一致性，可以增强企业的市场地位，发挥和提高企业在有关专业上的能力。因此，在研拟强化产品策略之前，会涉及三个层次的决策：有关扩展、填充和删除产品线的决策；有关哪些产品线需要增设、加强、简化或淘汰的决策；有关增加、修改或剔除产品项目的决策。

　　产品线及产品项目的各种组合，代表不同业务的发展。在不同业务类型之间，会因为策略之应用而出现流动与转移等情况。例如，问题型业务，尽管需要大量投资且获利情况也可能持续处于不确定状态，但是这类业务却有潜质能为公司带来可观的收入，若发展得当，在增加市场

占有率后，这些业务将有可能会变成在"明星"区域的业务，并在市场成熟后转为"现金牛"区域的业务；倘若经营多年都未能成为市场领导者，则有可能会变成"瘦狗"区域的业务。

通过波士顿矩阵可以检查企业各个业务单位的经营情况，通过挤"现金牛"的奶的销售，来资助企业的"明星"产品发展，定期检查有"问题"的产品组合，挑出要被踢出的"瘦狗"。波士顿矩阵有助于对各公司的业务组合及投资组合提供一些解释，如果连同其他分析方法一起使用会产生更加有益的效果。

2）价值工程

价值工程（Value Engineering），又称价值分析，是以产品功能分析为核心，用最低的寿命周期成本实现产品必备功能，从而提高价值的一种创造性活动和科学管理方法，常用于新产品研制以及产品制造领域。"价值"（Value）被定义为"研制对象所具有的功能（Function）与获得该功能全部成本（Cost）之比"，即 $V=F/C$。

价值分析是围绕着一套逻辑的系列提问展开的：这是什么？这是做什么用的？它的成本是多少？它的价值是多少？有其他方法能实现这个功能吗？新的方案成本是多少，功能如何？新的方案能满足要求吗？对设计从业者而言，在一系列提问中，又以"这是什么？"和"它的价值是多少？"最为关键。

"这是什么？"涉及价值分析的对象选取，在产品设计、生产和销售过程中会出现各种问题，就提高产品价值而言，可能只需针对某个关键环节改善即可。可参考以下原则选取改善对象：迫切性、价值性、可行性。常用的方法有经验分析法、成本对比法（又称百分比法）、功能比重法、目标成本法、功能成本双重对比法等。限于篇幅，这里仅重点介绍其中三种方法，读者可视本身条件和实际需求选取适当的方法。① ABC 分类法，将产品的数量和成本构成分类排序。数量占总数的 20% 左右、成本却占总成本 80% 左右的零部件为 A 类，属于重点分析对象；数量成本比为 30%∶15% 左右的为 B 类，属一般分析对象；数量成本比为 50%∶10% 左右的为 C 类，可暂不分析。该方法的好处是能快速找到研究对象，缺点是侧重成本却忽视了功能。② 价值测定（提问）法，通过对产品（或零部件、作业等）进行价值测定或提出一些问题，定性地测量出对象重要程度的选择方法。例如，使用这种材料能提高产品的价值吗？这种产品的功能与费用相称吗？该方法的好处是可以广泛测试心中想象，缺点则是不易确认其关键程度。③ 标杆学习法，1985 年美国生产力与质量中心将标杆学习法定义为"将企业流程与世界领导地位的企业相比较，以获得协助改善营运绩效的资讯"，寻

求内部及外部标杆，分析造成差距的原因，以此作为改善依据，该方法的好处是可以帮助企业快速学习与成长，缺点是成功因素复杂，难以完全复制。

"它的价值是多少？"可通过系列提问后推估设计改善或创新发展后可增加的价值差距，计有六种价值工程策略（表3.6）：A. 功能不变，成本降低；B. 功能提高，成本不变；C. 提高功能，成本降低；D. 功能大幅提高，成本适度提高；E. 功能略为下降，成本大幅降低；F. 功能维持相近，成本维持不变。设计者可针对上述六种价值工程策略，提出各种提案并与位于矩阵中央位置者（功能和成本均维持不变的既有产品）进行比较分析或排序，便可清晰看出潜力发展方向，以此作为产品设计改良或创新的参考基础。功能和成本有较大幅度的改变，通常意味着可进入不同性质的市场进行竞争。无论提案通过与否，都将所有提案加以保存，建立点子库，一段时间后再拿出来看看，往往会有意想不到的结果。

表3.6 不同改善方案之价值分析与比较

价值＝成本/功能 （V＝F/C）		成本		
	适度提高	维持不变	明显降低	
功能	大幅提高	D （较高端产品）	B	C
	维持相近	—	既有产品 价值比较基准	A
	略微下降	—	—	E （较低端产品）

若资源有限，仅能选择最优者研制，量化分析上又有所困难时，可采用删除法决定，有四项指标可供参考使用：零件数减少、工程量降低、组立更加容易、符合现况的技术水平。

在新方案中，如果对某些环节或因素没有把握能达到预期的要求时，须进行必要的实验，以验证其可行性，通过后方可推行方案。在执行过程中，还需收集数据，追踪考察方案所能取得的综合效益，包括技术、经济和社会等不同面向的影响与价值。

3.3.2 延伸市场

延伸市场是企业在旧市场中以提供新产品的方式为企业带来更大效益的策略思维。延伸的类型有多种，包括产业链延伸、产品线延伸、产

品延伸、品牌延伸、服务延伸、渠道延伸、技术延伸等。

"产业链延伸"是指产业链的延伸，将一条既存产业链尽可能地向上下游拓展延伸，向上游延伸进入基础产业环节和技术研发环节，向下游拓展进入市场拓展环节。在"产品线延伸"方面，每个公司的产品线只占所属行业整体范围的一部分，每一个产品都有其特定的市场定位，当一个公司把自己产品线的长度、宽度以及深度延伸超过现有范围时，便称之为产品线延伸。"产品延伸"是指全部或部分地改变企业原有产品的市场定位，将企业现有产品大类延长的一种行动，以扩大现有产品的深度和广度，推出新一代或是相关的产品给现有的顾客。"品牌延伸"是指将一个现有成功的品牌用于其他产品的一种策略，以更少的营销成本占领更大的市场份额，品牌延伸能够促进识别与接受，节省宣传成本，强化品牌效应，增强核心品牌形象，积累并提高品牌的无形资产价值。"服务延伸"是指扩大现有服务产品线，以提升或丰富消费者体验，如饭店增加新的菜谱，航空公司增加新的航线，设计顾问公司增加设计服务项目等（李雪松，2009）。"渠道延伸"特指营销渠道的延伸，营销渠道就是把产品从生产者向消费者传递过程中运用的途径或通道，以方便、满足消费者需求，加快企业产品的销售与流通速度，进而提升企业获利效率。"技术延伸"是指企业的生产技术、工艺流程、品质标准等，能够被运用到更多的产品生产与服务过程之上，使消费者能够多方面地获得对技术的体验或获得技术所带来的便利，从而获得更多的消费者市场。

品牌常被视为整体企业形象、理念与能量的象征性代表，故以品牌延伸作为延伸市场环节的叙述重点。品牌延伸可分为纵向延伸和横向延伸两种策略做法。纵向延伸策略是以改变品牌的档次定位进行品牌延伸，以面向更多不同消费能力的消费群体，有助于更全面地获得高端、中端、低端市场的份额。

纵向延伸策略的形式主要有三种：向上、向下、双向延伸。"向上延伸"是指企业将自有产品从较低档次向更高档次延伸，可有效提升品牌资产价值，改善品牌形象。例如，创办于1999年的卫龙企业，是集研发、生产、加工和销售为一体的现代化休闲食品品牌。在建厂初期，它主要以销售廉价食品为主，2014年起开始进行品牌建设，拓宽营销渠道，2015年进驻京东、淘宝、天猫等各大线上平台，并进行严格的卫生安全监管，2016年产品包装转向"苹果风"、通过网红直播等一系列方式，产品售价从原本0.5—1.0元的商品，在中国竟以3—4倍的价格销售，更在美国的Amazon（亚马逊）购物平台以相当于25美元的售价销售⑦，品牌形象成功升级。"向下延伸"是指企业将产品向较低

档次方向进行改变，即企业从高档的品牌向低一档的品牌延伸，采用该策略的原因主要有两个：低档产品市场的销售和利润空间具有潜力，以及通过拓展低档产品市场的方式来增强企业的竞争力。例如，苹果公司的手机产品属高价品牌，为拓展市占率，iPhone 5（苹果手机型号，下同）上市后推出价格较低、材料多彩的 iPhone 5C，以满足更多消费者的需求，在 iPad（苹果公司制造的平板电脑）系列产品上也有类似的情况。"双向延伸"是指企业原来定位于中档产品市场，在掌握市场的利润优势以后，将产品向上、下两个方向延伸以扩大市场阵地。例如，小米公司坚持做"感动人心、价格厚道"的好产品，早期以"优质性价比"站稳市场地位，然后向下占领低价市场，同时也不断地将高端形象产品推向国际化，屡获各类设计大奖，小米第二代全面屏手机（MIX 2）更被蓬皮杜国家艺术和文化中心收藏，红米系列的手机产品是典型的双向延伸策略实践。

横向延伸策略是建立在消费者行为及市场细分基础上进行的，将原有品牌依地区间的差异、文化背景的异同、年龄层、性别等区分消费者人群实施品牌延伸。操作时，需关注产品间的关联度，更需关注消费者文化观念、社会背景、地区差异等多方因素，方可使得品牌延伸策略发挥最大的作用。1913 年在法国巴黎创立的香奈儿品牌，长达 90 多年坚持只生产女性产品，在生活质量提高以及消费观念转变的趋势引领下，2005 年秋冬系列开始向男性消费者市场延伸。2018 年 9 月香奈儿推出首款男士彩妆系列，重申"美丽与性别无关，而是与风格有关"的理念。香奈儿针对男士所开发的香水产品，成功为企业带来可观收入，更荣登 2018 年七夕最受欢迎男士香水品牌排行榜榜首[⑧]，男士美妆产品成为香奈儿品牌的重要延伸方向。

消费观念的转变或形成，与消费群体的生活形态（Lifestyle）有关。生活形态通常反映了一群人的态度、信念、期望、价值观，也具体反映了与其相关的社会关系、消费习惯、娱乐和穿着倾向等行为模式。拥有某种生活形态，意味着一群人或与该群人相近似的一个人，有意识或无意识地从许多组行为当中被归类为其中一种生活方式。生活形态分析是商业界及设计界用以描述特定市场或消费族群的一种技术方法，锁定目标族群之后便会努力将产品设计成能符合该消费族群期待的形式与功用。

生活形态量表（简称 AIO Scale）是用以分析生活形态的一种工具，由活动（Activity）、兴趣（Interests）和意见（Opinion）三个构面所构成。"活动"，指具体可见的行动，可根据被分析客体之生活内容，归纳出该构面之子构面，例如，工作、喜好、社交、社团、假期、娱乐、

小区、购物、体育等。"兴趣"，意指人们对于特定议题、对象、事物等所引发的特别关注，其子构面可包括：家人、家庭、家事、休闲、时尚、饮食、媒体、成就等。"意见"，指用来描述个人对于其所遭遇问题的解释、期望与评价，子构面可包括：自我、社会、文化、教育、政治、经济、商业、产品、未来等。根据各构面及子构面设计问卷及提问，运用统计工具分析出具有代表性群体共同的生活方式及其分类，根据各类别之构成内涵予以命名，可得到各主要代表性人群特性的类型分类及其行为模式描述。例如，以年龄层区分的银发族和熟年族；以收入和消费习惯区分的雅痞族和丁克族；以行为模式区分的外食族和低头族（低头玩手机者）。

综上而论，品牌延伸会影响企业主体在消费者心中的主要印象，许多企业在应对不同市场时，经常会通过推出副品牌、代言品牌、联合品牌，或引入独立子品牌等方式，提供新产品、新服务，以增强企业在该市场中的竞争力，从而获得更多的市场份额。品牌延伸策略系以加快产品的市场定位、减少新产品进入市场的风险、降低新产品进入消费者市场所需的营销成本等为主要目标。适当运用品牌延伸策略，可以强化企业的品牌效应、增强品牌的核心形象等。然而，品牌延伸也有其副作用，如容易模糊原有企业品牌形象、降低品牌的核心个性、背离消费者对品牌的认知，甚至损害品牌形象等。

3.3.3 转移市场

转移市场指在产业发展进程中，消费者对某产品的需求购买欲望降低，企业需要寻找新的消费者群体拓展新市场。转移市场的本质是企业通过"为已被消费使用过的产品与其潜在消费者之间建立新的认知渠道或物理联系"的方式来寻求新市场的一种策略思维。建立新的认知渠道，是指通过适当引导方式帮助消费者了解其所见过产品的新功能、新用途或新的使用方式等；建立新的物理联系，是指消费者可在自己能力范围内（包括操作技术、经济能力、时间或空间条件等）购买到产品或享受到服务。转移市场的重点是通过洞察力和创造力发现新需求并吸引相关的潜在消费者，帮助企业寻找新的突破口，打破竞争激烈的既有市场或通道，增加企业的市场占有率，扩大品牌知名度，对企业的永续生存和发展具有重要意义。

转移市场的类型，可从认知心理、客观物理、产业生态三个层面划分。在认知心理层面，企业可选择站在"人"的视角转移服务的对象，或站在"物"的视角开发产品用途。在客观物理层面，企业可选择使消

费者"买得起"产品的方式调整产品价格或选择在时空条件下让消费者"买得到"产品的方式转移分销渠道。在产业生态层面，企业可根据市场大环境的趋势和原先所处行业的发展前景而选择"转移经营领域"策略，这种类型的转移市场通常需要较强的市场预测能力和所要转型行业的技术背景。现将上述四种主要转移市场策略的核心要义说明于下：

（1）转移服务对象

企业综合判断自身及社会行业环境状况，针对发展空间较大之潜在消费者需求进行细化产品开发，从而吸引相应消费者购买使用。此策略有助于企业发挥现有优势，形成独特的品牌定位，在激烈的市场竞争中得到可发展空间。当代市场具有两个主要特征：高度的可细分性，以及存在大量先进的沟通、分销和生产技术。消费者市场的细分变量可归纳为三类：消费者基本特征、消费者态度、消费者行为。前两项涉及个体行为倾向，第三项则涉及市场中的实际行为。具体细节请参阅《营销战略与竞争定位》。转移服务对象需要建立有效的竞争差异，然而，有利的竞争地位既需要创造差异化，也需要具备先发优势并满足优越性、重要性、独特性、可沟通性、可支付性、营利性等符合创新采用程序理论的关键标准。细分市场或定义目标市场战略的方法有主要三个：无差异营销（生产单一产品来全面吸引所有子市场）、差异营销（为不同子市场提供不同产品）、集中营销（将注意力集中在一个或少数子市场）。以内衣行业来讲，随着生活水平和健康意识的提升，少女内衣成为内衣行业的热门细分市场，于是很多内衣品牌都成立了少女内衣子品牌来寻求新的市场，例如，古今的古今花，爱慕则推出爱美丽等。

（2）开发产品用途

企业在维持原有核心技术的基础上开发产品新的用途或新的使用方式。此策略可在较大程度上维持企业现有技术，开发风险相对较低，企业也可根据市场反应及时调整开发策略。开发产品用途往往会带给消费者新奇感，在既有的产品使用经验上，更愿意去消费体验。开发产品用途的核心在于利用敏锐的洞察力，挖掘既有事物的潜在价值，可通过改变产品的使用场景来找到新的功能点，例如，马，既可作为交通运输工具，也可在赛马场上帮助马主获得奖励；也可利用物质的物理或化学特性进行新用途的开发，例如，在化学上被称为碳酸氢钠的小苏打，对于厨师而言是一种食物疏松剂，但是对于化学家而言，碳酸氢钠不仅可用于治疗胃酸过多，直接作为制药工业的原料，而且可广泛应用于饮料等行业[①]。在家电行业里，海尔发展史上也有类似的故事，1996年，有位四川农民投诉海尔洗衣机排水管总是被堵，售后人员调查后发现，原来是因为该农民用洗衣机来洗带泥土的土豆，经开发价值评量后，海尔针

对此类农民需求研发出一款可以清洗土豆、水果等农作物的双桶式洗衣机[10]。需加注意的是，转移市场中的开发产品用途和延伸市场中的新产品开发，二者在方式和目的上均有明显的差别：前者的开发产品用途是在维持产品核心技术的基础上进行新功能或新使用方式的挖掘，发现具有新需求的消费者以开拓新市场；后者主要是指企业开发现有市场消费者所需要的其他相关产品，比如女性内衣企业不仅可生产文胸，而且可生产家居服或饰品等。

（3）调整产品价格

定价是营销活动中相对较困难的决策项目之一。定价过高，顾客会选择其他品牌；定价过低，企业无法维持正常运营所需利润。调整产品价格是转移市场较直接的方式，不同类型消费者的消费能力有别，消费水平往往受到地域、职业、价值观等影响。定位高端市场的企业，若想要将部分产品转移到中低端市场，则需要在保证产品品质的同时降低价格，以符合高端消费者追求品质及彰显社会地位的消费心理，同时满足目标消费群体对较低价格消费的购买承受能力。定价，在很大程度上代表着产品品质，因此企业在调整价格时要多方面综合考虑，主要因素包括：生产成本、顾客经济价值、竞争者的价格水平、理想的竞争定位、企业目标、需求价格弹性。所以会有相对应的定价策略，包括成本定价、渠道定价、竞争定价、利润定价、质量定价、比较定价、用户身份定价，甚至不定价，如庙宇求神还愿的随喜。调整产品价格常伴随着节庆活动实施，推出各种优惠活动，如多购折扣、特定品项合购、附加尊荣服务、分期付款、累积红点、赠送折价券等，利用价格因素进行市场转移的产品价格策略。

（4）转移分销渠道

营销的本质是创造和传递顾客价值，企业通过渠道传递产品或服务的价值，从而实现顾客价值（杨佩，2015）。分销通常被理解为，通过有形渠道将货物从生产商传递到分销商和零售商，并通过他们卖给终端用户的过程。分销渠道的决策直接影响其他营销决策。菲利普·科特勒认为，市场营销渠道（Marketing Channel）包括某种产品在产、供、销、用配套过程中所有的利害关系者，包括企业和个人、资源供应商、生产者、商人中间商、代理中间商、辅助商以及最后的消费者或使用者等；分销渠道（Distribution Channel）是指某种货物或劳务从生产者向消费者移动时取得这种货物或劳务的所有权或帮助其转移所有权的所有企业和个人，主要包括商人中间商（取得所有权）和代理中间商（帮忙转移所有权），以及作为分销渠道起点的生产者和终点的消费者，不包括供应商、辅助商（胡月英，2014）。改变分销渠道是转移市场最直接

的方式，在产品和消费者之间建立新的物理联系。例如，从城市市场转向农村市场，从国内市场转向国外市场。

相对于实体产品物流系统的物理渠道而言，服务行业的分销会相对复杂，两者最重要的区别是，服务在交易过程中不牵涉所有权的转移。对于有形产品而言，分销渠道的成功关键是高效的分销及物流系统，现今企业倾向于选择多渠道策略，将同样的产品和服务通过多种渠道分销到顾客手中。为前瞻日益壮硕的第三产业发展以及聚焦转移分销渠道讨论，以下将以服务型商品为主要对象，介绍与其相关的策略思维与设计方法。

在强调协调合作的时代里，营销渠道系统创造的资源对制造商的发展有很大的弥补作用。制造商通常会将部分销售工作交给渠道伙伴去完成，凭借其经验、专业知识和经营规模，中间商常可做到许多制造商无法达成的事情，例如，在产品生产企业与其顾客之间形成联系纽带。同样的，企业市场也会利用中间商，通常是贸易批发商来进行销售。根据斯特恩等学者所提出的"用户导向分销系统"设计模型，实体产品的营销渠道可分为长度、宽度、广度三个方向操作："长度"指产品从制造商到消费者手中所经过的中间环节数量；"宽度"指同一渠道层次上经销此类产品的批发商、零售商的个数；"广度"指生产制造企业选择渠道的条数（马雪文，2013）。

大多数企业会同时涉及实体渠道和电子渠道的分销。产品有其可触可视等属性，而服务几乎没有可转移的实物。服务体验、服务绩效以及解决方案都不能通过实体形式进行运输和存储。服务可根据其投入或产出之商品属性而分成不同类型，例如，劳力服务（搬运物品、接待开门等）、技术服务（修理设备、诊断医疗等）、设备服务（轿车租赁、民宿房间等）、知识服务（教育训练、职能认证等）、信息服务（数据查询、检索确认等）、娱乐服务（影视节目、现场表演等）。不同类型服务的接触、形式、程序、结果等有多种变化。服务生产和服务消费可同时或不同时进行，顾客可亲自到服务现场或服务上门，参与性可大可小，大至顾客创造或与顾客共创，小至完全不参与过程的结果导向，例如，血液检验之通过与否或视力的检查结果。服务是否满意，多由人员素质、服务时机、脉络属性、空间环境、流程设计、需求的匹配与管理等的全盘规划、设计与执行决定。

服务型商品的价值体现，主要显现在三个方面：核心服务、附加服务、传递流程。"核心服务"是顾客真正想要购买的东西，是顾客寻求能够解决主要问题的要素。当顾客选择在酒店住宿，其所认定的核心服务便是住所的提供和安全的保障。"附加服务"是伴随着核心商品的一

系列相关服务，它能增加核心服务的广度，促进核心服务的功效，在具有竞争关系的服务商品中，对区别和定位核心服务扮演重要角色。"传递流程"是指用来传递核心服务和附加服务的流程，其主要作用是解决以下问题：不同服务要素如何传递给消费者的问题、传递流程中顾客角色的本质差异问题、传递过程的持续时间问题、预计服务的层次和服务风格等问题。

服务分销渠道设计与传统实体产品的分销模式有很多不同的地方。对于组织服务而言，使用不同的渠道来传递同样的服务不仅意味着不同的成本，而且对顾客服务体验的性质具有显著的影响（约亨·沃茨等，2018）。约亨·沃茨和克里斯托弗·洛夫洛克在《服务营销》中指出，对服务营销四个问题的回答——服务内容（What）、服务方式（How）、服务地点（Where）、服务时间（When）——构成了服务分销战略的基础，决定了顾客的服务经历，体现了服务构成要素是如何通过实体渠道和电子渠道进行分销的。需特别注意的是，服务商品的分销渠道转移是一个系统性工程，其内容、方式、地点、时间要素等都会随着其中一个要素的变化而产生整体性的影响，故在针对任何一个特定要素进行策略设计时，也要同时顾及其他三个要素的变化、配套及系统牵动性。以下重点介绍在服务产业脉络下转移分销渠道的四个策略设计：

（1）服务内容设计

在一般传统的销售周期中，服务分销包括三个相互联系的"服务流"：一是引起顾客购买该项服务兴趣的"促销流"；二是为了达到出售某项服务使用权所实施的"协议流"，服务各方达到有关服务特征、内容、承诺条款等方面的协议，凭此完成服务购买合同；三是体验服务实质内涵的"产品流"，如作为服务商品内容的远程教育课程。任何一种服务流内容的调整或改变，都有可能转移服务使用对象，进而达成市场转移。例如，促销流将内容导向新的潜在市场，自然会吸引并接触到新的客群；在协议流方面，以银行借贷为例，同样的贷款金额，分15年偿还和30年偿还的月缴金额不同，或是在机场值机时，只有特定航空公司或集团会员才可运用累积红利换取贵宾室候机服务，不同加值服务之情境容易关联顾客自觉之偿还能力或获益权利，进而改变顾客行为及市场属性；在产品流方面，商管领域以"产品"涵盖所有有形商品及无形服务，设计领域则将二者分别称呼以免混淆。产品，指尚未进入商业活动的知识与技术产出；商品，可包括有形商品与无形服务；服务型商品本身又可视所在产业特性，做成适当区隔，例如，旅馆业的客房可分为标准客房、高级客房、行政套房、总统套房等，由于服务内容构成不同，要求重点各有聚焦，价格成本自然需要差异拟定，潜在客群也随之改变。

（2）服务方式设计

服务商品的服务方式会在很大程度上影响用户体验，例如，到店服务和上门服务便是两种截然不同的服务体验。根据服务地点与顾客所在位置的地理空间关系，可将服务方式分为亲临享受、上门服务和科技服务三大类。"亲临享受"类型，顾客前往服务场所进行消费活动，服务商品的建置成本高，在顾客聚集区域及所处地理位置便利的企业的服务商品较为适用，例如，以城市为单位分析，单一地点的剧院、机场和高铁站等，以及多地点的咖啡连锁店和汽车维修保养厂等。"上门服务"类型，服务供应商走向顾客所在地点进行服务，选择此种服务方式的原因主要有三个：一是服务对象无法移动，如需要修剪的树木或需要修缮的建筑；二是顾客处于偏远地区或在一定时效内难以到达服务需求者或服务提供商处，如古时的飞鸽传书；三是存在可以营利的市场空白，如到府烹调晚宴，顾客愿意支付额外服务费用以获得上门服务的便利性、隐私性和尊荣感等。"科技服务"类型，例如，移动通信、网络技术、无人机、自动运输及成熟物流系统等现代科技，促进了很多远距离传递的新形态服务方式，古人在军事上经常使用的烽火台可被视为一种早期远距离的信息科技服务。

（3）服务地点设计

良好的服务地点选择，是企业服务开发设定过程中首要的和最被重视的要素。服务地点的选择失误将直接导致店铺运作的效率和投资损失，服务地点的选择是服务相关企业在考虑转移市场时应特别注意的。当服务地点无法接近目标客群，或服务本身难以进行远程传递时，企业可考虑采取有形的服务传递地点决策。选址策略之决策程序主要有两个：一是"确认价值要素"，因为企业常需权衡服务地点的便利性与其相应的成本，所以需要事先确定那些可以帮助企业选择目标地点的战略要素，主要包括人口规模与消费特性、接受服务的便利性、区域内的竞争者、附近企业和商店性质、可用的人才及劳动力、服务网点地址的可获得性、租赁成本、合同条款以及其他营业时间规定等（孙静等，2015）。二是"类中择优"，在相似特性的服务地点中进行选择，且要与整体服务选址战略考虑因素相符。零售业巨头 7-11（7-Eleven）公司是选址方面的典范，7-11 的门店选址体现了追求便捷的优质服务商业模式，它的选址原则主要有三个：① 便捷原则，在消费者日常生活的行动范围内开设店铺，如距离居民生活区较近的地方、上班或上学的途中等；② 最优原则，通过细微的比对，寻求最优地点，在任何地方都有位置上的优劣之分，可能是坐落朝向、所依附建筑物或地势差异等细微条件所造成的，如在有车站的地方，车站下方的位置要比车站对面的位

置好；③ 战略相符原则，是否符合自身企业整体发展战略，外围商业环境和商业关系是否有利于商业间的互利共荣发展，在进入新地区之前应探讨有无集中设店的可能，因为集中设店能降低市场及店铺开发的投资成本，有利于市场发展的连续性和稳定性，便于高效管理。

（4）服务时间设计

企业提供不同的营业时间，很大程度地会影响其所能接触的顾客类型及覆盖面，例如提供 24 小时服务的店铺才有可能吸引到深夜消费者。决定服务营业时间的关键因素包括顾客的需要以及营业时间内，服务设施的固定成本与延长营业时间的可变成本（如劳动力和能源成本），和销量增加与潜在利益带来的预期贡献之间的权衡，例如将高峰时期的服务需求转化到延长的营业时间段内。延长营业时间是较常见的服务时间设计模式，促使营业时间延长的因素主要有五：来自顾客的压力、法律变化、提高资产利用率的经济动力、愿意在"非社交"时间工作的劳动力，以及自主服务设备的使用。以广州区域范围内的星巴克为例，不同门店的营业时间会因人流量、店面成本、消费行为等不同因素而有所差异[①]，正佳广场店的营业时间是 7：30 到 23：30，万达广场店则为 8：00 到23：00，沙面店是星期一到星期五的 7：30 到 23：00，星期六、日则调整为 8：00 到 24：00。作为企业管理者，须充分调研店面附近顾客流动规律和顾客购买规律，根据季节、地理、店铺等综合因素来安排营业时间，使营业时间与顾客购买时间相适应，以提高工时利用率，同时方便消费者购买。

3.3.4 创新市场

新高科技的迅猛发展使得市场空间不断挤压与扩张，企业若想持续生存发展，就必须面对未来的变化与挑战。"好的公司满足需求，伟大的公司创造需求"（李蔚等，2005）。企业经营者需要具备一种超前的想象与预测能力，能够用自己现有的技术或资本，创造并引导消费者的需求，抓住并发展市场的机遇，提升并扩大市场的格局，创造出属于自己的市场。对于任何企业而言，市场机会都是平等的，虽然在新创市场中的竞争小，但是进入新创市场所存在的风险大，会遇到各种壁垒。因此，企业需要以市场为中心，提升、创造并结合自身优势，洞察社会的需求变化，瞄准机会，创新需求。

创造需求的重点，是提前发现顾客需求的迹象，或是引导顾客需求的产生，以客户的价值观、满意度为导向，主动设计新的生活方式，提供更多的消费动机和消费机会，刺激和引导顾客前往最佳生活方式，向

企业最大获利空间迁移。为达此目的，企业须察觉市场中微小的需求变化并识别出机会，赶在顾客需求显现之前有目的、有组织、有计划地调度资源，先于竞争者开发出客户喜爱且满意的新产品。索尼公司提出具有代表性的观点："企业的成功，产品是次要的，关键在于能否生产出顾客对产品的需要。"盛由昭夫更是指出，"我们的目标是以新产品领导消费人群，要创造需求，而不是问他们需要什么"（蔡新春，1995）。创造市场等同于创造需求，而创造需求需要通过创新商品服务系统的开发来协助完成。

消费者的需求难以直接被创造出来，而是要借助载体来呈现，而这个载体可以是一个包含有形产品和无形服务的商品服务系统，为方便讨论以及和企业界人士接轨，在此仍然采用商管界惯用之"新产品"来称呼它。新产品是一个相对的概念，在创造市场视野下的新产品，与延伸市场（新产品、旧市场）中所开发的新产品是有所区别的。在延伸市场的视角下，新产品是之前企业未曾生产过的产品，但是在消费市场（原有市场）中却已存在的商品，是企业为了加强旧有市场，而对现有商品体系进行同类产品或是衍生商品的延伸，是一种从一变为二或从少变多的过程。在创造市场的视角下，新产品是对于消费者、市场、企业都未曾出现过的全新产品，是一个从零变为一的过程，有三个标准来界定新产品是否符合全新产品概念：对于企业而言，全新产品是企业此前从未生产或提供过的产品；对于市场而言，全新产品是该目标市场此前从未出现过的产品；对于消费者而言，全新产品是消费者从未接触过的产品。

创造市场必先创造需求，而创造需求需要通过创造全新的产品来协助进行市场创造。因为所要创造的市场是还未被创造出来的市场，属于"未来的市场"。因此企业需要以"未来市场为导向"创新产品服务系统。在此需要加以说明的是，"未来市场导向"不等同于"市场导向"。市场导向注重的是满足顾客的当前需求，侧重企业现有短期经营效能；未来市场导向则是针对市场未来的需求和消费欲望进行探究与开发，故与"生活方式创新""科学技术创新"息息相关，前者以市场为中心思考，后者以产业为核心权衡。无论以何者为中心创新，都要以未来市场为先导，这样可促使企业前瞻社会及产业脉动，洞察市场新的需求及期望，进而开发新技术、新产品、新服务，建立新的价值观与消费文化，影响既有社会经济、产业科技及其相关运作体系的连带发展。

许多新产品或新技术开发计划都会制订短期、中期、长期目标，开发未来市场的策略规划工作亦可简单划分为"近未来市场"与"远未来市场"。未来，是一个相对的概念，可长可短，需要根据企业自身的阶段目标去制订有关近未来和远未来市场创造与需求设计。例如，一款文

具的新产品开发周期通常是以几周或一个月来计算,一款全新车型则需要至少三年,发展新一代飞机可能会以十年为单位预估,时间周期是更贴切的时间计算基准。

从概念创新到实际使用之间的时间距离,通常可借由将所提"想法"落实的"做法"决定,也就是由技术创新的速度及其效能定义。相对而论,"生活方式创新"所涉及的人群数量、法规制度、经济因素、社会文化等各层面的影响,远较"科学技术创新"为广、为深、为远、为复杂。近代产业发达使然,技术发展早于生活使用,故可以科学技术创新作为创造与开发"近未来市场"的核心设计计术与关键的技术方法;以生活方式创新作为创造与开发"远未来市场"的重要设计计术与观念指导工具。

技术创新是企业创新活动的核心内容,大部分的企业采用技术创新的手段来创造新的市场。技术创新可以补强既有产业或产品技术之不足,也可以面对未来市场进行改良或再设计,挖掘现有技术市场上的空白区域,预测技术的可能发展途径,监测其功能质量的发展进程,进而开发新的产品服务系统,寻求一个可持续的未来,有许多可供使用的设计技术方法,例如,品质机能展开(Quality Function Deployment,又称"质量屋")、发明家式的解决任务理论(Theory of Inventive Problem Solving),以及戴瑞克·希金斯在 2017 年所出版的《系统工程:21 世纪的系统方法论》一书中所提到的综合系统方法论等。本章以广被系统工程和知识产权相关行业所采用的"发明家式的解决任务理论"为例,说明其知识核心及应用方式。

1)发明家式的解决任务理论

发明家式的解决任务理论是由根里奇·阿奇舒勒(Genrich Altshuller)所领导的研究团队,通过分析累计 250 万件的世界高水平发明专利和创新案例后创立出来的一套系统性方法,可有效应用于创新技术、开发智财、回避矛盾、解决问题、设计服务流程、预测技术演进、改善制造流程、拟定管理策略等(缪莹莹等,2017)。由于方法发明人是苏联人,该方法被译成拉丁文的字头缩写为 TRIZ,故此方法亦常被称作 TRIZ 法,中文译名为萃思法,英文译名则为 Theory of Inventive Problem Solving,所以也可缩写为 TIPS。为论述方便,在本章节中均以萃思法或 TRIZ 理论称之。

TRIZ 理论是一个包括解决技术问题、实现创新开发的各种方法到算法的综合理论体系(赵敏等,2009),主要内容有九个方面。

(1)技术系统进化法则:主要有八个方面,包括技术系统的 S 形曲线进化法则、提高理想度法则、子系统的不均衡进化法则、动态性和可

控性进化法则、增加集成度再进行简化法则、子系统协调性进化法则、向微观级和增加场的应用进化法则，以及减少人工进入的进化法则。

（2）最终理想解：通过理想化来定义问题的最终理想解，以明确理想解所在的方向和位置。所谓最终理想解是指能带来各种效益而且不会增加成本或带来任何坏处的解决方案，其特点有四个：保持了原系统的优点，消除了原系统的不足，没有使系统变得更复杂，以及没有引入新的缺陷。

（3）发明原理：共提出40个可引导创新的思维架构或发明原理，在所提的原理中，除了与奔驰法（SCRAMPER）相近的一些思维构件之外，如联合、多功能、分离、相反、跃过、抛弃与修复、套装等，还提出许多与工程应用直接关联的技术方法提示，包括质量补偿、机械振动、曲面化、预补偿、等势性、热膨胀、强氧化、复合材料、中介物、气动与液压结构、柔性壳体或薄膜等，更涵盖一些可延伸应用于社会科学及管理领域的操作性描述，例如，预先作用、周期性作用、化害为益、反馈、自我服务等。

（4）矛盾矩阵：由39个改善参数与39个恶化参数所构成的矛盾矩阵，矩阵的横轴表示希望得到改善的参数，纵轴表示某技术特性改善引起恶化的参数，横纵轴各参数交叉处所标注的数字表示用来解决系统矛盾时所使用创新原理的编号，方法操作者可以从矩阵表中直接查找化解该矛盾的发明原理来解决问题。

（5）分离原理：当一个技术系统的工程参数具有相反的需求时，就出现了物理矛盾，要求系统的某个参数既要出现又不存在，或是既要大又要小。用以解开物理矛盾的四大分离原理，指出空间分离、时间分离、条件分离和系统级别分离的11种分离方法。

（6）"物—场"模型：用以建立与已存在的系统或新技术系统问题相联系的功能模型。每一个技术系统都可由许多功能不同的子系统所组成，无论大系统、子系统、微观层次，都具有功能，所有的功能都可分解为两种物质和一个场。物质指整个系统、子系统、单个物体或环境，取决于实际情况；"场"指完成某种功能所需的手段或能量形式，如磁场、重力场、电能、热能、光能等。

（7）标准解法：分5个层级，共76个的标准解法，是TRIZ理论的精华所在，通过标准解法可以将标准问题在简单的一两个步骤中快速解决。各层级中标准解法的先后顺序，基本反映了技术系统的进化方向和过程。标准解法同时也是解决非标准问题的重要基础，其主要思路是将非标准问题通过各种方法进行变化，转化为标准问题之后，再应用标准解法来获得解决方案。

（8）发明与问题解决的算法（Algorithm for Inventive-Problem

Solving，ARIZ)：用以解决非标准问题的程序方法，主要步骤有九个，包括分析问题、分析问题模型、陈述最终理想解和物理矛盾、动用物—场资源、应用知识库、转化或替代问题、分析解决物理矛盾的方法、利用解法概念，以及分析问题解决的过程等。

（9）科学效应和现象知识库：科学原理是各种发明创新运用自然法则之基础依据。TRIZ 理论归纳出用以解决发明问题时会经常遇到需要实现的 30 种功能，这些功能的具体实现经常会用到 100 个科学效应和现象，遵循 TRIZ 理论所提出的五个操作步骤，便可顺利应用科学效应和现象知识库内的相关内容。

使用 TRIZ 理论解决问题时，先将待设计创新的产品表达为 TRIZ 理论的问题形式，然后利用 TRIZ 理论工具，如发明原理、标准解等，求出该 TRIZ 理论问题的普适解或模拟解（Analogous Solution），再将之转化为领域解或特定解，需要注意的是，这些解仅是作为可能解决方案的一些提示而非直接的答案（檀润华，2002）。TRIZ 理论的操作程序（黄茂盛，2007）主要有以下五个：

（1）确认问题并分析：包含功能分析、最终理想结果分析、资源分析、确立抵触区等。进行 TRIZ 理论分析时，应先厘清问题的核心，找到整个系统（或产品、服务、技术等）的终极目标，而非只考虑产生问题的直接原因；叙述问题的要素构件有操作环境、资源需求、主要有利功能、相关有害效应、理想结果。

（2）确认适当发明原则：挑选适用的 TRIZ 理论工具，技术矛盾与物理矛盾有时会同时存在，同一系统内可能存在无数个欲改善的技术参数，或单一欲改善之参数会对应到无数个连带恶化的影响因素，此时需要做出多组矛盾组合，并求得多组发明原则建议。

（3）转化为 TRIZ 理论模型：属于 TRIZ 理论标准问题者，可直接参考发明原则建议，设计出所有可能解题概念；非属标准问题者，可通过发明与问题解决算法，将问题转化为标准模型，再循标准问题解决方式提出所有可能解题概念。

（4）评估解题概念：将所有可能解题概念套用到所拟改善的主题情境之中，以区分其作为领域解或特定解之解题概念属性，然后以最终理想解之四大特点评估、梳理出理想解题概念。

（5）实施理想解题概念：应用科学效应和现象知识库之相关内容，达成并完善整个系统（或产品、服务、技术等）的终极目标。

响应日渐重视平权、公义的社会需求与趋势，通用设计和包容设计日益受到关注，二者看似相近，都是针对一般群众和特殊族群的公共性、公平使用权而设计，不仅考虑使用情形，而且顾及心理感受；即使

针对残障者和其他弱势使用族群设计产品，也会顾及一般人的使用情况和需求。然而，这两种设计理念对于最终理想解的定义与实践而言，却有明显区别。

通用设计（Universal Design）又名共享性设计、全民设计、全方位设计或是通用化设计，是指那些能够在不做特殊适应调整和特别设计的情况下，在最大程度上能被所有人群所使用的产品及环境的设计。通用设计的终极理想是"人人都可使用"，因为无须特别适应调整，所以容易出现"虽人人都可使用，但各有不便之处"的寡赢多输情况。

包容性设计（Inclusive Design）则是在目标族群使用满意的前提下，外延适用到周边相关的用户人群，相对于通用设计的情况而言，会较明显出现"目标族群满意且相关用户喜欢"的双赢多利局面。对照TRIZ理论中有关最终理想解的四个特点——维持原系统的优点、消除原系统的不足、系统不会变复杂、未引入新的缺陷——包容性设计思维，相对更适合作为最终理想解的设计理念。在包容性设计理念的基础上，以可供单手操作之女性文胸产品设计为例，扼要说明TRIZ理论的操作方式。

（1）确认问题并分析：现有产品以背扣式文胸为主要产品形式，需要双手配合方能顺利穿戴，单手功能不全（残疾或受伤）的女性在穿戴、调节胸围尺寸及舒适度上都遭遇到相当程度的困难。

（2）挑选适用的TRIZ理论工具：问题叙述中有不同参数的矛盾，多指向技术矛盾，通过矛盾矩阵查表，对应到40个发明原则中借以寻求解答。直接的解决方案包括：改变文胸的穿戴技术、重新设计产品结构、改变使用方法等。

（3）转化为TRIZ理论模型：以改变文胸结构为例，其所对应的欲改善参数编号计有"12形状、33可操作性、35适应性、36设计复杂性"，以及相对应的恶化参数编号"32易制性、33易用性"。两两一组对应到矛盾矩阵中，可取得问题解决的发明原则建议，如表3.7所示。

表3.7 从矛盾矩阵中取得用以创新设计之发明原则建议

问题点		不便于单手穿戴、难以调节胸围尺寸及舒适度			
直接的解决方案		改变文胸的穿戴技术、重新设计产品结构、改变使用方法			
找出矛盾点	改善方	12形状	33可操作性	35适应性	36设计复杂性
	恶化方	32易制性	33易用性	33易制性	33易制性
解决方案	运用发明原则	01分割 32颜色改变	15动态化 26复制 09预先反作用	03局部性质 05联合	27抛弃式

（4）将 TRIZ 理论解套用到主题中：在得到 TRIZ 理论所提供的发明原则后，使用强制联想法对每项原则进行创新文胸穿戴技术的思考，得出以下设计概念：

01 分割：将内衣侧比、后比分开。

32 颜色改变：形状、色彩、材质上变化，以不同外观来吸引不同使用族群。

15 动态化：灵活展现、可变式、多样性。

26 复制：以简单结构或构成之造形为主。

09 预先反作用：去掉调节装置上不利单手穿戴及调节部分。

03 局部性质：增加有利单手调节功能。

05 联合：多功能，既可单手穿戴亦便于调节。

27 抛弃式：去掉传统的结构。

（5）实施理想解题概念：整合上述设计概念，提出一种侧扣式文胸（图 3.8），主要构件包括：罩杯、下扒、侧比、后比和调节装置。调节装置设于侧比上，穿戴时，只需单手持握后比，将后比上的调节装置连接到侧比上，即可完成文胸的穿戴，可随时通过单手操作调节装置，实现对胸围尺寸的调整，解决了现有背扣式文胸所存在的穿戴时需双手配合，导致单手有残疾或受伤的女性无法顺利穿戴的问题，所得解决方案具有结构简单、使用和调节方便的有益效果，具有申请实用新型或发明专利之潜力。

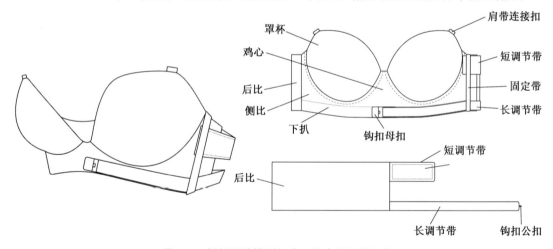

图 3.8　创新设计的侧扣式文胸产品设计概念

TRIZ 理论是一种系统性方法，是典型的系统工程型的创新设计技术与思维。目前有来自不同领域的专家学者，不断地通过各种方法尝试扩大 TRIZ 理论的应用范围及其普适性。系统性方法所应具备的基本应用原则[12]主要有四个。

（1）整体性原则：将研究对象视为由各构成要素所形成的整体，整

体与部分具有相互依赖与制约的关系,系统具整体性,故需多方面考虑所有可能遭遇到的重要问题,方能提出相应对策。

(2) 结构性原则:方法的运行具有纵向联系的递阶关系以及横向联系的协调机制,以利思维分解、组合、发展与控制。

(3) 预见性原则:可用以分析研究对象之过去和现在,并能投射出多种对于未来情境及内容的想象,提供多种选项创新提案。

(4) 最优化原则:可针对各个创新提案,综合运用各种设计技术和相关知识的相互配合而产生多种运行状态和效果,通过定性或定量方式评价比较,择取最优者进行后续的发展与利用。

本质上,TRIZ 理论是以工程或技术创新见长,在市场或在"生活方式创新"上会有不足,因此需要有另一种侧重于人文商管的创新设计逻辑思维作为指引,以面对未来生活方式及市场的创新与开发。以人文商管为核心的创新设计思维模式也有许多,包括:水平思考法(Lateral Thinking)、群体提案评估法(Nominal Group Process)、头脑风暴(Brainstorming)、麦肯锡顾问公司的"基于议题的问题解决"(Issue-Based Problem-Solving)工具,以及概念知识相关理论等。以下将以同样属于系统性方法的镜子理论为对象,介绍其程序逻辑和核心知识,让读者在相似的程序思维中,比较工程科技和人文社科两种截然不同的逻辑流和价值观。

2) 镜子理论

镜子理论(Mirror Theory)是一种通过对"问题"或"抱怨"的镜像思维来产生"愿望"或"期待"的设计技术及程序理论。通过人文逻辑和典型用户,"化怨为愿"地指出通往各种类型的创新方向,并且一次性地产生各式期待组合的理想解决方案,用以创新商品、服务、生活、技术、产业及商业模式等各种用途。镜子理论是一种系统性的创新模式,将"抱怨端"的"人怨",通过一面"心镜或许愿镜",在"解答端"映像出形态类似但动作及效应相反或相异的各式"人愿"理想选项,然后根据现有资源定义出其可行选项,进而实现创新或创造知识产权。镜子理论的核心操作程序主要有五:

(1) 建立顾客历程:确认典型用户,针对研发对象的体验过程建立代表用户对研发项目的体验历程,指出历程中的种种不满或问题,分为外显抱怨和内隐疑虑两大类。

(2) 确认关键需求:以重要性和急迫性为指标,指出在上述顾客历程所有的抱怨和疑虑中,5—9 项最符合重要且急迫性质的用户不满体验及其内容。

(3) 转换镜射命题:以主要抱怨历程为主轴,通过二元论述方式重

新定义顾客抱怨历程，然后运用"负壹、非壹"的意术翻转技术，镜射出可令顾客期待的所有"理想解答组合"，每个组合都可被视为一种理想的用户体验历程。

（4）提出价值主张：比较各式理想用户体验的市场价值与产业相对优势，根据既有资源，选取最有效可行者进行优化，并提出对目标客群有意义的价值主张，作为营销策略布局、产业技术研发和产品服务系统开发之设计准则。

（5）实现创新期望：确定目标客群及其适用范畴，采用各式资源，开发相关产业技术、资源及网络，以实现价值主张及目标顾客之理想体验载具或产品服务系统。

根据文献调查，有超过八成的少女并不清楚如何正确选购文胸产品，而这是影响少女胸部发育的重要商品。少女羞涩，会有访谈避答或隐藏实情的情况。市场统计数据显示，18—29岁的青年女性消费人群多、需求大，且刚经历过少女期，可较细致地回顾自己的成长历程以及初次挑选内衣的亲身体验。以这些人群在门店选购文胸的体验作为研究对象，展开镜子理论的应用介绍并说明镜子理论对于开发未来市场的关键设计技术。

（1）建立顾客历程：派遣女性设计研究者实地体验门店购买流程，根据自身成长经验，初步绘制顾客体验流程图，主要包括进入门店、挑选文胸、尺码测量、店员导购、试穿文胸、选购文胸等程序（表3.8）。然后根据本身经验及观察心得等信息设计问卷提纲，以结构式访谈法访谈五名18—29岁女性，其主要目的是细化并确认初步绘制的顾客体验流程图的内容，以及了解样本用户的体验情绪内涵，访谈提纲围绕文胸

表 3.8　门店体验历程中的抱怨与疑虑

顾客活动	主要抱怨	重要疑虑
进入门店	商品陈列空间不具私密性	店外行人也看得见我在选文胸
挑选文胸	商品分区不明，找寻商品不易	不知有无设置少女文胸商品专区
尺码测量	店员触身测量很尴尬*	知识不足，难以定义自己需求#
店员导购	没有讲解正确的佩戴方式*	只能听从导购推荐尺码#
试穿文胸	多次试穿不合身或不合适的内衣*	需店员传递衣服而感尴尬无助；被导购触摸身体感到不舒服#
选购文胸	无法清晰记得每件内衣的试穿感受做客观比较*	需店员确认是否（健康）合体#；试了很久，不买的话感觉很尴尬
返家使用	回家穿和试穿时有差距；洗内衣好麻烦	不知正确清洗和晾晒方式；不知随着体型变化内衣是否仍然合适*；不知穿多久或何种情况需要换新

注：对于顾客而言，*表示具有重要性者，#表示具有急迫性者。

商品的购买行为、门店体验、与导购员的互动情况等进行，针对现有门店服务体验的不满和期许进行一手资料的收集与探索。访谈过程中发现，受访者对采购返家后的情况也多有反映，表示返家后的实际穿戴情况，在用户眼中，是门店体验的延伸或验证，故亦纳入历程中。

（2）确认关键需求：采用问卷法向该族群女性发放问卷，以了解中国市场之青年女性选购文胸的情况，包括消费观、购买方式、喜好和选择标准等，用以勾画出用户选购行为的基本轮廓形象。接着，以重要性（＊）和急迫性（♯）为指标，从问卷统计出最核心的用户抱怨内容，标注于顾客体验流程图中的相对应位置，以此作为镜子理论镜射翻转的基础。此外，汇整样本用户们对于门店体验的期许，作为最终体验比较的参考。汇整用户对于未来的期待，也是一种常见的创造市场方法，在此以镜子理论方法之应用说明为主，不予陈述讨论。

（3）转换镜射命题：视各环节活动的关联性将相关程序内容加以合并，如将"进入门店、挑选文胸"合并，将"返家使用"纳入"尺码测量"程序等，得顾客活动架构（表3.9）。接着汇整各程序之负面体验内容（主要抱怨及重要疑虑）并进行"二元化描述"，强调"不知、难以、没有"等可供翻转的用词机制，得"负面体验历程"。以负壹式（如将"没有"转变为"有"）和非壹式（将"没有"转化为"无须"）镜射翻转出多组理想体验历程，比较各组之用户满意效能性，选取最具产业相对优势与市场价值者作为优选方案。碍于篇幅，此处仅择一列呈

表3.9 通过负面体验历程镜射翻转出理想体验历程及愿望模型

顾客活动	负面体验历程	理想体验历程例	愿望模型例
1. 进入门店	商品陈列私密性差，店外行人看得见我在选文胸	少女文胸设专区；私密良好放心选	少女文胸有专区；私密良好开心选
2. 挑选文胸	商品分区不明，不知有无设置少女文胸专区		
3. 尺码测量（返家使用）	不知自己需求和尺码，店员触身测量很尴尬；下次临店，不知原尺码适用否	不用触身自己量；清楚尺码和需求；换码时机能掌握	胸型变化自测量；适配穿戴有标准；个性体型做推荐；清楚款式和搭配
4. 店员导购	未清楚讲解正确佩戴方式，只能听从导购推荐尺码、式样及款式等	穿戴方式说明佳；不用导购来推荐	
5. 试穿文胸	多次试穿很麻烦，导购触身调整感觉很不舒服	个性体型做推荐；合身再试穿；不用导购帮调整	合身再试穿；舒适程度自动记；换码时机能掌握；懂得调整自己来
6. 选购文胸	难以记得每件文胸的试穿感受，需客观确认合适程度	记下每件舒适度；我的文胸我决定	

现。最后,从所有优选方案中选取技术可行性、知识产权保护性最佳者,优化其历程顺序及体验内容,得几个最佳愿望模型,仅列一例示范。

(4) 提出价值主张:根据所获最佳愿望模型,提出对目标客群有形有感的价值主张,作为营销、技术和产品服务系统研发的设计准则(表3.10)。可根据企业发展进程的阶段性任务,诉诸商业市场中的目标客群(如"发育少女的最爱")或产业场域中的竞争对手(如"最懂少女的品牌")。依设计准则来规范各个理想体验历程可以实施的相关技术手段,明确创新目标,例如,在空间设计方面,设置具有绝对私密的空间设计之"少女体验专区";在科技研发方面,发明可供用户自动或自行测量(并记录胸型尺码)的"测量工具与纪录装置";在信息技术方面,开发可依个人发育速度,预测成长曲线,提示少女文胸产品适时换码采购的"少女胸怀APP"。本案例旨在指点操作重点,不拟逐项详述。

表3.10 实现价值提案所需之技术手段和创新目标

价值提案	愿望模型	技术手段	创新目标
发育少女的最爱,最懂少女的品牌	少女文胸有专区; 私密良好开心选	绝对私密的空间设计	少女体验专区
	胸形变化自测量; 适配穿戴有标准; 个性体型做推荐; 清楚款式和搭配	自动或自行测量工具; 发育期体型胸型数据; 生活形态量表及类型; 时尚穿戴与适配推荐	成长纪录装置; 适性标准模型; 各类型数据库; 拟真推荐系统
	合身再试穿; 舒适程度自动记; 换码时机能掌握; 懂得调整自己来	合身的试穿标准; 个人修饰与审美记录; 预期换码时机能掌握	推荐试穿评价; 示范教学影片; 少女胸怀APP

(5) 实现创新期望:以发育期少女为主要目标客群,不同发育阶段的文胸产品及其衍生服务是未来市场创新适用范畴,可根据企业各种资源开发相关产业技术,保护所创新之知识产权,以及实现价值主张和目标顾客的理想体验载具或产品服务系统。价值提案——"发育少女的最爱、最懂少女的品牌"——可具体落实在"少女文胸体验专区"创新提案中(表3.11),专区内部空间规划有商品、测量、试穿、关怀四区,每区各有其对应需求的硬件研发以及软件设计。将所有创新内容加以实践之后,可预见以下门店服务及目标客群体验情境:门店整体空间布局明亮通透,少女专区高度隐秘,提供目标用户私密、放心、贴心的选购环境。接待区和企业网络上提供少女发育成长生理以及健康穿搭的科普教育及商品介绍,提供高效、准确的穿戴、护理、健康及时尚搭配的知识与信息获取渠道。内衣与文胸商品以发育期少女为对象分类陈设

与展示，导购员有一套标准的服务流程及说明方式，让顾客自备或选购一件合适的贴身内衣，然后引导顾客进入测量空间进行非裸身式三维人体扫描测量，顾客亦可采购个人胸型立体测量工具自行在家中测量。通过简易游戏型问卷，运用生活形态量表分析顾客的个人喜好并建议适性服饰搭配，对照个人测量数据，了解体型变化情况并取得文胸商品尺码型号及款式推荐，通过影像合成技术比较各品牌式样虚拟试穿感受，满意之后再实际试穿。

表 3.11 实现创新之空间规划与软硬件创新设计需求

创新提案	空间规划	硬件创新研发	软件创新设计
少女文胸体验专区	商品区	阶段适用商品；居家测量工具	拟真推荐系统；适性标准模型
	测量区	自动测量设备；成长纪录装置	各类型数据库；个人成长纪录
	试穿区	绝对私密空间；试穿照手机架	想试但不拥有；各式情镜场景
	关怀区	接待等候设备；提示换码采购	示范教学影片；少女胸怀 APP

导购人员根据所选商品资料，将所有适合商品送往试衣室。试衣室内设有手机支架，供顾客自行拍照，纪录穿着舒适感受，比较自己的喜爱程度，了解商品价格和控制预算，取得亲友意见或建议。对于有些想试但怯于实际拥有的贴身衣物，也可在隐秘环境下满足好奇心与新鲜感，帮助顾客更深层地发现和认识自己。可随时下载少女胸怀 APP，掌握自己身型变化并为下个发育阶段的健康与美丽做准备。如需送货，只要提供收件者信息即可，内在美也可以是一种可赠送与接受的祝福。若持续输入个人成长生理数据，内建程序会定期测算，主动提醒顾客内衣适用性，及早更换尺码，预先采购下一阶段所需用品，以免在不知情的情况下，让自身健康受到一段时间的委屈或伤害。

在初期调研的综合访谈中，有受访者提出对于门店的期许，包括"对健康护理的追求"，可将文胸保养、清洁及除菌等相关护理服务引入门店体验，打造"选购—护理"一体的健美内衣市场，尊重顾客隐私，让顾客放心、开心地购买并享受贴心的服务，创新市场，创新商机。

镜子理论的设计思维是一种运用人文逻辑和设计理性，从现况困境中直接创想出未来愿望及其价值主张的创意技术。以往，设计者看着过去发生的错误或问题从事创新活动，犹如看着后视镜驾车；有了愿望模式之后，设计者可以直视未来理想愿望进行创新发展，将设计内涵从"高创意"的活动层面，转化提升到"高管理"的行为层面（陆定邦，2015）。

第 3 章注释

① 参见百度百科"波特三种竞争战略"（2020 年 2 月 23 日）。
② 参见百度文库"产业、行业、职业的定义、分类、区别及关系"（2014 年 3 月 29 日）。
③ 参见维基百科"市场机会分析"（2019 年 9 月 16 日）。
④ 参见生活数据研究报告《CBNData & 天猫内衣：2019 内衣行业趋势研究报告》（2019 年 3 月 6 日）。
⑤ 参见都市丽人（中国）控股有限公司《2018 年全年业绩报告》。
⑥ 参见 36 氪网站《智能革命浪潮下，特斯拉、英伟达、华为是如何经历从 0 到 1 的?》（2017 年 9 月 7 号）。
⑦ 参见亚马逊网站（2019 年 10 月 2 日）。
⑧ 参见艾媒君《2018 七夕最受欢迎男士香水品牌排行榜：意法六大知名品牌齐齐登榜》（2018 年 8 月 16 日）。
⑨ 参见百度百科"碳酸氢钠"（2019 年 10 月 2 日）。
⑩ 参见搜狐网《好服务就是能用洗衣机洗红薯》（2018 年 12 月 7 日）。
⑪ 参见亲亲宝贝网《星巴克晚上几点关门》（2019 年 4 月 15 日）。
⑫ 参见 MBA 智库百科"系统性方法"（2017 年 1 月 9 日）。

第 3 章参考文献

蔡新春，1995. 浅论"创造需求"［J］. 暨南学报（哲学社会科学版），17（3）：48-51.

代尔夫特理工大学工业设计工程学院，2014. 设计方法与策略：代尔夫特设计指南［M］. 倪裕伟，译. 武汉：华中科技大学出版社.

戴瑞克·希金斯，2017. 系统工程：21 世纪的系统方法论［M］. 朱一凡，王涛，杨峰，译. 北京：电子工业出版社.

胡代光，高鸿业，2000. 西方经济学大辞典［M］. 北京：经济科学出版社：77.

胡月英，2014. 市场营销学［M］. 2 版. 合肥：合肥工业大学出版社.

黄茂盛，2007. 工业设计学生学习 TRIZ 发明原则之研究［D］. 台中：台湾朝阳科技大学.

杰克·特劳特，2011. 什么是战略［M］. 火华强，译. 北京：机械工业出版社.

金国利，2003. 市场营销［M］. 北京：华文出版社.

赖佳宏，2003. 薄膜电晶体液晶显示器（TFT-LCD）产业之技术发展趋势研究：以专利分析与生命周期观点［D］. 桃园：台湾中原大学.

李春燕，2012. 基于专利信息分析的技术生命周期判断方法［J］. 现代情报，32（2）：98-101.

李克芳，聂元昆，2016. 服务营销学［M］. 2 版. 北京：机械工业出版社：20-21，24.

李蔚，牛永革，2005. 创业市场营销［M］. 北京：清华大学出版社.

李雪松，2009. 服务营销学［M］. 北京：清华大学出版社：83.

李颖生，2005. 营销环境变了一切都得变［J］. 农产品加工（8）：60-61.

陆定邦，2015. 正创造/镜子理论［M］. 北京：清华大学出版社.

马雪文，2013. 营销渠道开发与管理［M］. 北京：中国经济出版社.

么秀杰，2013. 最有效的 100 个常用管理方法［M］. 北京：人民邮电出版社：26-29.

梅丽莎·希林，2005. 技术创新的战略管理［M］. 谢伟，王毅，译. 北京：清华大学出版社.

缪莹莹，孙辛欣，2017. 产品创新设计思维与方法［M］. 北京：国防工业出版社.

孙静，孙前进，2015. 连锁企业经营管理［M］. 2 版. 北京：中国发展出版社.

檀润华，2002. 创新设计：TRIZ 发明问题解决理论［M］. 北京：机械工业出版社.

仝允桓，高建，雷家骕，1998. 技术创新学［M］. 北京：清华大学出版社：47-48.

沃恩·埃文斯，2015. 关键战略工具：战略制胜的 88 条铁律［M］. 王学生，范昭晶，译. 北京：清华大学出版社：29-30.

吴健安，2011. 市场营销学［M］. 4 版. 北京：高等教育出版社.

萧浩辉，1995. 决策科学辞典［M］. 北京：人民出版社：472-473.

徐成伟，王建，2006. 实用现代企业管理方法［M］. 北京：新华出版社.

徐盛华，2006. 新编市场营销学基础［M］. 北京：清华大学出版社.

许朝辉，2017. 关于市场营销中 SWOT 营销策略的运用［J］. 经济研究导刊（1）：55-56.

杨佩，2015. 服务营销［M］. 天津：南开大学出版社.

叶万春，2007. 服务营销学［M］. 2 版. 北京：高等教育出版社：103.

约亨·沃茨，克里斯托弗·洛夫洛克，2018. 服务营销［M］. 韦福祥，等译. 8 版. 北京：中国人民大学出版社.

张诚，朱东华，汪雪锋，2005. 集成电路封装技术中国专利数据分析研究［J］. 现代情报，26（9）：160-166.

赵敏，史晓凌，段海波，2009. TRIZ 入门及实践［M］. 北京：科学出版社.

郑刚强，2013. 设计市场学原理［M］. 北京：清华大学出版社：1.

中国社会科学院经济研究所，2005. 现代经济辞典［M］. 南京：凤凰出版社：68.

ABERNATHY W J, UTTERBACK J M, 1978. Patterns of industrial innovation [J]. Technology review, 80 (7): 40-47.

BETTIS R A, HITT M A, 1995. The new competitive landscape [J]. Strategic management journal, 16 (S1): 7-19.

BOOMS B H, BITNER M J, 1981. Marketing strategies and organization structures for service firms [J]. Marketing of services, 25: 47-51.

FOSTER R N, 1986. Innovation: the attacker's advantage [M]. London: Macmillan: 57, 63-68.

LITTLE A D, 1981. The strategic management of technology [M]. Cambridge, Mass: Arthur D. Little.

MINTZBERG H, 1987. The strategy concept Ⅰ: five Ps for strategy [J]. California management review, 30 (1): 11-24.

PRAHALAD C K, HAMEL G, 1990. The core competence of the corporation [J]. Harvard business review, 68: 79-81.

RUMELT R P, LAMB R, 1984. Competitive strategic management [J]. Toward a

strategic theory of the firm，26（1）：556-570.

TAYLOR B，HAHN D，2005. Strategische unternehmungsplanung：strategische unternehmungsführung [M]. Heidelberg：Springer：79-91，275-292.

第 3 章图表来源

图 3.1 源自：余诗燕绘制（2019 年）.

图 3.2 至图 3.4 源自：陆定邦绘制（2019 年）.

图 3.5 源自：刘宇晴根据雷蒙德·弗农《产品周期中的国际投资和国际贸易》（1966 年）重绘（2019 年）.

图 3.6 源自：王嘉丹、余诗燕根据代尔夫特理工大学工业设计工程学院，2014. 设计方法与策略：代尔夫特设计指南 [M]. 倪裕伟，译. 武汉：华中科技大学出版社：80 绘制（2019 年）.

图 3.7 源自：刘宇晴根据迈克尔·波特，2014. 竞争战略 [M]. 陈丽芳，译. 北京：中信出版社重绘（2019 年）.

图 3.8 源自：赵雨淋、孙悦绘制（2019 年）.

表 3.1 源自：余诗燕绘制（2019 年）.

表 3.2、表 3.3 源自：王嘉丹绘制（2019 年）.

表 3.4 源自：黄加玮根据么秀杰，2013. 最有效的 100 个常用管理方法 [M]. 北京：人民邮电出版社：26-29 重绘（2019 年）.

表 3.5 源自：黄加玮绘制（2019 年）.

表 3.6、表 3.7 源自：余诗燕绘制（2019 年）.

表 3.8、表 3.9 源自：罗颖科绘制（2019 年）.

表 3.10、表 3.11 源自：陆定邦绘制（2019 年）.

4 构想沟通的设计技术

思维观点是构想表达和意念沟通的运作起点，不同行业、位阶、部门、职掌者都有其关注层面、重点和关键思维路径，设计人员必须要懂得使用换位思考和转换思维观点的方式去引导对话者讲出心中的关键需求或深层疑虑，甚至进行共创活动、用户创作等行为。技术工程人员原则上仅与物件互动，受自然法则与理性逻辑约束，相对单纯；管理人员多与人互动，受社会法则规范，相对复杂，既曰"管理"，表示位阶在上，意念传达之意义大于沟通互动，尽管复杂，但程度仍然相对较低；创意设计人员，需对人、事物、情景等进行传达与沟通，理性与感性逻辑兼优方可胜任。本章旨在介绍沟通学及心理学相关原理，说明设计构想在不同发展阶段的定义、类型与形式，以及沟通构想的属性分类，包括流程、业务、职级上平行、上行、下行、内外等关系，同质群体和异质群体，以及创意设计行业所特有的设计师与自己的"内心对话"等沟通技术和艺术，讲述如何掌握沟通对象关注点和信息需求之方法、沟通渠道的限制与选择考量、观察反馈及调整表达技巧等操作型知识。通过内时尚产业相关构想发展与沟通的案例，介绍不同信息载体对各主要沟通技巧上的影响及其应用要诀。

4.1 设计构想的定义与表现形式

2008年1月，在苹果公司的产品发布会上，史蒂夫·乔布斯（Steve Jobs）从一个文件袋里拿出了Macbook Air（苹果笔记本电脑），说道："它是世界上最薄的笔记本。"相比于当时世界上最轻薄的笔记本电脑，Macbook Air在没有降低硬件配置的情况下，不仅大幅度减小了电脑的厚度，而且配备了全尺寸的屏幕和键盘，参与发布会的观众无一不为之感到震撼！在这个案例中，构想可谓"无处不在"。从工程的角度来看，为了实现Macbook Air的轻薄特性，苹果公司的工程团队研发了仅相当于铅笔长度的电路板；从营销的角度来看，乔布斯从文件袋中取出电脑

的那一刻，台下观众无一不被艺术品般的 Macbook Air 所折服；从市场的角度来看，Macbook Air 产品的发布，更是帮助苹果公司全面覆盖了笔记本电脑市场。

除了上述提及的类型，构想还包含抽象的理论构想、复杂的管理构想或商业模式等。设计更是与产品的研发、生产、行销等程序有着千丝万缕的联系，设计构想不但抽象，而且很复杂，尤为重要。那么到底何为设计构想？

构想（Idea），在《汉语词典》中被解释为作家与艺术家在孕育作品过程中的思维活动结果；根据英国《剑桥词典》，"Idea"意指"人们的一种理解、思想或心中的图像"；《牛津英语词典》则将其定义为"对可能采取行动的想法或建议"。构想的定义十分广泛且多元，不同领域的构想内涵常有不同。

设计是一种有目的性的创造性活动，通常也被视为一种问题解决的程序，因此，设计构想通常是针对某个用途或特定目标所产生的想法，具有明确的方向性与目的性，是设计人员在经过市场分析、问题定义、目标设定等程序确定设计目标之后，通过构思程序所产生的对应于问题的有效解决方案。本章将设计构想定义为"设计人员为达设计目标而进行设计思维活动所形成的具有创造性的问题解决方案或需求满足提案"。

在设计程序的推进过程中，通常会确立阶段性的设计目标，为达成阶段性的设计目标，设计人员在每个阶段里都需要提出相应构想，因此在设计过程中的各个阶段都会产出不同程度的、抽象或具象的问题解决方案。针对不同阶段的设计目标或设计对象，设计构想的内容与属性会有所差异，会随构想本质属性而有不同的类型描述，可以是概念的、产品的、服务的、技术的、系统的、体验的、品牌的等各种形态。

随着设计程序的逐渐深入，设计人员的构想也相应地需要优化与细化。因此设计构想的内容不是一成不变的，而是呈动态发展，随设计程序的发展而逐渐丰富与具体化。在此过程中，设计构想会呈现出不同的表现形式或形态。以产品设计为例，在设计发展之始，设计构想通常是处于设计者脑海中的一个意象，它通常不完整也难以成形；当设计者对脑海中的意象进行文字记录、草图绘制、模型制作等初步具体化进程后，设计构想初具概念模型形式；待细节完备之后，若按照真实的比例制作原型，此时的设计构想会更接近真实体验的事物；最后，经由测试、生产以及包装、标贴等细节处理之后，设计构想发展为最终商品，进入市场与生活中，成为文化的一部分。从一个不成形的意象，到最终进入生活的商品，设计过程各阶段中所出现的阶段性产物，都可称之为设计构想。根据设计构想的发展成熟程度，可以将其发展阶段分为六

个，即意识阶段、概念阶段、模型阶段、原型阶段、产品阶段、商品阶段。随着内容属性的发展变化，设计构想也会产生相应的阶段性形态和指称。

4.1.1 意识阶段

意识是一种经"感"而"觉"的思维能力，意识过程就是一种感觉过程，感官接受到的刺激，经过意识程序的处理，形成我们所认知的信息。意识除了用以观察外在环境之外，还具备内省自身想法、记忆、情绪等功用。意识形态由意识程序的构成与结构所定义，决定所观察与感受的内涵、意义与价值。

在意识阶段里，设计构想是"设计者针对设计目标进行初步构思所形成的思维观点"。因此，思维观点可被视为设计构想发展的起点。一般人认为，设计人员的思维观点常由所谓的灵感触发，进而促成"无中生有"；灵感多凭机会、运气，难以主动创造、引发。从设计学角度观之，只要观念与方法正确，包括灵感在内的任何思维产物都可以被诱导、激发，进而理性运用及发展演绎。将隐性知识外显化的语言或文字，是最接近抽象灵感或想法念头层次的意识雏形，可运用合宜的设计技术，通过灵感激发与捕捉的过程，进行意象识别及内涵创意。例如，作者将届花甲之年，想在退休之前，为世人创办一个以"资深青年"（亦即一般人所称的长者或老年人）为对象的特色康体活动，通过该活动的举办激励长者的运动保健风气，借以改善一般人对老年人的社会观感以及提升高龄社会的运动健康风气，于是开始思考活动名称及理念内涵。以象征世界顶尖运动员殿堂的奥林匹克运动会（Olympic Games）赛事的英文名称谐音 o-lym-pic 为激发源，运用联想法或创意树等设计方法从事命名设计，从中捕捉并获取灵感，得到类似读音且意涵符合目标活动所需的 Old Limps Peak Games，意指"老肢体高峰赛"。然而，该英语读音听起来容易被联想为"老肢演说赛"（Old Limp Speak），故需再精进、改善，于是进一步联想发展，设计出读音更贴近奥林匹克运动会的 Allimpeak Games（全肢体高峰赛），该名称以具有积极意义的全肢体（All Limp）意涵取代带有负面意涵的老肢体（Old Limps），同时明确字头识别差异（al vs ol）并维持顶峰或高原经验的 Peak 字尾和读音。尽管该名称已创造出一个适切的英文词汇、读音和拼字造形，可说是一个接近理想的赛事名称，但是在中文语境的传达上尚未臻理想，欠缺对参赛选手的辨识读音，所以需要再行设计改善。"全肢体高峰赛"（Allimpeak Games）的目标参赛者是以进入人生下半场、年过六十的

"资深青年"为主要对象。为能适当区分 Olympic Games（奥林匹克运动会）运动员和 Allimpeak Games（全肢体高峰赛）参赛选手的差异，将后者翻译为"傲临披客""巅峰运动员"或"披客"（Peaker），以彰显"资深青年选手，傲视我生巅峰、挑战当下体能、健康所向披靡"之意。

4.1.2　概念阶段

设计构想由思维活动发展至具备实体属性的基本形态，此过程为构想发展的概念阶段。在此阶段里，设计构想是"以文字或草图等平面形态呈现的阐释性或描绘性概念"。"好记性不如烂笔头"，为避免好的想法转瞬即逝，设计人员可用文字或其他记述方式来记录概念构想，对零散的观点用文字或图形进行系统性地描述和整理，此时的设计构想便可发展为一份相对规范化的设计企划，可帮助设计者检视自己的构想是否存在本质上或逻辑上的问题，为构想表达做准备。

对于设计从业者而言，草图能将构想更直观地表现出来。对表达构想有帮助的设计草图可分为构想草图（Idea Sketch）、研究草图（Study Sketch）、使用性草图（Usability Sketch）、记忆草图（Memory Sketch）等（Pei et al., 2008）（图 4.1）。构想草图是在个人层面上使用简单的线条，快速地将构想描绘出来的方法，尽管这是一种比较简略的草图形式，仍可在一定程度上表达完整的构思内容；研究草图是一种相比构想草图更详细地呈现产品外观、比例和规模的草图，通常会加以颜色和风格的描绘；使用性草图是一种用于解释产品功能、结构和形式的草图，用于表达设计者对设计构想在使用性上的重要考虑；记忆草图是一种通过思维导图、笔记和注释等方式来表达和交流，以达到发展构想效果的草图（Self, 2019）。

草图在表现构想过程中，多是以平面形式呈现概念信息，在此以"平面形式"称之，并不意味着在空间形态上或认知意识上是属于实质平面的，而是取其容易性或便利性。木雕师傅的草模，可以是意象上近似于朱铭雕刻的初胚形象，空间属性是立体构成，但意象上却更近似于"平面"。同理可知，音乐家的草模，可能是键盘上随着灵感意象所击出的几个声音，或是在纸面上几个代表不同音符的阿拉伯数字。具有平面形式用途的任何媒介，包括电脑软件、动画、视频等，同样可视为概念形式的表现形式，用以协助设计人员细化及完善构想。

4.1.3　模型阶段

平面概念完善后，欲进一步地表达更丰富且细致的设计概念时，立

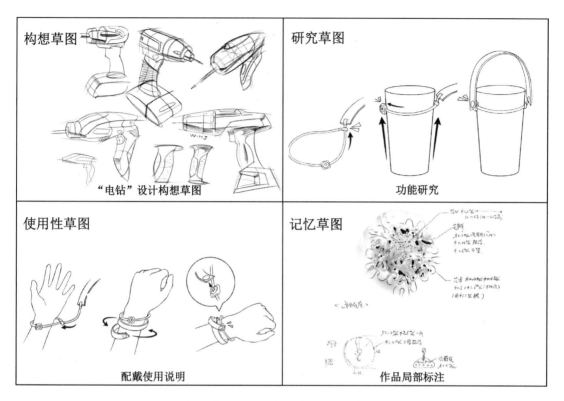

图 4.1　构想草图、研究草图、使用性草图、记忆草图

体化呈现便成为达成此目的的更佳选择,于是进入设计构想发展的模型阶段。在此阶段中,设计构想是以"立体"的或多维度的空间形态呈现,设计人员以等比例缩放制作与构想效用相近的简略模型,以方便相关人员针对设计概念进行全方位的检视。模型在功能上可分为外观模型、结构模型、操作界面模型等(图4.2)。

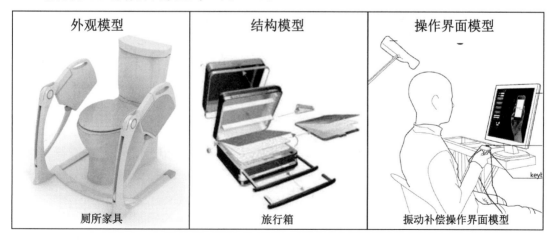

图 4.2　不同功能用途的模型

4　构想沟通的设计技术 | 137

外观模型要呈现所有的外观造形元素细节，包括尺寸、比例、颜色、质感、表面处理等；结构模型要能清楚地表达个别构件以及构件间的本质、关系、秩序、层次等信息；操作界面模型的重点是呈现人机接口结构、动作交互模式、符码认知联想等重要信息。

就材质区分，模型可以分为泥模型、石膏模型、树脂模型、塑料模型、泡沫塑料模型、木模型和纸模型等多种形式（图4.3）。选用模型材质会因为设计时间的差异而有所不同，例如，概念草模的功用有如概念草图般不需刻意表现细节，只要重点强调主要功能与概念架构即可；结构模型，顾名思义，需能完整透视结构细节和结合方式。

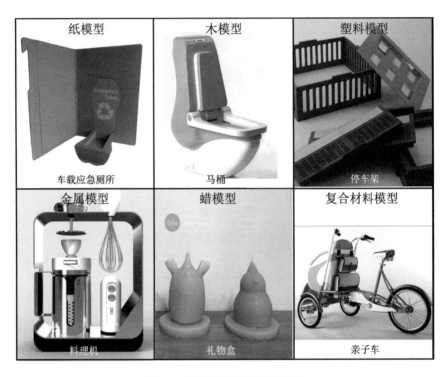

图4.3　不同材质所制成的模型

简单归纳模型材质的选用原则，主要有三点：一是主题性，适合用以表现设计主题所强调的感知重点，如透明、牢固、复合材质等；二是方便性，模型可由设计师或专业的模型制作者在一定时间内或资源条件下完成，该材质容易成型、涂装与修改等；三是客观性，以模型呈现设计的逻辑与理念，方便参与设计与非设计背景者共同讨论。

4.1.4　原型阶段

设计者通过模型检视构想，确定概念构想不存在逻辑、外观、结

构、使用性等方面的问题时，就可进一步对模型进行实体化，此过程为设计构想发展的原型阶段。此时，构想是"与概念构想比例相同、效用相近的原型打样以接近真实的使用体验"。

原型除了可以对构想进行体验、检视和测试之外，更重要的是为概念的实现做准备（图4.4）。设计师必须同时具备产业素养、工程思维，并以人性为根本，做好商业化的准备。艺术家心目中好的作品是独一无二的，所以往往都是仅此一件；设计师眼中的好作品，通常需要通过量产手段复制给消费者使用，而且在被充分使用过后进入象征英雄冢的垃圾场，由循环经济业者接手进入产品轮回转世的再利用循环，这才可以算是好的作品。为达此目的，过程中会遭遇许多验证的关卡，要符合当地或国际上的各种不同的法规。设计端也有许多的验证关卡需要通过，会因产品类型的不同而有所差异，例如，消费者的关键需求、使用方式与操作流程、认知焦点与体验内涵等。

图4.4 不同功能用途的原型打样

4.1.5 产品阶段

在对原型进行检视且确认无误之后，根据材料、工艺、技术、生产等属性对原型进行拆分，分别制定规范，以利于相关部门分工合作，以及最终方案的实现。完善的方案实现包括可量产图纸、模具，材质的选用，以及相关技术、软件的研发，从而打造出试样产品，即阿尔法（Alpha）产品（图4.5），此过程为设计构想发展的产品阶段。

校园文化桌游　　　　　　　　圣诞糖果

卡通混搭系列　　　　　　　　顽皮饼干

图 4.5　首批少量生产的试销商品

阿尔法产品测试是一种验收测试,主要目的是在产品发布给日常用户或公众之前,识别出所有可能的问题和漏洞[①]。经阿尔法测试调整的产品将进入贝塔(Beta)测试阶段。贝塔测试是真实用户在现实生活中对产品的测试,测试可持续较长时间,参与用户可以包括客户、合作伙伴或其他利害关系人[②]。此时的构想是"已经具备发布基本条件的一个相对成熟且可独立运作的产品"。

随着物联网与智能科技的快速发展与普及,今后会有愈来愈多的产品具备一定程度的智慧能力。以往传统的"产品"概念,将会快速地被"产品服务系统"所取代。服务系统多涉及信息技术或计算机软件的使用,为智能化做准备,软件系统需要多方收集数据、建数据库、进行大数据分析等前置工作,而使得软件程序变得庞大且复杂,再加上硬件产品从测试到上市的所需时间,将严重影响最终商品测试、修正到上市的时间,因而延误商机。为降低此类情况的严重性,发展出敏捷软件开发,又称敏捷开发的软件开发方法,对应于此方法所建立的产品原型,被称为敏捷原型(Agile Prototyping)。敏捷原型产品的作用相当于传统试样产品或阿尔法产品。这是一个新的设计技术,设计师应多加关注。

4.1.6　商品阶段

经过贝塔测试后的产品已经具备了上市发布的基本条件,为使产品

具有更高的交换价值从而为企业创造利益，需要对产品加以包装、标贴、价格定位等相关细节设计以便在市场上获得成功，此过程为构想发展的商品阶段。此时，构想是"具有交换价值的商品"。

本书第一作者于2013年协助地方政府（中国台湾台南市政府）与地方从业者（定风阁）为白河区在地莲花农业开发文创商品，运用相关设计技术开发出一套体验型商品——"莲花茶道"以及一系列以莲花茶为主题的周边产品和服务（图4.6），包括操作手册、花载、花座、杯垫、包装、美人杯、冷泡茶、品香樽、茶仪及多种商品包装，荣获2016年度"一乡一特产（OTOP）奖"，每项设计均体现了商品的"交换价值"。

图 4.6　具有完整包装的商品——从原料到体验

从上述的讨论中可以了解，构想在发展的过程中，内容从抽象的意识和概念开始，通过设计技术的进化与优化，持续丰富与具象化，最终发展为具体的商品。在此过程中，构想呈现方式随着内容量的增加和质的优化，对其载体的信息呈现需求也随着不断提升。因此构想在发展的不同阶段中，会以不同形式或空间形态呈现，化作不同类型的阶段性产物。

4.2　设计沟通与设计构想沟通

设计构想沟通与一般沟通存在一定的差异，其定义及其相关要素也有所不同。对于设计构想沟通，不同位阶、职能的创意设计行业工作者需要了解沟通对象的关注点和信息需求，着重掌握与锻炼设计构想沟通

的能力，提升设计构想沟通的效率，同时提升设计构想的内涵质量。

4.2.1 设计沟通的定义与要素

香农（Shannon，1948）的数学传播理论指出通用通信系统的五个基本组成要素，分别为信息源、发送器、信息管道、接收器和目的地。对于设计构想沟通而言，信息源、发送器即设计表达方，接收器和目的地则是设计接收方，信息管道则为设计表达方与接收方进行沟通的渠道。设计沟通的行为是一个循环，直至沟通双方对于交流的信息充分理解并达成一致（或放弃）方才告一段落。李晓（2006）和苏勇等（2006）学者指出，沟通是信息凭借一定的符号载体，由发送者通过渠道将信息发送给既定接收者并寻求反馈以达到相互理解的过程。彼德·德鲁克（1987）从管理学的角度指出，沟通是不同行为主体通过各种载体实现信息的双向流动，形成行为的主体感知，以达到特定目标的行为过程，也是信息通过媒介或渠道在行为主体间的双向表达。罗纳德·阿德勒等（2015）从艺术学视野观察，指出沟通是我们和他人的重要联结，可以满足我们的社交需求、生理需求、认同需求等。从不同学者对沟通的定义可知，沟通的要件主要有四个：一是要有发送信息及接收信息的两个行为主体；二是要有明确的信息作为沟通的内容；三是信息内容需通过适合的符号载体以便流通、接收；四是要有相应的渠道以利于交互。

设计沟通与一般沟通的主要区别在于信息的不确定性以及确定信息能力的不相称。设计本身是一种研究开发行为，研发过程中充满着不确定性。沟通双方都无法确定所要表达和获取的信息内容。在许多情况下，行为主体双方的权利位阶不对等（如不懂设计的客户却有权利影响设计沟通效能），或专业能力差异（如与工程人员谈人性应用和美学表现）等因素，致使有不同的符号理解、载赋和转译能力。设计沟通是设计开发过程的核心，设计沟通的有效性，对于设计参与人员共享信息、设计决策和协调设计任务都至关重要（Chiu，2002）。

设计构想沟通不是单纯的信息传递或概念传达，而是一种"创造性或生产性的沟通模式"，是一种需要沟通双方在信息内容模糊不清或不完整情况下所进行的"信息共创行为"，所沟通的构想内容会因为交流互动品质的提升而逐步清晰、渐次丰富、愈趋成熟。换言之，设计沟通的重点不是信息发送和接收的双方行为主体，而是信息本身内容质量上的提升与精进。参考传播学与沟通学相关理论，提出设计沟通概念模型，如图 4.7 所示。设计沟通是一种在设计活动中，不同的行为主体将

沟通传达的构想内容,通过适当设计技术的运用,在载体上实现双向的构想交互流动,借此提升构想品质,使构想能被各行为主体所理解并产生共识的信息共创行为。将设计沟通应用于商品开发,就如同一种狩猎行为,例如,以手枪、弓箭、弹弓或任何投射性工具猎取移动性目标物,比如在天空飞翔的禽鸟或在草原奔跑的羚羊,狩猎者必须了解猎物的特性,预估其行为模式、行进方向与运行速度等,更需要了解并掌握环境因素可能产生的干扰或协助,如风向风速、空气湿度、日照角度、隔离物属性(如草丛或灌木林)等,方有把握射击取物。

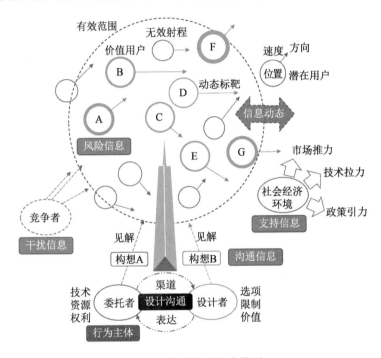

图 4.7 设计沟通概念模型

委托者和设计者是设计沟通的双方,设计者既可能来自企业外部的设计公司,也可能来自委托者公司设计部门的内部人员,两方在目标任务的方向上具有一致性,但是在决策权利上却是不对等的,通常委托方或企业主,基于其所拥有的技术设备、资源联结、关系权利等条件,会高于或远高于设计师,但是在设计专业上,则反之。设计方经常会被要求提供价值提案选项供委托方选择,最后筛选精炼的价值构想归委托方所有,设计方须配合委托方的生产条件限制或产业资源配套,交委托方或其另外委任的第三方来加以实现。

双方在契约规范下合作,共同创造一个具有价值性的商品(产品设计),或运用该商品取得目标市场上的成功(营销设计),好比设计一个投射性工具(产品)以猎取猎物(营销)。在设计开始之初,双方对于

即将研发设计的投射性工具以及猎物方式均仅有主观上的模糊概念。委托方有其企业愿景与目标任务，设计方替委托方工作，也具有互补性的功能及专业领域，所以双方会有差异立场或视野，犹如同属一人之双眼。

即使双方在投射性工具的研发上具有共识，如设计一把射程为 500 m 的左轮手枪，但是两眼通过准星所见景象会有所差异。将天空飞禽猎物比拟为可获利的利基市场或潜在用户，基于动物的天然群性，飞禽猎物多会朝向一个大致方向集体移动，有领头者也有跟随者，但每只或每小群飞禽的空间位置、移动方向与速度都会有所差异，唯有同时在手枪瞄准范围和射程之内者方能成为有效目标或价值用户，然而仅用单眼难以估计距离或射程有效性，所以在标准程序上必须使用双眼才能判定瞄准范围内何者在射程内，可以成为真正的价值用户或目标客群。

所有猎人都知道一个简单的物理知识，射击动态标靶或会移动的猎物时，要取适当前置量，从猎物移动方向及速度估计子弹和猎物交会的空间位置，才能有效地猎取猎物。具有移动性的猎物和子弹本身，都会受到动态信息、干扰信息和支持信息的影响而有所失真失准，例如，受到环境因素（技术拉力、市场推力和政策引力等）的影响，犹如猎物和子弹有差异的飞行速度，自然环境中的风向风速、空气湿度密度、树林遮蔽、天敌（老鹰）出现，以及猎人枪响等，而改变其当下的行为模式。

以信息学角度视之，委托者为主要的行为主体，设计者基本上是辅助或替代委托方执行相关任务，亦可被视为另一个行为主体。设计沟通的对象是构想信息，双方因角度、视野、估算能力等差异而有不同的选项排序，委托方通过准星看见的价值用户 C 不一定能够成为有效目标，反而不在直线方向上但是正往准星位置移动的价值用户 B 的概率相对较大；同理，设计者瞻望到的价值用户 B，不如另一个更具价值成分的潜在用户 A 来得更为可行，但潜在用户 A 或 B 有可能被同时在场竞争的其他猎户瞄准且抢先击发子弹，而成为风险信息。不论采用委托方或设计方角度所见目标，因为未与子弹行进方向相符，所以都有可能误判错发。合理的方式是，选定目标之后，用单眼瞄准击发，方有机会成功。所以设计沟通不是采用现有位置情境的交换标靶信息，而是双方都要移位至瞄准器位置（合理有效的沟通渠道），且均具备前置量的科学概念（以产业思维客观表达），方有把握击中标靶。因此，设计沟通是一种兼顾人性与科学的沟通模式，要舍弃主观立场，站在客观科学的位置预判事态的进展，而预判的原则是在"求是求真"的基础之上，换言之，市场是采用者和竞品的组合，所以要同时具备产业思维，以人性为根本。

设计，像食品般具有保质期，过期就会失去原有的风味与效用。设计沟通也是一样，有时间上或环境条件上的限制，要在有效期内的特定空间场所里进行与完成方有机会成功，时间或机会空间一旦过去，价值用户就会离开，参考信息也就失去了原有的价值与意义。

4.2.2 设计构想沟通的要素

根据设计构想沟通的定义可知，设计构想沟通的要素包括：两位或两位以上的对话行为主体，行为主体对设计构想内容的表达能力，行为主体的设计技术能力，可提供双向构想交互优化的载体，以及最后能被各行为主体所理解或具阶段性共识的设计构想内容。对话行为主体必须存在，且设计委托方可以是或通常是不具有设计能力者，以下将从对话行为主体的表达能力、对话行为主体的设计技术能力、可提供双向交互优化的载体，以及具有阶段性共识的设计构想内容四个方面论述相关内容：

1) 对话行为主体的表达能力

在设计构想沟通的过程中，对话行为主体可分为表达行为主体和倾听行为主体。同一行为主体在设计构想沟通的不同阶段中可能扮演不同的角色，甚至需要根据设计沟通的需要适时切换角色身份。同一行为主体作为表达行为主体时，其沟通能力可被视为表达能力；当该行为主体作为倾听行为主体时，其在沟通中倾听之后所进行的反馈同样归属该行为主体的表达能力。

对话行为主体在设计构想沟通中表达或反馈构想内容，要先进行自我评估，确定所要传达的设计构想、明确表达的目的。此外，行为主体还需事先了解将要面临的设计构想沟通模式，从而选择对应的倾听方式，如侧重于人的倾听、侧重于行动的倾听、侧重于原始信息的倾听、侧重于事件的倾听等，以做出相应的反馈（张承良等，2008）。

通过行为主体传达设计构想内容的方法及产生的效果，可判断其表达设计构想内容能力的强弱。在设计构想发展的不同阶段中，设计构想内容以不同的形式或空间形态呈现，存在不同的表现特点。对话行为主体在针对不同阶段的设计构想产物进行的沟通，要根据设计构想内容呈现的形态，沟通对象的层级位阶、知识结构、沟通能力等来选择合适的沟通方式、时机及地点等。

2) 对话行为主体的设计技术能力

设计技术能力是对话行为主体双方进行设计构想沟通时，得以对设计构想内容达成阶段性共识的关键能力。沟通模式、沟通技巧、设计方

法等知识可谓数不胜数，通过资料的收集和学习，大多数人可以轻易掌握这些类型的技巧与方法，但如何根据沟通对象、沟通场景、沟通渠道等条件，整合并应用构想沟通的技术，才是设计技术能力的核心。例如，在行为主体进行沟通前，对整个构想沟通过程的设计，以及对设计构想内容的呈现、表达、反馈的节奏规划的能力；在行为主体进行沟通中，对设计构想沟通内容的表达技巧及根据表达对象所反馈的信息，从而做出最优对应策略的能力，或以最佳的表现形式呈现给另一行为主体的能力；在行为主体表达设计构想内容后，对整个设计构想沟通过程的总结与反思的能力等。

3) 可提供双向交互优化的载体

设计构想沟通的特点在于沟通双方所传达的内容并非是已具共识或清楚定义的内容，因此行为主体双方在将设计构想内容互相传达给对方时，需尽可能减少受到渠道或载体的影响而导致的表达偏差或失真，才可实现设计构想的交流互通。因此，渠道或载体的选择至关重要。

在构想沟通中，人们通常将构想交互优化的载体根据其不同的表现形式分为以下几种类型：

（1）口头沟通，即以口头交谈的形式进行的沟通，包括人与人之间的面对面交谈、电话、开会讨论、发表演说等。

（2）图文沟通，即以书面文字和图形的形式进行的沟通，信息可以长期得到保存。文字形式的主要载体有书信、出版物、传真、报表等；图形形式的主要载体有幻灯片、视频、照片等。

（3）非语言沟通，包括副语言沟通和身体语言沟通。副语言沟通的载体主要有声调、音量等变化所表达的消息；身体语言沟通的载体主要有表情、手势、体态等。

（4）数字媒体沟通，指运用各种数字化技术或设备进行信息传递的沟通形式，如电子邮件、社交软件、VR/AR、3D影像等。

设计构想交互载体的限制与选择，沟通的环境、沟通的条件、沟通对象的认知等，限制了构想沟通的渠道或载体优化的条件。但是在不同的发展阶段里，承载构想的载体和传达构想的渠道会有所不同。因此，需要掌握各种载体的特性及优点，以便在构想沟通活动中选择更合适的沟通载体，实现设计构想的双向交互优化。

4) 具有阶段性共识的设计构想内容

设计构想沟通的核心概念在于通过沟通来发展概念，产出具有阶段性共识的设计构想内容，提升设计研发标的的共识性及质量。沟通存在于设计构想发展的每一个阶段，是设计构想得以发展和成形的必要条件，每个阶段中的设计构想沟通，其最终目的都是为了将设计构想向下

一阶段推进。

在设计构想发展的过程中，设计人员经过构思产出的想法通常是片段且模糊的，通过与其他对话行为主体的沟通，构想逐渐完善、丰富且具体化，因而在不同的阶段中会有相应的创意产物，此创意产物是构思与沟通的结晶，具有阶段共识性。阶段共识性往往会因目标市场的特性差异（人间）、竞品技术和需求满足的时效性（时间）以及应用场域特性（空间）而影响其共识内容及质量。

4.3　设计构想沟通的基本原则与策略

设计构想在其发展的不同阶段中都会有相应的阶段性创意产物，这些创意产物除了可以帮助设计人员检视所产出的设计构想之外，更重要的是与他人进行设计构想沟通，从而发展新的或更贴合理想目标的设计构想，达到提升设计构想品质的目的。创意产物无疑是设计者经过设计构思才得出的结果，设计构想的沟通行为亦可被视为一种被"设计"过的行为。要通过"设计技术"来对设计构想沟通的行为进行"设计"，需确定设计构想沟通的基本原则，进而部署设计构想沟通的策略。

4.3.1　以设计沟通的对象为中心

"以用户为中心的设计"（User-Centered Design，UCD）概念是将用户时刻摆在所有设计过程的首位。唐纳德·诺曼（2015）在《设计心理学1：日常的设计》中指出，以人为本的设计是一种设计理念，将用户的需求、能力和行为方式先行分析，然后用设计来满足用户需求。在设计构想沟通的程序中，设计人员的沟通对象即"倾听行为主体"，是与"用户"相对应的，设计者要通过"设计"沟通的行为来满足沟通对象的信息需求。基于上述逻辑，简单地说，设计构想沟通的基本原则就是"以沟通对象为中心"的一种沟通思维。

在以沟通对象为中心"设计"沟通的行为之前，首先了解构想沟通过程中，究竟是以谁为主要的沟通对象，再针对主要沟通对象的身份、所持态度、影响力、知识背景等进行相关了解，才能从沟通对象的角度触发，确定沟通对象对于设计构想的信息需求，以其最能接受的沟通方式与其进行设计构想沟通。

计划行为理论（Theory of Planned Behavior）是一种用于预测或解释人类行为的理论，它涉及三个概念上独立的行为决定因素（Ajzen，1991）：对行为的态度、主观规范（Subjective Norm）的社会因素、感

知行为控制。这三个因素彼此之间除了相互作用与影响之外，各自对"行为意图"有所作用，通过行为意图间接影响"行为"。其中，感知行为控制还可以直接影响"行为"。计划行为理论是一种泛用的理论，可参考该理论作为设计构想沟通行为的架构模型，如图4.8所示。

在设计构想沟通的过程中，设计人员在确定主要沟通对象之后，便可根据倾听行为主体，对沟通的态度（Attitude Toward Communication）、所处的沟通主观规范（Subjective Norm of Communication）环境及其沟通行为控制（Behavioral Control of Communication）能力来解释并预估倾听行为主体的沟通意图和沟通行为，从而顺应其沟通的意图与行为，选择合适的沟通策略，满足其沟通的信息需求。图4.8选择由下而上的呈现方式，是呼应多数情境下，设计方之于委托方的权利与立场关系。设计者常居下方，只有少数强势的知名设计师方有可能居于上方，主导设计构想沟通的方向、实质与进程。这些主导性与方向性的问题，涉及沟通态势下所能实行的策略。

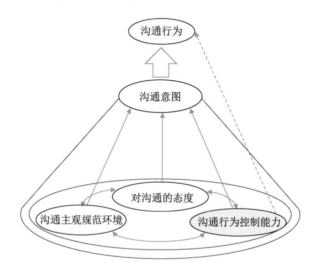

图 4.8　经立体化的设计构想沟通行为模型

4.3.2　设计构想沟通的策略

在设计构想不断发展与具体化的过程中，设计构想的信息对于设计师、委托者及相关人等来说，都是片段且模糊的。为了理清这些模糊的信息边界，沟通是一种必要方式。明确沟通的对象、解释和预测沟通对象的沟通意图和行为之后，便可以沟通对象为中心来选择相应的沟通策略并进行相应的部署。

在设计构想发展的过程中，随着设计构想内容的丰富和具体化，需要进行设计构想沟通的对象也随之增多，例如，管理人员、技术工程人员、生产人员、市场行销人员、客户、用户等。除较为特殊的自我沟通之外，可根据不同的层级位阶、部门、知识背景等综合考虑，将设计构想沟通的类型分为五大类：与自己沟通、与下级沟通、与平级沟通、与上级沟通、与外部沟通。由于各类别人员的层级位阶、部门、知识背景等多有所差异，所以需要有相应针对性的沟通策略。

1）自我沟通的策略

自我沟通是一种发生于设计人员自身内部的沟通过程。在设计构想发展的过程中，设计人员的自我沟通可谓"无处不在"，又以构想发展的前期最为频繁。当构想在演进过程中始终处于一个模糊的状态下，自我沟通是设计人员完善与发展构想的主要途径，乃"真我"与"灵我"之沟通，存在时间和空间两个维度的"人间"沟通策略。

近代思想家梁启超曾言"不惜以今日之我，攻昨日之我"，展现敢于以自己新的理念推翻自己过去落后的认知，与时俱进、坚持真理的自省精神。此言道出了时间维度下自我沟通的精义，亦即，当无法辨别构想优劣或在发展构想时遇到瓶颈，不妨将其静置一些时日，再对构想进行重新审视，以今日之见解攻之，方能使构想不断完善乃至"无懈可击"。此时，"今日之我"是为"真我"，"昨日之我"即为"灵我"，虽然都是"本我"，但在时间维度上却是两个不同的对话行为主体，可借助时间差来改善设计构想品质。

既有"时间差"，便有"空间差"。所谓空间差是指，将同一个设计构想放在不同的生活领域中，用该场域情境测试该构想的可行性、周延性、适用性等特性。当然在本书第1章中曾指出，除时间、空间外，尚有"人间"，意指邀请具有不同需求特性或生活形态的人群代表，提出对同一个设计构想的观感与价值态度等需求相关的深层见解，用于了解该构想对不同人群的价值性、需求性、急迫性等特性。

然而，随着企业竞争的不断加剧，互联网的高速发展，人工智能、大数据等技术的突飞猛进，这些新的形势迫使设计周期变得越来越短，将设计构想静置一段时间以待再度审视的机会越来越少，此时可考虑空间维度下的自我沟通策略。在发展设计构想的过程中，设计人员除了进行正向的构思，也需要进行逆向的反思。构思与反思这两种行为交替发生的过程，乃"真我"与"灵我"思辨的过程，可以认为此时在"思辨维度"上，设计人员是为两个不同的对话行为主体，不断进行信息的双向交互流动来达到完善设计构想、提升设计构想品质的目的。就如同在准备辩论赛时，参赛选手通常要站在正方、反方两个角度进行自我辩论

来发现己方观点的盲区和对方观点的弱点，最终总结出可能获胜的辩论策略。

根据上述讨论，自我沟通在时间、空间、人间以及思辨等维度下，可以被视为一种发生于设计人员自身内部的沟通，亦可被视作一种特殊的双向沟通类型，此时沟通的表达行为主体与倾听行为主体在本质上为同一个行为实体，沟通的态度、环境与能力等都由该行为实体内部决定。对于自我沟通的时间和空间维度的策略，相关的工具包括头脑风暴法、逆向思维法、苏格拉底法等，读者可参考相关资料，深入了解。

2）与下级沟通的策略

由于行为主体的层级位阶、知识背景、行为习惯等的不同，会有不同的态度和行为表现。根据行为主体的行为取向，可将行为主体的行为方式归为四大类：支配型、顺从型、敌意型、温和型（张承良等，2008）。支配型，指在设计构想沟通中试图对别人进行控制和施加影响，总是想以引导、指挥、说服甚至驱使、强迫等方式去影响别人的观点和行动；顺从型，指在设计构想沟通中并没有强烈控制他人或者谈话进程的欲望，在行为特征上往往是处于被动状态，不倾向于发表设计意见，而是倾向于服从别人的领导；敌意型，指将他人视为竞争对手，在设计构想沟通中总是以自我为中心，很少或是根本不愿听取别人的意见，在行为特征上时常会表现出对他人的需求、情感和意见反应冷淡，麻木不仁，对他人的构思能力也持怀疑态度；温和型，是指关心和尊重他人的设计构想意见及见解，对他人表现出善意的接纳姿态，在行为特征上常会表现出思维开阔，对他人的思想、设计动向敏感，同时对别人的设计动机和设计能力持乐观和支持态度。

将以上四种行为取向予以组合，可分为四种行为表现形态：支配—温和型、支配—敌意型、顺从—温和型、顺从—敌意型。在设计构想沟通中，若设计师是表达行为主体，客户是接收（倾听）行为主体，此时接收（倾听）行为主体会表现出图4.9中的四种行为模式。创意设计行业的工作者，若想提高设计构想沟通的质量与效能，就要根据客户或对象的行为模式设计对应的设计构想沟通策略。

支配—温和型：这种行为模式的显著特征是接收行为主体一方面（温和方）通过关心、尊重、善意，敏锐地感受他人的需求、情感和意见，表现出温和型的特征；另一方面（支配方）又在行动中始终对目标任务保持高度的关注，表现出对目标完成和问题解决进程的支配意志。在设计构想沟通中，支配—温和型行为模式的人非常注重倾听来自第三方的信息，同时也自觉地将自己的情绪、意见准确地传达给他人。

支配—敌意型：这种行为模式的显著特征是接收行为主体（支配方）

图 4.9　沟通行为模式矩阵

试图通过控制沟通进程和控制表达行为主体来达到自己的目的，并总是把其他对话行为主体视为异己，（敌意方）对其动机和能力持怀疑态度。

顺从—温和型：这种行为模式的显著特征是接收行为主体（顺从方）在行为特征上处于被动状态，在意别人对自己的评价，更倾向于遵循别人意见，而自身却缺乏对构想发展的意见或建议。

顺从—敌意型：这种行为模式的显著特征是接收行为主体（敌意方）把其他对话行为主体视为异己，不愿或根本不想对事情的进展发表意见，而（顺应方）容易呈现被动甚至放弃的态度。

在与下级进行设计构想的沟通中，沟通的模式十分关键，它将直接影响沟通的结果。与下级的沟通目的是要向下级传达设计任务，并收集下级的想法、建议、改善意见等。作为接收行为主体的下级人员，因位阶、部门、职务、权利等因素影响，主要表现多属于顺从—温和型，因此作为表达行为主体的设计构想沟通策略可采取命令式、协作式等沟通方式，可参考支配—温和型的行为模式，一方面在传达设计任务时表现出对目标完成的支配意志，另一方面对下级的建议和意见表示关心和尊重，可鼓励下级畅所欲言，在最大程度上激发下级的灵感。例如，传达一个设计提案，表达行为主体（上级）需要对设计提案做详细的说明并传达设计目标和要求，具体的实施路线、实施步骤等可以交予接收行为主体（下级）自行决定或与其一起商榷，最后确定技术路线的实施方案，从而提升设计构想沟通的效率和质量。

3）与平级沟通的策略

在与上级或下级沟通时，因为有权利作用的保障，通常存在较固定的沟通模式，尽管可能有诸多问题，但都掩盖在权利运作的表象之下。然而在与平级的设计沟通中，由于缺少了权利作用的保障，问题则会明

显地表现出来。行为主体双方可能会有不同的行为模式，这时沟通双方需要分析沟通障碍的原因，寻找稳妥的解决方案。因此，行为主体双方都应参考"支配—温和型"的沟通行为模式进行设计构想沟通。

在设计构想发展的不同阶段，行为主体双方可以通过较为合适的、高效的构想表现形式与平级进行沟通，例如，在草图阶段，平级之间可以互相评价草图方案的可行性，且在尊重对方成果的情况下提出一些优化修改建议，这样可解决平级之间设计构想沟通中的沟通障碍，从而实现同位阶间的高效沟通。

但是在与平级的设计构想沟通中，接收行为主体（即沟通对象）可能会表现出不同的行为模式。作为构想沟通活动的发起者，当沟通对象属于支配—敌意型时，表达行为主体应该表明自己的设计态度及设计主张，尊重对方并听取接收行为主体所提出的建议；当接收行为主体是顺从—敌意型时，我们应尝试抛出一些设计构想观点，引导沟通对象讲出他们内心的观点或想法，通过夸赞的方式鼓励对方并且明确自己的设计意图或设计观点；当接收行为主体是顺从—温和型时，最佳沟通策略是给予沟通对象信心，通过情境演绎或其他方法吸引沟通对象参与设计构想；当接收行为主体是支配—温和型时，最好也用支配—温和的行为模式与沟通对象进行配合，使设计构想沟通更加顺畅。

汤姆·格里弗（2017）指出，团队中应该以成果为重，不应存在个人主义。与平级沟通的支配—温和型行为模式，相较于对下级的沟通行为，会有所不同。一般而言，同位阶的人不将平级视为有威胁的竞争者，也不将其视为亲密朋友，他们的行为目标多指向合作、问题解决和目标实现。与平级沟通应该以不同的观点进行融合，从而促成最佳的设计构想发展方案，让每个人都感到满意、满足、受尊重，迎接下一阶段的设计构想发展。

4）与上级沟通的策略

在设计程序之中，上级是设计人员最需要得到其认同的人之一。上级通常不会直接影响设计人员，但是却与设计构想的发展息息相关，没有他们的最终支持，设计构想发展或将受到阻碍甚至停滞。汤姆·格里弗（2017）称上级对设计程序的影响为"CEO（首席执行官）按钮"，指的是上级人员提出的不寻常或出人意料的意见，常打破项目平衡，让设计人员无所适从。究其原因，可以从计划行为理论中的态度、环境和能力来分析：在沟通态度上，上级人员通常更愿意对有利于构想发展或企业发展的内容进行沟通；在沟通环境上，上级人员通常要不断辗转于多个话题、项目或会议之中，可以与设计人员进行构想沟通的时间短暂，见面的机会也相对较少，因此要让设计人员尽快跟上上级人员的节

奏，展现解决方案并听取反馈；在沟通行为能力上，上级人员往往能够做到话语简练并直戳要点，倘若设计人员的表达信息繁杂、重点缺失、时间冗长，出现"CEO按钮"等类似情况便不足为奇了。

为避免此类情况的出现，设计人员应关注上级人员的信息需求。上级人员通常关注企业发展、重点资讯、解决方案等，设计人员相应需关注如何在沟通中交代进度、直指要点、描述方案等。此外，由于设计人员与上级沟通的机会通常较少且时间短暂，亦有可能在时间、地点、场景上都无法确定，因此设计人员要对设计构想的发展进程足够熟悉并时刻做好对上沟通以获取反馈的准备。

以简报为例，简报是设计人员与上级沟通的主要方式之一，具有精简、灵活的特点。根据简报的时长、地点、场景等条件可以将简报类型归纳为三种：电梯中的闲聊（Elevator Pitch）、茶歇间隙的说明（Briefing）、会议中的详细展示（Presentation）。电梯中的闲聊指的是当设计人员在乘电梯等类似情况遇到上级人员时，抓住机会探取上级人员的反馈。电梯运作一次的时间通常在1分钟或30秒以内，设计人员通常只有寥寥数句话的时间进行简报，把握机会只谈最紧要的事情，提出能让对方对项目感到有兴趣的话题，是此类情境下进行简报的关键，因此也常将类似的、在高度时间限制下进行的沟通，称为机会简报。茶歇间隙的说明，相较机会简报的时间略长，但也有限，无法畅所欲言，可相对完整地就项目的现况展开向上级说明项目进度、现存问题、紧急程度、对项目的影响程度等。会议中的详细展示，此类简报有着长段且完整的时间，可以对项目进行全方位的阐述，设计人员要通过简报让上级尽快进入状态，并展现项目当前的进度、问题以及对应的解决方案，听取并记录上级的反馈。这些都是设计人员必备且需要精湛纯熟的基本设计技术。

5）与外部沟通的策略

与外部沟通的策略是指站在接受外部设计委托的设计公司的立场来说明与外部沟通的策略。设计公司与设计委托方两家公司具有两种不同的组织形态与企业文化，在专业上互补，具备不同的领域知识，很容易出现差异的思维模式和价值观。

与外部的沟通主要是设计团队与设计委托方的沟通，和与上级沟通相似的是，与设计委托方的沟通同样直接影响到设计构想最终的确认和实施。有别于与上级沟通的地方是，委托方通常为非设计背景者，沟通的难度也因此提高。困难之处在于，委托方常会按照其自身知识背景或主观意愿来衡量构想方案，而设计团队则倾向于从理性分析，用逻辑推理的方式来发展设计构想，此时的设计人员就好像是"戴着脚镣跳舞的人"。

由于委托方与设计方的信息不对称，知识经验、行业背景、对设计的理解等也存在差异性，因此以委托客户为中心的沟通方式成为与外部沟通策略的核心要义，要尽可能地对沟通对象的身份背景进行了解，确定最关心的咨询以及最易接受的沟通方式。简报仍是与外部沟通的主要方式之一。当外部人员是客户时，此时简报的策略与上级沟通的简报策略类似，其最终目的都是为了发展设计构想；当外部人员不是项目关系人时，与外部的简报沟通则更多地关注于如何引起外部人员的兴趣，其最终目的是为项目合作创造机会。此外，面对非设计背景的外部人员时，如何将设计语言进行转换是对外沟通的关键，此时需寻求广义上简报的多元化形式，如动态展览、舞台演绎、数字化技术等，从而更生动直观地传达设计构想。

4.4 沟通的艺术

构想沟通的设计技术均有理可依、有据可循，而在进行设计构想沟通时，相应的人际沟通也必然随之进行，此时沟通不仅是一门"技术"，而且是一门"艺术"。这门艺术不仅是设计人员之所需，而且是不分行业、阶层、年龄、性别等所有社会人士都需了解的基本知识与技能。

4.4.1 察言观色

察言观色是一种识人的方法与技能，在设计构想沟通中，对话行为主体掌握此项技能，可以运筹帷幄，决胜千里。察言，是识人的关键。一个人的言辞能透露他的品格，通过对方的言谈能了解他的地位、性格、品质以及内心情绪。因此领会弦外之音是"察言"的关键所在。观色，是对对方的表情、面相、打扮、动作以及看似不经意的行为，通过敏锐、细致的观察，在第一时间掌握对方的意图，了解对方的内心想法，从而随机应变，做出正确的反应。

察言观色是设计构想沟通中的重要一环，设计人员通过察言观色可以猜测对方是否理解所表达的构想内容、对构想内容存在的疑惑等。在构想沟通过程中，设计人员往往需要通过察言观色，察觉对方在沟通过程中的言行变化、情绪起伏等，以进行客观的猜测，从而调整沟通的方式与节奏，实现高效沟通。

4.4.2 自我展现

自我展现是指有意透露与自己相关信息的过程，且这些信息通常是

重要的、不为人所知的。自我展现也是行为主体在表达观点之后希望取得对方认同的一种自信展现，是行为主体在寻求对自己行为和观念的确认。自我展现可以让自己更好地控制情绪，也会增加行为主体对他人的控制，从而进行高效沟通。

在设计构想沟通过程中，自我展现可以让对方很快地了解设计人员的情绪、心理想法等。通过自我展现，可以让行为主体变得坦率，在心理上和情感上得到慰藉，还可以增进沟通双方的关系。一个自我展现的行为会引发另一个自我展现的行为，这并不意味着自我展现必定引发他人的自我展现，但是设计人员的坦诚会使他人感觉安全，甚至感觉有义务去配合设计人员坦诚地进行自我展现。有时在设计构想沟通过程中，通过与他人谈论对设计构想的意见、态度和感觉的论述角度，可以帮助设计人员厘清构想观点，提升沟通效率。

自我展现固然重要，但也存在一定的风险。自我展现可能会带来一些负面印象，降低沟通关系满意度，丧失对一段关系的潜在影响力，还有可能会伤及他人。因此在构想沟通活动中，自我展现的"程度"及展现的"方式"是需要掌握和把控的。

4.4.3 情绪管理

情绪管理意指掌控自我，调整情绪，对设计构想沟通过程中所出现的矛盾和引起的情绪反应进行适当的排解，方能以平和的态度、客观的角度、深度的理性进行设计构想沟通，是一门重要的"艺术"。行为主体情绪管理得当，会提升沟通效率，反之可能导致沟通失败。

情绪管理首先要学会观察自己的情绪，也就是时刻提醒自己注意是否有负面、过激、低沉等情绪，若有就需及时地排解或转移，方能保持平和的态度；其次要以合宜的方式疏解情绪，给自己一个厘清想法的机会，从"我可以怎么做""怎么做可以高效率""这么做会不会带来不利影响"等客观的角度去思考；最后是要尝试表达自己的情绪，合理利用自己的情绪去表达内心深处的想法，有助于增加沟通的深度。

4.4.4 处理冲突

设计构想沟通的特殊性在于，虽然沟通双方具有相同的目标，但通常都不清楚自己所言是否准确（或符合事情真相），因此出现冲突是设计构想沟通的常态。冲突，通常被认为是应该被避免的事情，但是冲突同样可以具有建设性。设计不仅是为了解决问题，而且在于创造性产

出。相应的，合宜地处理冲突，不仅可以解决矛盾，而且可以向共同目的推进设计构想发展。在构想沟通过程中的冲突类型，可分为情感冲突和与设计构想相关的冲突两大类。

情感冲突的起因通常是在进行构想沟通时，对话行为主体间带有人际指向性的话语，没有做到"就事论事"，或是自我展现过度、情绪管理失控所导致。敏锐地察言观色、适当地自我展现、有效地情绪管理是避免情感冲突的前提，沟通时少用或禁用"你、我、你们"等人际指向性词语，而多用"我们、团队、大家"，将沟通的重心集中于设计构想的发展过程，寻求共识是避免情感冲突的关键。

与设计构想相关的冲突通常出现于对话行为主体间对于设计构想发展存在不同的意见，或由于知识背景的差异而产生互不理解的情况。威尔莫特等（Wilmot et al., 2010）提出冲突处理模型（图4.10），阐述冲突双方之间可能存在的沟通方式。冲突处理模型以"关切自己"和"关切对方"为轴，指出不同程度组合的五种冲突处理模式——竞争、妥协、调试、逃避、合作，分别代表竞争采用"我的方法"、双方妥协"各取一半的方法"、单方礼让试用"你的方法"、双方礼让或逃避而出现的"没有方法"，以及双方合作想出"我们的方法"。值得注意的是，处理人际事务的时候，最合乎科学理性的方式却未必是最适合人性的方法。在五种冲突处理模式中，"合作"似乎是最理想或最合理的处理方式，但亦有可能不是最可取的方式。因为在设计构想沟通中存在着不同位阶、功能部门、知识背景的沟通对象，所以在选择合适的沟通方式时，要考虑到与沟通对象的关系、发生冲突的情境、对于构想发展的利害关系等复杂因素。

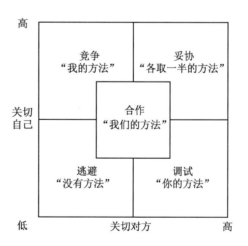

图4.10 冲突处理模型

4.5 构想沟通的案例分析

相对而言,与外部的设计沟通是最复杂且最困难的沟通类型,最容易遇到层级位阶、知识背景等与己相异者。时尚设计常被狭隘地定义为服装设计,与其他设计领域,如工业设计、商业设计、媒体设计、空间设计等差异最为明显。时尚走秀可以视作服装设计师同时对目标客户、潜在用户、现场观众、媒体杂志等外部人员进行构想沟通的一种有效方式,在此选用内时尚产业以及相关项目的实践案例作为设计构想沟通相关设计技术应用的说明案例。

4.5.1 "维多利亚的秘密"内衣秀

"维多利亚的秘密"内衣秀(Victoria's Secret Fashion Show)是由美国女性内衣品牌"维多利亚的秘密"所主办的年度时装表演,是内衣产业中最知名、最具影响力的时尚秀(图4.11)。为方便讨论,以下将"维多利亚的秘密"内衣秀称为"维密秀"。

图 4.11 "维多利亚的秘密"内衣网店(左)与秀场(右)对比

尽管维密秀作为一种营销方式曾经大获成功,在 2001 年有超过 1 200 万人观看了第一场维密秀,但是从 2014 年开始,维密秀的收视率却急剧下降,2018 年的观众数量仅有 330 万人(Victor, 2019)。《时代周刊》报道,维密秀的母公司——美国有限品牌(Limited Brands)公司于 2019 年 11 月 22 日正式宣布取消 2019 年的维密秀活动(Gajanan, 2019b)。维密秀的营销策略在最初可谓非常成功,但为何每况愈下呢?

选购内衣通常是女性比较私密的活动,更是常会让男性感到尴尬的事情,而维密秀将这个活动演变成一场盛大的宴会。维密秀不仅是女性消费者的狂欢,而且吸引了男性消费者的眼球,让所有人都能参与其

中,在最大程度上囊括潜在的客户或用户。这使得"维多利亚的秘密"成为最知名的内衣品牌之一,也成就了大量的设计师与超模。

超模,是维密秀所拥有的内衣行业中最重要的资源之一。维密秀称她们为"维密天使",是每年从全球各大超模比赛中选拔出来的。严格的选拔标准,意味着维密天使拥有着所有女性梦寐以求的"完美身材",维秘秀也成为所有模特梦想的圣地。在2003年到2006年的这段期间,维密秀凭借着当时强大的超模阵容,每年的收视率都居高不下,那几年更被称为维密秀的"众神时代"。华丽的内衣、奢华的秀场、性感的超模塑造了"维多利亚的秘密"奢靡的品牌形象。

然而,实际上"维多利亚的秘密"的产品中有大量的大众款或基础款内衣。成功的营销策略让无数观众认识了这个品牌,但让大众误解了其产品定位,让不少普通用户望而却步。可见,成功的营销策略并不代表着合适的设计构想沟通策略,忽略了客户或用户的真实信息需求,往往会造成"词不达意"的反效果。

近年来,维密秀的口碑和质量已经大不如前,其中最为诟病的就与模特阵容有密切关系,即观众对维密秀的期望在"众神时代"已经被拉至顶峰,而维密秀却为了追求商业成功而倾向于采用更具商业价值的模特,导致模特的质量改变,对于观众而言,这也就产生了下滑的量变,难以不断创新高地满足观众的期望了。

同时,维密秀对于时尚、完美和性别规范等的老旧观念也已经逐渐难以被接受。例如,维密秀推出的"Perfect Body"(完美的身材)广告就饱受争议,导致超过16 000名英国群众在请愿书上签字,要求"维多利亚的秘密"为这个不负责任且有辱女性身材的广告道歉,认为这个广告只顾宣传所谓的"完美的身材",而忽略了女性"真实的美"(Stampler,2014)。维密秀的其中一位超模罗宾·劳利(Robyn Lawley)更是直言维密秀对于模特的选择缺乏对女性身材多样性的考虑(Gajanan,2019a)。此外,维密秀的母公司当时的首席营销官艾德·拉泽克(Ed Razek)更是表达了因为维密秀是一个梦幻而完美的世界,所以不应该使用跨性别模特的相关言论,遭到舆论强烈质疑维密秀对性别的偏颇(Gajanan,2019b)。以上各种原因,都直接或间接地导致了维密秀的节节败退,直至2019年维密秀的正式销声匿迹。

这个案例印证了本章所提出的设计沟通模式,整体信息呈动态发展,在成功之初,必会发展出有利于其发展的支持信息;创新之举,初始可与之竞争者寡,干扰信息低;新奇体验,观众缺少比较对象,沟通信息佳。但时间渐长、次数渐增、个案增多之后,观众的品位与偏好也不断地在改变。在2000年时,大家认为"梦幻而完美"是标准价值,

然而2020年的多元价值论早已覆盖、淹没了单一价值观。此外，将可以算是失败的维密秀案例，与第1章提到的老字号水果店所提供的西红柿切盘吃法做比较。前者即使到最后宣告不续办之前都还有330万名观众的支持，可谓仍是广受好评，但与最佳时段比较，每况愈下，支持人数仅为巅峰时期的1/4左右，长期观感渐下。后者则采取反向操作策略，让一盘可能原本不怎么具有佳评实力的西红柿水果切盘口感渐入佳境，即便实质上不及格，但经过设计技术加值，最后仍能超出顾客期望，成为大家口中的好味道。

4.5.2 内衣专利研发案例

2018年底数据指出，中国有近6.5亿女性。文胸，是女性不可缺少的日常服饰之一，女性日常穿戴的文胸款式大多是背扣式的，需要女性双手的高度配合，才能保证穿戴动作的顺利完成。也正是这个特点，导致女性在部分场景下穿戴或调节文胸是非常不便利的。其中一种情境为，当用户为单手残疾或受伤的女性时，由于无法使用双手的配合，要顺利完成穿戴动作十分困难。

针对此问题，检索现有技术专利、学术论文和市场销售的相关产品之后，仍未能找到合适的"答案"。于是，设计人员通过对目标人群的生活方式、手部行为习惯、心理状态等进行分析，产出了许多针对性的设计构想或解决方案。经过设计团队内部讨论，听取相关人员的指导与建议，最终筛选出两款可行的设计构想，分别为侧扣式文胸和单手穿戴式辅具。在确定设计构想之后，设计人员通过电脑软件绘制了相关的设计草图，以展示说明设计构想，如图4.12所示。

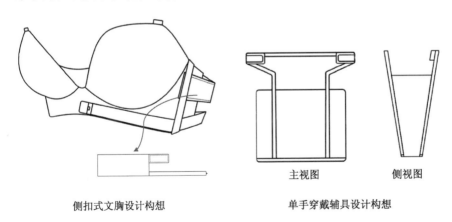

图4.12 为单手障碍女性所设计的文胸及辅具设计构想

在完善了以平面形式呈现的设计构想之后,设计人员通过模型制作来表达更丰富、细致的设计构想,检视各设计构想的可行性和使用效能等指标。通过使用样品模型进行演示(图4.13),可以更直观地与他人进行设计构想的沟通,以获取多元意见和改进建议,进而完善设计构想。

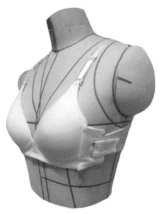 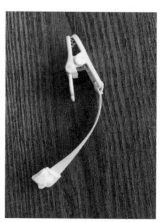

侧扣式文胸功能模型　　　单手穿戴辅具功能模型

图 4.13　文胸及辅具产品功能模型打样

设计构想在设计团队内部逐渐完善之后,需要得到设计团队外部,如目标客户、潜在用户、制造与营销团队以及其他领域专家等的认可,方可朝量产和市场化进程推进。在任何创新想法公开宣传之前,必先做好知识产权的申请与布局,否则便是行产业公益之善,将辛苦研发成果无偿奉送给竞争对手了。为获取更全面的相关利益者的回馈信息,制作产品功能模型,录制操作方式视频(图4.14),邀请受测者试穿试用原型样品,以精确地找到新一轮设计开发的研究缺口和灵感来源。

图 4.14　单手穿戴辅具之操作示范视频

案例中的侧扣式文胸与单手穿戴辅具，发布于 2019 年 12 月 2—4 日于深圳所举办的国际感思学术研讨会（2019 International Feel Conference），并以展览的形式与外部专家学者进行了设计构想交流。研讨会论文宣讲的时间有限，作品展示场地亦多有限制，考虑到沟通环境下的先天不足以及其他可能出现的意外状况，如现场实际操作时可能会出现沟通时间不够、操作失误、结构失灵或其他问题等，于是在会前录制标准穿戴操作视频，以降低或避免上述情况的发生，从而达到更好的设计构想沟通效果，若将之上传至云端或网络，更可增加并扩大有效设计沟通之机会和渠道。

第 4 章注释

① 参见 GURU99 网站《α 测试是什么？》（*What is Alpha Testing?*）（2019 年 6 月 18 日）。

② 参见 cleverism 网站《产品测试和市场测试》（*Product Beta Testing & Market Testing*）（2014 年）。

第 4 章参考文献

彼德·德鲁克，1987. 管理：任务、责任、实践 [M]. 孙耀君，等译. 北京：中国社会科学出版社.

李晓，2006. 沟通技巧 [M]. 北京：航空工业出版社.

罗纳德·阿德勒，拉塞尔·普罗科特，2015. 沟通的艺术：看入人里，看出人外 [M]. 黄索菲，李恩，译. 插图修订第 14 版. 北京：世界图书出版公司.

苏勇，罗殿军，2006. 管理沟通 [M]. 上海：复旦大学出版社.

汤姆·格里弗，2017. 设计师要懂沟通术 [M]. UXRen 翻译组，译. 北京：人民邮电出版社.

唐纳德·诺曼，2015. 设计心理学 1：日常的设计 [M]. 小柯，译. 北京：中信出版社.

魏华，2011. 艺术设计史 [M]. 郑州：河南科学技术出版社.

张承良，等，2008. 沟通与协调能力的培养 [M]. 广州：广东人民出版社.

AJZEN I, 1991. The theory of planned behavior [J]. Organizational behavior and human decision processes, 50 (2)：179-211.

CHIU M L, 2002. An organizational view of design communication in design collaboration [J]. Design studies, 23 (2)：187-210.

GAJANAN M, 2019a. Model Robyn Lawley on what Victoria's Secret must do next after canceling its fashion show [EB/OL]. (2019-11-23) [2020-12-22]. https：//time.com/5737678/victorias-secret-robyn-lawley-fashion-show/.

GAJANAN M, 2019b. Victoria's Secret cancels fashion show as sales fall [EB/OL]. (2019-11-22) [2020-12-22]. https：//time.com/5736957/victorias-secret-fashion-show-cancelled/.

LUENENDONK M,2014. Product beta testing & market testing [EB/OL]. (2014-07-17) [2020-12-22]. https://www.cleverism.com/product-beta-testing-market-testing/.

PEI E,CAMPBELL R,EVANS M,2008. Building a common ground: the use of design representation cards for enhancing collaboration between industrial designers and engineering designers [R]. Sheffield: Design Research Society Conference 2008.

SELF J A,2019. Communication through design sketches: implications for stakeholder interpretation during concept design [J]. Design studies,63: 1-36.

SHANNON C E,1948. A mathematical theory of communication [J]. Bell system technical journal,27 (3): 379-423.

STAMPLER L,2014. Thousands of people want Victoria's Secret to apologize for 'Perfect Body' Ad. [EB/OL]. (2014-10-31) [2020-12-22]. https://time.com/3551892/victorias-secret-perfect-body-ad-backlash-petition/.

VICTOR D,2019. Victoria's Secret, struggling on many fronts, cancels annual fashion show [EB/OL]. (2019-11-22) [2020-12-22]. https://www.nytimes.com/2019/11/22/business/victorias-secret-fashion-show-canceled.html?smid=fb-nytimes&smtyp=cur.

WILMOT W,HOCKER J L,2010. What is alpha testing? [EB/OL]. (2019-06-18) [2020-12-22]. https://www.guru99.com/alpha-beta-testing-demystified.html.

第 4 章图片来源

图 4.1 源自：王泓娇（2019 年）；洪慈妤等五人（2014 年）；杨彩玲（2003 年）。

图 4.2 源自：林育安等三人（2015 年）；陈学峣（2004 年）；江致霖（2010 年）。

图 4.3 源自：罗颖科（2016 年）；陈学峣（2004 年）；李世杭等三人（2012 年）；陈思伶等四人（2015 年）；赵静玟等五人（2015 年）；郑宇容等三人（2010 年）。

图 4.4 源自：曾靖涵（2013 年）；陈思伶等四人（2015 年）；黄思绫等人（2009 年）。

图 4.5 源自：留钰淳等六人（2016 年）；陈学峣等六人（2004 年）；林政翰等五人（2011 年）；刘宜修等五人（2009 年）。

图 4.6 源自：定风阁（2020 年）。

图 4.7 源自：陆定邦绘制（2019 年）。

图 4.8 源自：AJZEN I,1991. The theory of planned behavior [J]. Organizational behavior and human decision processes,50 (2): 179-211.

图 4.9 源自：苏亚、温一锋根据张承良，等,2008. 沟通与协调能力的培养 [M]. 广州：广东人民出版社绘制（2019 年）。

图 4.10 源自：WILMOT W,HOCKER J L,2010. What is alpha testing? [EB/OL]. (2019-06-18) [2020-12-22]. https://www.guru99.com/alpha-beta-testing-demystified.html.

图 4.11 源自：维多利亚的秘密中国官网（2020 年 2 月 8 日）；2013 年维密秀（2016 年 10 月 21 日）。

图4.12 源自：赵雨淋（2019年）．
图4.13 源自：洪歆仪、吕晓华（2019年）．
图4.14 源自：赵雨淋、吕晓华（2019年）．

5 团队合作的设计技术

需要借由创新设计来解决的问题经常是前所未见的,个人观点和思维上的盲点和误区又是在设计创新中难以避免的,这使得"团队合作"成为创新不得不使用的重要设计技术。本章从团队发展理论出发,指出"内部凝聚力"是团队流畅合作的关键,借由关注团队心理形态的倾向,引导团队互动,将有助于增进团队生产效能,而广被采纳的"团队发展阶段理论"就提供了简单明了的框架,有助于掌握团队发展动态的外显特征。为了更深入地了解团队的复杂动态,本章从纵向上探讨"领导方式如何促进团队的创造力",从横向上讨论"如何管理创新活动中不可避免的团队冲突",并以"提升团队效能"为目标,提出设计技术和策略方法,包含"追求目标一致性的团队建设""成员角色定义与创造力领导""延迟批评的冲突管理"。最后以"内时尚"设计团队为例说明团队合作的设计技术。

5.1 团队发展理论

5.1.1 团队形成的基础

团队和合作互为表里。厘清团队的形成动态将有助于利用设计技术来促进合作。"社会人"(Social Man)是团队存在的基础假设,强调社会性因素对人类认知和行为的影响。社会人的假设,可以追溯到"霍桑效应"(Hawthorne Effect),这是一个管理领域的著名现象。1927年至1932年间,美国哈佛大学心理学教授乔治·埃尔顿·梅奥(George Elton Mayo)带领学生和研究人员在西方电气(Western Electric)公司位于伊利诺伊州的霍桑工厂进行了一系列实验,总结认为,生产效率的提高和降低主要取决于员工的士气,而士气取决于人与人之间的关系。由此发展出管理学中的人际关系学说。受此影响的著名学者包含被誉为工业心理学先驱的雨果·芒斯特伯格(Hugo Munsterberg),提出

需求层次理论的亚伯拉罕·马斯洛（Abraham Maslow），提出双因素理论的弗雷德里克·赫茨伯格（Frederick Herzberg）等人。

不同团队有各自独特的组成特征、做事方式和潜在能力，使得社会性因素显著地影响团队的运作，表现在团队成员的心理、认知方面，进而通过行为展现。法国社会心理学家古斯塔夫·勒庞（Gustare Le Bon）可以说是第一个尝试对团队进行研究的重要学者（Conyne，2010），他在 1895 年出版的《乌合之众：大众心理研究》（*The Crowd：a Study of the Popular Mind*）一书被视为群众心理学的经典之一。他在研究中，以法国大革命为例，把团队成员"放弃自我，对他人意志全然服从"的过程描述为"具有传染性"（Contagion）的。为了进一步解释传染性的现象，他指出团队中蕴藏着一种共同的意志，当团体心志（Group Mind）活跃的时候，团体可能表现出如孩童般的行为，寻求立即性的愉悦，甚至不顾后果。勒庞的研究成果奠定了团体发展理论的基础，威廉·麦克杜格尔（William McDougall）和西格蒙德·弗洛伊德（Sigmund Freud）等后续研究者则在此基础上，进一步探究与团队相关的诸多课题，了解团队如何行动，尤其是在群体层次上所反映出的现象。

在创新领域，群体之所以会以团队形式出现，可能归因于外部强制力或内部凝聚力。前者较容易确保团队具备执行任务所需的知识技能，如企业经常组建的新产品开发团队，但后者往往才是确保团队持续流畅运作的关键。

5.1.2 团队发展的心理形态

群体动力学的先驱是英国精神分析学家威尔弗雷德·比昂（Wilfred Bion），他认为团队当中存在两种模式形态：第一种是"工作型团体"（Work Group）；第二种是"基本假设型团体"（Basic Assumption Group）。前者由理性主导，成员的行为持续地指向团队的共同目标；后者则受到原始心理机制的支配，容易导致团队出现目标偏离（Change Away from Purpose）的情况（Conyne，2010）。在比昂的理论基础上，西英格兰大学的弗伦奇和辛普森将其称为心态（Mentality），并指出两者经常共存（Co-Exist）于人类互动之中，这意味着团队处于两者的叠加态（French et al.，2010）。

关于基本假设型团体的构成核心，比昂认为是团队成员无意识地共同形塑出的一种幻象，可分为三种：① 依赖（Dependence）：团队成员无助的期待一个全能的救世主出现，能照顾到成员的需求并协调团队互

动。② 战斗或逃跑（Fight-or-Flight）：成员感觉团队的存在受到威胁，他们认为需要一个强而有力的领导者来团结彼此并做出决断。③ 配对（Pairing）：在团队成员的想象中，两个或更多的成员会紧密的联合，形成一种救世主的形象，解救团队脱离困难①。

理论上，表现出明显工作型团体特征的团队具有较高的生产力，但工作型团体的运行却也总是弥漫着（Pervade）基本假设型团体的味道（Bion，1961）。因此，自省性地（Reflectively）关注团队心态的倾向，引导团队互动，将有助于增进团队的生产效能。

5.1.3 团队的发展阶段

布鲁斯·塔克曼（Bruce Tuckman）提出团队发展阶段理论，是最广泛被采纳的理论之一。在一项针对 150 位专业人士所进行的调查中，奥弗曼等（Offermann et al.，2001）辨认出超过 250 种不同的团队发展模型和理论，而塔克曼模型是其中最广泛被采用的一种，它将团队发展分为五个阶段（图 5.1）：形成（Forming）期、风暴（Storming）期、规范（Norming）期、表现（Performing）期、修整（Adjourning）期。

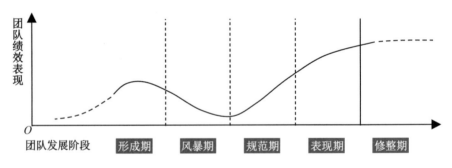

图 5.1　塔克曼模型的团队发展阶段和表现

在塔克曼的理论基础上，天普大学（Temple University）的苏珊·蕙兰（Susan Wheelan）发展出整合模式，对塔克曼的理论做出了补充，相互对应参照（表 5.1）。麻省理工学院（MIT）人力资源部门推荐使用塔克曼的理论模型②，本章在塔克曼的理论模型基础上，综合蕙兰的整合模型理论的内涵进行阐述，说明团队的发展特征。

1）形成期

在团队形成的初始阶段，成员期待成为团队的一分子，并热切地期待开展新任务，此时团员对团队领导者的依赖程度较高。心理上，团队成员可能会感到焦虑，担心自己是否能融入团队，或者自己的表现能否

表 5.1 塔克曼模型和蕙兰模型的对照

理论名称编号	塔克曼模型	蕙兰的整合模型
一	形成期	依赖和包容
二	风暴期	抗拒依赖和争吵
三	规范期	信任和形成结构
四	表现期	执行工作
五	修整期	终止

达标；行为上，团队成员可能提出很多疑问，这些疑问反映出他们加入新团队的兴奋以及不确定性所延伸出的焦虑感。在这个阶段，团队成员投入大部分的精力借由内部互动来厘清自我定位，成员可能分享一些看似无关的经验或故事，与任务相关的成果产出因而相对较低。

在此阶段，团队的关键任务是建立明确的组织架构、目标、发展方向，以及成员的角色定位，让团队成员尽早开始建立互信。热身（Orientation/ Kick Off）活动有助于在内部形成对团队任务或目标的初步共识，也能引导成员对团队的合作流程和潜在产出抱有期待。

2）风暴期

随着互信程度提高，团队的焦点开始逐渐转向目标。随着精力投入，成员可能开始感知到初始期待与实际表现的落差，无论是对自己或是其他成员，继而产生挫败感或愤怒的负面情绪。这些情绪都可能使得团队关注的焦点从任务上偏离，甚至开始怀疑目标是否可能达成。在这个阶段，成员开始意识到彼此间的差异和所衍生的冲突，同时密切地关注团队整体如何做出反应。

挫折感是此阶段的主要特征。归因于对目标、期待、角色、责任等方面的意见不一致，团队内的互动开始出现火药味，或者至少较不顾及礼貌或尊重；成员对那些他们认为阻碍个人或整体团队达成任务的事物表达不满，这种不满可能延伸到其他成员，甚至影响整个团队。争执几乎是一种必然，成员甚至可能对原先设定的任务或目标提出严苛的批判。

风暴剧烈时，团队的关键任务是尽力维持所有成员对目标的关注，可能的做法包含把大目标分解成小目标、强化与目标相关的技能、引进冲突管理方法或调节机制。对目标的重新定义也有助于减轻内部冲突，同时大致兼顾目标。

3）规范期

在经历过一些内部意见不一致或冲突后，若团队没有因此崩解，自然会发展出一套减轻、调解的方法，或者略过矛盾的机制，让成员得以

继续朝向团队目标前进。成员也可能想出方法来应对内部差异，或者找到或发展出适合的方式，来处理自身期待和团队表现之间的落差，这时团队逐渐迈入规范期。随着社会规范逐渐成形，成员之间也越来越熟悉如何进行内部互动，包含成员间的昵称或只有成员能够理解的比喻或笑话，这些规范的存在有助于减少摩擦、提升沟通效率，让团队更能够将注意力重新放回目标本身。

团队规范发展到一定程度后，成员间有意义的沟通增加，彼此也更愿意分享想法或是求助，成员会感到团队氛围较为舒适，更容易表达他们的真实想法和感受，也更容易接纳其他成员的意见，甚至意识到多元的想法和经验可能有助于团队达成甚至超越目标，尤其是在牵涉到创新的情况下。

4）表现期

随着沟通越来越顺畅，团队就像上了油的机器，开始朝着任务目标运转，成员也基本满意于团队的表现，开始能够回顾团队运作的过程和成员个人的优缺点，并分享他们观察、自省的结果。随着对团队的归属感和认同感增强，团队逐渐被视为一种"整体大于部分的总和"，成员对团队效能的满意度也会提高。成员原先的角色分派也可能逐渐消解，取而代之的是更动态的任务分配或由成员主动承担责任。

在此阶段，团队成员普遍有可观的投入和不错的表现，离目标的达成也越来越接近。在完成某些里程碑任务时，可以适度的庆祝以维持团队的活力，也应鼓励成员持续深化达成团队目标所需的知识和技能。

5）修整期

这个阶段的重要任务是将手上的工作告一段落，准备结束或移交。也可以回顾团队合作的过程和产出，尤其是整理团队合作过程中学到的经验，这有助于组织的知识管理。除此之外，准备一个闭幕仪式，感谢成员的贡献，且正式结束团队运作，这将有助于成员再次投入团队接受新的任务挑战。团队也会面临解散，原因可能是组织重整的需求，或是任务型团队达到了原先设定的目标。伴随着任务完成的喜悦与成就感，面对未来可见的团队解散，成员可能对自身未来的角色和责任出现焦虑感，或者对团队关系的结束产生难过、失落的情绪。

毋庸置疑，塔克曼的团队发展阶段理论提供了简单明了的框架，适合作为讨论团队动态的起始点（Bonebright，2010）。然而，该理论也存在一些限制或尚待开发之处，例如，卡西迪（Cassidy，2007）指出，风暴期的定义不明确，比起一种必经的阶段，风暴期更接近一种持续存在的现象。里卡兹和莫格（Rickards et al.，2000）认为，该理论并未针对团队在时间中的变化提出全面性的解释。哈克曼（Hackman，

2003）则指出，像团队这种高度复杂系统的行为，可能无法借由对众多个别元件或成员的观察来解释，若要深入地了解团队的动态，就不能忽略系统的全貌。

5.2　团队效能与表现

团队的形成动态大致阐明后，随之而来的问题是，如何利用不同的设计技术来促进团队合作与创新行为，并提升团队表现。效能是其中最基础的概念之一。团队效能是团队集体对自身任务执行能力的综合评估，潜在地影响团队对任务的投入、成员间的互动，以及面对困难时的韧性（Bandura et al.，1999；Gibson，1999）。佩斯科索利多（Pescosolido，2003）的实证研究显示，团队效能对团队的维系有明显的正面效果，即可以提升成员心胸开放的程度，鼓励互相学习和自我成长，对团队表现有深刻的影响。

团队效能可分为三个层面：任务导向的"沟通所需时间"和"未来可能的共识程度"，以及对团队"提出有效解决方案之能力"的综合性评价（Gibson et al.，2000）。团队效能的评估，主要是通过量表来实施调查团队对自身能力、表现的评价。其中古佐等（Guzzo et al.，1993）的效力量表（Potency Scale）和厄利（Earley，1993）的聚合法（Aggregate Method）针对个别成员对团队的评价，综合计算出团队层次的效能，小组讨论法（Group Discussion Method）则是借由团队讨论与内部互动，由所有成员共同提出回应。在实证研究中，吉普森、蓝德尔和厄利（Gibson at al.，2000）对主要的效能评估方法进行了比较。经过166位管理者为时5周的参与和研究者持续的跟踪调查，结果显示，对团队的过程与产出进行评估，的确能够反映实际的团队效能，不同的评估方法间虽有落差，但都能够反映相应的团队效能情况。例如，任务导向量表中与时间相关的问项，确实能够预测团队实际用在沟通并产出解决方案的时间；小组讨论法也能够更好地预估团队产出的成效。

虽然团队效能是重要的概念，但必须在任务结束后，通过事后检核方能提供改善的依据，在任务执行过程中的指导作用较弱；同时，由于团队效能受到创新团队组成的影响，若团队组成经常有较大的变动，团队效能就必须一再的重新评估，进而难以借由效能改善来提升创新产出。在此情况下，为了更好地掌握团队动态的全貌，在团队的自我效能之外，应该进一步关注可能同时对效能与表现产生影响的因素。

根据诺瓦奇克（Nowaczyk，1998）为美国国家航空航天局兰利研究中心（Langley Research Center，NASA）所做的一项研究指出，工

程团队中不同的团队行为对团队成功的影响程度研究结果显示，参与者认为幸福感（Well-Being）是成功团队的必备条件，这是不同层次管理者不可忽略的方面。此外，成功团队在前期的团队建设（Group Development）上投入更多心力，讨论任务目标、成员角色和内部的行为规范等，很显然，只要有少数团队成员不愿意进行开放而有建设性的讨论，就可能对团队成功造成毁灭性的影响。这显示团队在成形阶段的动态是值得关注的，同时需要设计技术的参与。

设计团队面对的经常是棘手问题（Wicked Problem），相比于工程团队所面临的明确问题（Well-Defined Problem），设计的工作经常始于"问题定义"，可能要求更多元的设计技术。本章从"纵向"领导关系与"横向"合作关系两个方向切入，探讨如何通过不同的领导（Leadership）方式促进团队的创造力，还有在管理创新行为中所产生的不可避免的冲突。

5.2.1　创造力领导

创造力领导可被简单定义为：引导他人往产出创新的方向前进（Leading Others toward the Attainment of a Creative Outcome），经常采用的手段包含引导（Directing）、辅助（Facilitating）、整合（Integrating）。随着创新成为显学，创造力领导也蔚然成风，相关研究主题包含创造力管理、鼓励创造力和创新的领导方式（Mainemelis et al.，2015；Rickards et al.，2000），以及创新团队关系密切。

英国曼彻斯特大学的里卡兹和莫格（Rickards et al.，2000）从创造力领导的观点指出，创新团队必须面对两层障碍：第一层是个人的弱行为障碍（Weak Behavior Barrier），存在于团队规范形成之前，源于规范和个人信念、人际交流方式的冲突，被认为是较容易突破的障碍；第二层是团队的强大的表现绩效障碍（Strong Performance Barrier），源于创新任务的本质，往往要求创新团队达成突破，尤其是突破特定社会脉络下所衍生的某种惯有的期待[③]。他们进一步提出创造力领导对团队效能的潜在影响因素：① 由共有的知识、信念、假设所构成的一种成员间互相了解的基础（Platform of Understanding）；② 成员的共同愿景（Shared Vision）；③ 正向的团队氛围（Climate）；④ 情况不如预期时的应对弹性（Resilience）；⑤ 引导成员对想法投入精力（Idea Owners）；⑥ 引入外部知识（Network Activators）；⑦ 从经验中学习（Learning from Experience）。

欧美学界较早展现出对团队效能和创造力领导的关注，而国内也不

乏相关的实证研究。对外经济贸易大学的刘小禹和中国人民大学的刘军考察了团队情绪氛围、情绪劳动以及团队效能感对团队创新绩效的影响机制，针对85名团队领导、475名团队成员进行实证研究的结果显示，在不同的情绪劳动情况下，团队成员和不同对象的情绪交换会对团队绩效有不同程度的影响。当工作要求的情绪劳动程度高的时候，团队创新绩效表现主要取决于与外部（如顾客）的情绪交换，团队内部情绪氛围的影响比较小；当要求的情绪劳动程度较低时，团队内部的积极情绪交换则能够促进团队效能感，并对团队创新绩效有显著的正面影响（刘小禹等，2012）。在另一项基于51个团队进行的实证研究中，北京大学光华管理学院的隋杨等人指出，引领创新的团队领导调节了创新效能感与团队创新绩效之间的关系。团队领导越倾向于引领创新，创新效能感与创新绩效之间的关系就越强，经由创新效能感传导的创新氛围对创新绩效的效应也就越大。同时他们还指出了团队创新氛围与团队创新绩效之间的正向关系，以及团队创新效能感在其中起到的中介作用（隋杨等，2012）。

综上可见，创造力领导所衍生的情绪、团队氛围等因素对团队效能和绩效表现的影响效果，受到国内外理论和实证研究的支持，显示其应用范围不受特定地理或文化限制，值得研究者和实践者关注。

5.2.2 冲突管理

冲突管理是创新任务的另一个重要方面。莉萨·霍普·佩勒德（Hope Pelled et al.，1999）以任务相关的冲突（Task Conflict）和情感冲突（Emotional Conflict）为中介变项，考察成员背景的多样性对团队绩效表现的影响，罗列出构成成员多样性的主要特征，即民族（Race）、年龄、在公司的任期（Tenure）、专业背景（Functional Background）等，并探讨这些多样性特征对不同类型冲突的相关性，再进一步检验不同类型冲突与绩效表现的相关性。他们的研究成果指出了一些有趣的发现，分述于下：

首先，研究结果显示，与任务相关的冲突主要和成员专业背景的差异相关，但这样的冲突却可能从正面影响团队的绩效表现（Hope Pelled et al.，1999）。不难想象，不同的专业背景会带来差异化的观点，包含对问题情况、价值等关键议题的不同诠释，再借由成员之间的互动、碰撞、激荡，可能产出完全不同的叙事（Narration），进而呈现更多元的团队产出和表现，这对文化创意相关领域尤为重要。后续研究也支持这样的观点。帕赖茨（Paletz et al.，2017）针对微冲突和创造力

（Micro-Conflicts and Creativity）的研究表明，成员的文化背景越多元，团队就越能够利用所形成的观点。

其次，霍普·佩勒德等人（Hope Pelled et al.，1999）指出，管理者必须准备好同时面对团队成员的同质性（Homogeneity）和异质性（Heterogeneity）所延伸出的不同挑战。最有代表性的例子是，"任期长短的不同和民族间的差异越大，越可能会导致团队内的情感冲突"。这显示出文化背景对冲突的潜在效果，无论是宏观的生活文化或是较小范围的企业文化，都可能会影响冲突的发生或程度。有趣的是，年龄差异正好相反：年龄差异越小，越可能导致团队内的情感冲突。这可能是因为年龄和工作、事业相关，人们倾向于以年龄接近的人为参考来评估自身进展，使得较小的年龄差异倾向于触发社会比较（Social Comparison），进而导致情感冲突升高（Hope Pelled et al.，1999）。

值得注意的是，团队冲突等关于组织行为的实证研究，不可避免地会受到社会脉络和文化差异的影响。以前述霍普·佩勒德等人的研究为例，受试者来自3家大企业电子产品部门的45个团队，虽然他们没有明确指出企业名称，但从研究者的背景可以合理地推测这些企业均来自美国，其研究结论是否能够简单地应用在其他区域或企业文化中，仍有待检验。

5.3 提升创新团队效能的设计技术

从上述的讨论中可以总结出提升创新团队效能的一些关键，主要包含"追求目标一致性的团队建设""成员主角定义与创造力领导""延迟批评的冲突管理"，相应的设计技术则可能提升团队效能与绩效表现，以下分别介绍：

5.3.1 追求目标一致性的团队建设

成功团队在初期阶段的具体行为包含批判性且开放的辩论、对想法的仔细论证，以及愿意尝试不同的问题探索和解决方式（Nowaczyk，1998）。这有赖于坚实的团队认同（Identification）和共同愿景，其核心正是团队目标。

目标的设定至关重要，好的目标设定可以引导人们鼓励或阻挠他人的成功，也可以使人们专注于自己的利益而不在乎他人的成功或失败。目标代表个人或团队所要完成的事物，团队层次的目标或被描述为"产品愿景"（Product Vision），是对于我们所希望的未来个人（团队）绩

效表现的一种明显表述，借由对任务类型和预期产出的关键特征的全面性描述，对利益关系者、用户、管理者，以及开发团队的成员发挥整体的引导作用（Gowen，1985；Locke et al.，1981；Benassi et al.，2016）。

良好的目标设定，首先需要关注的是合作性。合作性的目标（Cooperative Goals）代表团队成员相信他们各自的目标存在正向关联，当某个人成功的时候，其他人也会因此更接近目标。合作性的目标有助于让成员相信团队有能力完成不同的任务，也有动力来坚持克服障碍并创新（Wong et al.，2009）。

其次是目标一致性。目标一致性代表个人对于目标认知的符合程度，许多研究显示，目标的共享程度越高，团队的绩效表现越佳，当个人目标符合团队目标时，有助于提升团队绩效，反之则有害（Locke et al.，2006）。目标可以通过四种机制影响绩效表现：① 目标使人专注于与之相关的事情上；② 目标存在激励效果；③ 目标影响毅力；④ 目标影响行动（Locke et al.，2002）。就设计团队而言，随着设计目标在广度与深度上不断开展，需要投注的心力日渐提升，必须通过团队合作的方式，集合个人的心力与智识方能应对，这样既提升了冲突的可能，也增加了目标一致性的重要性。

建立目标一致性的设计技术，主要可采取两种策略：① 借由严谨的当前情境分析，建立所有成员都能认同的论述，相关方法包含市场调查、市场需求分析、PEST 分析等等；② 透过愿景或未来导向（Vision/ Future-Oriented）方法，建立对未来的共同想象，相关方法除了正创造/镜子理论外（陆定邦，2015），还包含未来轮盘、未来诊疗等，以下简单介绍：

1）未来轮盘

未来轮盘由未来学家杰罗姆·格伦（Jerome Glenn）首先提出，这是一种参与式的方法，运用了类似头脑风暴的操作程序，目的是挖掘某种改变所带来的各种潜在后果（Bengston，2016）。这个方法被企业管理、军事、公共管理，以及非政府组织的规划者和决策者用来辨认和分析新兴趋势、新政策、科技创新，以及其他诸如此类的改变所带来的难以简单预料的后果。

在未来轮盘中，操作者必须深入思考一阶、二阶甚至更多层次的后果。例如，兴建新的高速公路以联结发展中的城市，可能会使经济活动增加、工作机会增多、物价上涨。时间一久，市区交通堵塞情形可能加剧，带来更多的污染，诱发居民健康问题等（Inayatullah，2008）。未来轮盘方法的有利之处在于容易找到参与者，能够快速地产生系统性的

结果，并且以视觉化的方式呈现。然而，其效果受限于参与者的知识与认知，甚至可能出现不一致的结果，且所产出的资料在本质上仅是推测性的（Benckendorff，2008）。

2）未来诊疗

未来诊疗是一种参与式、探索式的未来工作坊，包含了一系列的研究方法。在网络关系复杂、持续变迁、日渐系统化且充斥各类信息的社会中，组织和个人都需要扎实的能力来发展远见（Foresight）、学习和适应新的情境。更重要的是，将个人视为有足够能力采取行动来应对情境变动。长此以往，环境将朝符合人们偏好的方向改变，达到共创美好未来的效果，而未来诊疗正是针对这样的环境所提出的方法。

在未来诊疗中，芬兰未来研究中心（Finland Futures Research Centre，FFRC）和芬兰图尔库大学整合了六种不同的远见方法，借由提倡未来导向思维、激发讨论、自下而上发展行动方案的方式，针对各种未来议题，达成运用集体创造力来寻找可实施方案的目标。前述的未来轮盘也被纳入六种方法之一，其他五个分别为：① 未来之窗（Futures Window）：一系列旨在激发思考的图片搭配音乐。② 未来检核表（Futures Checklist）：从政治、经济、社会、科技、环境、文化等构面对现象进行研究分析与预测。③ 情境叙事（Scenario Narrative）：将前述方法产生的未来描述，借由故事的方式呈现。④ 弱信号（Weak Signal）辨认与影响分析：辨认那些目前看似微弱，但可能正在增强的现象。⑤ 黑天鹅（Black Swan）辨认与影响分析：辨认那些罕见且难以预料，但可能造成巨大冲击的事件，只要发生一次就能使先前无数次观察中所推理出的一般结论失效，这类事件被比喻为黑天鹅。来自美国的风险管理学家纳西姆·尼古拉斯·塔勒布（Nassim Nicholas Taleb）在 2001 年出版的畅销书 *Fooled by Randomness*（中译本：《随机致富的傻瓜》）中指出，因为黑天鹅事件对未来存在关键的影响，所以我们应该特别留意相关的蛛丝马迹。

5.3.2 成员角色定义与创造力领导

创造力领导的核心目的是引导他人往产出创新的方向前进，"正向情绪氛围"则是重要的影响因素之一，应该得到独立的重视，而非与"负向氛围的避免"视为等价。"负向氛围的避免"不在本书的讨论范畴，主要原因是任务执行过程中的复杂动态，使得创造力领导可能和一般的领导行为难以区分，例如，任务执行过程中会受到外部施加的压力或改变任务目标、紧迫的时间压力等，这些事件会直接降低团队效能，

同时可能引发团队成员的负面情绪，进而破坏或降低创造力领导的效果。

相比之下，"正向情绪氛围"可以通过一些较松散的创新活动来培养，这些活动不一定与团队的任务目标有关，例如，头脑风暴就是一种简单有效的创新热身活动。IDEO 设计公司参考原作者指出了头脑风暴有七个基本原则④：暂缓评论、鼓励异想天开、在别人想法的基础上发散思考、紧扣主题、一次专注一个对话、追求构想可视化、数量多多益善。其中，"暂缓评论"的目的是营造一种正向的安全氛围，让参与者不必担心受到负面的评价，进而愿意直抒胸臆，与团队分享想法。

在角色定位的部分，可能存在正式和非正式的团队角色和职责划分。正式职责主要是功能性的，依照产业、企业而有所不同，例如，互联网产业的产品经理要负责联系各单位、控管项目流程、掌握消费者需求、厘清市场环境、掌握整个产品的开发流程。正式职责是与企业管理和人力资源管理紧密相关的，可参照美国国际项目管理学会（Project Management Institute，PMI）的《项目管理知识体系指南》或各类相关出版物。

非正式职责更倾向于社会性的，随着团队动态而逐渐清晰，例如，某些成员特别善于沟通，能够缓解或调解团队的内部冲突，某些成员则更擅长总结，能够为团队讨论定下所有人都同意的结论。一些互动程度较高的技术方法，如角色扮演法、剧本引导法，原先主要被用于挖掘对用户需求的洞见，或者建立对受众的同理心和换位思考，但在经验上也能够引导团队成员之间的互动，借此探索并寻找个别成员在团队中非正式的角色定位，这无疑能够在推进设计工作的同时，协助团队更流畅的合作。其他相关的工具包含同理心地图、待完成工作理论、六项思考帽等，以下简单介绍：

同理心地图（Empathy Map）⑤是一个可帮助团队深度了解顾客并从中得到见解的工具，其功能类似人物志（Persona），可用以描述特定族群使用者特性。同理心地图包含 4+2 个方面，包含对象所闻、所见、所说所做、所思所感、困扰的以及想要的（Gibbons，2018）。同理心地图能够促进讨论、激发灵感，但必须包含适当的资料收集，否则不一定有助于真正了解用户（Siegel et al.，2019）。

待完成工作（Job-to-Be-Done，简称 JTBD）理论，是以破坏式创新理论而闻名的哈佛大学教授克莱顿·克里斯坦森（Clayton Christensen）所提出，他将"工作"定义为一个人在特定情况下，真正设法完成的事⑥，可分为功能性工作（Functional Job）、情感性工作（Emotional

Job)、社交性工作（Social Job）、工作情境（Job Context），进而发展为工作辨认、描绘、机会分析等一系列创新流程。

六项思考帽是由思考大师爱德华·德·波诺（Edward de Bono）所提出，借由一次只切入一个方面，避免讨论的时候以主题失焦的方式轮流使用象征不同思维模式的六项思考帽子，每一顶帽子被赋予不同的思考任务：白帽代表中立、客观，红帽代表直觉、情感，黑帽代表谨慎、负面，黄帽代表积极、正面，绿帽代表创意、巧思，蓝帽代表统整、控制。如同小说《哈利·波特》中出现的分类帽，成员在不同帽子底下的表现程度也会不同，了解到这一点将可促进成员更深入地了解彼此能够扮演的角色。

5.3.3 延迟批评的冲突管理

团队中的冲突是不可避免的，但可以借由不同的设计技术来达到有效的冲突管理。冲突包含两个主要的方面：任务（Task）上的冲突和关系上的冲突，前者包含对任务内容或程序的意见不一致，后者则指成员个人偏好上或在人际互动（Relationship）上的争执（Jehn et al., 1999）。除了因团队规划不当而导致的角色冲突外，"批评"是任务冲突的常见起因，想法表达过程中的误会本就难以避免，团队成员之间社会、文化、教育等的背景与观点的差异更是雪上加霜。此时主要的技术策略包含"建立共同的知识背景"以及"确认相互理解"。

1) 建立共同的知识背景

在团队成形的过程中，成员之间彼此寻求信息，同时展现他们的专业能力，证明他们有能力在团队任务中做出贡献（Tuckman，1965）；这可能促使成员为了展现自身在所属知识领域的权威，在团队沟通过程中不必要地使用术语、缩写或简称。在此情况下，可以借由知识管理的相关工具方法来促进团队内的知识共享。此外，借由相关的设计技术来建立共同的知识背景、议题、情境，也有助于降低成员之间"占地为王"的竞争心态。

创新团队可利用次级资料研究（Secondary Sources Research），通过类似读书会的方式进行。首先选择与任务目标之外的其他议题，要求团队成员阅读相同的文献、报纸、杂志，继而借由轻松地互动、讨论，让成员熟悉与彼此的交流、沟通，继而能够在追求任务目标时，更流畅地寻求彼此观点的共同之处或调和差异。其他参与式的设计或研究方法也有助于达成类似的效果，如 PEST 分析、人物志、情境故事法等。

2）确认相互理解

良好的沟通是团队效能的基础，不只是构想的交流，更是成员之间在各层次上的信息交流与相互理解。团队成员间的相互理解不仅能够避免冲突，通过对任务内容的激烈讨论，更可能汇聚出有用的构想，给团队创造力带来正面影响（Yong et al.，2014）。然而，值得注意的是，沟通的次数并非越多越好。克拉策等（Kratzer et al.，2004）的实证研究就指出，过于频繁的沟通可能造成责任分散，出现"搭便车"（Free-Rider）的现象，进而降低创新效能。研究显示，适当运用设计技术来维持团队内部的沟通质量，是至关重要的事情。

关于一般性的沟通技巧，克劳斯和莫塞拉（Krauss et al.，2011）整理了沟通的理论范式以及所对应的沟通原则：① 确保沟通渠道清晰畅通；② 倾听时，尝试理解对方的真意；③ 表达时，针对所表达的信息，考虑对方可能的理解方式；④ 说话时，将听者的观点纳入考虑；⑤ 主动倾听；⑥ 专注建立允许有效沟通的场景与条件；⑦ 留意信息的形式，如语气的直接与间接。沟通即在强调换位思考，重视听众的观点与认知，指向"同理心"这一重要的设计技术。"同理心"是设计人员的一项重要特质，相关的设计技术方法包含 PMI 分析、参与式设计、个案研究、观察法、访谈法、头脑风暴等。

5.4 设计技术实施案例："内时尚"设计团队

经由对用户、客户的厘清，对产业、行业的重新定位，女性内衣可被再定义并描述为"内时尚"的新创产业，扩大可创新范围的同时，也带来新的挑战。对于创新团队而言，再定义后的产业内涵相对陌生，且牵涉到女性私隐，对于男性成员而言较为敏感，构成潜在的沟通障碍。在此情况下，有哪些相应的工作内容，如何合理完成，又能同时引导团队建设，就成为重要的课题。在此案例中，首先通过市场调查确立创新目标，一方面了解市场，另一方面促进团队目标的一致性；其次描绘目标用户，一方面培育对用户的同理心，另一方面厘清成员在团队中的角色；最后以建立共同的知识背景为目标，营造"共同学习"的脉络与氛围，一方面深化对内时尚产业的认识，另一方面将所有成员均视为学习者，延迟成员基于既有专业的相互批评，促进团队合作。

5.4.1 通过市场调查确立一致的创新目标

针对主要国家的内衣相关产业进行广泛的市场调查，目的是建立一

个对目标市场大概的描述。市场调查主要包含三个步骤：辨认市场范围、辨认主要参与者、市场资料的调研与分析。

辨认市场范围及主要参与者时，原则上由宽入窄、从泛而专，此处即辨认全球的主要内衣市场，包含中国、日本、美国、德国、法国、英国（图5.2），接着锁定市场中的特定品牌。

继而进行市场资料的收集。为了了解市场中年龄分布的情况，同时考虑数据的可取得性、全面性，首先采用"官方公开的市场数据"，在国内范围则利用"现场观察调研"加以补充（图5.3）。

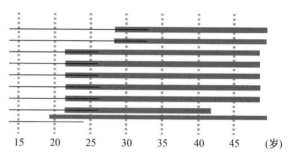

图 5.2　英国市场的主要品牌以及年龄分布

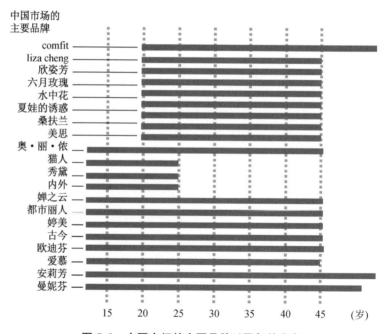

图 5.3　中国市场的主要品牌以及年龄分布

注：comfit 和 liza cheng 是安莉芳旗下品牌。

在资料分析的部分，运用折线图的方式呈现，除了呈现市场中不同阶段消费者的数量，更显示消费者在年龄增长的过程中可能经历到选择性突然增长的现象，凸显出少女在成长期时缺乏内衣选购相关知识的问题（图 5.4）。

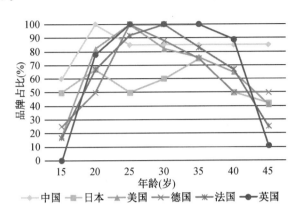

图 5.4 各国目标人群年龄段布局分析

最终达成团队共识，认同研究分析所得结果，作为后续设计研究的开发目标——中国内衣产业的品牌重合度高，缺乏特色；同时，消费人群结构也逐步向年轻群体倾斜，显示成长期少女内衣存在市场空缺，尤其是具有一定识别度的产品，适合作为创新的主要方向。

5.4.2 运用同理心地图描绘目标用户

进行实地调研，观察、访谈内衣门店的店员及消费者，再由较资深的团队成员引导，共同产出同理心地图（图 5.5）。

以"想、看、听、说、做"为架构，针对目标用户进行特性描绘。在描绘过程中，如有陈述上的困难，或认为以合并方式描绘更佳，可视需要适度调整，重点是使所有设计团队成员能够对目标用户有清晰且深入地了解及共识，以利于团队分工与合作。在初步设计调研阶段，要"说"什么，基本上和要"做"什么在行动上有多处相近，故可将"说"与"做"加以合并。

在运用同理心工作的过程中，可以发现各个成员的个人特质与专长。有些成员特别擅长"看"的视觉观察，能够迅速地指出所探究的设计要点；有些成员则擅长"做"，观察用户行为，采用同理心来体验目标用户的感受，从中挖掘目标用户的核心动机及渴望的需求。

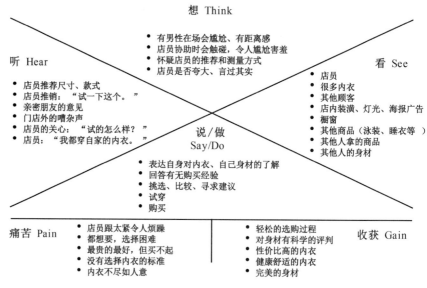

图 5.5 少女购买内衣时的同理心地图

5.4.3 运用次级资料研究建立共同知识背景

研究团队运用次级资料研究法，从文化、技术等方面收集研究论文，讨论不同文化背景对内衣看法的共同点和差异点，形成共同的知识背景，让团队成员更容易把握"内时尚"的主要意涵。

共同点方面主要包括：对身体的防护与表现，具有实用功能和装饰功能，以及在功能与动机上都借内衣的载体来表达所拥有的精神境界，将之看作情感寄托、才智呈现的平台，以此来平衡、弥补、充实生活，使生活的趣味、生存的乐趣达到一种自我生命升华的境界。

差异点方面（表5.2），以象征意义、信息传递的方式、造物的价值观、材料选用、裁剪方式等为分析架构，将二者主要差异的核心概念以粗体字表现，提纲挈领地指出概念上以及细节上的重要差异所在。东西方主要差异所在，在象征意义上，主要是"民俗之符和性之偶像"；在信息传递的方式上，主要是"寓意化和结构化"；在造物的价值观上，主要是"理想化和实用化"；在材料选用上，主要是"色彩与绣纹和善用钢条与衬料"；在裁剪方式上，主要是"写意与写实"。在细节陈述上，例如，东方写意，侧重点主要有三：平裁分割，追求物象的"正面律"，放弃造物的凹凸与阴影；超脱了具象所含有的成分，以平面结构与线条写神；以虚代实，以"留白"的"虚"来衬托主体形象的"实"，体现对自然生命力思辨式的哲学观。

表 5.2　东西方对内衣看法的差异点

分析面向	东方	西方
象征意义	民俗之符 出自非官颁服志的特征，不受服志的制约与限定，是顺从生活习俗与生命价值理想的自然生成，具有习俗化、民间化、自发化等一系列民俗生活特征。在功能上更多的是服务于节庆与习俗	性之偶像 在工业革命时期女性开始参与社会活动，以较为独立的姿态出现在男性面前。男性开始把女性看作个体，加上随之延伸出的享乐主义，导致男性对于女性的肉体和曲线产生了极大欲望。为迎合男性，女性通过卖弄身体来博得男性的关注，内衣成为身体诱惑的华丽包装，提高了身体的曲线美和肉体美
信息传递的方式	寓意化 以"藏"为主的理想与情爱寄寓。以不同的图腾来寄寓不同的理想与生活姿态，并和习俗相对应	结构化 以"显"为主，西方紧身胸衣通过各部分的比例协调来强化对身体美的表现
造物的价值观	理想化 强调人与物之间的联系，内衣也是身体上的一种心象或"思量"，体现道德伦理与节令习俗	实用化 侧重于人与物之间的直观对应，内衣是身体形态上"数的几何形分割"，可通过比例及形态来修身塑形
材料选用	色彩与绣纹 将结构与图腾以经过提炼和抽象而成的平面化形象来表达情感与意象，强调轮廓与线条	善用钢条与衬料 内衣是身体管理器具，可通过比例及形态来修身塑形
裁剪方式	写意 平裁分割，追求物象的"正面律"，放弃造物的凹凸与阴影。超脱了具象所含有的成分，以平面结构与线条写神。以虚代实，以"留白"的"虚"来衬托主体形象的"实"，体现对自然生命力思辨式的哲学观	写实 立体剪裁，以还原身体物件的原貌。从自然模仿中追求几何主义与透视的三维立体效果

第 5 章注释

① 参见第 183 页 "In a work group, rationality reigns. On the contrary, basic assumption groups are characterized by the dominance of primitive modes of psychological functioning and relating. Each of the three basic assumption groups has its core an unconscious fantasy that members construct, a fantasy to ameliorate a basic anxiety stimulated by group membership. In the basic assumption

dependency group, the fantasy that members are helplessly awaiting rescue by an omnipotent figure who can care for all of their needs predominates and organizes members' interactions. In the basic assumption fight-or-flight group, members fantasize that their survival is being imperiled and they require a powerful leader who will rally them to fight or flee. In the basic assumption paring group, members are guided by the unconscious fantasy that a group messiah will emerge from the union of two or more members, a figure who will rescue members from their difficulties".

② 参见麻省理工学院人力资源网站。
③ 如企业文化般在特定的社会环境中打破传统的期望（breaks out of conventional expectation within a particular social context such as a corporate culture）。
④ 参见设计套件（Design Kit）网站。
⑤ 参见尼尔森诺曼集团（Nielsen Norman Group）。
⑥ 参见《哈佛商业评论》（全球繁体中文版）。

第 5 章参考文献

克莱顿·克里斯坦森，凯伦·迪伦，塔迪·霍尔，等，2016. 从顾客动向找创新[EB/OL].（2016-09-01）[2021-05-03]. https://www.hbrtaiwan.com/article_content_AR0003682.html.

刘小禹，刘军，2012. 团队情绪氛围对团队创新绩效的影响机制[J]. 心理学报，44（4）：546-557.

陆定邦，2015. 正创造/镜子理论[M]. 北京：清华大学出版社.

隋杨，陈云云，王辉，2012. 创新氛围、创新效能感与团队创新：团队领导的调节作用[J]. 心理学报，44（2）：237-248.

BANDURA A, FREEMAN W H, LIGHTSEY R, 1999. Self-efficacy: the exercise of control [J]. Journal of cognitive psychotherapy, 13 (2): 158-166.

BENASSI J L G, AMARAL D C, FERREIRA L D, 2016. Towards a conceptual framework for product vision [J]. International journal of operations & production management, 36 (2): 200-219.

BENCKENDORFF P, 2008. Envisioning sustainable tourism futures: an evaluation of the futures wheel method [J]. Tourism and hospitality research, 8 (1): 25-36.

BENGSTON D N, 2016. The futures wheel: a method for exploring the implications of social-ecological change [J]. Society & natural resources, 29 (3): 374-379.

BION W R, 1961. Experiences in groups and other papers [M]. London: Tavistock Publication.

BONEBRIGHT D A, 2010. 40 years of storming: a historical review of Tuckman's model of small group development [J]. Human resource development international, 13 (1): 111-120.

CASSIDY K, 2007. Tuckman revisited: proposing a new model of group development for practitioners [J]. Journal of experiential education, 29 (3): 413-417.

CONYNE R K, 2010. The Oxford handbook of group counseling [M]. Oxford: Oxford University Press: 182-183.

EARLEY P C, 1993. East meets west meets mideast: further explorations of collectivistic and individualistic work groups [J]. Academy of management journal, 36 (2): 319-348.

FRENCH R B, SIMPSON P, 2010. The 'work group': redressing the balance in Bion's experiences in groups [J]. Human relations, 63 (12): 1859-1878.

GIBBONS S, 2018. Empathy mapping: the first step in design thinking [EB/OL]. (2018-01-14) [2021-05-03]. https://www.nngroup.com/articles/empathy-mapping/.

GIBSON C B, 1999. Do they do what they believe they can? Group efficacy and group effectiveness across tasks and cultures [J]. Academy of management journal, 42 (2): 138-152.

GIBSON C B, RANDEL A E, EARLEY P C, 2000. Understanding group efficacy: an empirical test of multiple assessment methods [J]. Group and organization management, 25 (1): 67-97.

GOWEN C R, 1985. Managing work group performance by individual goals and group goals for an interdependent group task [J]. Journal of organizational behavior management, 7 (3/4): 5-27.

GUZZO R A, YOST P R, CAMPBELL R J, et al, 1993. Potency in groups: articulating a construct [J]. British journal of social psychology (1993), 32: 87-106.

HACKMAN J R, 2003. Learning more by crossing levels: evidence from airplanes, hospitals, and orchestras [J]. Journal of organizational behavior, 24 (8): 905-922.

HOPE PELLED L, EISENHARDT K M, XIN K R, 1999. Exploring the black box: an analysis of work group diversity, conflict, and performance [J]. Administrative science quarterly, 44 (1): 1-28.

INAYATULLAH S, 2008. Six pillars: futures thinking for transforming [J]. Foresight, 10 (1): 4-21.

JEHN K A, NORTHCRAFT G B, NEALE M A, 1999. Why differences make a difference: a field study of diversity, conflict and performance in workgroups [J]. Administrative science quarterly, 44 (4): 741-763.

KRATZER J, LEENDERS O T A J, ENGELEN J M V, 2004. Stimulating the potential: creative performance and communication in innovation teams [J]. Creativity and innovation management, 13 (1): 63-71.

KRAUSS R M, MORSELLA E, 2011. Communication and conflict [M] // DEUTSCH M, COLEMAN P T, MARCUS E C. The handbook of conflict resolution: theory and practice. 2nd ed. San Francisco: Jossey-Bass: 144-157.

KUSTER J, HUBER E, LIPPMANN R, et al, 2015. Project management handbook [M]. Berlin: Springer Berlin Heidelberg.

LOCKE E A, LATHAM G P, 2002. Building a practically useful theory of goal setting and task motivation: a 35-year odyssey [J]. American psychologist, 57

(9): 705-717.

LOCKE E A, LATHAM G P, 2006. New directions in goal-setting theory [J]. Current directions in psychological science, 15 (5): 265-268.

LOCKE E A, SHAW K N, SAARI L M, et al, 1981. Goal setting and task performance: 1969-1980 [J]. Psychological bulletin, 90 (1): 125-152.

MAINEMELIS C, KARK R, EPITROPAKI O, 2015. Creative leadership: a multi-context conceptualization [J]. The academy of management annals, 9 (1): 393-482.

NOWACZYK R H, 1998. Perceptions of engineers regarding successful engineering team design [R]. Hampton: Langley Research Center.

OFFERMANN L R, SPIROS R K, 2001. The science and practice of team development: improving the link [J]. Academy of management journal, 44 (2): 376-392.

PALETZ S B F, SUMER A, MIRON-SPEKTOR E, 2017. Psychological factors surrounding disagreement in multicultural design team meetings [J]. CoDesign-international journal of cocreation in design and the arts, 14: 98-114.

PESCOSOLIDO A T, 2003. Group efficacy and group effectiveness: the effects of group efficacy over time on group performance and development [J]. Small group research, 34 (1): 20-42.

RICKARDS T, MOGER S, 2000. Creative leadership processes in project team development: an alternative to Tuckman's stage model [J]. British journal of management, 11 (4): 273-283.

SIEGEL D, DRAY S, 2019. The map is not the territory [J]. Interactions, 26 (2): 82-85.

STEIN J, 2020. Using the stages of team development [J/OL]. MIT Human Resources (2020-12-22) [2021-05-23]. https://hr.mit.edu/learning-topics/teams/articles/stages-development.

TUCKMAN B W, 1965. Developmental sequence in small groups [J]. Psychological bulletin, 63 (6): 384-399.

WONG A S H, TJOSVOLD D, LIU C H, 2009. Innovation by teams in Shanghai, China: cooperative goals for group confidence and persistence [J]. British journal of management, 20 (2): 238-251.

YONG K, SAUER S J, MANNIX E A, 2014. Conflict and creativity in interdisciplinary teams [J]. Small group research, 45 (3): 266-289.

第 5 章图表来源

图 5.1 源自：KUSTER J, HUBER E, LIPPMANN R, et al, 2015. Project management handbook [M]. Berlin: Springer Berlin Heidelberg.

图 5.2 源自：邵晓旭、吴培思绘制（2018 年）.

图 5.3 源自：罗颖科、吴培思绘制（2018 年）.

图 5.4 源自：吴培思、邵晓旭绘制（2018 年）.

图 5.5 源自：吴启华、邵晓旭、罗颖科绘制（2018 年）.

表 5.1 源自：吴启华根据 TUCKMAN B W，JENSEN M，1977. Stages of small-group development revisited [J]. Group & organization studies，2（4）：419 - 427；WHEELAN S A，1990. Facilitating training groups：a guide to leadership and verbal intervention skills [M]. Westport：Greenwood Publishing Group 绘制（2019 年）.

表 5.2 源自：吴启华绘制（2019 年）.

6 跨领域的设计技术

创新是一项复杂的思维过程，牵涉到不同知识和功能领域的有机整合，其整合方式对创新效能的影响尤为关键，值得深入剖析。本章从知识管理的视角厘清"跨领域"的含义和所涉及的领域间关系，强调设计管理应重视"知识领域间的差异程度"，辨认可协助跨越差异的设计技术策略，包含同质领域的"竞争、互补"和异质领域的"沟通、衔接"，进而指出知识整合效用及价值。本章继而从实践性的视角，切入团队的组成与发展，辨认跨功能合作的绩效促进效果，归纳促成合作的机制与关键因素，包含环境文化因素、组织因素、程序因素、心理因素，据此指出促进跨功能合作与跨领域沟通的重要设计技术，包含"一致的文化、信任与凝聚力、伙伴关系"，并以跨领域的内时尚设计团队为例，阐述跨领域设计技术的效果。

6.1 知识领域与功能领域

创新设计过程中牵涉到的"跨领域"包含两个方面，分别是"知识领域"和"功能领域"，两者相关却又若即若离。首先是知识领域上的跨越，通常体现在设计团队中纳入不同知识背景和技能的成员，共同处理单一设计议题，追求对议题多元并且深入的了解，称之为"多领域的设计团队"（Multi-Disciplinary Team）。丹顿（Denton, 1997）认为多领域团队是一种理想的新产品设计团队。多领域团队理论上能够提升新产品研发之效能，同时增进解决复杂问题的能力。跨国企业也许是最明确意识到跨领域重要性的一群企业，包含谷歌（Google）、微软（Microsoft）、亚马逊（Amazon）在内，均聘请来自世界各地的员工共同工作，促进不同文化和专业知识的碰撞和融合，以追求能够迎合不同市场需求的国际性商品。

在创新相关的实践中，这样的做法屡见不鲜，知名企业如IDEO设计公司早已网罗人类学、社会学等不同背景的专业人才，以"人本"为

核心思想，追求卓越的设计创新。在新兴的使用者经验设计（User Experience Design，UXD）实践当中，心理学、社会学、行为经济学等也逐渐被视为必要的知识领域。然而，领域间差异所衍生的沟通成本不容忽视，这可能会降低跨领域设计团队的创新效能。相比于由类似领域成员所组成的团队，跨领域带来了另一个维度的复杂性，使得团队内部的管理更为困难。单承刚等（2009）指出，虽然设计经理人认同跨职能专业对于设计任务的贡献，也了解团队成员间的互动可以累积与增进设计知识，却无法察觉不同领域间对于设计任务的认知会有哪些差异性，因而无法对这些差异性提出适切的激励方式与进行绩效评估，显示在多领域设计团队中，有关各领域间传达差异的了解尚待加强。

在功能领域方面，跨领域也可能指以实现设计为目标，在产业或组织的不同层次上，设计团队与其他领域团队合作的现象，可描述为"设计结合其他团队"（Design＋）之"多功能团队"。对产品、服务或系统创新皆然，为了追求创新的实现落地，设计团队常需与其他的工作团队合作，合作对象可能包含市场调查、技术开发、生产线、特殊需求的客户等，合作的流畅性将直接影响创新活动的效果与效能，换言之，设计团队属于更大创新团队的一部分。这个大创新团队的成员有各自的专业领域，分别满足不同的职能，提供各种专长、观点及经验。团队内领域的多寡，可能受到产业结构、企业组织框架或项目类型的影响，但每个领域通常都有一定的重要性，使得跨领域合作成为企业创新活动的重要基础。

除了追求有益的创新结果，跨领域合作的重要目的也包含确保组织中各项事务的协调与整合。大型企业也许可以借由部门间的长期配合来培养合作默契，但对于中小型企业而言，经常因新产品的开发而组成项目团队，再和外部的客户或供应商沟通，甚至协同设计，较难建立有效的知识管理系统，保留、累积跨领域合作的经验。在此情况下，系统性的跨领域设计技术就成为创新活动的关键。

为了尽可能明确地辨认和区分跨领域合作的主要设计技术，相比于第5章从组织管理（Organizational Management）的角度对团队合作进行纵向的探讨，聚焦于组织内团队组成、运作、发展的形式，本章则从知识管理（Knowledge Management）的角度关注横向的信息流通与活动协调，首先针对个人的知识能力给予理论性的关注，聚焦于不同知识领域间的异质性、对跨领域沟通的影响性，以及其所应对影响的设计技术及策略方法。然后据之探讨设计的跨领域本质和知识整合效用及价值，从实践性的视角切入团队的组成与发展议题，辨认跨领域的类型与整合的关键因素，并指出相应的设计技术。

6.2 设计的跨领域整合本质

回顾设计研究的发展阶段：1950 年代对创造力的重视；1960 年代的设计方法和计算机辅助设计；1970 年代开始反思设计方法的存在意义；1980 年代工程设计方法成为主流；1990 年代则在各设计研究领域都有长足的进展（Bayazit，2004；Cross，2007）。在此过程中，设计逐渐形成一个学科领域发展至今，但学界仍对这个领域的本质争论不休。少数的共识是设计领域广泛而模糊的边界，以及设计跨领域知识整合的本质（Carlisle et al.，1999；Bremner et al.，2013；Chou et al.，2015）。台湾中华工程教育学会（IEET）在基于华盛顿公约的设计教育认证执行委员会（Design Accreditation Commission，DAC）中，将"尊重多元观点与跨领域合作的能力"列为设计专业毕业生的核心能力[①]，适以为证。

对于设计专业人士而言，跨领域知识整合的关键目的是确保设计产出的内容周延性，这代表设计团队必须将其他功能团队的贡献纳入视野，才能发挥自身的整合功能，而对不同来源知识有效整合的程度就体现为设计的质量（Brown et al.，1995；Bremner et al.，2013）。王大卫（David Wang）和阿里·伊尔汗（Ali O. Ilhan）甚至激进地指出，"设计专业人士一定要具备某种领域专门知识"的这种倡议基调，实际上正在妨碍设计的专业化，拖慢设计凭自身力量发展成为一个独特领域的进程。有些学者进一步认为设计知识实际上是从普遍的文化知识资源中取材，并将其运用在创造力的发挥（Wang et al.，2009），在这种对资源进行创造性转化的过程中，存在不同专业领域的参与空间和跨领域整合的需求。

为了更深入地讨论跨领域知识的整合，本章首先厘清"跨领域"的含义和所指的领域间关系。在中文语境下，"跨"的意思包含"举步移动""横架其上""兼及"，如横跨、跨行，可作为动词或形容词使用，因而在不同的脉络下，中文的"跨领域"可能代表英文的 Cross-Disciplinary、Multidisciplinary、Interdisciplinary、Transdisciplinary，指不同的概念结构。其中，Cross-Disciplinary 的应用范围较为广泛，含义模糊，后三者的定义与描述较为明确，层次递进关系相对清晰。因此，本章以 Cross-Disciplinary 指所有横跨一个以上知识领域的行为、活动、现象、法则，涵盖 Multidisciplinary、Interdisciplinary、Transdisciplinary。名词翻译则采取陈竹亭、唐功培 2012 年的翻译[②]，分别翻译为多领域（Multidisciplinary）、界领域（Interdisciplinary）、跨科际（Transdisciplinary）。

依照领域知识整合程度的高低，简要介绍如下（图6.1）：

图6.1　多领域（左）、界领域（中）与跨科际（右）概念示意图

6.2.1　多领域

多领域的特征是领域各自保留独立的地位，不改变既有的领域和理论架构。多领域同时呈现多个领域的知识，但难以明确地看出领域间的可能关联（Stein，2007）。在此情况下，领域间一定程度的合作能够丰富知识维度，对所执行项目产生贡献，但实际上各领域仍然各自运作，所产生的新观点或理解仍然受到既有领域知识框架的支撑或限制（Dykes et al.，2009）。在团队或个人的层次上都可能存在多领域的情况，前者可借由团队合作技术来调和，第5章已基本阐述，此处则简述在个人层次上同时具有多领域知识的情况。

多领域能力的设计者能够理解其他知识领域和自身工作的关联，并有能力与外部的利害关系人进行沟通，也可能因为具备多个领域的能力，而在团队中扮演一个以上的专业角色（Stein，2007；Dykes et al.，2009）。

团队合作也可以培养个人的多领域能力，在多领域合作中，除了展现个人所掌握的特定领域知识，也会感知来自周遭领域其他人的知识运用行为和模式，进而感知两者的关联，逐渐地认识并运用彼此领域的某些概念、知识或技能。

6.2.2　界领域

界领域所处理的通常是对单一领域构成挑战的问题，因此才需要两个以上的领域知识参与。一个领域的方法或概念可以分享到其他领域，进而可能解决其他领域的问题，例如，在设计实践中运用社会学方法（Dykes et al.，2009）。在下一个更高层级或子层级，定义一组能够涵盖相关领域知识的公理，从而引入一种使命感（Stein，2007）。

在界领域的情况下，个人展现出至少掌握两个领域知识的能力，包

含一个较具主导性的主要领域。但他们同时能够运用来自另一个领域的概念和知识，并对所面对的问题或解答做出贡献。一个具备界领域能力的设计者会展现出一个以上领域的知识，并且有能力熟练地结合不同领域的方法和概念；他们的能力足以对所掌握的领域做出贡献，而他们运用多元知识所进行的新形态的实践，也将成为主要领域的新知识来源（Stein，2007；Dykes et al.，2009）。

6.2.3 跨领域

跨领域的设计更关注脉络（Context）上的知识整合与融会贯通，是某种像针线或胶水般作用的脉络，通过设计技术的关联和作用，让这些原本在不同领域的知识和技术得以有序汇集，用以探索并发现新的问题及解决方案。

在跨领域的情况下，个人展现出至少掌握两个领域知识的本领，不分主次。这种在个体身上发生的领域知识融合，可能浮现出新的观点，导向独特的发现、想法，甚至实际的产出。具备跨领域本领的人也更能够纵观全局与其他领域的人沟通（Stein，2007；Dykes et al.，2009）。

理论上，整合程度越高，越容易产出对于原有知识领域而言创新的想法，但也代表企业必须花费较多成本在团队沟通和整合上，采用多元的设计技术有助于达成不同程度的跨领域整合，而设计技术策略就牵涉到对设计活动的跨领域本质进行理解。

从设计项目管理的视角来看，依照团队成形到运作过程中所牵涉的知识类型，存在三种类型的领域边界（Ratcheva，2009）：项目行动边界（Project Action Boundary）、项目知识边界（Project Knowledge Boundary）、项目社会边界（Project Social Boundary）。项目行动边界代表经由项目团队的组建活动所浮现的界线。在初始的团队规划阶段，通常以知识领域的划分来规划执行任务所需的功能角色，如产品开发团队中通常会安排有产品设计师、结构工程师等，在此基础上将具有相关知识技能的成员纳入团队之中，因此聚焦于专业知识（Occupational Knowledge）间的整合，与知识领域间相异程度的关联度较高。

项目知识边界和项目社会边界，则牵涉到团队成员在角色功能上的合作。在知识整合的过程中，为了更明确团队的目标和预期产出，进而精确地对标到所需的相关知识技能，成员会反思团队内部的角色定位及功能，并做出调整。此时成员逐渐意识到组织行为中的一些脉络知识（Contextual Knowledge）对团队运作的辅助效果，例如，为了与结构工程师衔接，产品设计师必须认识到双方知识领域的限制，如双方使用

的 3D 建模软件背后的运作逻辑及档案格式,代表项目知识边界开始浮现。挑战仍未结束,随着项目的推进,成员可能逐渐发现团队在专业知识或脉络知识上的不足,此时成员可能利用自身的人际关系网络向外寻求项目相关的知识(Project Relevant Knowledge),以求更好地理解其他专业领域的知识,例如,在对产品结构强度意见不一致的情况下,产品设计师可能寻求 3D 打样,结构工程师则可能利用数位模拟技术,双方比较二者的结果并做出决定,结果可能会深化双方在各自领域上的知识,甚至催生新的知识领域。

在此脉络下,本章首先关注知识领域间的差异程度,辨认出可能协助跨越差异的设计技术策略,继而深入了解设计流程与活动,从团队成员的角色定位与功能着手,掌握能够辅助跨功能合作的设计技术。

6.3　知识异质性与跨领域技术策略

个人层次的知识和团队层次共享的知识是不同的。组织内的知识管理是一种多层次、多面向的议题。知识既可以聚集在一个人身上,也可能分散在组织当中,将团队视为一个整体,而集体所具有的知识,与团队成员所具有的知识,两者之间也存在着差异(Walsh,1995;Galunic et al.,1998)。在大部分的情况下,知识的有用与否是因人因事而异的。一个任务单位或许具备某些知识,因而得以完成某项任务,对于其他单位而言,同样的知识却可能难以取得。当完成某项任务所需的知识分散在组织内外,跨领域学习、沟通或研发等行为就成为必要且常见的现象,跨领域沟通是其中关键且必要的技能。

相对而言,团队合作主要关注以人为核心的合作与冲突管理事项,跨领域沟通则聚焦于信息、知识的传达与理解,两者处于不同维度,但都对团队运作有根本性的影响。"知识异质性"(Knowledge Heterogeneity)是用以描述知识领域相异程度的一种指标,主要作用是指出团队成员间在对知识的背景预设、认知取向、撷取方式、存取结构等方面所存在的差异。当组织内部的知识异质性越高,越可能借由知识整合带来创新,但也有可能同时将沟通成本提高。依据领域和任务间的差异程度,可分出"竞争、互补、沟通、衔接"四种主要的设计技术运用策略(图 6.2)。

6.3.1　同质领域的竞争、互补

同质性(Homogeneity)是相对于异质性概念而被认知与存在的,

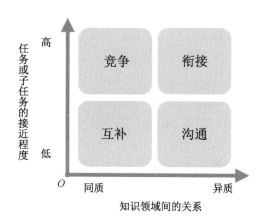

图 6.2　以领域间差异程度和任务接近程度区分的设计技术策略

知识背景越接近，知识同质性越高，越可能被认知为同质领域。同质领域之间的主要关系可分为竞争和互补，当两个同质性高的单位执行类似任务时，两者所具有的知识、技能，以及执行任务所需的资源高度重叠，容易产生比较的心态和资源排挤效应，因此会倾向于内部竞争。

内部竞争的同质团队间如同并行系统，有助于保持组织的弹性，能够适度地对现况提出挑战，提供一定的激励效果，在特定情况下，甚至能够解决"搭便车"的问题（Birkinshaw，2001；Marino et al.，2004）。克莱兹代尔（Clydesdale，2006）研究英国知名合唱团体甲壳虫乐队（Beatles），团员之间的竞争关系提升了他们的创造力表现。华为技术有限公司（简称"华为"）的"赛马文化"则是另一个很好的例子。"高绩效者得高奖金"（High performers will get high bonus），华为在部门内划分独立运作的任务单位，建立单位绩效的比较机制，再以员工的贡献程度来决定其奖励额度（Huang et al.，2016）。内部竞争可能进一步延伸出内部创业的行为。在华为的例子中，高水平的内部创业机制能持续创造企业竞争优势并改善企业绩效，但也可能产生比较，进而影响士气，例如，华为前常务副总裁创立新的网络公司，造成华为员工出于对内部低效率的不满和失望而纷纷离开，朝气蓬勃的新网络公司也吸引了众多有才华的华为员工投入（张武保等，2011）。

当一个以上团队的任务产出，能够借由某种方式结合成更完整的结果，则这些团队可能存在互补的关系。互补的同质团队如同组织内所存在的冗余的创新系统，确保创新产出不至于受到团队动态起伏的影响而间断，提升组织的韧性（Resilience）。在适当的流程制度引导下，同质领域也可能在执行类似任务时产生互补。例如，在团队成员教育背景多元的情况下，转型领导（Transformational Leadership）就对团队绩效有正面的促进效果（Kearney et al.，2009）。转型领导是一种领导风

格，通过成功完成任务和专注于自我的内在报酬，培养成员的自我强化行为（Self-Reinforcing Behaviors），借此将人们往一个共同的目标凝聚。转型领导和组织创新存在显著的正面关联，也在团队建设的部分媒介下，影响项目成功的可能（Oke et al.，2009；Gumusluoglu et al.，2009；Aga et al.，2016）。适当地运用团队中的互补关系，营造开放交流的组织文化与环境，将能促进组织在该领域知识技能的深化。

6.3.2 异质领域的沟通、衔接

因为所具有的知识技能差异性较大，异质领域团队通常分别处理任务的不同部分，或接续完成任务的不同阶段，其中就牵涉到领域间的沟通和衔接。沟通牵涉到对领域知识的表达、接收、理解。当来自不同领域的团队、小组或个人分别处理任务的不同部分，继而面临活动协同或产出整合的需求时，能够清楚地表达自身领域相关内容，以及接收并理解对方领域知识，就成为关键的能力。这样的能力可描述为"跨界"（Boundary Spanning）。

在《哈佛商业评论》（*Harvard Bussiness Review*）一篇文章中，克劳斯和普鲁萨克（Cross et al.，2002）分析了超过50家大型企业，指出组织非正式人脉网络中的四种重要角色，其中包含"跨界者"（Boundary Spanner）。跨界者在需要进行专业上的交流时尤为重要。克劳斯等（Cross et al.，2002）调研了一家消费者产品的龙头企业，在该企业研发部门的36位研发人员当中，只有4位还与各自原先的学术研究领域保持联系，这4位就是重要的跨界者，为整个研发团队引进关键的高新知识资源，其中任何一位的离开都会严重地影响研发团队的整体效能。

拥有跨界能力的人，通常会有比较好的创新表现（Hsu et al.，2007），这对创新管理者尤其重要。一项针对欧洲某电信公司106位中层管理者的调研结果显示，在特定的组织结构形态下，管理者"扮演团队内的媒介角色"以及"接触更多的知识领域"都能改善整体的管理绩效，尤其能够提升创新表现（Rodan，2002；Rodan et al.，2004）。管理者通常也更容易担任跨界者，因为他们在专业领域中有一定的能力和位阶，智识上的能力让他们更重视不同领域间的冲突，位阶所代表的资源和决策能力也让他们更有资格扮演跨界角色（Hsu et al.，2007）。

在产业组织层次，异质领域的合作与衔接较为常见，形成链状或网状的结构，如供应链或产业链，以创新为目标的合作则被描述为创新网络（Innovation Network）。在创新网络中，对合作有潜在影响的差异因素包含：目标（Goals）、知识基础（Knowledge Bases）、能力和能耐

(Capabilities and Competences)、认知（Perceptions）、权利和位阶（Power and Position）、文化（Culture）（Corsaro et al.，2012）。双方的能力必须能够互补，让知识基础更充分，方能提升创新的成功可能。因此，在衔接的情境下，能否判断对接双方在能力上的知识缺口，以及建立共同的知识基础，是最根本而且重要的工作，而跨界能力也有助于此。

为了满足沟通与衔接的需要，跨界的知识分享就成为不可避免的现象。就算双方存在高程度的互信，经常沟通，也有共同的愿景目标，但只要有一方对相关的术语不够熟悉，都会阻碍知识的传递，进而影响合作（Wu et al.，2015）。经过一段时间的知识共享，小组或成员间将逐渐掌握彼此领域的知识、技能，随着越来越多的知识从个人扩散到其他团队成员身上，知识共享的范围不断扩大，组织知识逐渐倾向于同一化或均质化发展。这是一种自然的现象，有助于跨领域的沟通（Reagans，2005；Louadi，2008）。

从知识管理的角度来看，异质领域合作的主要效益在于知识的理解、应用和创造，虽然知识共享和建立共同的知识背景有助于凝聚团队成员，辅助对目标形成共同的认知，然而，团队成员相异的知识背景也应该适度的保留，以善用不同的心智模式，以及与之联结的、多元的、互补的知识（Nissen et al.，2014），"异中求同、同中存异"，追求团队效能的最佳化。在不同的应用脉络下，如何拿捏其中的平衡，就成为设计技术策略的关键，同时牵涉到设计项目的管理及项目团队的跨功能整合。

6.4 跨功能整合的设计活动

一个人的知识背景和专业领域，与他如何行使作为团队成员的身份和职责息息相关，使得团队在功能形式上的整合同样不容忽视。一群个体在团队组成中的可能合作情况有"协调"（Coordination）、"协作"（Collaboration）、"合作"（Cooperation）、"整合"（Integration）。虽然这些概念间存在细微的差异，但其主要共同点都是"为了追求蕴含共同利益的目标所展现出的联合行为"，故此种合作亦可被称为"跨功能合作"（Cross Functional Cooperation），意指不同功能领域人员一起工作以达成组织任务时，该任务和人际关系所蕴涵的一种性质（Pinto et al.，1990）。类似的概念还包括跨功能整合、跨领域整合、跨领域团队、集成产品开发、整合产品与流程发展等，主要类型参见表 6.1（Keast et al.，2007，2014）。不同程度的联合行为虽然存在特征要素的

分别,但对于具体差异的系统性观察仍然欠缺,难以对组织行为提供指导作用。因此本章将协作、合作等视为相近的概念,不特别对其之间的差别做深入的分析及比较。

表 6.1　跨功能合作的类型

类别	合作	协调	协作
联结程度	低	中	高
互信程度	低	中	高
关系稳定性	不稳定的关系	基于既有关系	稳定的关系
沟通程度	罕有沟通	有体系的沟通	频繁的沟通
目标自主性	独立自主的目标	半自主	彼此的目标互相关联

跨功能合作对于设计领域而言并不陌生。设计团队可能和其他各种功能团队进行合作,包含营销、研发、生产制造（Holland et al.,2000; Bonner et al., 2002; Perry et al., 1998）。以往,与其他团队沟通、确保合作顺利进行的责任,主要落在设计团队的领导者或管理者身上,运用管理学的理论方法即可得到一定程度的帮助。然而随着设计渗透的范围与层面日渐广泛、深入,教育系统与企业开始强调跨领域,出现跨领域学科、不分系等新的教学制度,前述以 IDEO 设计公司为首的跨领域设计团队也开始受到重视,跨功能合作的责任逐渐向个人层次转移,合作过程的动态与复杂性也大幅增加。举例而言,在一个有关于营销领域和工业设计领域新产品开发的各个阶段合作情况的研究中（Zhang et al., 2011）,研究者随机抽选了中国 115 家企业,对营销和工业设计部门的管理者进行访谈,并利用统计检验判断他们对于团队整合的期望与认知是否存在差异,结果显示,几乎在新产品开发的所有阶段中,双方对整合程度的期望与认知都存在着显著的落差。在此情况下,面临追求运作效率和创新产出的两难。

尽管管理学的分析型知识仍然可以提供重要的基础框架,有助于对跨领域合作有全面的理解,但是也益发凸显出可供实务操作的设计技术之重要性。为此,本章从管理学视角切入,重点介绍相关理论框架,继而延伸到对应的设计技术。

6.4.1　跨功能合作的绩效促进效果

跨功能合作的影响层面基于团队的任务产出和团队心理（Pinto et al., 1993）,其多层次的绩效促进效果受到理论与实践研究的双重关注。其中,有部分的研究探索了跨功能合作的正面效果,针对不同国

家、产业样本对象进行调研，提出可支持其所蕴含绩效促进效果之相关证据。然后在此基础上执行另一部分的研究，关切跨功能合作的机制，探讨其对各种变因的中介效果，以及跨领域团队合作的关键成功因素。以下将以任务产出及团队心理为轴心，介绍相关研究发现及设计参酌要点：

1）任务产出

跨功能合作被认为是新产品开发的关键因素之一，对营销、研发和生产制造团队的绩效存在显著的正面影响（Song et al.，1997；Kandemir et al.，2006）。帕里等（Parry et al.，2010）进行了相关实证研究，调查西班牙 134 家企业，结果指出，跨功能整合正面地影响新产品开发项目的绩效及其结果产出的成功率。约翰逊和菲利皮尼（Johnson et al.，2013）的研究也指出跨领域的内外部整合活动所展现出的整合能力，对产品成功和团队的时间效率表现有显著的影响。然而，这些促进效果并非一体适用，可能存在特定的限制条件。

洛夫和罗珀（Love et al.，2009）对英国和德国制造业的研究显示，跨功能团队对创新产出带来的好处主要体现在创新的技术方面，对市场策略方面则缺乏正面效果。布雷特尔等（Brettel et al.，2011）针对不同创新程度的项目，探讨营销、研发和生产制造团队的跨领域整合对项目效果与效率的影响，研究结果指出，在某些情况下，跨领域整合只对项目执行的效率有正面效果，但却和产出效果没有显著的关联。蔡冠宏和徐子俊（Tsai et al.，2014）针对制造业调研的结果指出，跨功能合作对新产品绩效有显著的正面影响，但只有在竞争强度较低时成立，显示有必要对跨功能合作的机制与条件做更深入的讨论。其中一个主要机制，是对开发流程的优化。这与组织管理的制度和文化密切相关。跨领域整合能够让团队在设计时更有弹性，能够迅速地对产品设计做出调整，设计产出的成本更可控，从而提升成本效率，同时更容易达成所制定的设计目标与要求。跨领域整合也能够优化开发的前置时间（或提前量，Lead Time）。在项目管理中，前置时间（图 6.3）是相对于紧前活动（前一活动结束至本活动开始之间）、紧后活动可以提前的时间量（美国项目管理协会，2018）。提早将营销或生产制造团队纳入开发过程中，有助于缩短前置时间和沟通成本，显示跨领域整合虽不一定会对产品的创新程度产生直接的影响，但却会在创新策略的执行中扮演着重要的辅助角色（Turkulainen et al.，2012）。

关于跨功能合作对新产品开发绩效的促进效果，由于产业生态多样，企业团队组合也变化多端，尚难得到可普遍适用的研究结论。唯一可明确的是，跨功能合作是非常复杂的现象，对创新设计的具体适用程

图 6.3 项目管理中的"前置时间"概念

度与条件仍有待多方面的探讨,大致而言,利大于害,尤其可能受到制度、文化的影响,更凸显跨领域沟通对设计团队的重要性。

2) 团队心理

团队心理与组织的文化脉络及内外部沟通相关(Cohen et al.,1997)。跨功能团队能够引发成员间的整合效果,具体提升参与者或部门间信息交流的频次,成员更能认识到彼此之间相互依赖的关系,也更有兴趣参与决策的制定和有效执行。跨功能团队可展现出跨越藩篱、交流想法、共创愿景的行为,团队的工作方式也从遵循特定有序的线性流程变得更有机,更能迅速组织、随机应变(Jassawalla et al.,2006)。在跨功能合作程度高的情况下,团队可能展现出较强的吸收能力,能够更有效率地评估并利用可取得的信息或知识。在新产品开发时,当团队追求技术或市场风险较高的机会时,投入较高层次的跨功能合作几乎是提升成功机会的保证(Gemser et al.,2011)。

6.4.2 跨功能合作的机制与关键因素

有鉴于跨功能合作所蕴含的诸多好处,其促成机制与影响因素也成为重要的研究焦点。凭借了解这些机制和影响因素,也更容易察觉设计过程中跨领域的面向和相关议题,并有意识地运用设计技术,辅助提升产品开发的效果和效率。

1) 跨功能合作的促成机制

显然,单纯将差异化领域的成员集合在一起,不一定就能形成跨功能合作,而是必须在适当的知识整合机制下,跨功能整合才对产品创新绩效有显著的促进效果(De Luca et al.,2007)。为了在不同情境下寻求适当的整合方式,有必要进一步地了解跨功能合作的促成机制。

平托等(Pinto et al.,1993)的研究关注美国医疗产业中的跨功能合作。当时,在商业化程度日增、竞争逐渐转向营销导向的脉络下,许多医院出现由医学、护理、管理、营销、金融等不同背景的成员所组成的跨功能团队来发展与健康相关的商业营利项目。研究者邀请了 131 家

医院共72个团队参与,最后取得来自62个团队的有效样本,研究结果显示,上位目标(Superordinate Goal)、项目团队的自定运作规则(Project Team Rule)、团队成员对实体接近(Physical Proximity)程度的认知对跨功能团队的任务产出和团队心理存在显著影响。上位目标是对所有小组都急迫且有强制力的目标,该目标需要一个以上小组的资源或投入才有可能达成;项目团队的自定运作规则,是指项目团队的活动或任务被授权或控制的程度;团队成员对实体接近程度的认知,会影响人际社交互动发生的机会与强度。

韩静、韩健、丹尼尔·布拉斯(Han et al.,2014)从人力与社会资本的角度,探索团队桥接(Team-Bridging)和团队凝聚(Team-Bonding)两种类型的社会资本对团队创造力的影响。团队桥接涉及团队的外部网络所蕴含的资源,团队凝聚则涉及团队内部网络结构所蕴含的资源,是团队知识整合的重要基础。韩静、韩建、丹尼尔·布拉斯(Han et al.,2014)的研究发现,只有当团队凝聚程度高的时候,团队桥接对创造力才有显著的促进作用。其他研究更广泛地探索了跨功能合作的机制,辨认出信任、同理心、接受观点(Perspective Taking)等因素,其中,"信任"是经常出现的关键字,也是团队凝聚的重要指标。这些因素经由跨功能合作,进一步对新产品开发绩效产生正面影响(Hsieh et al.,2006)。

跨功能团队或人员之间的信任程度影响产品在财务、市场、开发时程、差异化方面的表现(García Rodríguez et al.,2007;Rauniar et al.,2019)。针对促进形成互信的团队氛围,西姆萨里安·韦伯(Simsarian Webber,2002)整理了相关的领导行为,包含领导阶层的支持,各功能小组带头人之间互相讨论对任务的期望、鼓励,对项目的共同投入、发展,并清楚地说明团队的任务等,也强调应该谨慎选择有能力的成员,同时这些成员最好在组织内部位阶相等且和领导者以及其他成员有良好的过往合作经验,显示"伙伴关系"和"信任"之间密不可分的关联。

2)跨功能合作的关键因素

跨功能合作的促成机制中浮现出许多影响合作成功的因素,其中更有一些被认为是较为关键者。霍兰德等(Holland et al.,2000)关注跨功能团队,从任务设计、团队组成等六个方面归纳出跨功能合作的关键因素。

(1)任务设计方面,有团队赋权、正式同时又保留弹性的整合性程序、专注于用户、重要且有挑战性的任务等因素。

(2)团队组成方面,包括正确的功能组合、团队领导者的产生、明

确的角色和责任、团队任期。

（3）组织脉络方面，主要构成有九：来自组织管理阶层对团队的明确定位，不同功能部门在策略上的一致性，资深管理者的支持，组织文化或环境的支持，项目领导者的权利，针对团队在流程上的训练，团队对整体的可苛责性、奖赏和肯定，空间上的共处，活动和知识的协调共享机制。

（4）内部程序方面，计有六个关键要素，包括：总体的团队目标、团队领导者的技能和远见、频繁而真诚的沟通、创造力问题的解决、分享并利用不确定性的信息、有建设性的冲突。

（5）外部程序方面，相对单纯，仅有范畴管理一项。

（6）团队心理方面，核心元素有四个：互相尊重与信任、开放且弹性的学习态度、愿意改变、团队凝聚力。

参考科恩和贝利（Cohen et al.，1997）所提出的启发式（Heuristic）模型，成功因素可归纳为以下几种类别（图6.4）：环境文化因素、组织因素、程序因素、心理因素。进一步分析讨论，环境文化因素介于组织内外；组织因素位于团队外部、组织内部，包含任务设计、团队组成、组织脉络等；程序因素介于团队内外，包含内部程序、外部程序；心理因素位于团队内部。

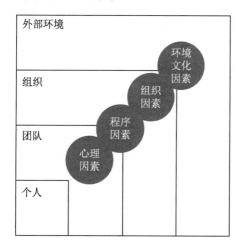

图6.4 影响跨功能合作的环境文化因素、组织因素、程序因素、心理因素

基姆等（Kim et al.，2008）探讨设计团队在新产品开发过程中的跨功能合作，将影响合作的因素从105项缩减到24项，再对日本、韩国、英国的8家消费性电子产品企业发出420份问卷，通过回收的243份有效问卷，辨认出11项最能够合理影响跨功能合作的因素；他们更进一步比较了设计团队和非设计团队对这些因素的看法，发现在其中8个因素上存在显著的差异（表6.2）。

表 6.2 新产品开发中跨功能合作涉及设计团队时的成功因素

按平均得分之重要程度排序	因素名称	设计/非设计团队存在显著差异	设计团队认为的重要程度排序	非设计团队认为的重要程度排序	因素类别
1	和合作伙伴一致的文化	是	1	1	环境文化
2	选择适当的合作伙伴	是	2	3	组织
3	一致的愿景和目标	是	4	7	心理
4	建立互信和凝聚力	是	6	2	程序
5	非正式的社会关系	—	—	—	心理
6	恰当的组织文化	是	3	5	环境文化
7	和合作伙伴的互动	是	8	4	程序
8	管理上的支持	是	5	6	程序
9	高层管理者的协调	是	7	8	组织
10	理性的合作	—	—	—	程序
11	实体上的空间接近性	—	—	—	环境文化

从因素类别和具体因素的对应中，可再归纳出三个策略重心：一致的文化和环境、促进信任与凝聚力的组织与程序、程序和心理上的伙伴关系。接下来，将围绕着策略重心，以具备知识整合效果的设计技术为焦点，论述以跨功能合作为目标的设计沟通策略与设计技术。

6.5 促进跨功能合作与跨领域沟通的设计技术

6.5.1 一致的文化：环境文化与组织因素

设计团队与非设计团队都很重视"和合作伙伴一致的文化"。共同信念是组织文化的核心组成，而组织中的共同信念（Shared Belief）会自然倾向于一致（Van den Steen，2010）。文化还牵涉到环境塑造，若希望更主动地借由营造一致的文化来广泛地提升组织内部的合作效能，需要较高层次的制度性调整。

在个别团队的范畴，文化一致性与知识领域较为相关，牵涉到相异知识领域的前提预设，需要团队成员的相互理解，相关的设计技术可以包含：历史研究法、PEST 分析、价值工程法等。

历史研究法（Historical Research Method）是研究过去所发生的事件或活动的一种方法，是以系统且严谨的程序来了解过去的事件或制

度。以组织、团队或项目为范畴，以历史或历史中的关键事件为标的，进行系统性的调研分析，参与式的建立共同的历史叙事，有助于团队成员价值观的交流。

PEST 分析是一种环境扫描的分析技术，四个字母分别代表政治（Political）、经济（Economic）、社会文化（Sociocultural）与技术（Technological），分析与这四个方面相关的重要议题及趋势。PEST 还延伸出许多类似的方法，在分析过程中采用不同的因素，也因此有不同的简称，例如，PESTE 分析就增加了生态因素（Ecological）。

价值工程法（Value Engineering Method）或称价值分析（Value Analysis），是一种系统性的价值分析方法，其核心目的是以最低成本实现必要的任务目标，借此提高价值效率。价值工程法虽然被广泛地认为是一种成本控制方法，但也被用于促进与供应商的关系，以及组织内部的团队合作（Pawar et al., 1993；Hartley，2000）。价值工程法借由关注价值与成本间的关联，能够帮助不同知识领域单位相互理解各自对任务目标的价值判断，辅助建立共享的价值观，有助于提升组织学习和团队合作。

6.5.2　信任与凝聚力：组织因素与程序因素

一个有凝聚力的团队代表成员彼此间能够融洽的相处，并且愿意留在团队内，凝聚力有助于团队内的知识整合，而信任是团队凝聚力的重要基础（Michalisin et al., 2004；Hirunyawipada et al., 2010）。信任可以是一种人格特质、一种状态、一种过程。信任作为一种过程，可分为制度上（Institutional）的信任和人际上（Interpersonal）信任，前者与个人和组织间的关系以及个人认知的正当性（Perceived Legitimacy）相关，后者又可分为与声誉相关的浅层信任以及与熟悉和相似有关的深层信任（Burke et al., 2007；Khodyakov，2007）。

辅助团队建立深层信任是设计技术的主要目标。建立团队互信的主要手段包含"沟通建立共同的愿景""共享价值观"，而"决策前先咨询团队成员"也有助于建立对领导者的信任（Gillespie et al., 2004）。共同愿景和共享价值观已在先前章节中分别讨论过，在此以参与式的决策辅助方法为主要介绍内容。

参与，可分为组织内和团队内两个层次。在组织内，由于设计和非设计团队对于信任与凝聚力的重视程度有显著的差距，后者较前者更为重视信任（Kim et al., 2008），因此在跨领域的设计实践中需要特别留意，更主动地将非设计团队或成员纳入设计程序之中。在团队内，领导

者应该特别留意与团队成员间的权利距离，反思其潜在的信息扭曲或屏蔽效应，以避免误判自己的沟通能力（Willemyns et al., 2003）。在此基础上，提升团队信任与凝聚力的设计技术包含 SWOT 分析、过程决策计划图法、生态系统分析、利害相关者分析等。

SWOT 分析又称态势分析法，是一种企业竞争态势分析方法，通过评价组织内部的优势和劣势，以及外部竞争的机会和威胁，进而能够对当前竞争态势做出判断并提出方案或达成决策。SWOT 分析牵涉到一连串的价值判断，有助于团队成员摸索彼此的判断基准，增加熟悉、相似的程度，进而提升互信。

过程决策计划图法（Process Decision Program Chart Method）又称重大事故预测图法，是在计划制订或系统设计时，事先预测可能发生的障碍并形成相应的对策与措施，以提升达到理想结果的可能性。邀请团队成员共同参与来预测障碍和制定对策，能够促进成员对团队的认同感。

生态系统分析强调个体的发展来自于个体与多层环境间的互动，彼此均具有主动性。系统间直接或间接地交互作用，复杂地影响个体的发展。

利害相关者分析也是基于类似的观念，只是更聚焦于个别主体，依照影响和被影响的程度辨认出主要的关系。参与式地操作类似的方法，有助于厘清组织定位或建立对任务底层结构的共同认知，辅助团队互信与增加凝聚力。

6.5.3 伙伴关系：程序因素与心理因素

设计团队与非设计团队都很重视"选择适合的伙伴"（Kim et al., 2008）。合作伙伴的选择和互动是关键的程序和心理因素。一般而言，既有的合作经验能让伙伴关系更容易建立，组织应鼓励内部横向交流，例如，经常举行类似正式项目的设计活动，让成员熟悉组织内跨部门的合作，同时也能体现管理上的支持。

此外，与设计团队相比较，非设计团队显然更重视"与伙伴的互动"（Kim et al., 2008）。因此，从设计团队的角度来看，应该更重视与不同部门的内部互动，借此建立伙伴关系，甚至带来组织变革。此时一个可行的视角是将组织内的其他部门视为团队的内部用户（Internal Customer），进而将用户调研方法调整应用于此。相关的方法还有观察法、角色扮演法、情境故事法、三角验证法等。

观察法是普遍应用于市场或用户调研的技术，主要包含一些操作原

则,如尽可能地明确观察的目的、尽量避免干扰被观察的对象等。将观察法运用于组织内部,可更深入地了解设计与其他部门在工作程序上的异同,有助于执行任务时的互补、沟通或衔接。

角色扮演法和情境故事法都是应用于用户的调研或模拟方法,主要借由角色或情境的带入,尝试激发设计者的同理心,进而产生一些想法。同样的方法也可以应用在组织内部,促进不同部门间的相互理解。

三角验证法是利用各种不同的方法收集不同来源和形态的资料,借由调研方法及产出的竞争和互补,厘清研究视野的同时避免研究者的偏见。在跨领域合作中采用三角验证法带有良性竞争的效果,能够促使团队成员有意识地追求方法上的严谨和结果的完善。在调研方法选用上的不同,更能使团队意识到彼此在思维模式、理论预设上的差异,进一步促进思辨与整合。

6.6 设计技术实施案例:跨领域的内时尚设计团队

"内时尚"的女性内衣设计,牵涉到从市场定位、用户研究、人因工程上的考量,关联的知识领域广泛,因此邀请不同设计背景的成员共同组成设计团队,包含服装、工业设计、平面设计等,采取以"互补"为起点,追求"沟通、衔接"的技术策略。依此脉络,首先利用历史研究法对女性内衣发展的关键事件进行系统性的调研,建立共同的知识基础,培养一致的团队文化。继而借由SWOT分析与评估,凝聚团队共识与强化互信。同时,尝试和外部专家建立伙伴关系,利用角色扮演的方式来评估和专家沟通、配合的流畅程度。

6.6.1 利用历史研究法建立一致的团队文化

历史研究法是以团队或项目相关的历史为标的,对历史或历史中的关键事件进行系统性的调研分析。通过迭代的资料收集与解读,除了能够产出共同的知识背景,参与式地建立共同的历史叙事,也能够促进团队成员价值观的交流。在此案例中,研究团队在两个部分运用到历史研究法,首先,从宏观上探讨内时尚的发展历史,建立团队对内时尚概念的共识与定义;其次,梳理主要国家的产业发展,激发团队对中国内时尚产业竞争状态的讨论,明确发展的大方向(图6.5)。

图 6.5 法国、日本、中国相关产业发展年

注：图中数字均表示年份；Elixir 是 Lejaby 内衣品牌下的一个系列名称；主要为大码全罩杯款。

6.6.2 信任与凝聚力

以广东某市镇为例,通过谈论式的方法对该市镇的内时尚产业进行 SWOT 分析,团队成员发现并整理可能相关的事实或现象,逐项对事实进行解释,进而共同判断应将其归类在企业的内部或外部,及其对企业的利弊。在此过程中,团队成员间差异化的知识背景和价值观就发挥了作用,由于每种事实或现象只能被归到其中一类,势必会出现价值观的不一致和摩擦,而冲突消解的过程就是凝聚团队共识与强化互信的绝佳机会(图6.6)。

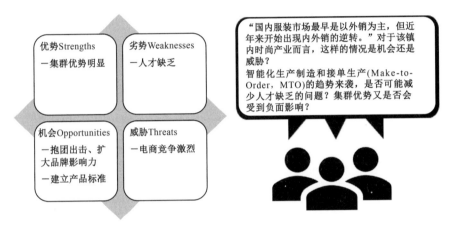

图 6.6 内时尚的 SWOT 分析以及执行过程中可能出现的不一致

6.6.3 伙伴关系

在设计内衣时,为了促进乳房健康,经常需要采纳医师等专业人士的意见,而建立设计团队和专家的伙伴关系就显得相当关键。以此为目标,设计研究团队利用角色扮演的方式,从患者的角度和医师接触,一方面收集专家对乳房健康的看法,另一方面评估和专家沟通、配合的流畅程度。以下仅以一位设计研究人员采用角色扮演法,从病患角度对一男一女两位专业乳腺科医生提出七个代表性问题,根据医生回复整理出对产品创新设计有建设性意义的参考性信息(表6.3)。

表 6.3　从病患角度对两位专业医生提出问题得到的回复中所得设计参考信息

提问项：病患问题	A. 乳腺科主任医师回复（女）	B. 乳腺科博士医师回复（男）
一、穿什么样的文胸有利于胸部健康	穿宽肩带小背心款式的，无钢圈，无聚拢，不压迫乳腺纤维	全棉，透气，不带钢圈，以免影响血液循环
二、穿聚拢型文胸会防止下垂吗	主要针对喂过母乳的女性，没喂过母乳的女性乳腺纤维处于未张开状态，不存在下垂，穿了也没什么效果	—
三、市面上的按摩式文胸或者美容院按摩有什么用处吗	最好不要轻易按摩，若乳房内有肿块，按摩可能会造成肿块出血，不利于乳腺健康，尤其是在月经期间	—
四、对于胸部体检，什么时候比较合适	平时可以通过触摸的手法，摸一摸里面有没有肿块，三个月进行一次彩超检查。准备怀孕前体内激素有所变化，一定要检查乳房是否有肿块或者瘤子，以减少乳腺癌发病率	
五、一般什么情况下属于乳房增生比较严重	—	如果乳房在月经期疼痛小于三天，属于轻度增生，乳腺长结节的风险就比较小，可以暂时停药；如果月经前或者一个月内疼痛大于三天，就是中度增生，最好用药物巩固治疗
六、生活中有什么要注意的地方	—	千万不能熬夜，不能有心理压力，少吃辛辣刺激的食物
七、乳腺疾病和佩戴文胸有关系吗	关系很小，乳腺发育和激素水平的分泌有关，月经前后是激素变化过于明显的时候	—

第 6 章注释

① 参见《台湾中华工程教育学会认证委员会设计教育认证规范》（DAC 2016）（2019 年 6 月 28 日）。
② 参见跨科技平台网站《跨科际（Transdisciplinary）与界领域（Interdisciplinary）的差异》。

第 6 章参考文献

美国项目管理协会，2018. 项目管理知识体系指南（PMBOK® 指南）：第 6 版 [M]. 4 版. 北京：电子工业出版社：192.
单承刚，何明泉，2009. 设计经理人与跨领域设计团队之传达研究 [J]. 设计学报，8（1）：1-15.

张武保，任荣伟，2011. 借以内部创业战略提升企业竞争力：行为与绩效：中国华为公司内部创业行动案例研究 [J]. 华南理工大学学报（社会科学版），13（4）：24-32.

AGA D A, NOORDERHAVEN N, VALLEJO B, 2016. Transformational leadership and project success: the mediating role of team-building [J]. International journal of project management, 34（5）：806-818.

BAYAZIT N, 2004. Investigating design: a review of forty years of design research [J]. Design issues, 20（1）：16-29.

BIRKINSHAW J, 2001. Strategies for managing internal competition [J]. California management review, 44（1）：21-38.

BONNER J M, RUEKERT R W, WALKER O C JR, 2002. Upper management control of new product development projects and project performance [J]. Journal of product innovation management, 19（3）：233-245.

BREMNER C, RODGERS P, 2013. Design without discipline [J]. Design issues, 29（3）：4-13.

BRETTEL M, HEINEMANN F, ENGELEN A, et al, 2011. Crossfunctional integration of R&D, marketing, and manufacturing in radical and incremental product innovations and its effects on project effectiveness and efficiency [J]. Journal of product innovation management, 28（2）：251-269.

BROWN S L, EISENHARDT K M, 1995. Product development: past research, present findings, and future directions [J]. Academy of management review, 20（2）：343-378.

BURKE C S, SIMS D E, LAZZARA E H, et al, 2007. Trust in leadership: a multi-level review and integration [J]. The leadership quarterly, 18（6）：606-632.

CARLISLE Y, DEAN A, 1999. Design as knowledge integration capability [J]. Creativity and innovation management, 8（2）：112-121.

CHOU W H, WONG J J, 2015. From a disciplinary to an interdisciplinary design research: developing an integrative approach for design [J]. International journal of art & design education, 34（2）：206-223.

CLYDESDALE G, 2006. Creativity and competition: the beatles [J]. Creativity research journal, 18（2）：129-139.

COHEN S G, BAILEY D E, 1997. What makes teams work: group effectiveness research from the shop floor to the executive suite [J]. Journal of management, 23（3）：239-290.

CORSARO D, CANTÙ C, TUNISINI A, 2012. Actors' heterogeneity in innovation networks [J]. Industrial marketing management, 41（5）：780-789.

CROSS N, 2007. Forty years of design research [J]. Design studies, 28（1）：1-4.

CROSS R, PRUSAK L, 2002. The people who make organizations go: or stop [J]. Harvard business review, 80（6）：5-12.

DE LUCA L M, ATUAHENE-GIMA K, 2007. Market knowledge dimensions and

cross-functional collaboration: examining the different routes to product innovation performance [J]. Journal of marketing, 71 (1): 95-112.

DENTON H G, 1997. Multidisciplinary team-based project work: planning factors [J]. Design studies, 18 (2): 155-170.

DYKES T H, RODGERS P A, SMYTH M, 2009. Towards a new disciplinary framework for contemporary creative design practice [J]. CoDesign, 5 (2): 99-116.

GALUNIC D C, RODAN S, 1998. Resource recombinations in the firm: knowledge structures and the potential for schumpeterian innovation [J]. Strategic management journal, 19 (12): 1193-1201.

GARCÍA RODRÍGUEZ N, JOSÉ SANZO PÉREZ M, TRESPALACIOS GUTIÉRREZ J A, 2007. Interfunctional trust as a determining factor of a new product performance [J]. European journal of marketing, 41 (5/6): 678-702.

GEMSER G, LEENDERS M A A M, 2011. Managing cross-functional cooperation for new product development success [J]. Long range planning, 44 (1): 26-41.

GILLESPIE N A, MANN L, 2004. Transformational leadership and shared values: the building blocks of trust [J]. Journal of managerial psychology, 19 (6): 588-607.

GUMUSLUOGLU L, ILSEV A, 2009. Transformational leadership, creativity, and organizational innovation [J]. Journal of business research, 62 (4): 461-473.

HAN J, HAN J, BRASS D J, 2014. Human capital diversity in the creation of social capital for team creativity [J]. Journal of organizational behavior, 35 (1): 54-71.

HARTLEY J L, 2000. Collaborative value analysis: experiences from the automotive industry [J]. The journal of supply chain management, 36 (4): 27-32.

HIRUNYAWIPADA T, BEYERLEIN M, BLANKSON C, 2010. Cross-functional integration as a knowledge transformation mechanism: implications for new product development [J]. Industrial marketing management, 39 (4): 650-660.

HOLLAND S, GASTON K, GOMES J, 2000. Critical success factors for cross-functional teamwork in new product development [J]. International journal of management reviews, 2 (3): 231-259.

HSIEH L F, CHEN S K, 2006. A study of cross-functional collaboration in new product development: a social capital perspective [J]. International journal of productivity and quality management, 2 (1): 23-40.

HSU S H, WANG Y C, TZENG S F, 2007. The source of innovation: boundary spanner [J]. Total quality management & business excellence, 18 (10): 1133-1145.

HUANG W, YIN Z, LV K, et al, 2016. Dedication: the Huawei philosophy of human resource management [M]. London: LID Publishing.

JASSAWALLA A R, SASHITTAL H C, 2006. Collaboration in cross-functional product innovation teams [M]//MATTHEW C T, STERNBERG R J.

Innovation through collaboration. Bingley: Emerald Group Publishing Limited: 1-25.

JOHNSON W H A, FILIPPINI R, 2013. Integration capabilities as mediator of product development practices-performance [J]. Journal of engineering and technology management, 30 (1): 95-111.

KANDEMIR D, CALANTONE R, GARCIA R, 2006. An exploration of organizational factors in new product development success [J]. Journal of business & industrial marketing, 21 (5): 300-310.

KEARNEY E, GEBERT D, 2009. Managing diversity and enhancing team outcomes: the promise of transformational leadership [J]. Journal of applied psychology, 94 (1): 77-89.

KEAST R, BROWN K, MANDELL M, 2007. Getting the right mix: unpacking integration meanings and strategies [J]. International public management journal, 10 (1): 9-33.

KEAST R, MANDELL M, 2014. The collaborative push: moving beyond rhetoric and gaining evidence [J]. Journal of management & governance, 18 (1): 9-28.

KHODYAKOV D, 2007. Trust as a process: a three-dimensional approach [J]. Sociology, 41 (1): 115-132.

KIM B Y, KANG B K, 2008. Cross-Functional cooperation with design teams in new product development [J]. International journal of design, 2 (3): 43-54.

LOUADI M E, 2008. Knowledge heterogeneity and social network analysis: towards conceptual and measurement clarifications [J]. Knowledge management research & practice, 6 (3): 199-213.

LOVE J H, ROPER S, 2009. Organizing innovation: complementarities between cross-functional teams [J]. Technovation, 29 (3): 192-203.

MARINO A M, ZABOJNIK J, 2004. Internal competition for corporate resources and incentives in teams [J]. The rand journal of economics, 35 (4): 710.

MICHALISIN M D, KARAU S J, TANGPONG C, 2004. Top management team cohesion and superior industry returns: an empirical study of the resource-based view [J]. Group & organization management, 29 (1): 125-140.

NISSEN H A, EVALD M R, CLARKE A H, 2014. Knowledge sharing in heterogeneous teams through collaboration and cooperation: exemplified through public-private-innovation partnerships [J]. Industrial marketing management, 43 (3): 473-482.

OKE A, MUNSHI N, WALUMBWA F O, 2009. The influence of leadership on innovation processes and activities [J]. Organizational dynamics, 38 (1): 64-72.

PARRY M E, FERRÍN P F, VARELA GONZÁLEZ J A, et al, 2010. Perspective: cross-functional integration in Spanish firms [J]. Journal of product innovation management, 27 (4): 606-615.

PAWAR K, FORRESTER P, GLAZZARD J, 1993. Value analysis: integrating

product-process design [J]. Integrated manufacturing systems, 4 (3): 14-21.

PERRY M, SANDERSON D, 1998. Coordinating joint design work: the role of communication and artefacts [J]. Design studies, 19 (3): 273-288.

PINTO M B, PINTO J K, 1990. Project team communication and cross-functional cooperation in new program development [J]. Journal of product innovation management, 7 (3): 200-212.

PINTO M B, PINTO J K, PRESCOTT J E, 1993. Antecedents and consequences of project team cross-functional cooperation [J]. Management science, 39 (10): 1281-1297.

RATCHEVA V, 2009. Integrating diverse knowledge through boundary spanning processes: the case of multidisciplinary project teams [J]. International journal of project management, 27 (3): 206-215.

RAUNIAR R, RAWSKI G, MORGAN S, et al, 2019. Knowledge integration in IPPD project: role of shared project mission, mutual trust, and mutual influence [J]. International journal of project management, 37 (2): 239-258.

REAGANS R, 2005. Preferences, identity, and competition: predicting tie strength from demographic data [J]. Management science, 51 (9): 1374-1383.

RODAN S, 2002. Innovation and heterogeneous knowledge in managerial contact networks [J]. Journal of knowledge management, 6 (2): 152-163.

RODAN S, GALUNIC C, 2004. More than network structure: how knowledge heterogeneity influences managerial performance and innovativeness [J]. Strategic management journal, 25 (6): 541-562.

SIMSARIAN WEBBER S, 2002. Leadership and trust facilitating cross-functional team success [J]. Journal of management development, 21 (3): 201-214.

SONG X M, MONTOYA-WEISS M M, SCHMIDT J B, 1997. Antecedents and consequences of cross-functional cooperation: a comparison of R&D, manufacturing, and marketing perspectives [J]. Journal of product innovation management, 14 (1): 35-47.

STEIN Z, 2007. Modeling the demands of interdisciplinarity: toward a framework for evaluating interdisciplinary endeavors [J]. Integral review, 4 (1): 91-107.

TSAI K H, HSU T T, 2014. Cross-Functional collaboration, competitive intensity, knowledge integration mechanisms, and new product performance: a mediated moderation model [J]. Industrial marketing management, 43 (2): 293-303.

TURKULAINEN V, KETOKIVI M, 2012. Cross-Functional integration and performance: what are the real benefits? [J]. International journal of operations & production management, 32 (4): 447-467.

TUSHMAN M L, SCANLAN T J, 1981. Characteristics and external orientations of boundary spanning individuals [J]. Academy of management journal, 24 (1): 83-98.

VAN DEN STEEN E, 2010. On the origin of shared beliefs (and corporate culture) [J]. The rand journal of economics, 41 (4): 617-648.

WALSH J P,1995. Managerial and organizational cognition:notes from a trip down memory lane [J]. Organization science,6(3):280-321.

WANG D,ILHAN A O,2009. Holding creativity together:a sociological theory of the design professions [J]. Design issues,25(1):5-21.

WILLEMYNS M,GALLOIS C,CALLAN V,2003. Trust me,I'm your boss: trust and power in supervisor-supervisee communication [J]. The international journal of human resource management,14(1):117-127.

WU D Y,LIAO Z J,DAI J L,2015. Knowledge heterogeneity and team knowledge sharing as moderated by internal social capital [J]. Social behavior and personality:an international journal,43(3):423-436.

ZHANG D,HU P,KOTABE M,2011. Marketing-Industrial design integration in new product development:the case of China [J]. Journal of product innovation management,28(3):360-373.

第6章图表来源

图6.1源自:詹奇(Jantsch)(1972年);DYKES T H,RODGERS P A,SMYTH M,2009. Towards a new disciplinary framework for contemporary creative design practice [J]. CoDesign,5(2):99-116.

图6.2至图6.4源自:吴启华绘制(2019年).

图6.5源自:邵晓旭、罗颖科绘制(2018年).

图6.6源自:设计团队绘制.

表6.1源自:吴启华绘制(2019年).

表6.2源自:作者根据KIM B Y,KANG B K,2008. Cross-Functional cooperation with design teams in new product development [J]. International journal of design,2(3):43-54 翻译绘制.

表6.3源自:吴启华绘制(2019年).

7　模拟测试的设计技术

设计技术是一种基于人性的知识创新程序。就本质目的而论，设计技术的功用与设计研究相近。经研究程序所产出之智慧成果，必须经过自证为是，或经客观他证为合理或合乎（科学、企业、产业、贸易）标准的一系列严谨程序，方能被视为可接受的研究成果，作为领域知识基础的一部分，成为垫高同领域研究者视野的一块基石。设计研究亦应如此，只是设计验证这一步骤，常被划归其他部门事务，而与设计缘浅。传统设计技术设置多道构想模拟测试关卡，运用设计技术制作出能将构想具体化呈现的各种模型，从文字企划、系统架构、构想草图、概念模型、功能模拟、情境演示、服务蓝图、原型打样、量产产品，甚至最终上市的商品，均可被视为模拟测试的一环。近代设计技术发达，可通过高新科技方法，如计算机建模、3D打印、扩增实境等，将传统多个模拟测试流程浓缩为少数几个关键步骤。本章以构想发展三个阶段——雏形、产品、商品为架构，介绍各阶段构想测试的意义（是什么、为什么）、功用（开发商机、降低风险）、方法（商业模式、获利模型、体验程序、认知行为、敏捷原型）及指标（价值机会、技术、制造及商业可行性等），通过个案分析，具体呈现在制造能力（企业资源及供应商能量）、生产规范（国内与国际检验标准）、市场偏好（文化习惯）、品牌精神（价值主张）、渠道条件（自有、加盟或其他形式）等各方面的适切性与合理性。

7.1　构想的具体化进程

构想的内容质量，会随着产品开发的进程而逐渐演化。姑且不论原定目标的正当性和价值性，标准的演化方式是初始构想内容朝着计划方向发展，通过适当设计技术的运用，最后达成原定目标；而理想的演化方式则是朝着计划方向发展，最后产出比原定目标更好的设计成果。随着产品开发进程逐渐扩大的资源投入与决策需求，构想内容质量及其呈

现方式必须逐渐提升其具体化程度，方能让各领域参与者产生继续投入与否的共识与决策，方能得到最终上市的商品与所有竞品一较高下，赢取市场，为顾客采用，为企业带来利润。

　　构想的具体化进程，可根据产品开发流程的资源投入及决策时点而分为六个阶段，包括：意识阶段、概念阶段、模型阶段、原型阶段、产品阶段、商品阶段。意识阶段中的构想多以文字、符码或足以进行内部沟通的草图方式呈现，以设计者本身对其任务目标的理解为主要筛选依据，争取研发提案机会。概念阶段中的构想系以平面或视觉呈现为主，通常会辅以佐证及相关前例说明，从其所属专业部门的经验法则或逻辑推演中进行分析比较，择优推荐进入下一个研发阶段。模型阶段中常将构想的局部或全部采用立体化及系统化方式呈现，提供更多技术上（如产品功能及设备规格等）、市场上（如与市场调研消费倾向相符）与资源上（如企业网络和产销能量等）的佐证资料供决策分析与比较，适配者方有机会存续发展。原型阶段中的构想常以原尺寸比例模型方式呈现，提供更细致、更全面、更接近最终商品形态的各种数据，供主要决策者讨论及决定。产品研发具有高度机密性，故本阶段及其之前的所有阶段中的构想内容，均不适合公开讨论及广为宣传，除非已妥善做好知识产权的保护与布局。产品阶段中的构想被实质投资并规模量产，具体呈现出未来使用者真实体验的所有细节与内容，产品上市之前，要通过产业及政府规定的各种检验标准，若属外销产品，还要通过外销地之相关法律规定及检验标准；若涉及系统性或结构性调整，则应在初期阶段中便有所计划，如汽车驾驶座设计，美规的左驾与英规的右驾便是明显案例。商品阶段中的构想以最终消费者接触之完整商业形态呈现，包括各种商业信息，如工业与商业包装、媒体广告宣传、促销活动体验、周边衍生商品、产品服务系统等。此阶段最重要的考验是来自消费者对同质性或替代性竞品的相对比较。然而，竞品概念随着媒体科技的进步，已逐渐从以往同市场、同地、同质领域扩大到异地、异质场域，例如，方便面的销售受到快递业的影响而急速下降，产品竞争场域从超市、便利店中的货架上，扩大到手机上所显示的各种餐厅、小吃摊的菜单里，竞争强度暴增。

　　以产品阶段为切分点，在包含产品阶段之前的所有开发阶段中的产品设计，多以企业本身所设定的研发目标为标的，而进行构想发展与质量验证，为方便讨论，称此种聚焦于单一产品或少数特定目标用户族群的设计行为为"聚焦型设计"。在商品阶段中，因为要考量产品在不同市场、国家或文化中的新产品采用因素，甚至商品在相同市场但是处于

不同产品生命周期中的各种可能商机,所以会被翻译成不同语言文字、转换商品诉求重点、调整商业模式及促销策略、更换包装形式与品牌形象等;设计技术常被用以进行"再设计"或"重新定位"等相关工作,即核心商品基本不变,运用设计手段拓展适用消费族群的设计模式,此种基于相同核心商品,提供不同特性目标用户族群所采用的设计行为可被视为一种"发散型设计"。因为发散,所以更需要定焦与定位,愈发凸显设计技术的重要。

为获得最佳产出,不论是聚焦型设计或发散型设计,设计构想都在持续演进之中。演进,可以是朝向研发目标的正面发展,也有可能会受到设计程序中陆续出现的各种干扰因素影响,而不知不觉地走向与原定目标方向不一致的其他方向。因此需要不时地检视阶段构想内容质量,确保迄今及未来投资可以产出足以获利的商品。为检视阶段构想质量,需要各种相对应的验证方法,商品在商场上直接面临竞品与消费者的双重检验。在产品阶段之前,基于商机保密,多以模拟方式取代,在构想发展的六个阶段中,设计人员通过文字企划、示意草图、概念图表、展示模型、情景演示等方式,对应不同阶段构想具体化的呈现,将构想转变为具体例证,即从事模拟的活动或行为。

模拟(Simulate),在《辞海》中的解释主要有三:一是"再现实际事件的一种过程",是工业、科学实验或教育中常用的一种研究或教学方法;二是"通过特别安排的活动复现某些实际经验的情境";三是"使用另一系统的行为模式以代表一物理或抽象系统的某种行为特性"。归纳上述三种诠释,可将"模拟"定义为一种"以聚焦物理特性或情境行为反复呈现的程序系统"。反复呈现的意义是提供可预先检视的客观资料和科学基础,以验证预想标的(或构想)特性和实际作为之间的一致性。有关构想预视或视觉模拟的复现设计技术,已详细介绍于第 4 章之中,因此本章的重心将置于构想沟通以外的模拟方式,以及较少为设计从业人员关注的测试设计技术之上。

全面、完备、高效的测试工作,可以保证设计质量,提升产品市场竞争力。当产业或政府有既定标准时,设计须符合其标准;若无既定标准可供测试时,可谋求适合方法,创造某些市场可接受的标准以供参考。本章将统筹"模拟"与"测试"两个方面,探讨如何模拟并测试一个概念,包括构想特性的量测方法、模拟方法的选择、测试技术和工具的操作、对不同功能部门的设计量测表达,以及定义有待改善之处等,这意味着设计者需要掌握"评价构想效能及潜力"的设计技术与能力,方能使设计成为真正关键的质量管理机制。

7.2 模拟测试的意义

为确保构想演进方向与构想质量朝向所设定的目标发展,故需在设计发展的各个阶段中,检视并验证阶段构想的各种特性,例如,概念意义性、市场需求性、技术创新性、制程效能性、产品独特性、系统包容性、经营永续性等。各阶段有其各自的验证重点。整体而言,验证的关键是量测,量测的基础是模拟,模拟的目的是提供可供客观观察和反复量测的对象事物或行为特征,简而言之,在于创造满足测试所需的基本条件,测试的目的则在于确认正式执行的流畅性及有效性,模拟和测试密不可分。

测试,包含"测"与"试"两个不同的行动作为或价值判断。测,与丈量、评量、评估、评价等意涵相近,旨在提供可比较之客观数据;试,与检查、求证、验证、稽核等意涵相通,旨在指出共识之标准以及目前所存在的质量差距。因此,测试结果高于标准者为合格,低于标准者为不通过。测试的基础在于有可比较标准之量测,标准本身的建立,也属于测试的一环。至于测试的动机,正面的讲法是求真,指出所量测结果与所定标准之差异(定性)及差距(定量),以此作为改进之参考,或识别出期望结果与真实结果之间的差别或差距;负面的说法则是质疑内容质量的合格性,先预设为非,然后让事实说真话,眼见为凭。

为何要预设为非,或假定不成立呢?这涉及许多方面的动态发展或不确定性(图 7.1)。构想始于对需求灵感的捕捉或理想愿景的演绎。灵感或理念这一类的意识,是存在于人脑中的思维活动,是模糊的、抽象的存在。意识阶段的构想,可能仅对创想者具有意义,不确定会对其他关系利害人也同样具有价值,因此需要经过验证程序方可确认。

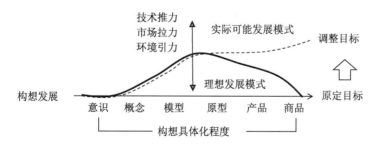

图 7.1　不同阶段的构想演化与具体化程度

当意识逐渐明朗、清晰之后,可运用逻辑表述,形成概念雏形,而概念雏形的发展会受到周遭各种力量的协助或影响,而逐渐脱离原本设定的轨道,尽管在方向上会有所差异,但必须是较先前构想为优者。如

何知道构想价值有所提升而非下降？模拟测试是提供分析与比较的重要工具。由于新产品研发多属于高度机密性质，因此构想发展的过程，在从意识阶段到原型阶段的长时间研发过程中，都要尽可能地保密，不让潜在竞争者或任何可能走漏关键技术特性者知晓，这里面当然也就包含了消费者。在动态环境的作用下，构想本质受到来自各方力量的交互影响与作用，包括技术推力、市场拉力、环境引力、政策助力、竞争阻力、企业有限资源与权利等，而形成动态发展，改变构想原定方向及原先需求内容。

市场环境在改变，消费行为也在变化，构想当然需要随之进行适当程度的演化，进行再定义与再定位，于是造成了构想实际发展轨迹与早先预期方向有所差异的构想演化情况。新产品定位有所调整，目标市场亦应随之修正，设计的结果也就有所差别。

构想发展程序中所产出的各阶段性成果，必须经过测试程序，自证并经客观他证为合理或合乎标准，方能被视为可接受的成果质量。测试，与模拟一样，它贯穿整个构想发展的过程，包括设计人员脑中的思维活动、开发团队内部关于概念合理性的核验、生产制造可行性评量、商业可行性评估、不同产业的国家标准等既定的规范、用户反馈、商品或服务的验证等。

在构想发展的六个阶段中，设计人员最初会产生大量的创意构想，其后的各个阶段会逐步减少创意构想的数目。最初的构想形式是一个较模糊和粗略的创意，成功率往往是偏低的，通过各个阶段的模拟和测试，层层筛选，减少构想的不确定性和风险，尽管最终大部分的构想会被淘汰，但是这样却有助于避免资源的浪费和减少产品开发的风险。罗伯特·库珀（Robert Cooper）于 1980 年代提出门径管理系统（Stage-Gate System）模型①，描述构想进化的过程。门径管理系统是一种新产品开发流程管理技术，主要构件有二，即"阶段"和"关卡"。阶段（Stage）是指从创意到产品的各个开发流程，在每一个阶段都设有关卡（Gate），用以测试构想质量，以此作为过关（Go）/淘汰（Kill）决策点。门径管理系统关注有效的出口决策和组合化管理，允许管理层在产品开发的每个阶段进行评估，进行"生/杀"决策，以杜绝价值性不足的新产品构想浪费研发资源，并进行多个产品的优先等级排序，发挥企业资源的组合优势。新产品研发的门径管理流程以新产品开发周期的六个阶段为主轴，亦即"新产品构思—确定范围—确立商业项目—新产品开发—测试与修正—投放市场"，用以确认每个阶段中的新产品研发流程及管理目标，管控构想的质量与数量。六个阶段之间有五个门径，作为构想质量管控的机制。门径管理系统对各个门径的构想质量管控重点

如下（图7.2）：

（1）构想价值潜力。邀请专家对每一个新产品提案项目进行快速的初步调查，既限制项目内容信息，也限制通过项目数量。可依企业特性及企业短期、中期、长期发展目标，选取技术创新、市场需求、竞争优势、获利潜能等价值方面作为构想存活与否的判断依据。

（2）市场和功能需求性。通过的项目可进行较细致的市场调研和技术研究，然后提出新产品框架的描述，其内容必须包括产品功能定义、产品开发理由以及产品项目方案。产品功能的需求程度和功能技术的可行性等特性作为此阶段构想量测和筛选的重要指标。

（3）技术与产销可行性。通过的项目可进行详细的新产品设计和开发，进行简单的产品测试以确定产品生产方案与市场方案，为下一阶段的门径筛选做准备。所谓简单的产品测试也是具有多个方面的，包含实践产品机能技术的可行性与效能性、加工方式和既有制程设备的兼容性、外部资源的配套和效能性等。

（4）市场与产业价值性。在实验室、生产线以及市场上展开产品测试，包含产业的规范、标准、安规（安全生产规范）、环保等，产品的相对优势、品牌形象、兼容性、价值感、使用性、认知性、效用性等。相对优势意味着，潜在产业技术、市场竞品及替代服务等也应纳入考量范畴。此外，伴随新产品而衍生的新制程、新营销、新服务及新知识产权等方面的潜力，也可在此阶段确认并作为构想存活的评量参考。

（5）商业拓展与获利性。预估新产品在常态生产、规模营运、固定成本、资金调度、人力调配、资源权利、原物料取得、运输效能、产品包装、市场投放、分销渠道、营销推广、促销策略、质量保证、售后服务等工作所需的成本及获利评估。

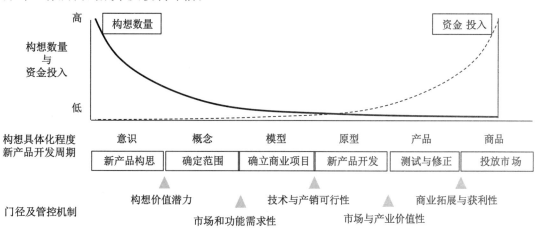

图 7.2　新产品开发周期内的主要门径管制机制

通过上述门径关卡步骤所得到的结果，仅是单纯地从企业单方面所筛选出来的最终上市商品。进入真实市场后的新产品，不但要和国内外在同样市场里所有其他竞争品牌的新旧产品竞争，而且要受到各种替在技术系统或服务的威胁，有些情况还会受到政策、天灾人祸等的影响而衍生更多风险。安德里·赛德涅夫（2014）曾提出创意发展的"100, 20, 5, 1"定律，即平均100个创意中，设计者自己会挑选出20个较有希望实现的创意；在向创意伙伴和小部分潜在消费者咨询后，会从中选出5个有可能被实践的构想；若把这5个构想都付诸实践后，平均只有1个有可能会获得成功。然而所谓产品成功，是指在一定营销期间之后结算发现，开发新产品所投入的资金少于或等于新产品及其衍生品的总销售获利，换言之，是一种企业没赚钱但养活一伙员工及其家庭的公益行动。虽然构想的具体数量只是粗略描述，但这个定律却较为准确地说明了模拟测试的过程，构想经过层层筛选和确认，数量逐渐减少，有潜力的和保险的构想方有可能存活，直到最后的创意构想被付诸实现。

7.3 模拟测试的构成要件

在各阶段设计目标的指引下，设计人员可以将模糊抽象的概念变成逐步明晰的阶段性设计成果。通过对各阶段设计构想进行的模拟测试，设计团队和新产品开发决策人员可以有效地检核构想的合理性，对多个设计构想进行综合比较与评价，以确定各方案的价值及意义，并根据测试结果筛选和优化构想。在设计发展初期的模拟测试程序中，设计人员身兼多重身份（图7.3）。

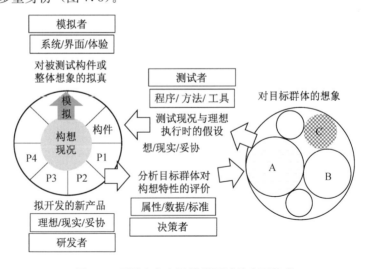

图 7.3　设计者角色及模拟测试的主要构成

设计者首先扮演"研发者"角色，提出新产品构想并想象出适配的采用者类型或目标群体；然后化身为"模拟者"，将新产品构想的理想功能样式及运作模式具体化描述，而说故事或描述本身即是一种模拟技术或原型制作方法；接着转换为"测试者"，针对预期市场目标群体对新产品的认知、需求或消费行为等，设计访谈提纲并进行问卷设计和实验设计等；收集充分佐证或足够实验数据之后，转身成为"决策者"，筛选出最佳构想推进下一轮研发进程，或提交新产品研发会议讨论，以决定构想的存续发展。之后，设计者的角色逐渐纯化或聚焦于研发者角色。

在业已强调跨领域知识整合与创新的新工科人才培养趋势里，随人工智能与各类研发和检测工具的成熟发展与操作简易化实现，设计者应肩负更多的责任，可以介入更多的生产性活动及参与更多元的创造性工作。在此呼吁所有设计从业人员要找回设计者的多重身份角色与功能。这也是现代及未来设计教育机构需要加强之处，任何涉及"设计"行为或意涵的工作职能，例如，实验设计、模拟设计、程序设计、行为设计、政策设计、系统设计、城市设计、生活设计等，均可视为设计领域者可参与及可有所贡献之事。

模拟所代表的是可察觉、可感知、可测量的存在、真实场景或关于未来的具体想象；测试代表的则是一种标准的建立或指标达成的程度，作为评量、筛选、改善或再发现等的参考基础。因为设计技术是一种人性科技的应用，所以在多数情况下，模拟测试的内容必然包含受测者（使用者）在特定情境（时间、空间）中与测试对象（物件、事理、人际或利害关系者之间）互动的客观量测与评价。在模拟测试执行之前，需先明晰模拟测试的构成，具备相当条件之后，方可规划并执行模拟测试程序。模拟测试的构成要件主要有六：新产品构想、期望用户群体、模拟形式、测试项目、评量方法、评价结果（图7.4）。

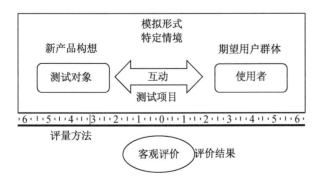

图 7.4　模拟测试的主要构成要件

注：图中数字为每个构成要件的正负度量。

在新产品构想方面,设计者作为研发者会针对用户需求或市场期望提出新产品构想。产品本身多自成体系,由数个构件所组成,构件间要有合理界面,以提供支撑产品运作所需的形态、结构与功能,或者美观性、耐用性、便捷性等商品特性,以及供使用者体验产品各功能特性的内容、感受和评价。设计师通常会提出其心中最理想的创意构想,但考虑现实可行性,最后多以妥协方式得出各阶段的设计成果。相对而论,初期阶段的模拟测试多偏向于理想方案,愈接近于商品阶段的新产品模拟测试,愈容易倾向于妥协设计或折中方案。

在期望用户群体方面,"针对用户需求或市场期望提出新产品构想",意指已有特定用户对象或市场族群,作为期望用户群体之一部分。然而,新产品还需做哪些调整?是否如预期地适合特定用户对象使用?还是可扩大适用群体?或是同样产品在不同情境中由不同背景用户使用?诸如此类的问题于是成为需要通过模拟测试来加以了解的重要命题。产品构想随研发进程阶段演进,其所适用的市场族群也理应随之调整,有些市场消费群体大但个别消费量少,有些"体"小但"量"多(如奢侈品市场),有些则状态不明,有待测试确认。

在模拟形式方面,无论构想的具体化程度如何,都要尽可能地模拟该构想成为最终商品时所处的空间、时间及情境,表现该商品构想之系统、界面及体验等重要内涵,亦即对被测试构件或整体想象的拟真,作为测试的对象。拟真的形式手段可应时、应地或应对象而制宜,在意识阶段可采用便利性原则,以方便取得的技术与材料构建商品情境,如运用纸模型和3D打印来想象建筑外形和表现成形结构;在产品阶段则须采用产业标准形式,如进行耐候、耐压测试和采用符合较严谨的儿童使用规范和环保规定等。涉及个人隐私和人身安全的测试,更需注意研究伦理规范和具有证据力的模拟形式配合,如车架撞击的安全系数实验,以具实际体重的全尺寸假人搭配高速摄影机和相关量测设备,记录、测量、分析、比较、论证真实撞击所得数据。

在测试项目方面,产品的生产制造,从原材料开始,一直到产品销售等各个环节,都必须有相应的标准作为保证。不同行业都有其适用的生产标准,如儿童产品的《婴幼儿及儿童纺织产品安全技术规范》(GB 31701—2015)、医疗行业的《医疗器械生产质量管理规范》等。测试项目可分为五大类:一是"具体性质",出现或达到特定性质、症状、形态、反应的结果状态,例如,巧克力因高温而融化,或好动的年轻人在高山上容易出现高原反应等;二是"抽象属性",基于某种状态所呈现的认知达成或满足程度,例如,市占率与"心占率"、技术可行性及可专利性等;三是"资格状态",基于某些条件、标准、假设所呈现的相

对关系，例如，符合基本条件，超越国际标准，假设或推论成立等；四是"模式规律"，按照规定程序执行指定任务或具有规律的行为模式，例如，与生产效率相关的零件组装顺序，门口排长龙的餐厅通常都有好的口碑；五是"关联情况"，用以了解数个实体或行为间的关联性质与程度，是绝大多数模拟测试所欲掌握的结果数据，例如，大小、强弱、上下、平行、前后、因果、方向、联结等。

在评量方法方面，用以量测所使用的工具、程序及数据。"工具"是指量尺本身，涉及适用对象与范围（如量体重或车载重量）、精确度、准确度、公差（误差的允许范围）等相关知识。精确度（Precision），简称精度，指测得值与实际值的接近程度，准确度（Accuracy）指个别量测之间的相似程度，二者都是工程量测中的重要概念。"程序"是指测量方法的适用情境、流程步骤、操作顺序、素质条件、方法限制、风险预防等操作型知识、经验或技能的正确运用，例如，游标尺和色彩判读需要基本素质和操作技能的配合，即指测试方法操作会涉及操作人员的资格与条件，并非人人皆可；"数据"则指有效量测的属性（温度、湿度、浓度等）、数量、单位（公尺与英尺）、统计方法上所容许的误差等。

在评价结果方面，将正确量测所得资料与数据和某些具有共识的比较基准加以评比所得出的价值倾向或结论。结论的陈述可包含性质（如宽屏手机、小型平板、迷你显示屏）、程度（高满意度、低失败率）、状态（假设成立、进入成长期或处于衰退期）、标准（定性通过、定量及格）、关系等，而"关系"又可细分为优劣/大小、层属/上下、独立/平行、关联/联结、顺序/先后、因果/单向、交互/双向、方向/趋势、规律/反复、极限/弛缓、交集/共同、联集/共通等。

7.4 模拟测试的方法工具

构想在不同发展阶段里所能载负的信息内容和数量，会随任务功能的改变而改变，故其所能被用以测试的内容也会有所差异，用以检测构想体质的指标亦会随之调整，例如，在意识阶段会相对关注企业目标和获利潜力，在产品阶段则会更加注意成本控管和产销效能。

构想载负的信息内容可通过模拟的技术手段来加以提升，模拟所载负信息的真实与可靠等特质，则有赖于测试方法的适切选取、正确操作及客观评价。因此要安排合适且符合资格的操作者执行模拟测试，要为研究目标服务，采用科学性方法测试，在可选择范围内挑选现行有效的测量手段、程序模式、评分制度、度量标准等。测试工具和方法的选择

是多样的，条条道路通罗马，有多种路径通往同一个研究目的，故可多方参考比较，反复验证。不论选择什么样的工具，都或多或少地存有误差，应将误差控制在可接受的范围之内。本书旨在探讨设计技术的核心议题，将以构想发展的六个阶段为架构，说明设计人员在各个发展阶段所需掌握的模拟测试之设计技术与能力（表7.1）。

表7.1 各发展阶段之模拟测试方法及任务重点

发展阶段	模拟测试方法	评量测试人员	评测任务重点
意识阶段	海报简报、专业意向	部门内同质专家	市场价值潜在
概念阶段	用户画像、专家会议	部门间多元专家	产品技术可行
模型阶段	角色扮演、加权评量	各知识领域专家	个别元件功能
原型阶段	价值工程、需求类型	生产及协力单位	生产系统效率
产品阶段	生产效能、商品检验	公信力检测机关	商业运作效能
商品阶段	质量管理、经营绩效	所有利害关系人	永续经营条件

7.4.1 意识阶段的模拟测试

在意识构想发展阶段中，新产品构想只是设计者脑中的思维印象，设计者通过文字、草图等方式描述该思维印象并将之转化为或模拟成足以检视及讨论的"可视能论"形态，以方便阶段决策人员检视其存续价值。因企业各种资源有限，故多会在此阶段设定通过构想的数量限制，但鲜少提供本质上或逻辑上的改善建议。本阶段测试的主要目的是筛选出一定数量的潜力构想，为达成此目标，企业通常会采用以下指标进行量测及筛选：

（1）新产品构想方向与企业发展的短期、中期、长期目标相符。

（2）新产品构想被目标用户市场认可的程度及潜在价值。

（3）新产品构想能为企业开创新的商机或建立策略优势。

（4）新产品构想能提高企业的运营效能或获利能力。

（5）新产品构想能降低企业运营成本并保持资源优势。

（6）新产品构想有助于提高企业的品牌价值和整体质量形象。

此阶段的筛选指标明确，全数通过者具有较高的存续机会。本阶段对构想潜力的量测方式，表面上看似客观——有客观的指标和正当性，实际上却是较侧重于"法官们的自由心证"。此阶段的新产品构想数量庞大，可用以检视或量测构想潜力的时间分配也会相对偏低，甚至不足。有些评审人员仅浏览构想题目和能引起其注意的少部分内容和图面便决定其存续，所以在本阶段的模拟意义远大于测试的目的。

最常见的模拟形式是视觉设计海报或新闻记者简报，前者凭借图形符码传递价值信息，后者更单纯地以文字内容令读者产生想象，引导认知。二者都是将设计好的信息，借着感官刺激的输入，进入观者或读者（在此为评审者）的知觉系统产生认知，认知的内容质量决定信息良莠或总体评价结果。设计者需要掌握知觉系统处理接收信息的方式主要有三：一是将人视作主动的信息处理者的"信息加工理论"（Information Processing Theory）（Solso，1997），信息处理主要分为三个阶段，分别和注意力、完形心理学，以及观者的长期记忆和旧有经验结有关；二是把视觉认知的过程区分为前期视觉与后期视觉两个阶段的"视觉认知阶段"（The Stage of Visual Perception）[②]，前期视觉中的知觉系统将视网膜上的信息建构成线、圆角的物体描述法，后期视觉将所建构的信息与记忆中储存的物体形状进行相互比对，进而决定所认知的物体；三是把每一个看的动作当作一个视觉判断的"均衡"（Gordon，1989）。该理论的提出者阿恩海姆（Arnheim）认为，图像本身所具有的被观视符码和周围关系的"内在张力"使图像本身的意义被辨识出来。

作者归纳上述三种论点，提出一般人检视海报或简报的知觉信息处理方式：自远而近地接近被视物时，在距离被视物件最远的"远距阶段"里，视觉注意力的优先次序有以下的排列情势：首先是关注那些会闪动的、会移动的、有声音的；其次是面积广的、反差强的、能从冲突或矛盾信息中构成意义的；再次是将前两者视为具有内聚力的"知觉核心"，在核心范围内或邻近周边的"次级视觉构件"，例如，相对面积大的、特异的或最明显的图像、符码/文字；最后才是邻近次级视觉构件剩下的那些能被辨识出来的"琐碎信息"。被视物件在"远距阶段"里的初步认知是由上述被感知信息构件综合联想所产生的意义所构成，例如，通过图7.5的"次世代"文字和周边的动物，会自然联想到"次世代动物园"的海报意象；在文字云中，将"折叠、骑乘、车架"等词汇加以联想而得出该海报的整体意象。进入贴近被视对象的"近距阶段"时，可以清楚看见所有内容的文字、符号、图形、细节等，此时知觉信息的处理方式则按一般人被长期学习制约的方式，自上而下、自大而小、自左而右的阅读习惯进行，会因新的或细节信息的陆续接收、重新联想和归纳整理等，而逐步更新先前认知的内容和评价。

以状元背包设计案为例，来说明意识阶段的模拟与测试设计技术。状元，是古代科举考试的榜首，是一个富有喜庆、吉祥寓意的字眼，在古代考试中所代表的是至高的荣耀与美好的意象，延续到今天，高中状元成为许多读书人一生的追求。设计师团队以状元文化为背景进行背包设计，设计前进行市场调查。通过访谈与问卷等方法调查高考生及其家

图 7.5　海报设计与文字云设计

长对古代状元的印象和常用的高考祈福方式等，对即将参加高考的 12 名学生进行了访谈。调查结果显示，高比例受访者认可祈福行为以及状元包文化，总结出受访者对状元印象的认知主要包括几个方面，即衣着、心情、才能、品性等，每个方面之下各包含有 10—15 个状元形象元素。以所得各类多项状元形象元素为基础，运用创意树方法展开构想发展，生成状元包创意树（图 7.6），供设计师团队进行构想内涵检视与筛选。设计团队成员对每一个方案进行评分，经几轮投票与讨论后最终选出四款设计构想。

一般来说，意识阶段中的构想筛选，多经由设计者本身以及其所属的工作小组的主管和成员讨论产出，相对而言，主观成分或设计本位主义色彩相对较浓，为快速筛选出可供聚焦深度挖掘的构想，常使用专家推荐法，即每位审查人员均被视为同等权重的专家，每位成员可从所有提案构想中推荐若干件数或比例（如总数的 10%）的潜力构想作为后续讨论的内容，以记名或不记名勾选或贴标记等形式进行推荐与统计，总票数最高的构想不代表是最佳构想，而是可供讨论议决的候选构想。专家会议的主持人通常会允许评审成员另行推荐几件处于候选边缘但未列入候选名单的"遗珠构想"，将之纳入候选名单之中供大家逐项讨论、相互比较，通常会采用共识决定或多数决定方式决定最后胜出名单，亦可采用其他评选方式，例如，先根据构想属性或功能特性进行分类，然

图 7.6 从状元包创意树内容及众多构想中所选取的四个背包构想案例

后从各类推荐构想中依组织文化、研发制度等选取最适合的方法与工具。

7.4.2 概念阶段的模拟测试

通过意识阶段模拟测试及筛选之后的存续构想，是具有发展潜力的构想，但是将其继续发展之后，能否演进成为一个具备基本可行性的概念，则需要进一步的测试验证。

当构想化身为概念时，便不再只是设计人员个人头脑中的思维意象，而是要成为可供众人讨论的意义载体。维基百科指出，概念是对一个复杂的过程或事物的理解，是用以指明实物、事件或关系范畴的实体。因为概念多以抽象形式存在，所以需要运用模拟的设计技术来呈现其真实的想象，避免各自表述而难以聚焦，阻碍或中断新产品构想发展进程。

对于一个复杂的过程或事物的理解，可以深入浅出地表述出来，可采用生活形态量表（AIO 量表）、角色扮演法和用户画像等设计常用方法来加以描绘；在可行性测试方面，可通过专家访谈法、专家会议法、

7 模拟测试的设计技术 | **225**

加权分析法等技术手段来进行。在此选取用户画像和专家会议法作为配套实施的对象，扼要介绍方法操作的核心要义。

用户画像，也称"人物志"，用于分析目标用户的原型，描述并勾画用户行为、价值观以及需求。具体人物角色的描述，有助于设计师在设计项目中体会并交流现实生活中用户的行为模式、价值观和需求特性，以此作为判断设计构想属性的重要参考。在不同背景人士共同讨论特定构想时，用户画像可以贡献的最大便利处，是让所有成员聚焦在特定群体及其行为特性之上，否则对于缺少相关专业训练者很容易把自己视为新产品的目标使用者，从本身经验、感受和有限知识去臆测或扭曲新产品的效用而错失发展价值构想的机会。用户画像的操作程序主要有三个，前两个程序是基础性操作，分别是大量收集与目标用户相关的信息，以及筛选出最能代表目标用户群且与项目最相关的用户特征；第三个程序则是用户画像方法的核心操作（代尔夫特理工大学工业设计工程学院，2014），可细分为五个步骤。

（1）创建3—5个人物角色，并分别为每一个人物角色命名。

（2）尽量用一张纸或其他媒介表现一个人物角色，确保能够概括得清晰到位。

（3）运用文字和人物图片表现人物角色及其背景信息，可引用市场调研中的真实用户语录来诉说心声并强调市场需求。

（4）添加表现人物的个人信息，如年龄、教育背景、工作、种族特征、宗教信仰和家庭状况等。

（5）将每个人物角色的主要责任和生活目标都包含在其中，模拟成一个真实的用户或客户。

通过用户画像所模拟出来的人物角色鲜明，代表3—5个目标群体或潜力市场，各群体代表人物仿佛实际存在，通过这些模拟的人物角色与不同构想所代表之新产品概念的互动，掌握各目标用户的行为模式与需求特性等，使构想筛选立于理性客观基础，明确最具前景的价值概念。若构想数量大且类型方向多元时，还要针对每项新产品概念发展3—5张人物画像，此举将旷日持久且所费不赀。为提高整体模拟测试效能，可根据企业短期、中期发展锁定之目标客群或用户群体，各发展3—5张人物画像，作为整体新产品概念通用的用户画像，再针对不同的产品概念进行分析和逐步筛选。

专家会议法，顾名思义，邀请由新产品概念研发、产销、运营、采购、使用、管理等相关利害人士所组成的专家代表，以会议形式讨论并议决可通过本阶段的新产品概念。成员的选择很重要，各代表不同的价值观或评价指标系统。相对而言，意识阶段的构想以创新性和发展潜力

为主要评量重点，概念阶段则主要聚焦于市场及技术可行性。通过会议共识，划定一个推荐比例或通过数量，该数量通常与企业的年度研发预算相关，因为下一个阶段的构想发展将会需要明显较高的研发经费和资源。将所有候选概念交给代表产业链各环节专家的评审委员会审议，形式上可采用书面报告、现场简报、录像说明或其他方式进行，会议的重点是指出各提案产品概念相关信息和佐证数据是否真实可信，更重要的是确认在产业链各环节中是否存有窒碍难行之处或难寻替代方案之点而破坏新产品概念未来被付诸实践的可能性。任何一个环节上有明显且严重瑕疵的新产品概念，必然会遭受淘汰的命运，当下存续的概念则进入更细致的评选及改善会议环节。

因为与会专家们的时间和精力、资源均属有限，故不可能针对所有存续的新产品概念进行细致的讨论，所以会采用评分或评等排序法，针对多数评审成员认为具体可行的概念进行针对性研讨，主要目的是除了指出胜出者之外，还要针对胜出概念提供后续发展的良性建议。可根据用户画像所占市场潜在价值的比重，以及新产品之可专利性或新颖性等特性，给予权重、评分、评等或排序，然后根据消费者和生产者两方面所需考量的重点因素，判断新产品构想的适切性、价值性等特质。例如，消费者方面，可依据产品概念所诉求的目标用户生活形态和行为模式，判断其市场价值及需求强度；生产者方面，以不同评审委员所代表之专业角度审视其技术与产销各环节的可行性等。然后，分配或指派评审委员提供改善建议，交提案人或研发小组参考改进。改善建议的内容，可超越原本提案之范畴，此时的审议委员专家已化身咨询顾问，提供相关经验、知识、技术等，协助存续提案项目更上一层楼。

意识阶段中的构想模拟测试与筛选，基本上都是处于专业部门内的同质构想相互比较，进入概念阶段后，有可能会成为不同部门间的异质构想竞争。以家电企业为例，站在管理者的视野与高度，会比较各部门所提出的新产品企划概念，因此在一家家电企业中，冰箱部门所提的新型冰箱提案，要和冷气机、吹风机、电熨斗、电风扇、电饭锅等不同部门的提案在同一个平台之上做比较。通常会为各部门保留若干预算或若干新产品创新提案的名额，否则就要面临部门裁撤或合并的情况了。至于其他的创新提案，就要一比高下，面临优胜劣汰的命运，在竞逐的过程当中，经常会基于追求企业利润或效益最大化的原则而出现以下情况：分数最高的概念本身（最优概念）不一定会胜过那些彼此能够协力合作、相互成为体系的、彼此发挥更大综效（Synergy）的次佳概念的组合。例如，吹风机和电熨斗的概念提案，原本仅属于次佳或一般中等的等级，但吹风机概念所提出的一项新材料和热能转换技术的创新概

念,可通过造形或结构的简易转换而成为电熨斗,具有新材料和新机构技术的专利潜能,发挥一加一大于二的相对产品功能优势,于是成为比原本最优概念更胜一筹的胜利组合。

家电产品的例子是明显不同的异质概念比较,同类型产品本身也可能因为系统、比例、关系或完整程度之差异而形成所谓的异质概念比较,如图 7.7 所示,同样都可属于背包产品类型,但却分别强调外观造形、新增功能、改善技术、品牌意象等不同性质的创新取向。随着产业融合速度加剧,异质构想或跨领域新产品概念评价,永远都是一门重要的设计技术和学问。

图 7.7 异质属性新产品概念不同方式的模拟与比较

7.4.3 模型阶段的模拟测试

产品设计进入模型阶段,意味着整体概念设计已大致认可或获得原则上的同意,初具内部共识性、技术可行性和市场价值性。然而,概念到实品之间仍有相当长的研发距离,最快到达的方式是不同职能部门分工合作地将各个部分同步地完成,各自测试验证,然后组合汇整成一个整体或系统,以进行下一轮整体产品的测试验证。

模型是从概念发展成为成品之间的一个过渡阶段。模型,根据 MBA 智库百科的定义,是指"对于某个实际问题或客观事物、规律进行抽象后的一种形式化表达方式"。就设计学而论,模型就是"用以模拟全部或部分抽象预想状态的具象化表现"。产品阶段和商品阶段都属于全部或整体抽象预想状态的具象化表现,在此暂不列为论述的重点。

因为模型可用以模拟部分抽象预想状态的具象化表现,所以必须要有一套允许部分抽象预想状态被独立模拟测试的划分原则。就现代主义视野下的有形产品设计而言,可从外到内分为外观造形、操作界面、技术功用三个层面,分别涉及审美与价值认知、学习使用与体验、技术机能与质量等属性;就后工业时代角度观察,在不久的未来,几乎所有商

品都可被视为一种产品服务系统,因此产品、服务、系统三者便可成为被独立模拟测试的部分抽象预想状态,分别代表商品的硬件/实体设备、韧体/互动模式、软件/信息运算,分别对应到有形实体、虚拟数字、系统服务三种商品类型。以下从产品、服务、系统的分类角度来讨论模型阶段的模拟测试和相关设计思维以及技术方法的运用。

在产品、服务、系统三者之中,产品是最可能具体化呈现者,是用以彰显服务和系统运作的关键媒介,是模拟的主要对象。在第 4 章中业已针对表现抽象设计构想的设计技术做了深入的介绍,故不拟于产品模型上着墨,而是聚焦于作为联结模拟到测试中介角色的测试模型,来说明相关设计技术的运用方式。然而,面对不同属性的设计表达对象,需采用对应的语言、评价系统及科学方法,对各种构想进行分析。服务,涉及人或使用者的参与和互动,因此需要有角色扮演的成分;系统,涉及信息收集、判断、运算和推荐,运算的基础在数学,故需要有接近客观科学的量化评量方法的协助,以利于计算与分析。以下介绍角色扮演法和加权评量法,然后再连接到测试模型的相关设计技术应用。

角色扮演法,是一种通过情景演示的模拟方式,以测试预设成立之状态与程度。情景模拟是指根据测试对象可能担任的职务、工作或任务,编制一套与之相似的测试项目,将相关模拟与测试人员安排在拟真的操作情境中,要求受测人员处理可能出现的各种问题,测试人员搭配观察法或其他量测方法,以验证原先设想任务的相关特性,包括技术可行性、操作便利性、易学习性、市场接受性、认知价值性等。

为了便于后续观察和筛选,需要组织人员进行角色模拟,扮演目标用户并模拟其行为,测试实际情景或是进行特定操作以便收集观察信息和数据。角色扮演法的操作步骤主要有三个。

(1) 了解角色及任务特性:在角色扮演或模拟用户使用场景之前,需要说明整体模拟情况或针对测试所需提出修正建议,包括以需要采取的行动、完成的任务、达成的目标等作为模拟测试者的操作指导。

(2) 扮演角色执行任务:模拟者开始扮演各自的角色,其中包括用户和利益相关者,各角色的扮演要尽量接近真实生活,期望并鼓励模拟演示者根据目标角色特性做即兴演出与发挥。

(3) 行为纪录与内容分析:让观察小组人员拍摄照片、录下视频或做笔记,尽可能地将完整过程记录下来,然后全面分析整个过程与细节,评估角色扮演所带来的真实感受以及受测者在演示过程中的认知行为与行动反应。

研究伦理是近年来世界各国科学界非常重视的学术议题之一。研究者在面对行为者隐私或涉及道德问题时,如洗浴如厕行为和穿戴文胸程

序等，经常会面临有效样本难觅和真实且完整回答比例偏低等境况，角色扮演法可在某种程度上解决部分困扰，其优点在于对无法直接进行观察或直接观察可能涉及道德问题时，使用角色扮演模拟可供直接观察、客观量测、反复演示、聚焦讨论。

加权评量法是一种量化分析方法的统称，主要是由评量指标、量尺计测、数据解读三大构件所组成（图7.8），以评价受测对象之环境条件、物理性质、生理反应、心理感受、价值认知等各种数据，作为各种决策之重要参考，分别说明于下：

评量指标			量尺计测			数据解读			
立论依据	重要构面	关键指标	量尺功用	量尺刻度	权重设置	运算方式	判决标准	结果效用	
服务质量构面（通用或特定情境适用）	目标情境适用构面	构成构面因素指标	代表意义相对绝对	适用境况人性尺度	多重影响群内分配	数理方法函数统计	比较基准相对定位	前提条件属性范畴	
研究甲：可靠性、反应性、胜任性、接近性、礼貌、沟通性、可信性、安全性、理解顾客、有形性		有形性(A)	A1—A3	区间程度	3—+3	专家经验	加总	有效性	物理性质
		可靠性(B)	B1—B4	等级等第	1—5	职务权威	加权	代表性	作用程度
		完整性(C)	C1—C2	区间品质	A—F	民主决议	平均	样本量	状态轮廓
		便利性(D)	D1—D2	百分位置	0—100分	出现频次	分层	信效度	价值标准
研究乙：有形性、可靠性、反应性、信任性、关怀性		实时性(E)	E1—E2	存无状态	0/1	重要性	分群	相关性	互动关系
		个人化(F)	F1—F3	群属类型	L/M/S	周延性	转换	显著性	趋势动态
		安全性(G)	G1—G3	其他含义	等等	价值观	排序	解释力	极限限制
过去有效、理论可行	现在适用	测试题目	特质属性	回答形式	相对贡献	逻辑理性	评价方式	数据意涵	

图7.8　加权评量法的主要构成

注：在0/1中，0代表无；1代表存在。在L/M/S中，L代表大；M代表中；S代表小。

评量指标部分，要先从立论依据和重要构面开始谈起。可从前人研究文献以及具有代表性的理论（如研究甲、乙、丙等）中，归纳出不同时期、不同研究视野和范畴的重要构面及其下属关键指标。为方便论述，在此以服务质量构面及量测指标为例引导说明，研究甲提出可靠性、反应性、胜任性等十个构面，研究乙指出有形性、可靠性、反应性、信任性、关怀性五大构面，根据本次设计研究之目标情境，综合归纳出有形性（A）、可靠性（B）、完整性（C）等七个适用构面（A至G），再从相关文献中指出各构面下数量不等的影响因素，作为衡量或测试该构面的重要指标（A1至G3）。设计工作常处于动态环境中进行，既有数据和资料的适用性经常会受到质疑。若研究资源允许、研究设备或技术进步可供重新调研，建议最好能够再次通过标准调研程序得出构面及其下属指标。构面是指相关属性指标的集合概念，以定性区分为主，提供较宏观的视野，方便讨论。用以进行量测的测试题目多是从指标发展而来，理想的指标定义应兼具定性和定量描述，以方便受测者理解、思索、反馈个人经验和正确信息，相关内容逐步说明于下：

量尺计测部分，涉及量尺功用、量尺刻度、权重设置以及运算方式等核心内容。在量尺功用上，应先了解量尺所代表的意义及参照基础。代表意义由参照对象所决定，自然科学中多以所谓客观的时空量测基点或数学上的数值0为参照点，右为正，左为负，间距常假设为相等，所得数据在研究限制条件下具有绝对意义，对照量测基点所得到的绝对数据之间存有相对关系和参照意义；社会科学里多以集合众多主观个人体验或感受为量测对象，以每个个体的先前感受作为衡量基点或参照基点，将当下感受与先前经验相加比较，佳为正，差为负，间距假设相等（但难以实证为是），所得数据在有效样本母体范围内仅具有相对意义，亦具有参照价值，至少代表某类人群或人群组合的内心感受描述。无论是自然科学的绝对数值，还是社会科学的相对数据，其量测内涵的描述均可包含以下类型：区间程度、等级等第、区间品质、百分位置、存无状态、属性类型以及其他意涵。

量尺刻度方面，涉及两个重要的概念：适用境况与人性尺度。适用境况与有限范围可被视为一体两面，具体反映在数据描述上是指阈值概念。根据维基百科可知，阈值（Threshold），又称临界值或门槛值，是使观察对象发生变化所需的条件值，如0℃和100℃分别为水从液态转变为固态和气态的阈值，相同量测工具在不同状态中所测得的数据不必然具有相同的意义，同理，以同样的产品质量问题来测试处在不同需求阶层或差异生活形态的使用者时，也会得到截然不同的回答。人性尺度与特定知识领域之符码理解相关联。在纸上绘制的一条线，对于不同领域（如城市规划、建筑设计、工业设计、美术工艺等）而言，可能是一条10 m宽的小径，可能是一座10 cm宽的墙，可能是代表1 mm厚的塑料壁，也可能是一丝无奈的惆怅。涉及人性尺度的量尺功能性，会具体反映在所测提问之特质属性及回答形式之上，例如，成绩表现的科学尺度可分为A至F等第、1—5等级或0—100分，而人性尺度可分为优、良、中、差、劣。体重方面，科学尺度以公斤或身体质量指数（BMI）值衡量，人性尺度可分为过重、稍重、标准、完美、稍轻、过轻等，标准仅代表以往统计上的均值所在，并不代表现阶段人们想象中的完美或理想。在现代社会中，人们关心过重的问题很可能会明显多于过轻，尽管左右侧选项的数量要求均等，但在受测者的内心世界里可能并不对称。看似居中不倚的中间值，也有可辨证之处。好恶程度常用－3、0、+3表示（不喜欢、无意见、有好感），介于好恶程度正负值正中央的0值，在人性尺度上是具有多重意义的，可表示中间值（真正的不好不坏）、无意见（不想答题）、没关系（仅作为参考，不影响判断）、没感觉（觉得不是个题目）、不知道（不晓得如何答题）、不存在（一种

存在的不存在，或一种不存在的存在）。

权重设置方面，之所以需要设置权重的重要原因，是承认有多重因素影响价值判断且因素间可能存在差异效能。权重是指个别指标在整体评价中的相对作用程度或影响情况。制定权重的程序是一种达成共识的过程。用以定义相对作用程度的共识基础包括：指标周延性（纳入指标群内所有影响因素）和相对重要性（个别因素对整体指标系统评价的影响配比）。可以客观地决定权重配比，例如，以各因素出现的次数、频率或概率定义，或运用专家调查法、主次指标排队分类法等方法来建立相对客观的权重分配。然而，在涉及人性判断或熟悉事务时，多由被委以决策重任者的价值观来定义，采取主观经验法来进行权重分配，由学者专家建议各个指标权重，然后遵循民主程序讨论议决或采用各建议权重平均值等方式建立共识。所谓学者专家，既可以是学有专精、经验丰富的相关学者，也可以是握有职权的单位主管。所谓官大学问大，但更有可能的是主办单位承办人员的个人建议，主其事者须加注意，以免失之偏颇。在操作技术上，无论内含因素数量多寡，各因素分配权重百分比之总和必须是100%。当有新的因素加入时，整体权重必须重新计算与分配。分配方式可以根据科学方法或实际数据资料客观制定；涉及人性考量时，难有客观标准可依，多受决策者价值观左右。权重设置的核心是制定公平评价规则，建立具有共识的量化计算模式，以便快速指出具有相对优势的潜力构想。在《价值主张设计：如何构建商业模式最重要的环节》一书中提出"评估价值主张的十个问题"（亚历山大·奥斯特瓦德等，2015），前五项关注概念的价值，后五项代表企业内部和客户的角度，可作为主观经验权重评价之参考指标。创新概念或其所代表的价值主张具备以下指标的程度：

（1）深入人性：超越功能性工作，涉及情感性和社交性工作？

（2）核心利益：关注最重要的工作、最极端的痛点和最必要的收益？

（3）众所不满：关注令人不爽的工作、未解决的痛点和没有意识到的收益？

（4）人所不欲：关注众人需要但仅少数人愿花重金改善的工作、痛点和收益？

（5）杠杆效益：只需解决部分问题便可为客户带来很好改善的工作、痛点和收益？

（6）目标相符：与客户定义成功的标准保持一致？

（7）差异特性：区别于竞争对手关注的客户的工作、痛点和收益？

（8）放大进步：至少在一个方面远远超越竞争对手？

（9）模仿困难：很难被竞争对手复制？

（10）获利规划：被包含在一个好的商业模式里面？

评价给分方面，看似单纯，实则不然。姑且不论邀请专家名单如何建立，假设专家都有权威专长，具有独立判断能力，自当公正公允，但专家是人，自然摆脱不了人性的束缚。权重设定之目的是让所有参与量测者有评价重点可资依循，然而，问卷的填答者、模型概念的测试者或研发决策评价者等广义的代表性样本，多会受到其主观经验和价值偏好等的影响而出现评价给分之标准差异，例如，有些是习惯给高分且高低分差距小的"无影响评价者"，有些是偏好某类型构想的"选择性评价者"，有些则是"极端评价者"，即出现好的给满分、不好的给零分等各种可能会影响整体权重计算公平性或合理性的情况。为避免选择性评价和极端给分之影响过当，常会在测试评价之前设定给分范围，例如：70—90分，超出范围之给分必须说明具体理由，或在初选不设权重挑出前20%，之后进入第二轮再循权重计算方式评定决审部分。即使筛选出最终名单及排序结果，还是需要进入共识会议的讨论阶段，确认最终名次及结果在所有评价者中具有高度共识，此时，主席的议事技巧和价值观便具有很高的影响力了。若测试之目的除了筛选构想之外，还要提供改良建议，共识会议的设置便具有更高的价值和意义了。

运算方式方面，应该属于量尺计测的一个重要构成元素，但在纳入人性考量以及在许多实际情况中，却更倾向于数据解读的核心组成。延续上文的评价给分方式讨论，假设绝大部分评价者都很公允地给分，统计结果呈现常态分配的高、中、低三段组，然而评价者中出现一位极端评价者，给中段组三位成绩满分，高分组三位零分，最终统计结果几乎可以判定全由该极端评价者所决定。构想筛选犹如竞赛评奖或招标竞标，暂且不论是否使用复杂但可能公允的数理统计验证，就算采用简单的总分法或排序法作为竞赛评奖的运算方式，都可能会因为在总分法中各评审员的评分间距差异，而产生截然不同于排序法所计算出来的名次结果。给分方式代表评价专家之独立判断结果，分数本身并无立场或偏见，但选择不同运算方法却会导致明显差异的后果，如欲降低对最终判断的影响，建议根据"结果效用"往前推论，选取最能符合结果效用目的之运算方法。运算公式常会因研究目的、评价任务或结果效用之不同而有差异选择，各类研究验证都有其需要参照依据的判决标准，方能使结果效用产生价值意义。结果效用、判决基准、运算公式三者脉络相连，论述分析上以逆向方式较为便利清晰，方便阅读理解和掌握底层的逻辑流动。然而，在表格的呈现上，仍然采用目前的顺向形式，以维持原本测试程序概念和评价技术之展开概念，特此说明。

数据解读部分，根据前文论述，主要包含运算方式、判决标准、结果效用三个构件。设计是一种解决问题和创新事物的方法，产出成果属性具有多元可能性，通过设计技术所产出的结果效用，可以包括但不仅限于下列类型：某种物质的性质确认、某种作用的程度测定、某种状态的轮廓描述、某种产业或产品的标准建立、某些元素之间的关联掌握、某种趋势动态的发展与预测，以及某种条件限制或操作极限的界定等。

结果效用之确认，有赖于参考数据与判决基准的专业比对与判定。判决基准主要是通过一定数量的代表性样本或案例所建立，具专业共识性与标杆意义。判决基准犹如构想筛选机制之关卡，即使简单产品也可能需要通过数个关卡，每个关卡都有其特定的检验方式和通过标准，包括功能性、结构性、使用性、正当性、代表性、样本量、信效度、相关性、显著性、解释力等，有的关乎程序正义，有的涉及实质质量，达一定程度效力标准方可使假说、预想或研究模型成立。

因为各个关卡的属性不同，或检验方式和通过标准有所差异，所以在运算方式上会选取不同的函数公式或统计方法。有的采用如感性工学运算方式，测算新产品外观感性量，有的通过服务质量量表计算顾客的服务满意度，有的采用KANO模型公式掌握需求类型特性，有的运用五要素分析法（AEIOU）量表产出生活形态类型，有的应用质量机能展开法（QFD）将顾客声音转换成产品设计规格，有的应用模糊逻辑控制理论（FUZZY）或灰阶方法处理部分真实概念或模糊语义的逻辑运算，有的运用多目标决策分析的理想解法（TOPSIS）法（叶炖烟等，2008），根据有限个评价对象与理想化目标的接近程度进行排序。不论是何种方法，基本上都是采用逻辑理性，运用数理方法，通过函数计算或统计方法得出的参考数据，然后根据测试目的和判定基准相比较，据之解读所得参考数据之代表意义，提出评价结果及相关建议。

根据MBA智库百科，模型是指"对于某个实际问题、客观事物或规律进行抽象后的一种形式化表达方式"，可用于比拟或模拟部分或全部的真实性。理论模型可算是各类模型中相对抽象的。理论模型的成立，需要至少通过以下六个具体的测试步骤或确认程序，方可言其成立或被接受：

（1）要确认各个因素的个别客观存在；

（2）要确认元素与元素之间存有一定质量的关联性；

（3）特定元素与其他相关元素之间具有单向或双向的作用力或影响性；

(4)所有元素之集合可构成一个具有结构性的整体；

(5)该结构性的整体可提供有系统的运行模式和动作功效，或具备成为一种可用于解释、分析或归纳等之功能性机制或函数作用；

(6)在特定数据输入的驱动下，通过该理论模型的系统化运作，能够产出符合理论期望且有一定质量水平的输出。

模拟焦点不同，测试所能采用的设计技术便会有所差异。有些可借助既有技术资源便可独立完成，有些则需要额外设计技术的介入方能进行。借助既有技术资源便可独立完成的，如协助仅可单手操作之女性文胸辅具设计（图7.9），可根据该设计实际测试需要，做成原尺寸或比例缩放的功能模型，邀请实际单手障碍者（可能会在样本数量上有所限制），或请正常人模拟单手使用者，使用惯用手或非惯用手进行模拟，利用计时器、摄影机、问卷等既有测试设备资源进行测试，比较无辅具、现有辅具，以及创新辅具三者之间的各项操作行为及效能，分析非惯用手及惯用手受测者在各种指标上，如学习时间、成长曲线、操作技巧、操作速度等之绩效表现以及教学技巧、存在问题和改善期望等，前四者属于定量分析，后三者属于定性分析，作为后续辅具设计改良的参考依据。

图7.9　针对单手使用者所设计的文胸穿戴辅具模型测试

模型阶段的模拟测试目的，主要是指出缺点或不足之处，作为设计改善依据，关键是"聚焦、快速、有效"，所以在产品设计上或功能构件上需要大幅改良或快速改进的阶段里，可以接受质量上略差，但功能上拟真的模型进行测试，例如，两款着装完成后使用的侧调式文胸装置（图7.10），可在既有市场销售产品的基础上进行局部改良，然后测试其使用情况，作为快速改善之设计参考。用以模拟测试之产品模型，可参考专利审查基准，通常要具备外观上的差异性以及功能上的新颖性、进步性和实用性等特性，方才初具创新开发的基础条件。在本案例中，模拟测试的重点项目不是外观设计部分，而是功能示意及实际体验感受。

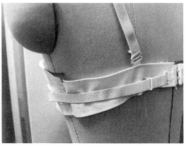

图 7.10　两款着装完成后使用的侧调式文胸装置

有些产品设计看似单纯，但实际上需要其他量测设计技术的介入方可执行基本模拟测试，故需要动用到更多、更深的设计技术，但是在本质上，仍然属于设计的范畴。例如，作者于 2003 年指导台湾成功大学工业设计学系一位本科生设计的新式马桶（A）（图 7.11），主要设计成果为两座外观相同、颜色具有蓝绿差异的实际尺寸马桶模型，外观模型和功能模型各一。该新式马桶在使用上的行为建议如 B 所示，硕士论文涉及的部分聚焦在男性立姿情况下，于动态环境中小便的马桶效能分析，研究假设 C 是期望不同体型成年男性能在双脚跨站情况下（站稳），提高便斗高度（接近）、内缩壁面倾斜角度（减缓反弹外溢）等设计策略的共同作用下，即便缩小便斗承尿面积为制式便斗之一半面积，仍能获得等效或是更佳（接准）的使用功能或质量水平。

图 7.11　在狭小空间、移动状态下使用的马桶设计

该生进入研究所就读硕士学位后,要求该生"证明"该设计在振动和移动状态下亦可如普通马桶般地方便使用,至少具有等效功能。为了要验证该设计为有效可行的设计解决方案,首先需要定义动态环境对象,几经比较,最后选定火车的慢车,因其振幅居中,使用者众,寻找测试对象相对容易等几个主要原因。接着,要掌握动态环境量测技术以便还原动态条件作为实验模拟的基础,在寻找不到理想振动量测技术及工具设备的情况下,只好自行发展简易量测系统,利用摄影机记录(D)动态环境中的量杯读数、染色液面高低位置及位移频次,借以还原动态条件并可避开许多设计背景者所不喜欢的数据计算问题。此外,根据动态环境特性,制作一座可上下振动、左右移动的实验平台(E),运用马达带动凸轮推动平台模拟动作,然后根据录像纪录的量杯读数及染色液面变化复制动态条件,以利于实验操作。欲请受测者记录实际小便过程及结果,有其实施上的"人性"困难,故制作小便模拟器(F),利用弹性索捆绑两片平板同时挤压作用于内装 500 mg 清水的水袋之上,以模拟成年人体平均尿量,水管出水部可调整截面形状以模拟多种小便动态,经测试可行且接近自然人小便情况后,用于正式模拟操作之上。

在动态环境下量测动态身体关键测量点的技术问题方面遭遇了更多挑战,于是自行开发相关技术工具。在模拟平台上,设计一座透明隔间(G),隔间墙上画有刻度并设置改装激光简报器产品而得之定位器(H)若干,利用磁铁吸力以及滚轮原理,随不同体型受测者(I)身体测点移动情况,调整隔间墙上激光光点位置,通过墙上刻度指出受测点在纵向和横向墙面上的网格位置以读取空间位置数据,作为后续统计运算基础以及设计建议(J)的依据。

用以模拟测试的设备,就产业意义而言,也是一种关键的技术或资源,可用以发展检测设备及检测耗料、提供检测服务、制定检测标准、建议改善方式等许多利益。所谓前人种树,后人乘凉。可复制火车慢车移动模式之实验平台,后来被作者指导的另外一位研究生应用于模拟测试"振动环境中显像装置之适视化模式"(图 7.12),用以界定在不同振幅条件下,手机显像装置上所呈现不同字体、字号(大、中、小字号)文字之最佳间隔与留边补偿模式。在设计开发上,有许多物性或人性界面需要更符合设计研究核心意义的模拟测试来加以辅助,方能使整体设计领域朝向设计科学的方向迈进,而这一切都奠基在更具应用性的设计技术之研发与创造上。

7.4.4 原型阶段的模拟测试

原型与模型在本质上相通,但为了更精确地区分产品开发进程,需

图 7.12　振动环境中显像装置之适视化模式

先厘清其间差异。模型测试，被赋予更多"部分功用"或"机能取向"的测试意涵，请参详前一节，此处不予赘述。

对于绝大多数的物件而言，部分的总和通常不等于整体，犹如拆成几部分的美女图片或许多相同的乐高积木，每个部分都比例匀称、机能正常、操作灵活，但拼接起来之后却可能是另外一番风貌。任何创新设计都有其局部与整体差异之处。

"原型"（Prototype），在此定义为最接近量产产品或上市前第一个商品的实体描述。根据维基百科，原型是指"某种新技术在投入量产之前所做的模型，用以检测产品素质，保障正常运行"。因为接近需要耗费大量资源的量产与上市行动，所以原型阶段的重点任务，会从以产品设计驱动"增加优点"的价值导向，转向以工程设计驱动"减少缺点"的规避风险方向移动。相对而言，前者较强调创造性思维的介入及协助，后者则更加凸显系统性思维的必要和助力。优良的设计，同时需要这两种思维的交互协力与作用。

在工程设计的意义大于产品设计的原型阶段里，检核表（Checklist）法是最常用的测试方法，各企业会因其生产内容之不同而有不同的检核项目与内含。生产，按产品或服务专业化程度的高低，可划分为大量生产、成批生产和单件生产三种生产类型（陈荣秋等，2003）。单件生产与产品原型制造或产品打样最为接近，甚至可视为相同之事；成批生产是指一年中分批轮流地制造几种不同的产品，每种产

品均有一定的数量、工作地点和加工对象，周期性地重复（李华志，2005）。

原型测试或检核的对象，可分为人、事、物三个构面，为方便讨论，调整为物、人、事的顺序讲述。

物的方面，以所设计产品为中心往外延伸，检视产品本身及其在生活里或任何可能被使用到的场景中，可能会涉及周边配适物件。举个简单的例子说明，胸罩清洗器（图7.13）的正常使用方式，会涉及浴室内部其他物性规范或属性条件，例如，水管管径与长度、花洒形式与大小、水量多寡及水压强弱、瓷砖表面性质等。这些检视内容或许在之前的设计发展阶段里便已量测比对，但在执行量产前，一切都要谨慎。

图 7.13　胸罩清洗器

为掌握生产成本和生产效率，开发单位会将产品拆开来分析评价（图7.14），比较自行生产、使用便品或交协力厂商制造组装等各种可能交货时程与价格，要将关键零组件或与专利相关的技术加以分开对待。2018年才告一段落的美国苹果公司与韩国三星电子公司世纪专利诉讼，结果是美国苹果公司的外观设计专利争取到高达5.39亿美元总赔款金额中超过九成的获赔额度。2019年7月由日本政府主导的日韩贸易战开打，也殷鉴不远，日本提高三项半导体、电子产品关键材料出口韩国，其中光刻胶有七成由日本供应、氟化聚酰亚胺有九成产自日本，每次出货都必须经过约90天的审查，这将大幅增加韩国厂商采购原料的难度。产业绝非一朝一夕就能建成，如何生产高质量原料也需要大量的经验积累。

涉及政府采购的技术、产品或服务，更需注意政府采购法规的限制条件。以创新观念重新设计一般道路旁排水系统的功能，例如，可强排

图 7.14 无人机分解图及停车架设计

水、低成本、非金属制作（以减少被窃概率）以及其他附加价值，包括单车停车架、方便清理、排水沟消毒杀菌、太阳能节电、夜间照明、手机连线闪灯寻车等便利设施等，倘若不在采购规格范围之内，即便有多种创新优点，也难以取得实质获益机会。国际贸易则有更多的政经与文化考量，在商品阶段中再加以说明。

人的方面，直指各类利害关系人，可分为四类：使用者、制造者、营销者以及规范者。以原型样品模拟量产产品测试评价时，在讨论新产品使用者的时候要同时纳入消费者因素考量。同理，对制造者分析时也必须思考内部员工、供应商、协力厂、委托单位等的需求及能量。营销者可来自企业内部或外部，但多数情况下是通过媒体操作，较倾向于外部行为。规范者多指政府或主管机关，通过各种认证或检验规定，规范产品素质标准。原型阶段以确认产品技术质量和生产效能为主，产品的工业包装和商业包装设计也需要通过原型确定之后方得以顺利进行，将分别在产品阶段以及商品阶段中重点强调营销者及规范者考量。

在原型测试阶段中，可将消费者与使用者加以并列，最主要的用意是突显二者考虑因素与行为之根本异同。相同的是，前者在意价格，后者关注实用，皆与本阶段重点相近；相异的是，利害关系者可能会有所差别。例如，亲子互动三轮自行车（图 7.15），消费者可能是父亲或母亲，而使用者主要是小孩和接送小孩上下学的母亲，可能没有父亲的角色。产品原型出现之后，要邀请具有母亲身份者试用新产品并提供核心价值、不适感受、潜在危险以及"新用途"构想等内容。

图 7.15　亲子互动三轮自行车

原型阶段里能够从事产品设计改善的空间已然有限，因此发展新用途便成为增加产品及品牌附加价值的最佳策略，不但无碍既有产品设计及生产，更可扩大产品商业价值和营销亮点，有益无害。用途（Application）不同于功能（Function）之处在于，功能是应用自然法则提供技术上的应用或服务，用途则指该技术应用适用人群的场域和时机，一种技术可以应用在多种场景时机，例如，同一辆自行车的移动功能，可作为交通载具、省力装置以及休闲运动等多种用途。换言之，消费者或顾客采用某些产品，不是需求该产品所具备的功能，而是该产品功能可产生之用途，是该用途对使用者产生实质上的意义与价值。亲子互动三轮自行车不但具备自行车的各种特定功能（省力、移动等），而且具备多种其他用途，包括交通载具（送小孩去幼儿园上学或一同出游等）、置物收纳（菜篮、书包、随车物件、货品或重物搬运等）、躺椅坐垫（如背靠坐垫转换为铺地躺椅）、健康器材（休闲互动或体育用品等）、价值主张（流行时尚和生活形态）等。若通过原型产品的实际使用体验，出现难以改善的不适感受、潜在危险意识等疑虑时，则宜考虑停止该构想继续发展，将潜在风险降至最低。

事的方面，原型阶段的测试重点是确认产品的制造可行性和效能性。在现代产业社会里，传统生产思维以量产（Mass-Production）为主，成本与效率常被视为最高指导原则。在此前提之下，产品将被拆分、个别评价，价值工程法（Value Engineering Method）为此阶段最常使用的方法之一，用来检视个别材料及零组件供应情况；针对各部件进行制程分析，掌握新制程或设备技术的导入需求；训练技术员工并设计工作内容，以提升效率、良率与产能，同时避免工伤与意外发生；将整体质量与成本控制在企业目标水平之上，以谋求合理的利润空间和永续运营条件；考量配送运输的配适性，也需注意工业包装后的装箱材料体积等因素，每个行业都有其规范。

未来产业社会的生产思维将朝向大量客制化（Mass-

Customization)、自动化智能制造等方向演进，价值与效益将成为最高指导方针，产品独立存在之意义逐渐降低，取而代之的是产品服务系统概念。产品作为唯一且重要的获利来源的态势将每况愈下，而"羊毛出在猪身上，狗来买单"的趋势将愈行扩大，以产品为诱饵，超脱传统以竿钓鱼的模式，现代企业通过服务系统撒网捕鱼，不时捞获虾蟹鳗贝等额外附加价值的期盼逐渐成为主流。全球资源及复杂的世界供应链体系已然形成，当商品供应链拉长到国外时，会更加深对于新产品价值与生产效益的评价与测试挑战。在此前提下，产品和服务系统更加需要有其相异互补的经营策略和商业获利模式，更加提升了本阶段测试工作之复杂度与困难度。设计行业的不可取代性将与日俱增，但前提是，要成为哪一种设计知识与技术组合的设计从业专家！

7.4.5　产品阶段的模拟测试

为方便讨论，首先界定产品与商品之差异。经严谨理性生产程序所制造出来的一批质量功能相同的物品，在进入商业化或进入市场之前，称之为产品，上市商品化之后，称之为商品，二者都会受到政府或产业等相关规范进行产品的检验和认证测试，这些关系产品质量和安全保障的产业科学测试项目，成为产品阶段的重点测试项目。

产品要进阶成为商品之前，需要通过层层关卡的检验与认证。企业会因产品技术差异而有不同检验认证项目的需求。各种检验认证的时序会因产品技术质量进程的不同而有差异安排。各区域或国家对相同产业产品规范之需求内容也会因文化价值、社会规范、行政程序等因素影响而有所变化。上述种种情况，都会使得产品阶段的检验认证等测试项目难有一致性的讲述规范。为方便沟通，在此统称商品化前所需通过的检验认证，均属于产品阶段之测试项目。

欧美及日本等先进国家的消费者，已经习惯在购买商品前关注商品上的各种认证，以确认其产品质量及安全保障。如果是与人体相关的医疗器具或化妆品等，更会关注是否符合美国食品和药物管理局（FDA）检测或注册的产品以求安心使用。在环保意识逐渐为消费者所重视之后，节能减碳与资源循环再利用等相关产品质量认证也成为产品的重要组成构件。甚至，通过国际设计竞赛[iF 产品设计奖、Red Dot 设计奖、日本优良设计奖（G-Mark）、红星奖等]获奖加值的产品，也被许多营销业者以及消费者视为产品设计质量的认证或保障。

在商品销售前的产品阶段里，产品被要求通过的认证可区分为两大类——政府要求的强制性认证，以及开发者主动申办的自愿性认证。世

界贸易组织（WTO）技术性贸易壁垒协议（Technical Barriers to Trade Agreement）规定，非基于安全、卫生或环保的要求，不得列入强制检验。换言之，安全、卫生、环保为产品测试的核心项目。然而，各类产品特性差异极大，产品是否列检及其检验程序要求，常会因产品特性及风险性质之差异而有不同的检验方式。检验标准可分为国家标准、国际标准，以及其他技术法规或主管机关制定之检验规范。经指定公告为强制性检验之产品，须经检验合格才可运出工厂、输出或进入市场。

认证产品是一种企业责任的具体表现。企业有风险意识地对消费者提供具有安全保障的合格产品。产品的使用方式与可变因素，基本决定了产品所需的认证内涵，如温度、光照或摩擦着火的可能性。设计是一种从事未来性的工作，在于创新发展、防患未然。因此，预想产品可能导致的灾害以及灾害防治的思维过程，是一种预防性的问题解决思考，也是一种设计思维。所有产品都必须重视安全性，有些需要重视功能性，有些需要关注耐用性和人群特性（如婴幼儿用品及公共设施）等。

产品常会因为地区文化和政府法令等的不同而影响其上市标准，通常工业用的零件需要符合设计规范，电子产品必须符合国际电器规范与安全规定等。设计开发者可通过一系列以产品功能特性和产品接触人群为核心问题的探询问答，厘清其所需求的认证项目（图7.16）：目标客群是谁？产品如何使用？用户受伤风险？顾客想要什么？目标市场在哪？市场期待为何？将这些问题的答案内容，填入相关目的事业主管机关架构清单之上，据之查询具体检验内容及标准。然后，洽询各目的事业主管机关与主管商品指定试验室、代施检验机构及商品验证机构等，掌握一般消费商品、商品检验法、消费者保护法等有关商品安全管理法源及管理机制。产品检验方式，将根据产品特性采用书面审查、抽批检核、逐批检核、取样检验等不同方式进行。

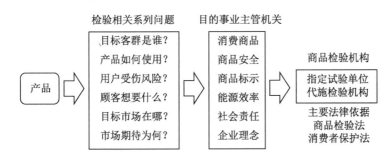

图 7.16 认证项目的需求探寻架构

各个国家都有强制规定各类产品进出口、出厂、销售和使用所必需

取得的认证，以降低和避免包括违规商品、瑕疵商品、危险商品等不良商品对消费者的危害及风险。中国有针对电器与电子产品的基础认证规范——中国强制性产品认证制度（CCC）。美国有 UL 认证，以评估具有潜在危险性产品的安全认证为主，包含安全性、防盗防火与安装评估等。要进入欧盟市场的产品，通常需要通过 CE 认证以符合欧盟健康、安全和环境友善法律。要进入日本市场的电器用品，需要通过日本 PSE 强制性验证，PSE 认证将产品分为特定与非特定两类，特定产品须通过日本经济产业省授权的第三方验证机构验证，非特定产品则由厂商自行出示检验证明。

西方先进国家在 15 世纪大力发展经济之初，为保证产品质量，便开始出现第三方检测机构，19 世纪中叶时第三方检测机构普遍成为一种自觉的商业行为。受到社会文化、价值观念、标准认定、行政程序以及保护主义等诸多因素影响，在国内检测数据难以取得国外买家认可情况时，通常会通过第三方检测机构办理。

第三方检测机构又称公正检验，以公正、权威的非当事人身份，根据有关法律、标准或合同进行的商品检验活动[③]。例如，美国"职业安全与健康管理局"（The Occupational Safety and Health Administration，OSHA）授权给独立的实验室，统称国家认可测试实验室（Nationally Recognized Testing Laboratories，NRTL），按照公部门规范标准进行测试、认证以及定期检验已认证产品。设计开发者需要特别注意的是产品阶段中设计变更的必要性，若要为已经通过认证的产品更改零件、材料或供应商时，必须要选择第三方检测机构实验室认可的材料和零件，不然就要重新提交修改后的设计来测试与认证。

有些机构不具有检测机构的实质功能，却具有检测机构的权威和公信力。例如，美国食品和药物管理局是个执法单位，并不从事产品认证业务，其主要业务有二：一是检测，根据相关法规检测产品并出示检测报告，通常是与食品和包装等相关的产品检测；二是注册，包括食物、药品、化妆品、医疗器械等各类产品的注册，并将医疗产品根据潜在风险程度分为三个等级，即低风险产品（如手套）、中风险产品（如透析设备）、高风险产品（如人工心脏瓣膜）。

虽然只是一小片贴附在产品不起眼角落的商品检验标识，但却代表着重要的产品安全与质量保障信息，兼具商业许可性、企业社会责任感、对消费者的关怀与保护作为、品牌信念与价值等多重意义。

尽管庄子所说的"无用之用，是为大用"，与作者所感受之情境有所差异，但延伸其言字面意义的"不用之用"，却可作为产品阶段设计技术价值的最佳体现。运用设计思维推想所有可能出现的风险情境及避

险方式，其目的是在避免事情发生的"不作为"，而不在事后补救的"有所为"。在世界各国对消费者保护法令愈加完备的国际社会里，设计开发者的使命将愈加崇高，责任也将愈加重，令购买者安心、维修者放心、使用者开心也是一种美——"德之美也，大美矣"（图7.17）。

图 7.17　小批量生产——糖衣糖果包装（左）及圣诞礼物惊喜蜡烛盒产品（右）

7.4.6　商品阶段的模拟测试

产品阶段的关键任务是确保未来上市产品的商品质量。商品，是企业重要的获利来源，商品阶段测试或检验的核心要务是确保商业成功，进而强化企业持续经营的条件与能力，反之，企业持续经营的条件与能力有助于新商品上市的商业成功。本章以已存在于市场一段时间的企业创新设计发展为常态立论，是以检视企业持续经营的条件与能力有助于发展成功商品。

持续经营是卓越经营所追求的理想目标，商品阶段的测试重点即运营商品及服务系统能否实践卓越经营的核心价值，主要包括：顾客导向、全员参与、持续改善、过程与结果并重（吴英志，2019）。卓越经营与全面质量管理可以说是一体两面，故可从全面质量管理视野来检视商品阶段的测试验证。

日本产业所生产的产品，普遍被国际产业社会认可，是高质量的模范，日本产业对于质量管理的思想与行动受到许多世界质量管理大师的启发与影响。威廉·爱德华兹·戴明（William Edwards Deming）首倡全面质量管理主张，普及 PDCA［计划—执行—检查—处理（Plan-Do-Check-Act）］循环并提出戴明质量管理十四点等许多经典工具，1951年日本科学家和质量工程师协会更将年度质量奖命名为戴明奖。约瑟夫·摩西·朱兰（Joseph Moses Juran）将人性纳入质量管理体系衡量，提出 80∶20 法则并指出主要质量问题是来自管理层而非工作层，更提

出"策划、控制、改善"的"质量三部曲"。菲利普斯·戈斯比（Philips Gosby）最早提出"零缺陷"管理理念，高层领导自上而下通过防错来控制并实现零缺点，防患未然①。综合三位重量级学者论点可知，质量问题主要源自系统及管理高层，质量改进是一个持续过程，要以人为中心，以顾客的需要为依归去检视相应的规格和标准，不能完全依赖于检验，事先预防才是关键，高质量管理不一定导致高成本，反而有助于降低成本，提高生产能力与竞争力。

设计管理与质量管理有许多共通点。设计创新问题主要源自系统及管理高层，设计质量提升是一个持续过程，要以人为本，以顾客需求为依归制定适切的产品规格和质量标准，设计不但要能预想出可达成目的之技术方法，而且要事先排除潜在认知危害（Perceived Risk），高质量的设计可以塑造企业优质品牌意象，更有助于创造价值，提高产品与产业竞争力。不同版本所翻译的"戴明质量管理十四点"会有不同的表述方式，但在本章中又不宜采取英文内容进行讨论，因此作者从设计学角度，以"七欲七禁"为架构调整论述顺序，据之提出以戴明质量管理十四点为基础的"设计质量管理新七点"（表7.2）。

表7.2 以戴明质量管理十四点为基础的"设计质量管理新七点"

戴明质量管理十四点（Qn）	核心要义	设计质量管理新七点（Dn）
Q1：创建推动以下13项的高层管理结构	由上而下开始推动	由上而下开始推动
Q2：采纳新的哲学	对瑕疵缺陷的零容忍	对瑕疵缺陷的零容忍
Q3：将产品与服务的改善作为恒久目的	精益求精	精益求精
Q4：永不间断地改进生产及服务系统	追求完美	追求完美
Q5：建立现代的岗位培训方法	运用科学的统计方法	D1：运用科学设计方法
Q6：建立严谨的教育及培训计划	学习基本的统计技巧	D2：学习科学计测技术
Q7：建立现代的督导方法	管理高层采取行动	管理高层采取行动
Q8：废除"价低者得"的做法	价格无意义，质量才是	D3：价值才具意义
Q9：停止依靠大批量检验达到质量标准	成本高效益低，于事无补	D4：事前预防胜于事后补救

续表 7.2

戴明质量管理十四点（Q_n）	核心要义	设计质量管理新七点（D_n）
Q10：驱走恐惧心理	提出问题，表达改善意见	D5：提出创意想法与做法
Q11：打破部门之间的围墙	建立质量圈、团队合作	建立质量圈、团队合作
Q12：取消对员工发出计量化的目标	避免消极抵制反感或作用	D6：具备商转量化评价能力
Q13：取消工作标准及数量化的定额	计量变相鼓励次品	D7：强化、深化与优化创新
Q14：消除妨碍基员工工作畅顺的因	强化工作尊严	强化工作尊严

首先，根据戴明质量管理十四点内涵区分"七欲七禁"并重新排序各分类要点。其次，说明各要点内容并用括号表示各要点之核心要义：创建推动以下 13 项的高层管理结构（由上而下开始推动）、采纳新的哲学（对瑕疵缺陷的零容忍）、将产品与服务的改善作为恒久目的（精益求精）、永不间断地改进生产及服务系统（追求完美）、建立现代的岗位培训方法（运用科学的统计方法）、建立严谨的教育及培训计划（学习基本的统计技巧）、建立现代的督导方法（管理高层采取行动）、废除"价低者得"的做法（价格无意义，质量才有意义）、停止依靠大批量检验达到质量标准（成本高效益低，于事无补）、驱走恐惧心理（提出问题，表达改善意见）、打破部门之间的围墙（建立质量圈、团队合作）、取消对员工发出计量化的目标（避免消极抵制的反感或反作用）、取消工作标准及数量化的定额（计量变相鼓励次品）、消除妨碍基层员工工作畅顺的因素（强化工作尊严）。

根据上述设计质量管理通性以及设计学对设计技术之定义，提出"设计质量管理新七点"，包括：运用科学的设计方法（理性与感性兼备、系统性思维与创造性思维兼容）、学习科学的计测技术（无法计量或具体描述便难以客观讨论及改善）、价值才具意义（在价值基础上的价格或成本方才具有意义）、事前预防胜于事后补救（设计是一种从事未来风险降低与价值创造的工作）、提出创意想法与做法（从不同工作或生活经验中可提炼出不同的创新见解或解决问题的方法）、具备商转量化评价能力（以量化方式预估创意成果通过商业运作转换为获利或风险的技术能力）、强化、深化与优化创新（创新成果同时兼具核心知识、深度体验、优质美感等特性）。

将设计质量管理新七点与戴明质量管理十四点相融合，得"设计质

量管理十四点"论述：设计质量管理工作要由管理高层推动并采取行动，建立质量管理团队，强化所有成员的工作尊严与任务使命，发展科学计测技术，以事前预防胜于事后补救的信念，针对任何未能满足顾客需求并且安全无虞的设计，提出改善的创意想法和创新做法，运用科学的设计方法强化、深化与优化设计，追求完美、精益求精，创新设计的价值并获取商业上的成功。

文化是一种价值观或价值体系的展现，质量代表一种价值，也会反映在文化之上。不同国家和地区，基于对质量的追求与重视，多设立有国家级别的质量奖项，以树立学习楷模，提升整体质量水平，建立优良组织形象。根据维基百科所载各国国家质量奖成立年代名单（2020年），日本最早于1951年设立戴明奖（Deming Prize），1980年代的日本产品竞争力遥遥领先各国，更占据大量美国汽车市场，让当时自豪为世界汽车生产王国的美国汽车产业开始关注质量的重要性。直到1988年，美国才设立马可姆·波里奇国家质量奖（The Malcolm Baldrige National Quality Award），同年澳大利亚设立澳大利亚商业卓越奖（Australian Business Excellence Awards），以色列在次年跟进成立国家质量优秀奖（National Quality and Excellence Prize），欧洲稍后于1992年成立欧洲质量管理卓越奖基金会（European Foundation for Quality Management Excellence Award）。1990年代，世界各国纷纷设置国家质量奖。中国方面，台湾地区在1990年发布质量奖实施要点，大陆地区在2001年由中国质量协会设立全国质量奖，中国国家质量监督检验检疫总局于2015年7月10日通过《中国质量奖管理办法》后，自2015年11月1日起施行。

日本于1995年设置日本质量奖（The Japan Quality Award），其所关注的质量构面主要有八个，即领导、策略规划、顾客与市场的了解、组织能力、反思与学习、价值创造过程、活动结果、经营的社会责任；卓越经营模式的核心价值体现在四个方面，即顾客本位、重视员工、独特能力、与社会的协调。美国国家质量奖重视的构面主要有七，即领导、策略规划、顾客与市场导向、人力资源发展、评量分析与知识管理、价值营运管理、经营成果；卓越经营模式的核心价值则体现在十个方面，即远见领导、顾客为重、重视个人价值、组织学习与机敏、专注成功、创新管理、实事求是、社会责任伦理和透明度、提供价值与成果、系统性运作。通常，政府强调的口号或发展指标愈多，代表该国产业或人民需要努力追赶或发展的领域愈多、进步空间愈大。

不同国情文化所关注的价值内涵，有其共通性，也有其差异性，若一定要建立一套普世价值观，建议可以参照ISO 9001的七大管理原则：

领导、顾客导向、全员参与改善、关系管理、使用科学方法、依据事实的决策、流程导向。ISO 9001 的构面内涵与三大质量管理大师的理论观点高度相符。根据全面质量管理（Total Quality Management，TQM）理念制定卓越经营模式的核心价值，体现在十个构面之上：卓越领导、顾客为重、重视员工、持续改善、团队合作、追求创新、过程与结果并重、系统化管理、依据事实、社会责任。

用以实践卓越经营模式核心价值的管理系统与工具众多，包括：日常管理、项目管理、方针管理、标杆学习、知识管理、全面生产管理、顾客关系管理、改善活动、六个标准差、精益生产、提案制度、标准化、质量机能展开、ISO（国际标准化组织）系统等许多（吴英志，2019）。各项管理系统中又可包含若干个模式方法，或由数个技术工具所构成，例如，方针管理（Hoshin Kanri），亦可称为政策展开（Policy Deployment）或方针规划（Hoshin Planning），是一种针对企业整体管理的方法，可参考使用目标管理法、全面质量管理法、平衡计分法、总经理诊断、SWOT 分析等多种工具或方法进行相关工作。顾客与市场发展方面，可根据本身所能掌握的资源、技术、财力和时运等，适当选择运用各类营销工具，例如，口碑营销、内容营销、网络营销、社群营销、病毒式营销、体验营销、网红营销、事件营销、全渠道（Omni-Channel）营销、线上到线下（Online to Offline，O2O）、线上线下融合（Online Merge Offline，OMO）、直接面向消费者（Direct to Customers，D2C）等。此外，还有传统的公关、广告、实体店、线下活动、业务开发等营销方式（图 7.18）。

图 7.18　耳环饰品试销调研（左）及"她的工具人"桌游产品营销效能测试（右）

可用以衡量经营绩效的理论工具和技术方法众多，应根据本身所能

7　模拟测试的设计技术　| 249

掌握的资源、技术、人力、财力等条件，选择适当工具使用。以管理界常用的"产、销、人、发、财、资"为分类架构，列出常用的量测技术与方法、操作型定义与具体内容细节，详见相关专业文献。

（1）生产管理方面：制程良品率、退货率、缺点率、不良质量成本（Cost of Poor Quality，COPQ）、交期达成率、单位成本等。

（2）销售管理方面：顾客满意度、顾客再购率、顾客采购份额、顾客抱怨率、顾客投诉处理时效、顾客增失营业额率、净推荐值（Net Promoter Score，NPS）、交货达交率、市场占有率、心理占有率、成交率、成长率。

（3）人力管理方面：员工产值、员工满意度、人员流动率、人员留任率、平均教育训练时数、平均教育训练费用、专业认证数等。

（4）研发管理方面：知识文件数、知识文件引用率、研究报告篇数、专利提案率、专利授权率、专利成长率、国际认证、获奖情况等。

（5）信息管理方面：信息系统稳定度、信息提供速度、信息使用满意度、文件电子化比例等。

（6）财务管理方面：专利衍生效益、资产报酬率、现金周转率、库存周转率、每股盈余、投资报酬率、新产品营业额、投资回报率（ROI）、ROI达成率等。

所谓净推荐值，又称净促进者得分，是计量某一个客户会向其他人推荐某个企业或服务可能性的指数，属于"心"理占有率的一种计量方式。在上述量测方法中，有许多指标在数量和比例，甚至程度等词汇上均具有评价上的意义，例如专利提案"数"和提案"率"，甚至"度"，均代表不同意义的数据内涵陈述，为节省空间及避免细琐，在此予以省略，但必须提醒的是，在实际使用时，应予还原补正。此外，公司治理、持续发展、公共安全、环境保护、社会公益等方面虽属间接影响商品产销及价值的因素，但也很重要，属于卓越经营企业者须加以重视的方面，可根据相关法律或行政规定，指出其所适用的衡量工具及指标。

时间进入21世纪之后，产业生态产生了根本性的变化，整体趋势指出，产品服务系统、智慧化服务、制造业服务化、智能制造等以服务系统为核心的产业生态正在茁壮成长中，设计技术的整合应用与创新焦点也已从以往对产品的关注，朝向以服务系统为主导发展。对于尚处于传统制造产业的企业，可逐步建置并完善以下工作，获得ISO 10001、ISO 10002、ISO 10003、ISO 10004的顾客满意管理系统验证，以利于升级转型：① 顾客满意度调查或服务质量衡量（Servqual）并有改善机制；② 标杆学习优质服务，导入创新服务技术并运用智慧化服务；③ 为顾客提供具有质量、感质的商品或服务；④ 建置标准化服务流程

以及顾客关系管理系统；⑤ 对员工进行充分的职前训练，经资格鉴定后派任服务；⑥ 根据员工满意度或组织气候调查，设定改善机制；⑦ 优化服务流程并建立稽核制度以维持服务质量；⑧ 制定投诉处理流程，制定矫正机制及预防措施，形成持续改善循环。

感质（Qualia，单数形式为 Quale），在设计学上逐渐成为一个重要的概念或议题。感质的定义随着时间推移不断演变，表示该概念意涵不断扩大并屡有新意。根据维基百科，感质的定义包括"主观意识经验的独立存在性和唯一性""心理状态如其然的特征""特定感知经验""未处理的感觉"（Raw Feel）等，例如，尝酒时的总体感觉是无法言喻的感觉，丹尼特（Dennett，1988）认为，"经历一个感质就是知道自己经历了这一感质，且知道所有关于这一感质的信息"，并指出四个感质的属性，即本质的（无关物质的）、私人的（具有内在不可交流性）、不可言说的（难以言喻或外显表达的）、立即理解性（直觉的），作者认为，感质与心理学的即视感（Déjà Vu），与似曾相识有相近的意涵，是"体验后可主观辨认但难以客观表达的直觉感受内涵"。

对于中大型企业而言，可以使用上述全部管理工具或更加细致完整的量测方式来要求企业经营质量量测及改善。对于体质完整性欠缺的小微型企业而论，则需要一套精实简易的版本协助。2012 年，孔宪礼曾经针对国家质量奖获奖之中小型企业加以分析，将其得奖条件作为质量管理的参考要件[5]，主要有五个方面：① 申请前 3 年是呈现连续获利状况；② 每股盈余（EPS）高于同业水平；③ 教育训练经费占全部薪资一定比例（3%—5%）；④ 研发经费占营业额一定比例（3%—5%）；⑤ 申请前 3 年内未发生过税务、环境保护、国际贸易、职业安全与卫生、劳资关系、消费者抱怨及公司治理等七项重大质量之缺失。

服务质量方面，吴英志（2019）提出一套能通过效益指标确认服务质量提升的计量评价方法，主要反映在以下五个特征之上：① 营运绩效、财务绩效呈现正向趋势；② 服务质量衡量分数优于同业且呈现正向趋势；③ 顾客满意度调查结果优于同业且呈现正向趋势；④ 抱怨件数、顾客投诉率、退货率、质量失败成本（COPQ）呈现下降趋势；⑤ 顾客回购率、顾客忠诚的净推荐值（NPS）呈现正向趋势。

以上均站在企业自发立场，介绍各相关评价量测技术方法与工具。政府对于商品也有市场监督之责，其目的是确保市场销售商品符合检验标准、保障消费者权益、维护合法厂商权益、消弭违规商品、维持经济秩序等，而实施必要的市场检查手段，得对下列场所商品进行检查：陈列销售之经销场所；生产或存放之生产场所或仓储场所；安全劳动、营业或其他场所。得要求前项场所之负责人提供相关资料，并得要求报验义务人于限期内提

供检验证明、技术文件及样品以供查核或试验。是以，企业也必须按照政府法令规章，定期定时办理相关评测活动以符合已颁布法令之规定。

第 7 章注释

① 参见 MBA 智库百科"门径管理系统"（2013 年 5 月 10 日）。

② 参见台湾交通大学机构典藏"视知觉理论文献"（2020 年 5 月 2 日）。

③ 参见深圳市华夏准测检测技术有限公司《国内第三方检测机构存在的意义》（2019 年 4 月 9 日）。

④ 参见《世界三大质量大师：戴明、朱兰和克劳士比的思想比较》（2017 年 10 月 10 日）。

⑤ 参见管理知识中心（myMKC）网站《"谁"要国家质量奖》[孔宪礼（2012 年 9 月 14 日）]（2020 年 7 月 7 日）。

第 7 章参考文献

安德里·赛德涅夫，2014. 商业创意工厂：产生成功商业创意的顶级方案 [M]. 张舒婷，苏秋鸣，常逸昆，等译. 杭州：浙江出版集团数字传媒有限公司.

陈荣秋，马士华，2003. 生产与运作管理 [M]. 北京：高等教育出版社.

代尔夫特理工大学工业设计工程学院，2014. 设计方法与策略：代尔夫特设计指南 [M]. 倪裕伟，译. 武汉：华中科技大学出版社：99.

李华志，2005. 数控加工工艺与装备 [M]. 北京：清华大学出版社.

吴英志，2019. 导入卓越经营模式实施自评暨杆竿学习以提升组织竞争力 [J]. 品质月刊，55（3）：19-24.

亚历山大·奥斯特瓦德，伊夫·皮尼厄，格雷格·贝尔纳达，等，2015. 价值主张设计：如何构建商业模式最重要的环节 [M]. 余锋，曾建新，李芳芳，译. 北京：机械工业出版社.

叶炖烟，郑景俗，黄堃承，2008. 应用模糊阶层 TOPSIS 方法评估入口网站之服务品质 [J]. 管理与系统，15（3）：439-466.

DENNETT D C, 1988. Quining qualia [M] //MARCEL A J, BISIACH E. Modern Science. Oxford：Oxford University Press.

GORDON I E, 1989. Theories of visual perception [M]. New York：John Wiley & Sons：197.

SOLSO R L, 1997. Cognition and the visual arts [M]. Cambridge：The MIT Press：5-6, 31.

第 7 章图表来源

图 7.1 至图 7.4 源自：陆定邦绘制（2019 年）.

图 7.5 源自：王嘉丹（2019 年）；李欣洁（2012 年）.

图 7.6 源自：赵恺宁、梁子翘、吴培鸽（2019 年）.

图 7.7 源自：王泓娇（2020 年）；葛安娜、叶弘韬（2019 年）；黄俊滔（2019 年）；陈坤（2019 年）.

图 7.8 源自：陆定邦绘制（2019 年）.
图 7.9 源自：赵雨淋、孙悦（2019 年）.
图 7.10 源自：周荣麟、洪歆仪（2019 年）.
图 7.11 源自：陈学峣（2003—2006 年）.
图 7.12 源自：江致霖（2010 年）.
图 7.13 源自：张诗青、林意婷（2011 年）.
图 7.14 源自：李佳颖（2016 年）；李世杭（2012 年）.
图 7.15 源自：郑宇容、王晨骅、陈彦君（2010 年）.
图 7.16 源自：陆定邦绘制（2019 年）.
图 7.17 源自：洪幸杏、陈学峣、赖彦均、黄致雅、吴幸璇、廖丽娟（2004 年）；陈思微、赵静玟、黎海莹、杨佳凰、许雯均（2015 年）.
图 7.18 源自：陈乃凤、李湘玉、蔡佳蓉、高全成、邱钰恒（2008 年）；留钰淳、邱子恒等六人（2016 年）.
表 7.1、表 7.2 源自：陆定邦绘制（2019 年）.

8 创新管理的设计技术

设计技术可用于开发创新（Innovation）和解决问题（Problem-Solving），二者本质不同，管理模式也应有区别。创新是指"在市场概念上具新颖性意义之事物或技术"，关键是新奇有趣，是具有魅力，是"甜"；解决问题的前提是遭遇困难、不满或"苦"。二者不在同一个维度之中。设计管理的对象，具体而微的包括个人、部门、事业、企业、产业、系统等相关的"产、销、人、发、财、资"。展开来看，包括任何和企业创新与持续发展相关的知识、智财、策略、愿景、技术、政策、关系等。史蒂夫·乔布斯在重返苹果公司再掌大权时说："创新要从消费者所感受需要的内容去满足他，而不是我们有什么新的技术，转变成产品之后，再找到适合的客人去卖给他。"创新管理是一种动态的管理，有如水之三态，需采用"阶段观"的方式去陈述现象、论述原理、预估动态、管理变化。设计科学是一种以人性出发，讲究创新、变化及多样发展的"变科学"与"心科学"。设计技术在创新管理上的核心关键，一言以蔽之，就是"适情适性、适材适所"八字箴言。因为适情适性，所以品位、美学兼备；因为适材适所，所以各安其位，各展其长。创新管理的关键是"适"，要适逢其会、适可而止，避免无所适从、适得其反。

8.1 设计管理与创新管理

根据 MBA 智库百科，设计管理是工业设计领域的一支新兴学科，是"引导企业整体文化形象的多维程序"，是"企业视觉形象与技术高度统一的载体"，是"企业发展策略和经营思想计划的实现"[①]。企业界中有一句话——"不创新，就等死"（Innovate or Die），有目的的创新就是设计，设计和创新逐渐成为一体两面的同义词。设计管理的核心是新产品开发程序，对产品创新程序的管理于是成为设计管理的具体表述。设计管理，不但是一种管理思维和质量技术，而且是通过各种创新

程序以实现企业发展策略和经营计划的重要手段，是一种关键的设计技术（Design Management Institute，1998）。

设计管理的目的，是开发和维护有效的业务环境，使组织可以通过设计实现其策略（Strategic）目标和任务（Mission）目标[2]。根据MBA智库百科，策略目标多具有以下特性：宏观性、长期性、相对稳定性、全面性、可分性、可接受性、可检验性、可挑战性。时间跨度越长、策略层次越高的目标，模糊性就越明显；相对而言，任务目标通常明确，以利于执行和成果稽核。就军事术语而论，"策略"相当于战略思维，主要工作是设定目标方向与价值意义；"任务"相当于战术应用，重点是要在有限的资源和期限内完成使命、达成目标。换言之，策略目标多以愿景方向的策划为主，任务目标常以达成手段的实施为要，二者可以相近似，也可以有所差异。例如，若将策略目标设定为市场占有率最高的品牌，将任务目标设定为提高市场占有率，二者相一致；若将策略目标设定为获利率最高的品种，二者就不一定会相符了。

根据相关文献记载，"设计管理"一词在1964年首次被提出，麦克·法尔（Farr，1966）在其所著的《设计管理》（*Design Management*）一书中将设计管理初步定义为"界定问题，寻找最适当的设计师，尽可能地使该设计师能在同意的预算内，准时解决设计问题"。该定义基本上是从项目管理的角度论述，而"产品美学和公司设计"是当时最受关注的设计管理议题。

1975年，设计管理研究院（Design Management Institute，DMI）于美国波士顿成立。由于美国的重商主义，设计被视为一种商业策略，管理界也开始重视设计相关议题，设计从感性美学范畴进入策略系统管理层面。1984年，艾伦·托帕利安（Topalian，1980）指出，"设计管理的范围涵盖两个相互关联的层次——设计项目管理（Design Project Management）和企业设计管理（Corporate Design Management）"。前者是在设计项目行政上确认可能遭遇的设计问题，属短期性的、技术性的工作，后者则涉及组织与环境的相关内涵，属策略性的规划与长期性的布局。自此，企业设计逐渐成为新的设计管理标的，组织议题也逐渐成为核心。

邓成连（2000）在《设计管理：产品设计之组织、沟通与运作》一书中提出"组织层级之设计管理"概念，指出不同组织层级应具备差异之设计管理思维和技能，可将设计策略层级划分为高阶管理层级、中阶管理层级、设计组织功能层级、设计师个人层级等。设计管理逐渐被企业经营者意识到是企业管理高层的重要工作。根据MBA智库百科，企业中的设计管理可分为三个层次：策略的管理、经营的管理，以及设计

部门的管理。企业高阶主要掌控策略规划，中阶主要负责经营管理与组织功能层级的设计策略，设计部门则涵盖设计组织功能层级及设计师个人两个部分的设计策略策划与执行。

2001 年，美国 IDEO 设计公司总经理汤姆·凯利（Tom Kelly）出版《IDEA 物语》一书，分享全球领导设计公司的经营及创新秘籍，封面标示"创新的艺术"（The Art of Innovation），该公司引进多学科背景科学家和工程师，配合设计师进行各类产品设计及技术创新，标举"超出框线、活在未来、创新至上、即兴创业"，将跨领域知识整合创新作为设计基础，将设计与创新变为同义词。同年，埃齐奥·曼齐尼（Ezio Manzini）在 2001 年国际工业设计协会（International Council of Societies of Industrial Design，ICSID）会议中明确指出设计与产业的未来发展。"以往，创意随企业发展，以后，组织随创意发展。"于是，设计逐渐被视为战略资产，用以产生创新构想，为企业开发商机。约翰·霍金斯（John Howkins）于 2005 年出版《创意经济》（*The Creative Economy*）一书，更指引人们如何从创意想法中赚钱，创意想法价值再次进化，等同于新的货币。

凯萨琳·贝斯特（Best，2006）于 2006 年出版《设计管理：管理设计策略、程序和执行》一书，将创意设计与管理行销加以结合。2009 年，美国 IDEO 设计公司的蒂姆·布郎（Tim Brown）出版 *Change by Design* 一书，中文译名为《设计改变一切》，封面还清晰标示"设计思维如何改变组织并激发创新"。设计思维（Design Thinking）开始强力渗透到各个商业高阶管理阶层，蔚为风潮并快速扩散至其他相关领域。IDEO 设计公司提出接近战略含义的成功构想三大准则：渴望性（Desirability）、存续性（Viability）、可行性（Feasibility）。同时指出相当于战术意涵的头脑风暴（Brain Storming）创意会议的七项操作原则：暂缓下定论、鼓励提出疯狂想法、在他人构想基础上接续发展、聚焦主题、一次专注一项议题、视觉化呈现、追求构想数量。由是而观，创新发展与管理必须要战略、战术兼备，市场竞争才能无往不利。

凯萨琳·贝斯特（Best，2010）在 2006 年出版《设计管理：管理设计策略、程序和执行》一书后，更在 2010 年出版《设计管理基础》（*The Fundamentals of Design Management*），指出"设计是有关目的性的创造力"（Purposeful Creativity）、"创新是关于解放资源及能力，以及重新组织的方式"。设计管理的核心是转移至管理创新设计的各个层面及领域，主要议题包括设计思维、策略设计管理、设计领导力和产品服务系统等。《设计管理基础》于 2015 年再版发行，显示有关设计策略、程序和执行方面的设计管理议题仍是当代大家关注的焦点，有继续探讨和深度发展

的空间。

综观设计管理的发展历程，在专有名词提出之初的 1960 年代，是以项目管理角度论述，关注产品美学和公司运作方式设计。1970 年代，设计管理被视为一种应用层面的商业策略。1980 年代，设计管理范畴扩大至企业设计层面。1990 年代，更加关注不同组织层级的设计策略规划与管理。21 世纪初，创新发展与组织管理的关系出现了根本性的变化，设计被视为用以开发商机的战略资产，而创意想法是一种新货币。近 10 年的创业风潮，更是将设计与创新推升到新的高点，创新创业与创客运动风起云涌。设计思维及其管理的重要性快速提升，成为决策高层的策略发展与管理的重要技能。设计与创新已被视为难以拆分的同义词。

从历史发展脉络可知，设计管理的对象，从早期关注"生产"的功能与外观造形，转换为关注"产品"的机能与美学，再提升至以人为本、关心"用户"的使用行为与"服务"体验，现今则是以知识和信息为基础，以利害关系者为核心，关怀产品服务系统、产业链或"产业生态"的整体效用和感受，包括客户、用户、雇员、联盟伙伴所有相关人的生活与生态。设计管理的层面也逐步扩大，自初始的产品设计，到早期的公司设计，再至近代的企业设计，朝往产业创新方向高速发展，设计管理被意识为创新管理，是"企业发展策略和经营思想计划的实现"。

8.2 动态发展的创新管理

随着现代通信技术的发展，传统产品、服务、系统各自研发的创新模式，已逐渐被产品服务系统（Product Service System，PSS）概念所取代，强调外部用户（顾客）和内部用户（雇员）的全体验过程、内容及质量。设计的终极目标是提出相关利益者得以成就自我实现的途径以满足各自的审美需求。设计技术的最佳价值应用，就是协助"创新构想采用者"成就自我实现并满足各自的审美需求。所谓创新构想采用者（Innovation Idea Adopter）可以是诸多利益关系人（倡议者、影响者、决策者、采购者、使用者）的化身，也可分化为客户及用户，亦即创新构想尚在抽象发展阶段的"中间构想采用者"（Intermediary Idea Adopter）以及创新构想已被具象化为实体产品或市场商品的"终端构想采用者"（End Idea Adopter）。此观点与先前论述"设计其实就是一连串从抽象到具象的信息确认程序、知识开发步骤或设计研究过程"相互呼应。

设计技术可用于开发创新和解决问题。创新（Innovation）是指

"在市场概念上具新颖性意义之观念、事物或技术",设计技术可应用于模拟测试,当然也可以运用于创新管理,特别是在知识产权与企业发展策略方面。创新管理,涉及创新与管理两个核心方面。创新,创造革新,强调改革与变化,其成败指标是实用与进步;管理,管制梳理,关注稳定性与可预期性,其优劣衡量是质量(Quality)与综效(Synergy)。二者表面上看似冲突的两种事态(变与不变、改革与稳定),本质上却并非如此。若无稳定做基础,革新即无感;如缺少预期做对照,变化则难察。从道家太极哲理分析,具有反差或互斥性质的并存,是最符合大自然或人类可持续发展的一种生态。宇宙运行的道理,正是这种动态发展或稳定变化,使世间人、事、物,夜以继日,自强不息,生生世世。也因为创新管理是一种动态的设计技术,所以需要用动态的设计思维来检视、剖析及善用。

新产品开发上市后,会因为诸多市场影响因素而产生动态的发展与变化,于是学者分析各主要参与产业及市场竞争者的集体动态变化与阶段性特征,归纳出"产品生命周期"(Product Life Cycle,PLC)理论,也有一批学者将之应用于解析技术发展规律,进而提出创新技术发展的"S形曲线"理论,作者也延伸应用,提出用以发展造形之"J形曲线"理论。除产品及技术外,也需要关注用户及市场需求,故需要对"创新采用理论"及"创新扩散理论"有所掌握。当然,创新可以通过各种形式存在,因此必须了解有关知识产权生成、保护及运用等的相关知识与技术,以完备创新管理的基本知识技能。

无论何种理论,都会因为被研究对象在动态发展过程中的相似特性,而被归纳为某种阶段论述,为方便讨论,以下称之为"阶段观"。凡是涉及人性发展的学说论述,多会因为人性及其需求的动态发展,而采取不同阶段或层属论述的方式,如马斯洛的"需求层次理论"(Need Hierarchy Theory),将人性的需求自下而上地划分为生理需求、安全需求、爱与归属需求、自尊需求、自我实现需求,在某些研究中还曾提出更高层的"自我超越需求"。当下位需求达到某种程度的满足之后,才容易引发上位需求的发展,是典型的阶段观理论。"阶段观"是用以描述设计科学最佳论述方式之一,而设计技术即设计科学知识和产业的应用与实践。

无论人文科学或自然科学,均在寻找人际、物际和宇际的定律、法则及规范,因其求律、求定,故可视之为一种"定科学"。设计科学则关注另一个极端,是一种研究如何"求新求变"的科学,相对于"定科学"而言,是一种聚焦差异化应用和多样化转变的"变科学"。设计,从人出发、以人为本,自然可被视为一种人文科学;设计造物,物境为

实,涉及科学原理及技术应用,当然也是一种自然科学。人文科学与自然科学壁垒分明,互不隶属。然而,设计介于其中,既可归属,又有差异,设计研究之科学属性自当分开妥善定义。设计科学可以水之三态比拟,人文科学崇尚精神思想方面之探讨,犹如"空气"一般,看不见、摸不着,却实际存在,缺之不可活;自然科学追求物象真理,好似"冰块"一般,看得见、摸得着,可雕形亦可还原,始终存在,入世利人。介于固态与气态间的"水",可比"设计科学",水存在却不定形,水随势而流,束之则定,放之则变。设计科学在本质上趋近于水的液态,是一种讲究创新、变化及多样发展的"变科学"(陆定邦,2016)。设计技术与不同领域知识相整合或融和创新,会产出不同风貌的知识结构与应用形态。科技来自人性,设计以人性为本,所以设计科学也是一种善用人心人性的"心科学"或"人性科技"。

8.3 创新管理理论阶段观

设计技术根植于设计科学,设计科学是一种变科学和心科学。因为创新的目的是求新求变、优中存异,故难以定格论述,使得创新管理变得复杂且困难。然而,凡是可被观察、觉知的事物,就一定有其可被条理论述的方法。以下通过"阶段观"及"生产者满足/引导消费者需求"的架构(图8.1),扼要介绍几项创新管理领域中的关键理论,作为设计技术应用之参考。

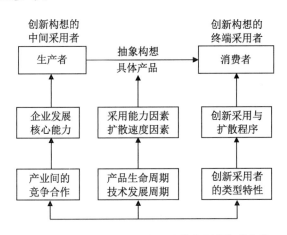

图 8.1 "生产者满足/引导消费者需求"的架构

生产者是创新构想尚处于抽象阶段的中间采用者,消费者是创新构想具体呈现后的终端采用者。经过适当的设计技术介入,包含创新发展与管理,生产者作为商品或服务的提供者,其所提供的产品或服务,可

根据创新发展的阶段情况而以抽象到具象过程产物的形态呈现,例如,车展中的概念车(构想)和门店中的量产车(商品)。生产者须具备一定的核心竞争能力,发展出能满足或引导市场需求的商品或服务,方能参与产业合作和市场竞争的竞合游戏。生产者在市场中与其他企业商品或服务竞争,需要考量产品生命周期相关影响因素,在技术发展方面亦然,需要了解技术采用生命周期(Technology Adoption Life Cycle)理论。产品生命周期特性会直接与新产品能否被采用的能力因素和速度因素相关联,也与创新采用者的类型特性高度相关,间接涉及单一目标族群之创新采用程序理论,以及多目标族群间扩散影响的创新程序理论。以下扼要说明上述架构所提及的理论对象,方便读者掌握与创新管理相关的设计技术的核心知识与技能。

8.3.1 产品生命周期

产品是人为的产物,许多学者比喻产品也会像人的生命一样,在市场上经历各种不同的发展历程,具有差异的内涵与特性表现。因此,可将产品在市场上的生命表现描绘为产品生命周期。不同学者提出差异的周期分段方式,多数以"导入、成长、成熟、衰退"四阶段期程划分,少数学者将成熟期细分出饱和期而呈五阶段论。作者汇整各种产品生命周期特性(表8.1)发现,明显较多的学者采用四阶段论,故在此亦以四阶段论为架构进行以下论述。就所收集的特性资料而论,产品生命周期特性可分为27类,包括:销售量、成交价、利润、目标市场、消费者类型、需求弹性、环境抗力、市场变化、卖家类型、市场策略、策略焦点、营销重点、品牌忠诚度、营销费用、分销渠道、竞争家数、生产线、市场细分、产品、产品修改、技术变革、制造成本、营销费用、零件库存、服务需求、产品感知、待改善功能等。其中,涉及数量上的变化项目,是最常被商管或营销学者量化分析的对象,涉及性质比较者,乃设计研究较常探讨的项目。

上述产品生命周期类型特性又可分为产品相关、市场相关、企业经营相关三类。三者之中,又以市场相关相对重要,为核心。市场由人或消费者所组成,市场偏好决定产品受喜爱程度,产品被接受程度定义企业获利情况,获利情况决定企业成败。创新管理通过商品及其服务体系,针对目标市场需求特性给予适当的设计反馈,以满足其需求或引导关注消费价值。作者长期观察有形工业产品发展,分析产品生命周期理论,并整合运用设计学和技术创新及扩散理论,分析出工业产品设计的感性心理指标(表8.2)以及产品生命周期的各阶段产品观念(Luh,

1994)。若将产品当成某种"用具"来看，消费者在不同的产品发展阶段里，会赋予该用具以不同角色功能的期望，其概念内容简述如下：

表 8.1 产品生命周期各阶段特性汇整

特点	介绍	增长期	成熟期	下降期
销售量（Sales Volume）	缓慢增加（Slowly Increasing）	迅速增加（Rapidly Increasing）	稳定的（Stable）	稳定递减（Stably Decreasing）
售价（Sold Price）	最高（Highest）	降低（Decreasing）	稳定的（Stable）	降低或轻度降低（Decreasing or Mind Increasing）
利润（Profit）	损失或减少（Loss or Less）	获得收益（Gain）	稳定的（Stable）	幸存者的合理利润（Reasonable Profit for Survivors）
目标市场（Target Market）	高收入者（High Incomers）	中等收入者（Middle Incomers）	多数群体（Majority）	低收入者（Low Incomers）
消费者类型（Consumer Types）	创新者（Innovators）	早期接受者（Early Adopters）	早期主体&后期主体（Early & Late Majorities）	落后者（Laggards）
弹性需求（Need Elasticity）	很少或没有（Poor or None）	增加（Increasing）	高（High）	高或最高（High or Highest）
对环境的抗性（Resistance to Environment）	很少（Poor）	最好（Best）	取决于经济（Depends on Economy）	加速下线（Acceleratingly off Lines）
市场变化（Market Change）	市场创造（Market Creation）	市场拓展（Market Expansion）	市场延伸（Market Extension）	寻找新市场（Looking for New Markets）
卖方类型（Seller Type）	预兆（Harbinger）	追随者（Follower）	保守的竞争对手（Conservative Competitor）	模仿者（Imitator）
营销策略（Marketing Strategy）	创新&保护（Innovate & Defend）	效仿主流（Imitate Mainstream）	扩充现有路线或（Expand Current Lines or）	寻找新概念取代明星产品或技术（Looking for New Concept Replace Star Products or Technology）
战略重点（Strategic Focus）	拓展市场份额（Expand Market Share）	市场渗透（Market Penetration）	保持市场份额（Keep Market Share）	生产力或工艺（Productivity or Craftsmanship）

续表 8.1

特点	介绍	增长期	成熟期	下降期
营销重点（Marketing Focus）	宣传（Publicity）	品牌偏好（Brand Preference）	品牌忠诚度（Brand Loyalty）	宣传或选择性（Publicity or Selective）
品牌忠诚度（Brand Loyalty）	无或弱（None or Weak）	发展中（Developing）	强烈（Strong）	下跌或强烈（Declining or Strong）
营销费用（Marketing Expense）	高（High）	高（低于%）[High（Lower on %）]	减少（Decreasing）	不断减少（Continually Decreasing）
分销渠道（Distribution Channel）	特别（Specific）	选择（Selective）	加强（Intensive）	选择性或特定（Selective or Specific）
竞争者数量（Number of Competitors）	小型 & 直接（Small & Direct）	庞大数量（Great）	稳定（Stable）	小型 & 专业（Small & Professional）
产品线（Product Line）	很少（Few）	增加（Increasing）	最多（Most）	很少（Few）
市场细分（Market Segmentation）	非常少（Very Little）	增加（Increasing）	非常精细（Highly）	减少 & 具体化（Decreasing & Specific）
产品（Product）	基础（Basic）	提升（Improving）	分化的（Differentiated）	简化的/合理的或像手工艺品发展（Simplified/Rationalized or Craftsmanlike）
产品改进（Product Modification）	频繁（Frequent）	主要部分或单位（On Major Part or Unit）	样式更新（Style Update）	少或没有（Little or No）
技术变革（Technological Change）	创新（Innovative）	提升 & 差异化（Improved & Differentiated）	差异化 & 多元化（Differentiated & Diversified）	多元化（Diversified）
制造成本（Manufacturing Cost）	高（High）	减少（Decreasing）	稳定（Stable）	减少（Decrease）

续表8.1

特点	介绍	增长期	成熟期	下降期
营销成本（Marketing Cost）	高（High）	减少（Decreasing）	稳定（Stable）	减少（Decrease）
零件库存（Parts Inventory）	少量（Small）	庞大（Large）	种类增加（Increase in Kinds）	少量（Small）
服务需求（Service Need）	频繁（Frequent）	减少（Decreasing）	费用增加（Increase in Fee）	少量（Little）
功能需求（Need for Function）	高（High）	中等（Medium）	低（Low）	非常低或没有（Very Low or None）
提升改进（Improvement）	—	—	改进（Improvement）	—
产品感知（Product Perception）	新工具（New Tool）	标准设备（Standard Equipment）	状态反射器（Status-Reflector）	娱乐源（Entertainment Source）

表8.2 产品生命周期各阶段的设计心理指标

特性	导入期	成长期	成熟期	衰退期
机能	优越感	稳定感	阶级感、身份感、合理化	存在感（最低合理化）
操作	安全感	胜任感	个性化、演示感、创作感、趣味感	娱乐性、戏剧性
外观	新鲜感	认同感	意义感、知识性、故事性、艺术感	意义感、知识性、故事性、艺术感
产品观念	工具	器具	道具	玩具
设计理念	功能>造形	功能=造形	功能<造形	造形

（1）"工具"阶段：产品创新的源头主要来自技术和观念。在产品生命周期的开始阶段里，消费者对产品的期望会较偏重于新技术或新观念所能产生的机能本身，因此使产品具有较强的"工具"性格。若将设计理念的两个极端——机能（Function）和造形（Form）——当作比例指标，此时之设计理念应重"机能"胜于"造形"。产品机能上，强调相对"优越感"；操作上，关注使用"安全感"；外观上，突显"新鲜感"以吸引眼球，获得目标用户的关注。

（2）"器具"阶段：随着技术改良、量产规模扩大、消费市场增加与扩张等进展，产品的"工具"性格渐趋下降，相关企业的"产能意

识"渐趋抬头，进入纯正的"工业"设计进程。产品造形配合开模量产等生产性条件的妥协情况明显，产品演进为中性的、生活必需品的"器具"角色。基于产品技术理性的机能表现，造形成为机能外显符号，"机能"与"造形"相互表现，"造形即机能""机能即造形"或"造形与机能合一"的情况普遍且明显。设计上要能显示出"机能稳定感、使用胜任感、外观认同感"等体验感受的产品被采用的机会相对较高。

（3）"道具"阶段：市场区隔是成熟期的主要内涵之一。大众市场区隔细分，分众市场出现并受到重视，各个分众都需要能满足其身份地位及心理需求的产品以满足其各自的客群特性需求。于是产品的"道具"性需求出现，用户导向的"人本意识"渐趋明显。产品的主要采用目的，由"功能提供"转换成以表现消费者的"情境提供"为主。尽管技术的进步使得产品机能的表现已渐趋完善，但机能仅被当成一种"构成的基本要件"的情势将会愈加明显。"造形"被赋予的期望提升明显高于"机能"，设计理念宜以"造形"为重，而"机能"配合之。为了要区隔市场，所以要在合理化的机能上表现出"阶级感、身份感"，针对分众客群个性化体验需求，在使用上及操作行为上要彰显"演示感、创作感、趣味感"，产品造形则被赋予"故事性和艺术感"，强调其"意义感及知识性"。

（4）"玩具"阶段：当既有产品技术被具有破坏式创新潜力的新技术或新观念挑战或逐渐取代之后，原本技术产品将从原来的机能供给市场被逐渐淘汰，消费者对原有机能的期望将会渐次下降至低点，但用户对操作、外观的期望却有可能会因为新市场机能的重新定位而朝两极化发展——高端艺术品（如具有收藏价值的餐具）、低价生活用品（一次性餐具）。就高端部分而言，此时产品的"玩具"性格大幅增加，"造形"的重要性几乎可完全取代"机能"。产品的"玩具"价值，可以如艺术品般地昂贵与高价，也可能像一次性产品般地普通与廉价。由新技术或新观念所产生的新的产品生命周期，则开始另一个新的循环，或进行旧循环的再循环。

8.3.2 技术发展 S 形曲线

理查德·福斯特（Richard Foster）于 1986 年出版《S形曲线：创新技术的发展趋势》（*Innovation: the Attacker's Advantage*），提出 S 形曲线理论，探讨创新技术的发展趋势，指出科技效能改善率和科技在市场的采用率会呈现一致性的 S 形曲线（图 8.2）。

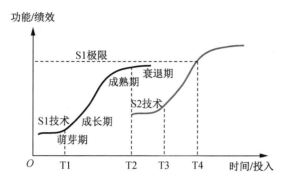

图 8.2 技术发展 S 形曲线

任何技术（S1）都有其应用的局限性和功能极限。科技效能改善率在科技萌芽期或初期发展阶段中是相当缓慢的；随着整体科研投入的增加，改善速度开始提升，进入技术成长期；提升至某个程度之后，进步幅度会明显趋缓，相当于进入技术成熟期；之后不论投入多少努力，也很难再有高度发展或改善的情况，此时相当于趋近该技术的瓶颈或技术极限，进入该技术发展的饱和期。

然而，并非所有科技都有机会达到其极限或走完所有进程，会因为新科技，特别是所谓不连续科技（Discontinuous Technologies）的出现而提早被淘汰或进入衰退期。新技术（S2）可能来自同一个产业行业，或来自先前完全无关的产业行业。在新技术初始导入阶段，会因新技术初始用途的设定并非针对本产业而设，或新技术尚在起步萌芽阶段等因素，所以会出现新技术的功能质量或绩效表现不如既有技术的情况，但随着企业研发资源的投入或产业更多竞争者的加入研究发展，大幅度地推进新技术的整体表现和功能应用，逐渐形成新的 S 形曲线并取代或淘汰既有技术。

若新科技是由全新的知识基础所建构的，其创新就是不连续的，不连续的技术创新可能会在任何一个技术发展阶段里开始发展，若新技术会颠覆既有产业竞争结构，而许多企业又必须采用新技术才能生存，可称此种情况为"技术典范转移"，此时，该不连续技术创新被视为一种"破坏式"的技术创新。典范移转的时机基本有二：一是自然发生的，在现有技术成熟且趋近于极限瓶颈时；二是基于共荣发展引发的，新的破坏型技术在利基市场上发展，受到产业竞争者或合作者共同关注的时候。在科技高速发展的近代，破坏式技术常在既有技术未到达极限瓶颈前就出现。每条新的 S 形曲线又再被另一个新的破坏式科技所发展的 S 形曲线所淘汰，而出现技术典范转移以及新的领导者及新的输家，这种情况被经济学家约瑟夫·熊彼得（Joseph Schumpeter）称为"创造性

破坏"（Creative Destruction），并指出"创新可视为生产要素的重组"。

"创造性破坏"突显了创新管理及设计技术不断求新求变的本质与属性，也是创新管理最需要关注的一项议题。无论是以月为研发周期的手机产业或是以年为单位的汽车产业，设计在本质上都在从事未来的工作。设计师可以通过S形曲线理论前置观察产品技术或相关科技的进程趋势，适时地选择前瞻发展技术，以利于产业竞争，以适应市场需求，以便于企业成长。

8.3.3 造形发展J形曲线

根据造形生成之主要因素——技术和市场——可将"造形力"定义为："产品造形发展脱离技术发展和既有市场观念限制之能力"。产品造形发展受既有技术规范和市场观念的限制愈大，造形力愈弱，反之则趋强。技术力、市场力与产品之功能造形、装饰造形具正相关，可通过造形量之变化，了解造形力之发展情形。以产品生命周期之各阶段为横轴、造形量为纵轴，可得出一条形如大写英文字母J之"造形力发展曲线"（图8.3），简称"J形曲线"（陆定邦，1997），各阶段特性说明如下：

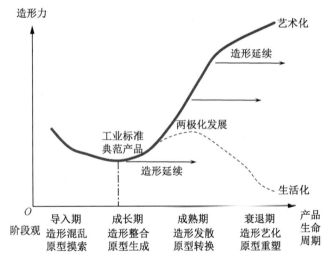

图8.3 造形力发展J形曲线

导入期通常是新技术发展初期，造形力同时受到新旧技术、新旧市场之互动发展，以及新产品原型未定型等的影响而有偏低的情况，造形力呈负斜率发展。新技术时代的来临，意味着新产品的诞生需要有新造形与之配合宣示。然而，新造形的形成却存有以下的矛盾：若新产品造形与前技术产品造形无明显差异，则新技术的功能不易被认知，将会影

响新产品的扩散速度与能量；若差异过大，则容易形成消费者面对全新产品时的不安全感，反而会提高消费排斥力。

成长期的主要特征是典范产品的广被采用或是主流产品造形（Dominant Product Archetype）的形成，市场高度成长，量产规模迅速扩大，产品制程设计的需求远多于或大于产品本身之设计。因此，成长期中将呈现出最低的造形力。此外，市场模仿者或产业竞争者的加入亦使得消费者对典范产品原型的造形认同感趋强，社会性造形共识性与仿同性亦趋强，此亦抑制了造形力在此阶段里的发展或提升。

成熟期中的造形力将会有大幅度的增长，其主要理论依据为：技术发展逐渐趋近发展极限、市场高度区隔或细分、产品多样化发展、有最多的产品供应者且集中于大型供应商、较高的消费需求弹性、扩张策略和转移策略成为主要产品策略等。此外，产品新用途和新观念的开发，以及外观样式的愈受重视等，亦使造形力的提高成为市场竞争的重要努力目标。

衰退期随着更新和更好产品技术的出现而来临，现有产品技术的重要性降低，只有少数技术较好的竞争者在不断找寻市场新机会下得以存活。产品造形在成熟期中呈多元化发展，并保有"造形延续"之情况。亦即，为维系各区隔市场的商业发展，各区隔市场主流产品的造形会做渐进式发展，形成多典范产品并存的情况。然而，进入衰退期之后，将明显呈两极化发展：采用最低可接受产品质量（Acceptable Product Quality）的低价量产路线，以及采用高价格、高质量的产品艺术化路线。前者在维持现存有限产品的发展以及生产力的继续运作，仅维持少量或最低量的造形力；后者则继续创新产品观念或样式，将拥有成熟期更高的造形力。

8.3.4　创新采用与扩散理论

创新（Innovation）常被误以为与发明（Invention）相关，二者在本质上则明显有别。百度百科指出，"发明是运用自然规律而提出解决某一特定问题的技术方案"[③]。《中华人民共和国专利法实施细则》指出，专利法所称的发明是指"对产品、方法或其改进所提出的新的技术方案"，其核心是"对历史为新的技术方案"，在以往申报资料当中前所未见者方可谓之发明。创新最初是指科技上的发明或创造[④]，后来在意义上被引申扩大，用于指称"在人的主观作用推动下产生以前没有过的设想、技术、文化、商业或者社会方面的关系"。MBA智库百科指出，创新是"为客户创造出新的价值。把未被满足的需求或潜在的需求转化

为机会,并创造出新的客户满意"。因此,创新活动是一种资源赋能或加值程序,其目的不在强调技术突破或利润最大化,而是聚焦于创造商机以及更多的客户价值,进而创造客户、创造市场。综上而论,创新的核心是"发展出对市场为新的商业关系",在以往商品(产品、服务及系统)类型中未曾出现的新品项或其分类者,可谓之创新。

就创新具体化程度或创新构想的采用者而言,创新程序主要有二:生产者的创新程序及消费者的创新程序。生产者的创新程序可分为"技术创新程序"与"产品创新程序";消费者的创新程序可分为"创新采用程序"与"创新扩散程序"(图8.4)。设计学以人为本、以人性为依归,相对而言,会更加关注市场需求或消费者的创新程序。创新采用程序与创新扩散程序之理论内涵,扼要分述于下:

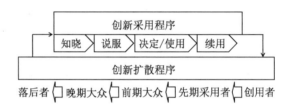

图8.4 创新采用程序以及创新扩散程序

影响消费者采购或采用新产品的程序理论,称创新采用程序(Innovation Adoption Process),主要历程阶段有五:知晓(Aware)、说服(Persuade)、决定(Decide)、使用(Use)、续用(Continue)。学者分析指出,各阶段间具有不同的影响因素,例如,影响"知晓"顺利发展到"说服"的主要因素包括社会规范、偏异裕度、沟通整合、消费者特性等;影响"说服"成功进展到"决定"的主要因子有相对优点、兼容性、复杂度、传达性、试用性等;影响"使用"满意度进而发展产品忠诚度,关乎"续用"该产品的要素有基础设施支持度、易使用性、便利性、需求实现度、实时利益性、价格、感知危险性、目标消费者的创新接受程度等。其中,影响"说服"到"决定"的要因(相对优点、兼容性、复杂度、传达性、试用性等)广被商管学者采纳,并认为是决定新产品初次能否被采购使用的关键。

然而,随着技术的发展以及社会脉络的演变,许多因素已不再深刻地影响采用者行为,如"试用性",会因消费者保护法的逐渐成熟与政府工作人员的认真执法,该因素的重要程度大幅下降,例如,世界多国现行法律规定,除特定类型商品外,消费者可以在一定试用期限之内不需任何理由退还货品。基本上,创新采用程序理论以商品为核心立论,故宜从产品被采用相关的技术能力及市场速度视角出发,整理归纳相关

内容；创新扩散理论则以不同目标人群的特性立场论述。在影响创新采用的各阶段因素之中，以"人群"为核心考量的相关因素，如社会规范、偏异裕度、消费者特性以及目标消费者的创新接受程度等，更适合在创新扩散程序理论中加以论述。

作者检视所有因素，归纳出影响创新采用的八项核心因素，前四项（兼容性、优越性、使用性、传达性）与产品技术力关系紧密，是影响"创新产品采用决定"的重要因素；后四项（价格敏感性、感知危险性、实用性、便利性）与市场接受度关系密切，是影响"创新续用行为"的重要因素。此外，不同学者指出，未来"组织追随构想发展""创意想法等同于新货币"等重大观念变迁，以及创业、创客、众筹等新兴商业活动之创新发展，使得企业客户的创新采用行为会更加趋近于市场用户行为。将所提因素，分别从消费者（用户）和企业体（客户）视角定义，条列于表8.3。

表8.3 影响创新产品采用决定及续用行为之八大因素定义

影响因素	消费者（用户）立场定义	企业体（客户）视角定义
兼容性	新产品用途与采用者既有经验、需求或价值观相一致的程度	企业现行运作方式，为相应产品创新配合调整的程度
优越性	新产品较竞争或被目标取代产品为优的条件和程度	产品创新对企业组织具有重要且正面改善意义的程度
使用性	采用者在新产品学习与操作使用上调适的难易程度	产品创新所需技术，为相关单位掌握和应用的难易程度
传达性	新产品预期使用结果为潜在采用者察觉知晓的难易程度	企业内外部相关组织对产品创新内涵和意义取得共识的难易程度
价格敏感性	新产品定价对采用者决策的影响程度	创新产品之短期投资回报率考量对企业决策的影响程度
感知危险性	新产品使用上所感知之疑虑、风险或不确定性的性质与程度	产品创新对相关组织可能衍生的负面效应及其程度
实用性	新产品功效能够达成厂商宣称预期效用的实现程度	创新产品达成企业或事业策略目标的效能程度
便利性	新产品相关耗材、零件、服务等的方便取得性或配合程度	产业系统或资源在产品创新和扩散上被需求的整体配合程度

杰弗瑞·摩尔（Jeffery Moore）在1990年代出版的两本专著——*Inside the Tornado：Strategies for Developing，Leveraging，and Surviving*（《暴风圈内：发展、利用和保留高增长市场策略》）、*Crossing the Chasm：Marketing and Selling High-Tech Products to Mainstream Customers*（《跨越鸿沟：向主流客户营销和销售高科技产品》）——中指出，创新扩散理论的采用者人群可分为五大类型，包括：

创用者（Innovator）、先期采用者（Early Adopter）、前期大众（Early Majority）、晚期大众（Late Majority）、落后者（Laggards）。其中，创用者是在创新技术产品初现市场之时最早的一批消费主力，虽然自成一格，但对于创新产品或其创新技术而言，多具有良好的社会引领作用和示范宣传意义；先期采用者随后浮现，该人群对前期大众的创新采用行为有重大的影响力；晚期大众多是在舆情压力之下采用创新技术产品，因为他们若再不及时采用，便会自觉被社会孤立；落后者是最晚出现的采用人群，独树一格，有自己坚定的价值观，其数量不在少数，所以需要不同的策略思维加以应对（Moore，1995，1997）。以下根据摩尔在1990年代的研究，就各采用者类型顺序扼要描述特性于下：

（1）创用者：约占市场人口的2.5％，大多是高收入者，是专业或社交等非正式交流网络的关键部分。这群人是天生的冒险家和实验者，喜欢了解最新和最伟大的创新，渴望探索任何新的产品及技术，所谓增值的概念并不适用于他们。与其他采用者类型相比，创用者相当宽容，不计较昂贵的产品售价，可以原谅不良的文档记录或产品功能不佳与欠缺，他们就是想要了解产品或技术的真实功用。

（2）先期采用者：约占市场人口的13.5％，多属于参与社区组织的意见领袖。他们多具远见，期望通过率先运用新产品来获得较大的竞争优势，具有将新兴技术与战略机遇相匹配的见识，决策时不依赖完善的前人经验，具冒险精神，愿意尝试使用尚未经过验证的新技术以寻求工作上或生活上的突破。在所有采用者类型中，先期采用者对价格的敏感度最低，此类人群是与前期大众接轨的重要纽带。

（3）前期大众：约占市场人口的34.0％，该消费族群基本上是实用主义者，喜欢管理风险而不愿意冒险，希望在进行实质性投资之前，先找到行之有效的参考资料，他们基本上代表了任何新技术产品的大部分市场份额。他们对新技术持中立的态度，想为现有工作业务购买可提高生产率的产品。他们偏好技术进化而不是革新，喜欢采用被公认有用的产品并对价格敏感。他们谨慎评估并采购具整体解决方案的产品，希望将目前工作或生活模式的不连续性降至最低。

（4）晚期大众：约占市场人口的34.0％。与上述采用者类型相比，他们大多是社区组织的成员，是追随者或保守派，很少具有领导才能。由于经济或社会原因，他们经常被迫采用新产品（此时而言，已成为常见产品）。对价格非常敏感，疑心强且要求高，不愿意为任何额外的服务付费。他们需要简化产品系统，寻求整体解决方案，喜欢以很大的折扣价购买捆绑许多商品的套装产品。从本质上而言，他们相信传统而不是进步，必须与世界上多数人保持一致，所以会忧心新高科技并反对不

连续的创新。

(5) 落后者：约占市场人口的 16.0%，数量不可小觑。他们是最"本地"和最孤立的一个群体，对新技术产品抱有怀疑态度，顽固地抵制变革。因此，绝大多数的产品和系统并非为他们设计或考量，而是围绕着他们而销售。在许多属于换季或汰旧概念的市场渠道里可以看见这群人，在略为凌乱的商场环境中，在堆满过期商品的柜台上，认真挑选具有"高残余价值"的商品，以很大的折扣或近乎成本低廉的售价采购商品，满载而归。

将创新采用理论所得的产品影响因素，与创新扩散理论的用户价值特性加以关联（表 8.4），可以看出各采用者之间的差异，以及技术研发、产品设计、市场营销所需跨越的鸿沟。落后者这一采用者类型，被刻意地屏除在分析对象之列，主要是因为"绝大多数的产品和系统并非为他们设计或考量，而是围绕着他们而销售"，对于从事创新以及未来工作的设计技术而言，重要性不明显。

表 8.4　各采用者类型受不同创新采用因素之影响程度

创新采用程序影响因素	创新扩散程序之采用者类型			
	创用者	先期采用者	前期大众	晚期大众
兼容性	·	○	●	●
优越性	○	●	○	·
使用性	·	·	○	●
传达性	·	·	○	●
价格敏感性	·	·	○	●
感知危险性	·	·	○	●
实用性	·	○	●	○
便利性	·	·	○	●

注：影响程度标示方式——高"●"，中"○"，低"·"。

从宏观而论，创用者和先期采用者的类型特性较为相近，而前期大众和晚期大众类型特性之间相对近似，先期采用者和前期大众之间具有一道鸿沟（Chasm）。从微观而论，在新技术产品开始阶段里，尽管各个要素均须具备，但是需要更加聚焦于新技术产品与竞争产品在相对优越性上的差距，兼容性与实用性则次之；倘若欲被先期采用者所认可采用，则须大幅提升产品的兼容性与实用性质量；如欲获得前期大众的青睐，则须提升所有要素的属性质量，缺一不可；如欲获得晚期大众认可，也要完备所有要素质量，但是在优越性方面反而不需要刻意突显。表 8.4 可被视为一种用以描述市场变化规律的创新管理设计技术指南，

是一种阶段观，也是一种变科学。

8.3.5 企业创新目的

一般而言，新产品计划多会根据企业所拟定之策略目标而制定发展方向，目标管理或绩效管理是常见的管理手段。绩效涉及目标制定，目标则和所从事的工作或活动的目的相关，故需深刻掌握企业创新的目的。企业创新的目的不一定是获利或与赚钱直接相关的。托马斯（Thomas，1999）将企业的策略目标分成八大类（图8.5）：① 建立或强化企业长期竞争优势；② 提升企业品牌形象及技术质量；③ 改变产业或企业发展策略方向；④ 提升技术部门之研究发展能量；⑤ 通过产品及服务提升财务收益；⑥ 强化营销效能以提升产能产值；⑦ 促进营运利用以避免资源闲置，以及人才是核心竞争力；⑧ 善用并开发人力资源。可以"机会/效能""利润/成本"为轴线，建构"利益矩阵"，以协助设计师定义出能与企业目标或事业策略相结合的创新目标或策略发展方向。

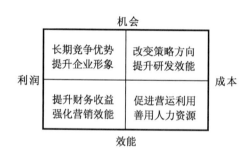

图8.5 利益矩阵与策略目标

在创新目标之中，长期竞争优势、企业品牌形象，二者与企业体质和长期发展利基相关；发展策略方向、开发人力资源，二者与未来发展机会相关；提升研究发展能量、促进营运利用，二者基本涉及各种资源的有效利用和节约；只有提升财务收益、强化营销效能，二者才和获利收益直接相关。近年来，环境保护与社会责任等议题，已成为企业持续经营的重要发展课题，尽管无直接获利帮助，但可间接获取庞大的潜在商机，所有企业都需关注、了解与培育相关人才。毕竟，创新是"为客户创造出新的价值"，其核心是"发展出对市场为新的商业关系"。设计师可根据构想的发展潜能或创新属性，赋予适当的商业运作模式，然后从利益矩阵中选取可以达成且为企业所需求的策略目标作为产品设计的目标，以促成多赢局面。

8.3.6 创新策略的管理模式

不同创新阶段的管理需要不同的策略思维,"创新管理是创新流程管理和变更管理(Change Management)的结合"④。从设计科学是一种变科学的角度视之,设计技术存在的意义及更大的价值即是对"自变"或"主动创新"的观念指引与策略指导。将上述各个与创新相关的理论加以融通整合,特别是参考摩尔的《暴风圈内:发展、利用和保留高增长市场策略》、《跨越鸿沟:向主流客户营销和销售高科技产品》两本专著,可以得到"创新策略的管理模式"(图8.6)。以下分不同方面来说明各阶段间的主动、从动或互动变化情况。

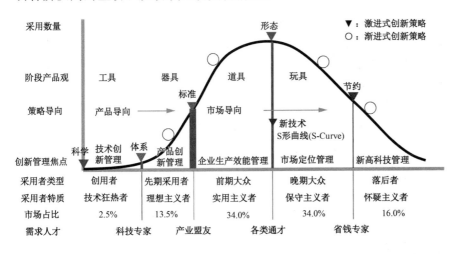

图 8.6 创新策略的管理模式

就产品阶段观而言,产品会经历"工具、器具、道具、玩具"不同的本质认知发展阶段,然后逐渐被新一轮的技术产品取代而进入另一个新的循环。设计策略的导向会因本质属性或认知意义的演化而有所调整。相对而言,前半段会以关注技术或物件价值的"产品导向"为主,后半期将以强调意术或用户体验的"市场导向"为重。就技术创新而言,相对于阶段产品观而论,有四个演进历程——技术萌芽期(工具)、成长期(器具)、成熟期(道具)、衰退期(玩具),可参考创新技术发展之S形曲线理论掌握创新技术的发展模式,适切地投入研发资源,分别关注五个S的阶段性发展,亦即"科学(Science)、体系(System)、标准(Standard)、形态(Style)、节约(Save)"。

5S阶段间各有其创新变化之管理焦点,分别是技术创新管理、产品创新管理、企业生产效能管理、市场定位管理、新高科技管理。因为

管理聚焦的差异，而有差异的创新目标，例如，"科学"阶段会更加强调提升企业品牌形象及技术质量以及提升技术部门的研究发展能量；"体系"阶段会更加关注促进营运利用以避免资源闲置，以及人才是核心竞争力，人才培养及开发人力资源；"标准"阶段会转而聚焦于通过产品及服务提升财务收益和强化营销效能以提升产能产值；"形态"阶段会投入更多的资源提升企业品牌形象及技术质量，改变产业或企业发展策略方向；尽管"节约"阶段的重点不是在原有发展方向上的技术与产品创新，但却是源自前一阶段中开始发生的新一轮新高科技发展的重要阶段，故需投入更多的研发资源在科学及技术方面的开发与整合，特别是在建立或强化企业长期竞争优势以及改变产业或企业发展策略方向之上。

随采用者类型特质的演进，产品定位及市场营销策略的重点也需前置准备，主动调整，变更管理，管理动态，动态管理。基本上，创用者类型的产业及市场用户以"技术狂热者"比例为高，可以其为对象设想，采用相对应的设计策略及创新管理思维。相对而言，先期采用者类型之产业及市场用户以"理想主义者"成分为浓，前期大众类型以"实用主义者"数量为多，晚期大众类型以"保守主义者"个性为强，而落后者类型中以"怀疑主义者"色彩之比例为高，不同类型特性明显有别，故需不同设计思维与价值主张与之对应。

对于创新构想采用者的产业或企业用户而言，阶段间的接续发展，需要不同的人才资源，方能成就其势、完善其事。新高科技会从哪里出现，自然便会从该方向寻找相关科技专家的协助，技术体系才会完备，创新发展速度才会突飞猛进；要促进产业标准的建立，必然需要企业伙伴及同产业从业者的协力与支持，产业联盟模式，是化敌为友、扩大共荣的最佳策略之一；要发展技术应用、延伸及衍生产品和服务，需要各类通才（Generalists）的协同研发与创新，各安其位，各治其事；要能说服保守主义者和怀疑主义者，需要一批懂同理心的省钱专家协助，尽管许多创新并不是为了这批消费人群而设计，但是就市场比例而论，这群消费者却占了 16%——近 1/6 的市场份额，不能小觑，不容轻视。

8.4 知识产权的创新策略

在传统思维上，待技术或产品创新完成并通过一系列科学程序验证之后，才会确认创意成果的创新特性与属性，着手进行专利申请以及知识产权保护等相关事宜。在现代产业高速创新发展的情况下，需要以后

现代主义的设计技术思维看待之。亦即，在创新设计的发展过程之中，便可通过适当的设计技术，开发"多维层知识创新架构"，自聚焦所在之点，往内、往深、往外、往上扩散发展出各类相关知识产权，在确认可专利性或智财保护需求性之后，再择其中关键者，通过制式程序及地域国家法规，做适当的申请与保护。

所谓多维层知识创新架构，是一种用以开发不同层面及维度观点的知识创新模式，其理论架构呈开口部逐渐扩大的立体盆状结构（图8.7）。从侧面图观之，自下而上，具有多层纵向结构，可将所拟创新的对象物置于底层，通过上视图所示的多维网状结构，以螺旋方式向上、向外开展设计，循环发展出上层架构及其内涵，逐渐改变设计产出或创新成果的属性、类型、功用与价值，最终获得各种可转换为不同知识产权的创新构想。不但创新本身可以通过各种方法创造出来，创新目标也是可以运用适当的设计技术加以创造出来的，此点呼应先前所提"创新是对市场为新的商业关系发展，为客户创造出新的价值"，并为该观点指出可行之道以及具体观念工具。

图 8.7　多维层知识创新架构

多维层知识创新架构的主要功用，是通过多维属性架构的创新思维转换，引导多层次创意发展，将原属功能层面的产品设计往上发展出事

业设计、企业设计，甚至到产业设计的层面构思，从单纯技术应用发展到产品延伸，再提升至品牌价值，进而成为产业核心。创新构想在动态循环发展之下，依循动能，顺势诱导，能将原本属于渐进式创新的构想质量，发展为跃进式的创新构想体质，使构想成为企业新兴的创价资源。

用以引导创新构想螺旋向上发展的多维网状架构，由数个维向指标所构成，包括（但不仅限于）发想方向、创新本质、创新目标、创新利益、创新采用、创新层次、创新聚焦、创新事物等，设计技术操作者可根据企业核心竞争能力及产业竞合条件等，增减或调整网状架构的维向指标属性及数量。操作时，亦可参考企业属性，将不同维向指标置放于"顺向逻辑"位置，亦即，前后脉络容易联想或贯通整合的顺序位置，以方便"创想进程"，顺利进入下一个回合的"知识创新循环"。

在每个维向指标之上，均设置有若干个"阶段引导"，其主要功能是循序渐进地引导构想发展，控制缓坡向上引道的倾斜角度，让创意思维容易向上滚动，旁向融合不同思维养分，丰富内涵、增长规模。就理解容易程度或所谓顺向逻辑，介绍所推荐维向指标的阶段引导于下：

在"创新层次"上，可自下而上地设置产品设计、事业设计、企业设计、产业设计等层次，引导设计技术操作者将预期设计成果往更高、更大的层面发展。在"创新聚焦"上，划分出功能构件、操作构件、感官构件、系统构件等阶段引导，指出创新发展的聚焦路径，要从机能到行为、局部体验到整体结构，引导设计技术操作者灵巧运用转换焦点的方式，将预期设计成果往更深、更广的方向拓展。在"创新事物"方面，会因创新聚焦的不同，或是在不同创新层面的需求差异，而在设计发展中出现相同品项中的不同构想、差异品项中的多元巧思、相同（商品或服务）类型以及差异类型中的各类创意成果。比较所得创意成果与既有商品知识结构，会将"发想方向"从局部差异，往品项创新方向演进，会从技术创新往组织创新延伸，并将创新本质从原本只想发展同世代的另一新品，提升至次代新品，进而升华至新世代的模式创新，再进化为颠覆世代的产业策略。此时，"创新目标"也将随着创新本质的变化而有所调整，有的善用资源，有的提升效能，有的增加收益，有的着重策略优势的建立，有的强调品牌价值与品牌形象，相对引申出各种"创新利益"，包括产品线延伸、新产品线、类型创新以及事业创新等。这些创新利益的主要关系者，需要关切在"创新采用"情境中会产生的各种利害关系，这些情境会随个人生活、家庭生活、工作生活甚至文化生活背景的不同而产生不同的意义和价值。在产品设计层面上的发展告一段落后，再盘旋向上，发展至事业设计，甚至到企业设计、产业设计

等层次的知识创新循环。

以下介绍女性文胸产品作为"待创新商品"的案例，说明多维层知识创新架构的运作模式。首先说明，"创新目标"是在参考其他维度架构之后再总结出来的综合价值判断，因此不作为本案例说明的核心。

操作多维层知识创新架构之第一步，是将"女性文胸产品"置于图形正中央位置，绝大多数造形设计师会期待下一个产品设计的特性，会偏向于善用人力资源下的另一个新产品，为节省开发成本而成为产品线延伸之一个分支，是一个依然以个人生活使用的产品设计，在外观造形上谋求与自身品牌的系列感，同时也要凸显与竞争品牌的差异性，或许强调布料质感、色彩搭配、蕾丝绣工等相同品项的局部差异，或许聚焦不同生活形态之质量差异，综观之，所产出之设计构想仍难脱离"成熟女性文胸产品"的范畴。若将个人生活往"家庭生活"延伸，进阶到第二层，同样顺时针地参考多维层知识创新架构运作，此时会使设计者往不同的创新空间发想。家庭生活必然不只是一个人生活，既与事业设计相关又与操作构件相关的创新，将会引导出现差异品项，更有机会成为次代产品之新的产品线，循此路径发展，可以得出"少女文胸产品"的创新方向，是一个自文胸产品被创造出来之后，始终未被充分满足的用户族群，有超过八成的女性在少女期间未曾获得充足且正确的文胸产品选购及使用知识。碍于篇幅，此处不拟详述。显然，这会是一个新的事业机会的开端。

再往上一层次发展企业设计，这时需要认真回顾所属企业的愿景与使命，要寻找技术创新的突破口。在本书撰写之际，很多人会直接联想到物联网、大数据、人工智能、智能制造等显而易见的科技趋势，这些都必须考量，但更需要关注"人性科技"的发展与创新。人性科技是以"个众"需求为主要对象，以用户"自我为中心"的感受评量所发展出来的科学技术方法。知识可分为显性知识和默会知识。依此分类概念，可将人性科技的设计知识分为"应用计术"和"使用技术"两大类型。前者概指"设计者在创新发展上必须掌握的知识与技能"，而后者泛指"使用者在了解与运用创新上所需发展出的适配性技能"，例如，手势、表情、情意沟通、反射动作、自由联想、体能条件等，是一种"融合默会知识、自我感受、相对量测的知识内涵和技术应用"。纳入人性科技趋势，朝向"工作生活"方向探寻以相同类型感官构件创新企业事业模式的发展机会，于是可以得到"女性胸型量测模式"及相关技术工具的创新发展方向，这样女性胸型私密不再受到导购的侵扰，用户个人可以自主量测，自行感受并决定佩戴舒适之方式及程度，可预先掌握生理变化（少女发育、月经周期、育婴胀奶、更年消减等），事前排解舒适性

降低问题。再往上一层朝产业设计发展，更可看出女性文胸作为一种既贴身又贴心的"健康照护平台"的重要性，此时的文胸产品已不再是单纯的文胸功用，而是多种科技产品的附加平台，于是平台技术成为新一波的技术创新前沿。

多维层知识创新架构可以视作一个创新思维引导平台，从成熟女性文胸产品到少女文胸产品，再延伸至女性胸型量测模式，最后发展到健康照护平台，再从健康照护平台返回于女性文胸产品之上。此点与古人所云"见山是山，见山不是山，见山还是山"的三部曲相呼应。

8.5 知识产权保护与利用

设计管理的对象，具体而微的包括产业、企业、事业、系统、产品、构想等相关的"产、销、人、发、财、资"。展开来看，包括一切与企业持续和创新发展相关的知识、智财、策略、愿景、技术、政策、关系等。知识产权为其中之关键，必须了解知识产权生成、保护及运用等相关知识与技术，以完备创新管理之基本技能。

创新的目的是创造知识。1994年，野中（Nonaka）认为，被赋予意义的讯息（Message）为信息（Information），经过整理过的信息才叫知识。维基百科列有诸多有关知识的定义，包括："知识是通过经验和联想而能够被熟悉，进而了解某件事的这种事实或状态"；"知识是抽象的，是传达概念的一种形式"；"知识是结构化的经验"，结构化，在某种意义上代表"具象"；"知识具备三大特征——被证实的、真的和被相信的"[⑤]。为方便论述，本书采用最后所述的定义，即"知识是被证实的、被相信的和真实的事实"，因为被证实，所以被相信；因为被相信，所以接近于或等同于真实的。知识本身可以用多种媒介呈现，包括文字、符码、声音、造形、产品、行为、技术、现象、景观等许多。知识可转换发展为技术，从技术进而实现想法，化身成为信息、产品、服务、系统等创新成果，循环相生，生生不息。

创作、设计、发明、想象、推论、联想、分析、归纳、统计、策划等活动均属于"知识性活动"。知识本质上可分为定量（Quantitative）及定性（Qualitative）两大类，各有所用。理工背景者多认为定量数据为客观科学，许多事物可以量化计算，如一加一等于二；人文社科背景者多采用定性资料，许多事物脱离原始情境便容易走样，如一加一不必然等于二。设计科学位于其间，经常面对深奥的哲学问题，在处理工程事宜时，要维持一与一的稳定；在探讨人文艺术时，要顾及一与一的差异。专利保护项均以文字表述，看似人文，但在面对专利分析时，却要

以理工思维应对。

知识在尚未获得证实或被相信之前，是以"想法、构想、概念"等方式存在。其中，以构想和概念最常被设计师采用，作为交流讨论的指称。就中文字义而言，概念者，"大概之意念"；构想者，"建构中的想法"。二者意义相近，但"进程"不同，构想尚在构思阶段之中，而概念已经初具雏形。构想相对为前、为基。知识的基础是概念，概念的前身是构想，构想的雏形是什么？

这是一个大哉问的哲学问题，目前仍难有定论。有许多人会认为构想的雏形是一个念头或意念，一个尚难使用图形、记号或文字记载或说明的一个粗略的意象或灵感。倘若该念头、意念或灵感，无法有效转换为可向人传达，或可用以证明是自己所创建的信息，则仍然难以堪称是雏形。因此，构想的雏形应该可以被定义为"足以和创作者自己沟通的灵感纪录"，该纪录可以多种形式呈现，既可以是有形的涂鸦、草图或笔记，也可以是无形的声音、意念或灵光乍现。《中华人民共和国专利法》授予并保护专利权利的起始日期，是自专利申请日开始，前提是，该专利最终获得通过并且授权。然而，《美国专利法》保护创意构想的首先提出者，只要有可资佐证的证明，便有可能追溯至最早形成构想之日，故美国研发单位普遍要求研发人员撰写研发纪录簿。研发纪录簿是一种事前胶装，供每位研发人员针对其所从事研发项目内容所做成的一种研发日记，定期交部门负责人审阅批示、标注时间，作为不同阶段、各种程度构想雏形提出之佐证资料。设计是研发的一种，故设计从业人员亦需要养成良好习惯，勤做研发日记，研发部门负责人则要善尽管理研发纪录簿的工作，将珍贵的构想雏形妥善保存。

创新可以通过各种形式存在，因此必须了解有关创新所能被赋予的形式及意义。知识产权，又称智慧财产（Intellectual Property）权，是人类智慧创造出来的无形资产，泛指一切源自知识性活动所创造出来的权利，主要类型有著作权、专利权、商标权等多种，所列三者均与创新设计和管理高度相关。就工业设计而言，又以专利之相关性最高，应倍加关注。

著作权，过去称版权（Copyright），也就是复制权，其取得方式有二：原始取得和继受取得。继受取得是"基于一定的法律事实，导致著作权主体的变更，新所有人继原所有人而取得著作权"，基本上与创新设计或知识性的创造性活动无关；原始取得方面，著作权的取得，是采用自动保护制度，只要具备基本信息要件，包括著作人姓名、出版日期、刊名、页码等，便自动生成并授予相关权利。

商标权，是商标专用权的简称，具有专有性、地域性和时效性等特

点。专有性是指一个商标一般只能归一家企业、事业单位或个人在指定商品上注册并归其所有；地域性是指经一国（或地区）商标注册机关核准注册的商标；时效性是指在某一法定时间内的有效期间受到法律保护，时间届满，应依法定程序办理续约。商标权是一种无形资产，具有经济价值，可以用于抵债或依法转让。

专利是一种重要的智慧财产权或知识产权，是对创新成果予以法律保障，由政府背书证明其为首先出现并授予权力行使的法律文件。中国专利类型分为发明专利、实用新型专利及外观设计专利三大类。《中华人民共和国专利法》对发明的定义是"对产品、方法或者其改进所提出的新的技术方案"；实用新型是"对产品的形状、构造或者其结合所提出的适于实用的新的技术方案"；外观设计是"产品的形状、图案或其结合以及色彩与形状、图案的结合所做出的富有美感并适用于工业应用的新设计"。《中华人民共和国专利法》第二十二条规定：授予专利权的发明和实用新型，应当具备新颖性、创造性和实用性。其中，创造性是指"与现有技术相比，该发明有突出的实质性特点和显著的进步"。因为"创造"和"新颖"在字义上会有部分重叠或混淆，为方便论述，在此以"进步性"理解之。

专利权的授予乃属地主义，各国可有其特殊规范。例如，美国将专利分成发明专利（Utility Patent）、外观设计专利（Design Patent）及植物专利（Plant Patent）三种类型。发明专利是"发明或发现新颖实用的方法、机器、制品或物的组合，或新颖实用的改良者"。两相比较，基本上是将中国发明专利和创新幅度较大的实用新型专利涵盖在内，且将"发现"囊括其中，故可以是既有技术手段的创新应用。美国对外观设计专利的定义是"创作出针对制造品的新颖、独创和装饰性的外观设计者"，与中国的外观设计专利大致相近。相对而论，中国强调"工业应用"，美国则无特别指出应用范畴。中国专利所未加关注的美国植物专利则是"发明或发现和利用无性繁殖培植出任何独特而新颖的植物品种，包括培植出的变形芽、变体、杂交及新发现的种子苗者"，除了强调"发现"之外，更将"利用无性繁殖培植"的技术手段予以明列。

专利可被视为一种产业攻防的策略应用，提供诉讼、管理、创投、创新等相关信息，以提升产业竞争、部署攻防战网、规划授权策略、拟定诉讼策略等（陈省三等，2011）。专利地图（Patent Map）为此应运而生，是一种专利情报研究方法和专利信息表现形式。通过系统化的整理、归纳与分析，将所检索的专利资料加以整合、转化为有意义和目的性的专利知识。根据世界知识产权组织估算，如果能够有效地利用专利信息，可使企业研发工作平均缩短技术研发周期的60%，节约科研经

费的 40%[6]。

专利地图在发达国家和地区很早就受到重视与利用。日本特许厅（Japan Patent Office）于 1968 年召集专利审查官组织研究团队，分析大量专利信息，建立并出刊了首份专利地图；2000 年和日本发明与创新协会（Japan Institute of Invention and Innovation）在亚太工业产权中心（Asia-Pacific Industrial Property Center）发表了约 50 种适用于各种技术领域的专利地图。制作专利地图之步骤主要有四个：① 明确目的及待解决的问题；② 确定专利检索主题、地区及数据库；③ 输入关键字和国际分类号等进行检索；④ 筛选得到相关专利文献并制作专利管理图。专利地图不仅可用于管理知识产权，而且可应用于营销管理与技术创新管理。

参考不同学者（陈省三，2009；陈妍锦等，2013；蔡茜堉，2012）的相关研究（陈妍锦等，2013），专利地图依目的性质可区分为四大类。

（1）专利管理图（Management Charts）：主要用于协助经营管理，将大量的资料依据专利数量、专利所有人、发明人、引证率、专利分类号、专利年龄等不同的变量做归纳分析，以反映产业界或某一领域整体经营的趋势状况。专利管理图的主要内容包括：历年专利件数动向图、申请人分布图、企业专利数量消长图、所属国专利数量比例图、企业发明阵容比较图等。

（2）专利技术图（Technical Charts）：主要应用于技术研发，仔细研读相关专利资料后，归纳重要专利的技术功效，分析特定技术的动向并预测技术发展趋势，为研发中的创新技术、回避设计（Design Around）、技术地雷（Technical Mimes）、技术挖洞（Technical Burrowings）等策略提供重要的资料参考，主要内容包括技术领域历年发展图、专利引证关系技术族谱图、专利技术/功效矩阵图、特定企业专利技术发展图等。

（3）专利权利图（Claim Charts）：主要应用在关联分析，通过定性和定量方法，针对专权确认技术范围之构成要件、联结关系及功能的解析，以利于专利案间的比对，主要内容为专利范围分析图。

（4）专利引证图（Citation Charts）：专利引证是指专利首页上的引证信息或专利审查员审查过程中所产生的检索报告，常用内容包括专利被引频次、专利年均被引频次和自引率等，可用以探讨专利引证及被引证的相关专利及科学文献，借由核心专利推敲技术发展趋势。

专利布局（Patent Strategy）是最常用的手段，"将专利地图分析用于研拟技术发展策略、营销策略、授权策略及掌握对手研发方向"等的策略思维或作为，可用以指导企业在"可能的核心空白点上部署各种

类型的专利,从而封杀国内外竞争对手的仿冒空间,合理配置自主开发空间和获得授权"。在知识产权布局、保护或利用上,可能会用到的几项重要设计技术及观念,扼要介绍于下:

(1) 专利布局功用:主要功用有五个方面,包括洞察先机、成果验证、保护防御、欺敌围攻、智慧利用。洞察先机,指率先指出技术趋势、缺口及可发展空间,取得先发优势、先占资源或策略机会等策略思维;成果验证,借此验证研发人员所发展的技术成果所具有之新颖性、进步性与实用性等特性,以累积企业研发基础与技术资本;保护防御,指保护企业未来商机或技术优势,制止或防范未来遭受侵权诉讼的可能;欺敌围攻,指混淆竞争者的情报收集能力,布设陷阱让竞争者掉入或悄然封锁竞争者的可发展空间等;智慧利用,指运用他人或竞争者已超过保护期的专利技术,以发展本身的商品、服务或系统,从中获取利益。

(2) 申请专利场域:专利申请是属地主义,可以单一内容申请多国专利,申请费用与维持费用不赀,宜事前妥善规划。在选择专利申请场域方面,可根据产品价值链结构,选取适当的地理位置(国别)或优势产业类型(空间)。前者如专利未来转化为产品之后的优势工厂生产地(如以低成本生产的中国或相对性价比高的德国)或目标市场销售地(如高消费的欧盟或美国,或如印度、印尼等规模大的市场);后者犹如将技术转换为企业战略意义或商品附加价值为高者,如将技术转化为关键零件,自低而高或自简单而复杂地升级为关键组件、核心产品、系列产品、产品服务系统、系统解决方案等,其所对应的产业属性便会有所差异。

(3) 成功的回避设计:企业若将产品以原专利直接进行抄袭,会符合"全要件原则"而被判定为侵权,但若将设计元件部分删除或改变,即能避免落入全要件原则,此乃回避设计的主要观念。采用回避设计的目的是"设法通过取消、取代或改变专利权利要求中的某一关键元素,以避免新技术或产品对专利权利要求构成侵权"[7]。换言之,任何设计只要不落在原有专利的保护范围内,就是成功的回避设计。设计教育强调高度创新,回避设计显然是属于效仿成分较高的低度创新设计,并非属于主流设计思维。然而,回避设计之所以是重要的设计技术,主要是因为产业的高度竞争,若无法找出本身差异所在,就难以建立核心竞争力、话语权或议价空间,可利用 TRIZ、QFD 等方法找出回避设计的方向和解法。

(4) 善用侵权理论:专利制度赋予专利权人于法定期间内享有排他权,向侵权行为人请求损害赔偿且禁止其侵害,专利权利范围概以权利

项作为唯一的解释标的。"若专利权人无法依循直接侵权（Infringement）或间接侵权行为类型等渠道进行主张，即便该等侵权行为已满足所有判断要件而构成侵害事实，却因其侵权行为由接续地实施或分担地实施该方法步骤，而逃离于任何种类的损害赔偿请求权基础射程之内，以致形成法规之漏洞"（王硕汶，2013）。此种非传统单一行为人或数个行为人共同完成整个侵权行为的情况，即所谓的善用侵权理论。害人之心不可有，防人之心不可无。企业若可善用侵权理论进行回避设计，将可有效地避免专利诉讼，甚至可因此产生新的专利权，借以减少全新研发所需投入的庞大资源。

（5）部署专利地雷：每个专利权都通过权利项划定该专利的"势力范围"，这个势力范围就是该专利的"雷区"。相对知名度较高或规模较大的企业采取专利地雷部署策略技术的机会比较多。

上述五种专利布局策略之功能各有所异，亦各有其长，可视本身产业属性、合作团队、技术资源、时空条件等综合评量，选取最适策略或策略组合。在上述专利布局策略中，又以部署专利地雷最常被实施，其主要策略概念有五个，包括误导检索、引导分类、源头垄断、以小博大、丛林法则⑥，分别介绍于下：

（1）误导检索策略是一种混乱竞争者耳目的做法，将专利检索的相关资料，包括申请人、专利名称等，故意转换成一般人很难关联或难以查找到的陈述或类别，让竞争者误以为可以回避掉目标竞争对手的专利布局。

（2）引导分类策略是一种误导资料判读者耳目的做法，在撰写技术领域和所要解决的技术问题时，将之加以修饰，引导专利局在对相关专利进行国际专利分类（IPC分类）时，分到其他类别之中，技术追随者或竞争者进行侵权检索时或许会漏过相关专利而逐渐进入雷区。

（3）源头垄断策略，上游的专利技术被垄断以后，下游的专利技术便很难发展。即使自己缺少某些源头专利，但仍可以通过交叉许可与联合授权协议（又称联营协议）、专利让与或转移、企业并购或专属授权等手段取得相近似之效用。交叉许可是指交易各方将各自拥有的专利、专有技术的使用权相互许可使用，互为技术供方和受方。

（4）以小博大策略是指技术拥有者基于经济和技术保护等原因，申请大量专利，出现专利的"无限增生性"，其中有许多获得专利保护的微小创新技术，虽不具关键影响地位，但是在相关技术的再创新程序中，必须征得其同意方能实施，使小专利可以漫天要价，阻却了新高技术的创新发展与利用。

（5）丛林法则策略是指智慧财产权权利有许多重叠的地方，新技术

开发者须在专利丛林中披荆斩棘，才能获得所需专利技术的全部使用许可，使得技术的实施和再创新异常困难。专利丛林法则来源于技术的金字塔原理，意指开创性技术（Seminal Technology）被垄断以后所造成的后续创新困难。

专利空间有如围棋棋盘，谁能占据要点，便易取得先机，最后看谁占据的空间为大、棋子为多。棋局如战局，专利即武器。除了要熟悉规则之外，永远要站在竞争对手的角度挑战自己的专利布局。不同国家有差异游戏规则，例如，美国的专利诉讼细节是局外人难以想象的，输赢的关键往往不是客观侵权认定，而是在于对技术和法律外行的陪审团的主观偏好。一封设计工程师未经深思而发的电子邮件，很有可能成为侵权证据[8]。因此，要重视对产业研发人员的知识产权教育，养成良好的个人工作习惯，发展优质的企业文化，形成互利共荣的产业生态。

第 8 章注释

① 参见 MBA 智库百科"设计管理的定义"（2019 年 9 月 28 日）。
② 参见维基百科"Design Management"（2019 年 9 月 28 日）。
③ 参见百度百科"发明"（2019 年 10 月 1 日）。
④ 参见维基百科"创新"（2021 年 5 月 11 日）。
⑤ 参见维基百科"知识"（2019 年 5 月 27 日）。
⑥ 参见 MBA 智库百科"专利丛林法则"（2019 年 12 月 22 日）。
⑦ 参见百度文库《专利回避设计的步骤：专利回避设计的实务操作》（2019 年 12 月 16 日）。
⑧ 参见 Udn 部落格《智财地雷 阻碍台湾创新？》（2012 年 12 月 18 日）。

第 8 章参考文献

蔡茜埕，2012. 让咨询地图帮你说话［EB/OL］.（2012-03-08）［2021-05-03］. https：//mymkc. com/article/content/21385.

陈省三，2009. 专利地图［EB/OL］.（2009-05-08）［2019-12-16］. http：//cc. ee. ntu. edu. tw/~giee/announce/943_U0370/0508200901. pdf.

陈省三，蔡若鹏，鲁明德，等，2011. 专利基础与实例解说［M］. 台北：元照出版社.

陈妍锦，等，2013. 专利地图分析与检索技术之探讨［R］. 台北：台北第九届知识社群国际研讨会：923-933

陈重任，张心雨，2013. 避免专利侵害之策略：回避设计［J］. 南台学报，38（3）：67-73.

邓成连，2000. 设计策略评述［J］. 设计学报，5（2）：53-71.

陆定邦，1996. 造形力发展之影响因素和作用力分析［J］. 设计学报，1（1）：33-50.

陆定邦，1997. 造形力发展理论模式之研究 [J]. 技术学刊，12（2）：317-328.

陆定邦，2016. 变科学 [R]. 清迈：第四届设计研究博士论坛.

王硕汶，2013. 浅谈美国专利分担侵权理论 [J]. 智慧财产权月刊，170：67-93.

BEST K，2006. Design management：managing design strategy，process and implementation [M]. Worthing：AVA Academia Publishing.

BEST K，2010. The fundamentals of design management [M]. Singapore：AVA Publishing SA.

Design Management Institute，1998. 18 views on the definition of design management [J]. Design management journal (former series)，9（3）：14-19.

FARR M，1966. Design management [M]. London：Hodder & Stoughton：162.

LUH D B，1994. The development of psychological indexes for product design and the concepts for product phases [J]. Design management journal，5（1）：30-39.

MOORE G A，1995. Inside the tornado：strategies for developing，leveraging，and surviving hypergrowth markets [M]. New York：Harper Business.

MOORE J A，1997. Crossing the chasm：marketing and selling high-tech products to mainstream customers [M]. London：Harper Collins Publishers.

THOMAS R J，1999. Selecting and ending new product effort [M] // DORF C R. The technology management handbook. Florida：CRC Press LLC：1443-1449.

TOPALIAN A，1980. The management of design projects [M]. New York：Associated Business Press：105-129.

第 8 章图表来源

图 8.1 源自：陆定邦绘制（2019 年）.

图 8.2 源自：理查德·福斯特《S 形曲线：创新技术的发展趋势》（1986 年）.

图 8.3、图 8.4 源自：陆定邦绘制（2019 年）.

图 8.5 源自：陆定邦根据 THOMAS R J，1999. Selecting and ending new product effort [M] // DORF C R. The technology management handbook. Florida：CRC Press LLC：1443-1449 绘制（2019 年）.

图 8.6 源自：MOORE A，1995. Inside the tornado：strategies for developing，leveraging，and surviving hypergrowth markets [M]. New York：Harper Business；MOORE J A，1997. Crossing the chasm：marketing and selling high-tech products to mainstream customers [M]. London：Harper Collins Publishers.

图 8.7 源自：陆定邦绘制（2019 年）.

表 8.1 源自：陆定邦绘制（1998 年），参见 LUH D B，2000. A screening model for more innovative ideas in early stages of the innovation process [D]. Illinois：Illinois Institute of Technology.

表 8.2 源自：陆定邦绘制（1993 年），参见 LUH D B，1994. The development of psychological indexes for product design and the concepts for product phases [J]. Design management journal，5（1）：30-39.

表 8.3 源自：陆定邦绘制（1999 年），参见 LUH D B，2000. A screening model for

more innovative ideas in early stages of the innovation process [D]. Illinois: Illinois Institute of Technology.

表 8.4 源自：陆定邦绘制（1998 年），参见 LUH D B，2000. A screening model for more innovative ideas in early stages of the innovation process [D]. Illinois: Illinois Institute of Technology.

附录

设计顾问合作协议

甲方：　　　　　　　　　　乙方：
法定代理人：　　　　　　　法定代理人：
地址：　　　　　　　　　　地址：
邮编：　　　　　　　　　　邮编：
联系电话：　　　　　　　　联系电话：

根据《中华人民共和国合同法》及有关法律、法规的规定，甲、乙双方在平等、自愿、等价有偿、公平、诚实信用的基础上，经友好协商，就甲方委托乙方承担设计顾问技术服务事宜达成一致意见，特签订本合作协议，以资信守。

第一条　合作项目
市场战略开发。

第二条　合作方式
1. 本协议总费用为人民币＿＿＿＿＿＿（大写＿＿＿＿＿＿元整）。
2. 甲方在签订本协议时，应支付合同总金额的＿＿＿＿％作为定金，即人民币＿＿＿＿元。剩余价款按以下方式支付：
（1）第一阶段：合同总费用的＿＿＿＿％，即人民币＿＿＿＿元；该部分费用扣除已付定金，余款人民币＿＿＿＿元（即合同总费用的＿＿＿＿％）于第一阶段完成时，即初步设计方案确定时支付。
（2）第二阶段：合同总费用的＿＿＿＿％，即人民币＿＿＿＿元；于第二阶段完成时，即最终的深化设计修改方案确定时支付。
（3）尾款：合同总费用的＿＿＿＿％，即人民币＿＿＿＿元；于乙方向甲方提交最终版本通过验收之日时支付。

第三条　合作期限
合作期限自＿＿年＿＿月＿＿日起，至＿＿年＿＿月＿＿日止，共

_____年。期满后双方如有继续合作的愿望，以本协议为基础重新签订协议。

第四条　双方的权利义务
（一）甲方的权利和义务
1. 按本合同约定提供资料，并对所提供的资料负责。甲方提供资料及文件超过规定期限_____天以内，乙方有权按本合同规定顺延交付设计文件的时间；超过规定期限_____天以上时，乙方有权要求双方重新确定提交设计文件的时间。
2. 按本合同规定，按期如数向乙方支付设计费。
3. 甲方变更委托设计项目、规模、条件或因提交的资料错误，或对所提交资料做较大修改，要求乙方做较大返工时，乙方在接到通知后_____日内向甲方提交返工费用预算，经双方共同协商后签订补充协议。因乙方提交设计资料的设计深度、设计质量等不符合甲方原来的要求造成甲方要求乙方返工的，甲方不再另行支付设计费用。

（二）乙方的权利和义务
1. 乙方有权要求甲方提供有关企业资料供乙方设计参考。
2. 乙方有权要求甲方按照合同约定支付相应款项。
3. 乙方应对甲方提出的设计要求和提供的技术资料进行审核，如发现甲方提供的资料和数据有误或有疑问，或发现甲方提出的设计要求与现行规范有冲突时，应主动及时地以书面形式向甲方提出。
4. 乙方须按照合同约定按时交付设计作品。

第五条　保密条款
1. 除本合同另有约定外，在本合同订立前、履行中、终止后，未经甲方书面同意，乙方对本合同和甲方提供的资料、信息（包括但不限于商业秘密、技术资料、图纸、数据，以及与业务有关的客户的信息以及其他信息等）负保密责任。
2. 如乙方违反上述约定的，乙方应按本合同设计费总额的_____％向甲方支付违约金，违约金不足以赔偿甲方损失的，应按甲方的实际损失赔偿。
3. 本保密条款具有独立性，不受本合同的终止或解除的影响。

第六条　免责条款
1. 由于不能预见、不能避免和不能克服的自然原因或社会原因，致使本合同不能履行或者不能完全履行时，遇到上述不可抗力事件的一

方，应立即书面通知合同其他方，并应在不可抗力事件发生后_____天内，向合同其他方提供经不可抗力事件发生地区县级以上政府部门出具的证明合同不能履行或需要延期履行、部分履行的有效证明文件原件，由合同各方按事件对履行合同影响的程度协商决定是否解除合同，或者部分或全部免除履行合同的责任，或者延期履行合同。

2. 遭受不可抗力的一方未履行上述义务的，不能免除其违约责任。

第七条　违约责任

1. 甲方应按本合同约定的金额和时间向乙方支付设计费，每逾期一日，应承担应付未付金额_____%的违约金。

2. 在合同履行期间，因甲方原因单方要求解除合同，乙方未开始设计工作的，不退还甲方支付的定金；已开始设计工作的，甲方应根据经其确认的乙方已进行的实际工作量，不足一半时，按该阶段设计费的一半支付；超过一半时，按该阶段设计费的全部支付。

3. 本合同签订后，乙方因自身原因要求终止或解除合同的，乙方应在终止或解除后_____日内双倍返还定金给甲方，并按设计费总额的_____%计付违约金给甲方，造成甲方其他损失的，乙方须据实予以赔偿。

4. 由于乙方自身原因，未按合同约定时间交付设计文件的，每延误一日，应向甲方支付设计费总额_____%的违约金；逾期超过_____日，甲方有权解除合同，乙方应按设计费总额的_____%向甲方支付违约金。

5. 乙方对设计资料及文件出现的遗漏或错误负责修改、补充，因此造成逾期履行义务的，按本协议的规定执行。由于乙方设计错误造成甲方其他损失，乙方除负责采取补救措施外，应免收受损部分的设计费，并负责赔偿由此给甲方造成的实际损失。

第八条　联络约定

1. 双方之间的所有联络均可通过项目联系人进行。甲方项目联络人为_____；乙方项目联络人为_____。

2. 双方的联络沟通均可由项目联系人通过网络、电子邮箱进行。项目联系人对设计方案的意见或方案确认，均视为合同方的意见或方案确认。

3. 联络信息如果以邮寄方式发送的，以回执上注明的收件日期为送达日期；如果以专人送达方式发送，交收件人签收后即视为送达。

4. 任何一方如更改项目联系人、地址或其他联系方式，应提前_____

天通知另一方。

第九条　争议解决
双方因履行本协议发生的争议，应当协商解决，协商不成的，可以提起诉讼，双方同意向_____人民法院提起诉讼。

第十条　其他
1. 未尽事宜，经双方协商一致，签订补充协议，补充协议与本合同具有同等法律效力。
2. 本协议经双方签字盖章后生效，本协议一式_____份，甲方执_____份，乙方执_____份，每份均具有同等法律效力。

甲方（盖章）：　　　　　　　　乙方（盖章）：
授权代表（签字）：　　　　　　授权代表（签字）：
签约日期：___年___月___日　　签约日期：___年___月___日

本书作者

陆定邦,男,广东工业大学艺术与设计学院特聘教授、博士生导师。博士毕业于全球知名设计学府——"新包豪斯"伊利诺伊理工大学(IIT)。在台湾成功大学(台湾最顶尖的两所大学之一)工业设计系服务超过25年,曾任亚洲大学创意设计学院院长,台湾成功大学工业设计系主任、创意产业设计研究所所长,台湾设计学会理事长等职务,现任台湾设计创新管理协会理事长、台湾服务科学学会理事。学术研究方面,首创"镜子理论",创办台湾第一所以全英文教学的"创意产业设计研究所"以及亚洲第一本国际文创学术期刊——《国际文化创意产业杂志》(*International Journal of Cultural and Creative Industries*)。现阶段的研究方向为服务创新与人性科技。

吴启华,男,曾任广东工业大学艺术与设计学院特聘副教授,现为南台科技大学数位设计学院创新产品设计系助理教授、硕士生导师,台湾成功大学工业设计系暨研究所学士、硕士、博士,澳大利亚墨尔本皇家理工大学访问学者、客座授课。曾为独立设计师,获德国iF及Red Dot概念设计奖,主要研究领域为产品设计、服务设计、设计方法与程序。参加大型国际会议并做学术报告10余次。参与国家级研究项目4项,取得发明专利2项、新型1项、新式样2项,美国设计专利1项。